THE LORD OF THE RINGS™

THE MAKING OF THE MOVIE TRILOGY

THE
LORD
OF THE
RINGS
™

THE MAKING OF THE
MOVIE TRILOGY

魔戒電影誕生密史

BRIAN SIBLEY
布萊恩‧希伯理

獻給伊恩‧何姆（Ian Holm）

當我第一次遇到他的時候，他是佛羅多，
我們一起經歷了一場廣播劇的「哈比人歷險記」。
二十一年之後，他現在成了比爾博，我們還在中土世界中冒險！
獻上我對他的敬仰和愛慕。

布萊恩‧希伯理

國家圖書館出版品預行編目資料

魔戒電影誕生密史
作者：布萊恩‧希伯理（Brian Sibley） 譯者：朱學恒
-初版-台北市：奇幻基地出版；城邦文化發行；2002(民91)
面：公分. -
譯自：The Lord of The Rings：The making of the movie trilogy
ISBN 957-28136-6-8 （精裝）
1. 電影片-英國
987.941 91022254

聖典2
魔戒電影誕生密史
原 書 名／The Lord of the Rings--The making of the movie trilogy
原出版社／Houghton Miffin Co.
作　　者／布萊恩‧希伯理（Brian Sibley）
譯　　者／朱學恒
發 行 人／何飛鵬
總 策 畫／朱學恒
副總編輯／黃淑貞
責任編輯／黃淑貞
法律顧問／中天國際法律事務所
出　　版／奇幻基地出版
　　　　　台北市100愛國東路100號6樓
　　　　　電話／(02)23587668　傳真／(02)23419479　網址／www.ffoundation.com.tw
發　　行／城邦文化事業股份有限公司
　　　　　台北市100信義路二段213號11樓
　　　　　聯絡地址：台北市100愛國東路100號1樓　電話：(02)23965698　傳真：(02)23570954
　　　　　郵政劃撥：1896600-4　戶名：城邦文化事業股份有限公司　歡迎光臨城邦讀書花園　網址：www.cite.com.tw
香港發行所／城邦（香港）出版集團有限公司
　　　　　香港北角英皇道310號雲華大廈4/F，504室　電話：25086231　傳真：25789337
馬新發行所／城邦（馬新）出版集團【Cite(M)Sdn. Bhd.(458372U)】
　　　　　11, Jalan 30D/146, Desa Tasik, Sungai Besi, 57000 Kuala Lumpur, Malaysia.
　　　　　電話：603-9056-3833　傳真：603-9056-2833　email：citekl@cite.com.tw
排版印刷／鴻霖設計印刷有限公司
© 2002年(民91) 12月13日初版　Printed in Taiwan.
定價／680元 特價／499元

目次

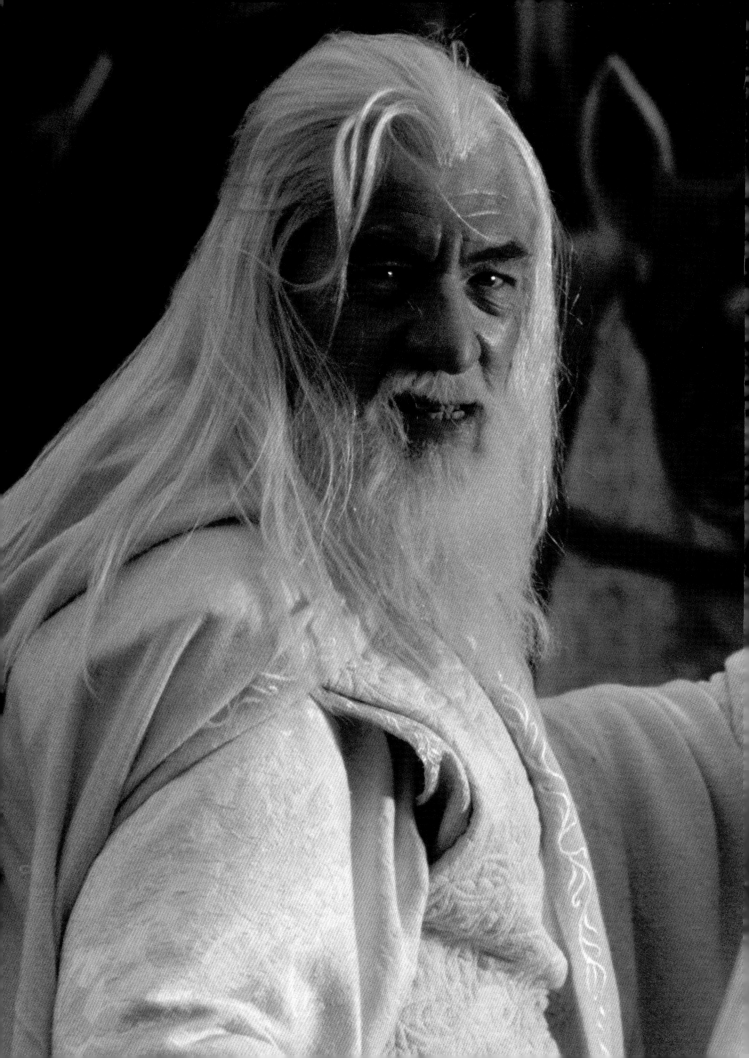

Foreword 前言

一場冒險即將展開

當「魔戒」在紐西蘭首都威靈頓的大使戲院首映前，眾人一覺醒來竟發現自己的城市被改了名字。為了向拍攝這部電影的本土電影產業致敬，就在那獨一無二的一天中，所有的招牌和公共建築上的威靈頓都改名為「中土大陸」。到了晚上，長長的紅地毯鋪在大使戲院之前，無數的慶典和派對為首映而展開。雖然並不是每個人都能夠參與這場盛會，但是，我們也早已在紐西蘭對全世界的郵票和宣傳（托爾金書中的人物鮮活的出現在其中）中感染到了紐西蘭人的興奮。當一部電影所聘用的人力超越了一個國家的其它所有產業時，這可是個很好的慶祝理由！

對於像我們一樣不遠千里而來參與這部電影的人來說，當地人對我們的認同一直是一大鼓勵。當他們一聽到英國腔的英文時，幾乎立刻就會說，「喔，您是來這邊拍攝『魔戒』的！」，遠離家園一年的鄉愁也因此而減輕不少。

我們同時也感受到全世界對於彼得‧傑克森詮釋這部經典作品的期待。不只在紐西蘭，網路上也到處充斥了托爾金崇拜者的問題、臆測、希望和恐懼。我對書迷熱情的回應是成立了我自己的日記網站——「灰皮書」（www.mckellen.com）。當我看到這本書時，我這才意識到從我的角度來看整部電影是多麼的侷限。如果各位想要知道魔戒三部曲的幕後密辛，那麼在各位手中的這本書可說是最權威的作品。

當彼得‧傑克森和他的伙伴法蘭‧華許第一次和我提起這個計畫時，我對托爾金可說是完全的懵懂無知。（我可不認為小時候讀過一次「魔戒前傳」算是什麼深入研究啊！）他們在電影開拍前幾個月來到我在倫敦的家，手中拿著中土世界的影像和三部曲最早的劇本。他們離開之後，留下了一種偉大的冒險即將展開的感覺，一旦錯過這次，這輩子都不會有第二次機會了！布萊恩‧希伯理的這本書正精確的捕捉了這種讓人興奮的感覺！

Ian McKellen

伊恩‧麥克連

NEW LINE CINEMA AND
ENTERTAINMENT FILM DISTRIBUTORS
CORDIALLY INVITE

Mr. BRIAN SIBLEY

TO THE WORLD PREMIERE
AND TO THE PARTY AFTERWARDS

THE LORD OF THE RINGS
THE FELLOWSHIP OF THE RING

Prologue 序章

期待已久的宴會

THE LORD OF THE RINGS

　　這裡的景象就像是在拍電影一樣。說的精確一點，這就像是描述二次世界大戰時英國的空戰片一樣，英勇的年輕飛行員們在登機前必須接受長官的最高機密簡報。

　　沒錯，雖然如此類似，但場景和人物並不相同。我們是處在倫敦的多徹斯特飯店（Dorchester）的套房中，聽取簡報的則都是明星。不過，整個氣氛可說是一模一樣。

　　這是西元二○○一年十二月九日，星期天的午餐時間，新線影業的崔西・羅瑞（Tracy Lorie）正在簡報第二天的世界首映活動。首映的地點在萊塞斯特廣場（Leicester Square）的奧帝昂（Odeon）戲院。

　　環繞著圓桌的是克理斯多福・李、伊恩・何姆、奧蘭多・布魯和威塔工作室的理查・泰勒、坦雅・羅哲。每個人都因為之前連續兩天的媒體專訪（**甚至有多到一天五十場**）而筋疲力盡，只能夠勉強的將面前的小點心和水果送進口中。在房間的另外一邊，伊利亞・伍德和家人們正靠在沙發上舒服的休息，旁邊還有多明尼克・摩那漢（飾演梅里）、比利・包依德（飾演皮聘）。

　　其它的演員：麗芙・泰勒、約翰・瑞斯─戴維斯、維果・墨天森，以及兩位西恩先生（西恩・賓和西恩・愛斯丁）則依舊在同一層的其它房間中接受訪問，他們必須要一次又一次的回答相同的問題，並且假裝之前從來沒聽過這些問題、調整自己的音調、還要記得露出微笑。伊恩・麥克連則是正從紐約乘坐協和號穿越大西洋。凱特・布蘭琪三天前才剛生下兒子達希爾，所以沒人確定她到底會不會出現。

　　對那些參加簡報的人來說，今天要記的東西實在很多：從多徹斯特飯店前往萊塞斯特廣場的出發時間。對親人和賓客的安排，抵達奧帝昂戲院之後的詳細流程：「你們會沿著紅毯前進，經過在你右方的記者團。但是，拜託各位千萬不要停下來。」

　　伊利亞・伍德一臉正經的詢問是否可以揮手。「隨便你怎麼打招呼都

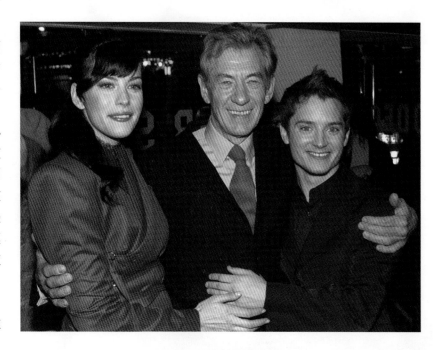

行，」負責人告訴他，「但求你千萬不要停下來，也不要穿越人群封鎖線—」

「喔，好吧，那我就不鳥他們就好了！」伊利亞開玩笑的說道。這個笑話讓神色十分威嚴的克理斯多福·李皺起了眉頭：「我們真的不能夠停下來聊天或是簽名，否則我們可能整晚都會待在那邊！」

「最重要的是，」崔西確定大家都把這一點聽進去了，「電影長三小時，所以開始的時間決不能晚於七點四十五分。」接下來是更多的流程：一旦進入戲院，每個人都必須走上樓梯，接受一輪的電視訪問：「攝影機會以半圓的方式來安排，你們將會被分成兩組人：一組由左往右，一組由右往左……」

伊恩·何姆一言不發的坐在那裡，雙手緊握，指尖若有所思的輕碰著嘴唇。

「在訪問結束之後，」崔西繼續說，「每個人都必須站在樓梯上拍一張劇組人員的大合照。接著，你們會被護送到戲院最前面，這樣彼得就可以將你們介紹出來。」理查·泰勒在房間的另一邊對我微笑，很顯然因為自己不是明星而鬆了一口氣！「而且，在這結束之後，你們將會回

到自己的座位，電影將會開始。在那之後—」

「派對時間！」有人插嘴道。但無比耐心的崔西還有很多事情要交代：包括了從戲院前往倫敦東區煙草港（Tobacco Dock）的車輛時間和順序等等。

然後，奧蘭多·布魯又提出了一個問題：他要怎麼樣和被以賓客身分邀請來的朋友見面？

在解決了這個問題之後：「接下來就是當你們抵達派對之後該作些什麼-」此時，伊利亞滿懷希望的插嘴道：「這不就是派對而已嗎？」很遺憾的，並沒有這麼簡單！派對中還有另一場媒體聯訪和更多的訪問。全都加在一起之後，這看來會是一場漫長、疲倦，壓力很大的活動。

房間內陷入一片安靜。只有伊恩·何姆抬起頭，輕柔的聲音打破了這一片死寂。「嗯……什麼時候要彩排？」

最後，即使沒有彩排，整個活動還是精準的如同時鐘一般。那是個非常寒冷的十二月傍晚，但群眾在震耳欲聲的樂聲、燈光和歡呼聲中興奮的迎接明星們走過紅毯前往戲院。

哈比人穿著相當流行的開領衫，看起來一派輕鬆。巫師們為了配合自己的身分，則都選擇了更保守的服裝，全都有領子和領帶。雖然凱特·布蘭琪沒有出席，但麗芙·泰勒一身鮮紅的亞歷山大·麥昆（Alexander McQueen）連身裝還是吸引了眾人的目光。攝影師們十分熱情，麗芙看起來一派冷靜。但稍後，她承認自己實際上花了大半天的時間搭配衣服，因此有點緊張。

的詩句:「至尊魔戒御眾戒」,以及一排用來象徵魔戒的火圈。

在門內,演員們精確無誤的執行任務,最後,在場內觀眾(他們的爆米花都已經準備好了)的歡呼聲中,執行製作包伯·沙耶、麥可·林恩和馬克·奧戴斯基,製作人貝瑞·奧斯朋,以及當晚真正的主人彼得·傑克森一起走了進去。

彼得對那些好奇的人們解釋了為何選擇在倫敦進行世界首映。魔戒是當代的英國文學傑作,在某些人的心目中,它還是二十世紀之書。這本史詩是一名英國的作者為了故鄉所創造的神話。「魔戒,」彼得說,「是在這裡寫的,因此,由這本小說改編的電影理所當然應該在此首映。」

在更多的掌聲之後,燈光暗了下來,布幕打開,電影也跟著開始。

凱蘭崔爾的聲音從黑暗中飄了出

可能是因為天氣或是場合的不同,彼得·傑克森沒有像平常一樣穿著短褲,而是選了一件紫色上衣和黑長褲。彼得在這種場合一向覺得不太自然,不過他還是滿臉笑容,信心滿滿的走向前去。這個人雖然十分謙虛,但他內心卻認為這部電影即將造成轟動!

在極度寒冷的廣場上已經等了數個小時的影迷們對刺骨寒風一點也不在意。他們忙著辨識那個明星是哪一位(「那是維果!他是亞拉岡。」)、瘋狂的拍照以及歡呼和尖叫:「我們愛你,伊利亞!」

和這些製片人走在一起的,群眾大部分都不是非常熟悉(不過還是會給予熱烈的掌聲),他們是英國當地的名人:演員、肥皂劇明星、電視主播等等。在這些人當中據說會有克勞蒂雅·雪佛、理查·葛蘭特、裘德洛等人,有些確實有出現,但有些並沒被發現。

西恩·賓(之前的介紹中提過了,他錯過了簡報)高興的在影迷群內活動、握手和簽名,最後,他的經紀人才出來把他趕進戲院裡。留下遠處的影迷發出失望的聲音。

在奧帝昂戲院的門上是書中最著名

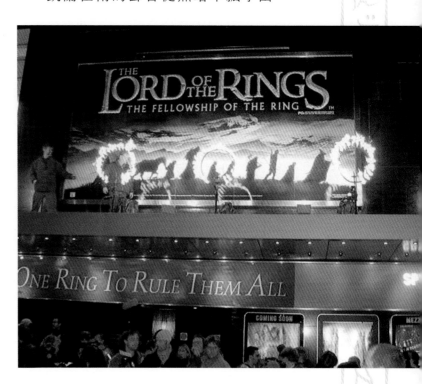

來：「世界改變了。我可以從水中感受
到，我可以從大地體會到，我可以從空氣
中嗅聞到。過去的許多歷史都已經消逝，
因為生者已經不復記憶……」霍華‧舒爾
哀傷的開場曲「預言」隨著響起，讓我們
回到了失落的紀元。在那裡，歷史變成傳
說，而傳說變成神話。第一道法術施展了
出去。戲院中的一千五百人都陷入了敬畏
的沈默中。

以觀眾來說，我們的演出可說是非
常的盡責：我們熱情的回應一切，什麼都
沒有錯過！我們為了梅里和皮聘的搞笑而
哈哈大笑；因為戒靈的身影而害怕發抖；
在渡口逃亡的段落，我們坐立不安；在比
爾博伸手搶奪魔戒時，我們倒吸一口冷
氣；在食人妖突然從柱子後出現時，我們
驚呼出聲；在甘道夫和波羅莫陣亡時，我
們黯然垂淚。雖然這樣實在不太像英國
人，但我們甚至在亞拉岡一劍砍死強獸人
時大聲歡呼！

三小時之後，電影幾乎到了結尾，
佛羅多和山姆踏上了前往魔多的道路：
「山姆，我真高興有你和我一起。」

戲院沈默了片刻，接著被歡呼、口
哨聲和掌聲給淹沒了，恩雅的結尾曲
「May it be.」幾乎被徹底掩蓋過去。在十
五分鐘長的工作人員名單播放時，歡呼聲

幾乎沒有停過。

到了半夜，我們又被交通車運到倫
敦的另外一邊去，那裡有加了薑汁的蘋果
酒和熱騰騰的烤栗子，滿頭大汗的廚師則
是在碳火上烤著一頭豬，準備迎接一場難
以忘懷的派對。不過，對那些明星來說，
又是得走一大段紅地毯、接受另一段閃光
燈的考驗時刻來臨……

彼得‧傑克森和演員們又要上工
了：接受訪問、絞盡腦汁努力想出給媒體
引用的雋永語句。克理斯多福‧李說：
「我們將三部巨著拍成了三部偉大的電
影，」伊恩麥克連則是說，「這就像是
『大都會』的導演拍出來的史詩片！」

年輕的演員們和長輩們一樣努力的
工作。幾個小時之後，伊利亞依舊毫無倦
容的在賓客之間遊走、聊天，彷彿這是在
袋底洞的聚會，而他就是主人一般。

這裡原先是個煙草倉庫，現在被改
裝成了一個巨大、復古的展場。在美術部
門的丹與克麗絲‧漢納（請見下頁的照片）
努力之下，這裡又有了另一種不同的風
味。這兩位專家把整個空間改裝成托爾金
世界中風情各異的地方。我們漫步穿越羅
斯洛立安和瑞文戴爾，品嚐中土世界中特
殊的菜單。菜單上包括了烤安都因河鮭
魚、奶油伯著名的香腸配馬鈴薯泥和甘道
夫的秘藏炸珠雞，而且
還有（希望不是食人妖
愛吃的那種）燒燙燙的
哈比派！

這裡有個從哈比人
綠龍旅店中搬出來的吧
台，它利用三呎六吋的
比例尺來製造，賓客們
需要彎腰才能夠拿到啤
酒。另外一個則是來自
布理的躍馬旅店，是以
相對於哈比人的比例放
大的吧台，因此，即使
是最高的客人抬頭也只
能看到櫃臺邊！這裡還

有許多蘿玉米、一籃籃的蘋果,樹上掛著油燈的景象讓人想起了溫暖的夏爾。不過,除此之外,這裡還有哈比人們前往瑞文戴爾時所遇到的石化食人妖;不只如此,附近還有被煙霧和燈光掩蓋的神秘戒靈從空中高高的俯瞰地面。

對這些客人來說,這場派對真是好玩極了!每個人手上拿著大杯的麥酒,同時一口接一口的品嚐著小玫‧卡頓的麥芽糖蜂蜜餡餅,餡餅上還有奶油呢!

不過,對於那些參與過這個計畫的演員、工作人員、作家、工匠、技師和製作人們(當然,最重要的還有導演彼得‧傑克森)來說,這並不只是一個派對而已。這是六年前開始的漫長旅程中的一個重要里程碑。

的確,這個旅程離終點還遠的很,(紐約、洛杉磯、威靈頓的三場首映),而在那之後,還有兩部影片要上映。不過,眾人期待這一天的心情可以和比爾博當年的一百一十一歲派對相提並論。

在這場活動中大家沒有多少機會可以回憶,但是,彼得偷空告訴我們,有件事情他還是依舊難以忘懷。一九九五年十一月的某個看似普通,卻又絕不平凡的星期天早晨:「我正躺在床上思考接下來要做什麼。當時我正在執導『神通鬼大』,不過,當你在拍電影的時候,你多半會花一半的心思去思考拍完這部電影之後要做什麼。」

「當然,我第一個想到的就是『魔戒』!為什麼不把魔戒拍成電影呢?」他暫停片刻,搖搖頭道。「我從來沒想到我真的有一天會把魔戒搬上銀幕;但是,我們真的做到了!」

這個點子如何獲得實現,並且讓有史以來野心最大的拍攝計畫順利推行的過程將會是另外一本書的內容。(譯者註:呵呵,作者在這邊幫下一本書打廣告囉!)我們將會知道他們如何搜尋和購買托爾金的版權,以及彼得和他的工作夥伴們,法蘭‧華許、菲力普‧包恩如何將這

本一千多頁的巨著改成劇本;他們又是如何邀請專門為托爾金作品繪製插畫的艾倫‧李和約翰‧豪威加入威塔工作室的行列,一起創造中土世界的電影版。最後,他們如何找到新線影業來支持這個瘋狂的計畫!

不過,在本書中,接下來的旅程將會帶領各位進入一個如同原著一樣漫長的旅程,仔細看看他們是如何以耐心與決心把這部史詩巨著從無到有的搬上銀幕!

幸運的人

「我真的很愛我的工作！」彼得·傑克森回憶他這幸運的一生時說道：「而養育我的父母親工作只是為了餬口而已。」

彼得的父親是威靈頓市議會的職員，他的母親則是在工廠裡工作。「在那樣的狀況下，」彼得說，「你生命中的唯一享受就是來自假日和你三週的年休假。其它的時間都是為了你那二十年的貸款而工作。因為這樣，每當我想起自己是真正在做喜歡的工作時，我就會覺得非常的幸運。」

西元一九六一年，十月三十一日萬聖節，彼得出生於紐西蘭北島的普克魯雅灣（Pukerua Bay）。小時候他借了爸爸的Super 8攝影機，並且開始拍攝自己的家庭電影；彼得的電影生涯於焉展開。在慢動作動畫大師雷·哈利豪森（譯者註：Ray Harryhausen，他利用分格拍攝的技術創作出了驚人的「辛巴達七航妖島」等早年的奇幻電影）的啟發之下，他利用黏土恐龍拍出了第一部動畫短片來。

彼得十六歲的時候，他對影片的熱愛開始擴展到恐怖片上面。他率領同校的同學開拍了自己的吸血鬼電影！二十歲的時候，彼得擔任照相平版印刷學徒的工作，不過他依舊沒有放棄電影的夢想。他存了不少錢來買十六釐米攝影機，並且把所有的閒暇時間都花在製作第一部初學者的敘事片上。幾年之後，他完成了「魔鬼基地」（Bad Taste）這部低成本電影。他的處女作在坎城影展中播放，並且獲得獎項和眾多人的賞識；這也是他職業生涯的第一步。

接下來，他在一九八九年又拍攝了了另一部「遇見阿達」（Meet the Feebles）的片子。這部片構想算是諷刺當時頗受歡迎的芝麻街布偶秀，劇情描述的是電視布偶劇的幕後花絮。

一九九二年則是「新空房禁地」（Braindead），這是一部血肉橫飛，極盡嘔心之能事的恐怖片。由於他獨特的風格，「新空房禁地」很快就在恐怖片迷之間獲得了極高的地位。不過，彼得接下來的「夢幻天堂」（Heavenly Creature）風格卻大異其趣。

在一九九四年上映的「夢幻天堂」是以真實的案件為基礎改編的，兩名女學生（由凱特·溫斯蕾和莎拉·佩爾斯所飾演）彼此之間緊密的關係和躲入幻想世界逃避的習慣，讓她們最後殺了其中一人的母親。這部藝術電影提高了彼得導演身分的知名度（譯者註：在此之前，只有恐怖

電影的次文化圈內的人對此人非常崇拜）。「夢幻天堂」也讓他和法蘭‧華許獲得了「最佳劇本」的奧斯卡提名。

彼得的下兩部片子都是在一九九六年誕生的。「失落的銀幕」（Forgotten Silver）是一部編造的紀錄片，內容是描述默片時代一名紐西蘭導演的故事。「神通鬼大」（The Frightener）則是麥可‧福克斯扮演通靈偵探的一部驚悚片。拍攝「神通鬼大」所需要的電腦動畫和特效經驗啟發了彼得，讓他開始思考拍攝奇幻電影的可能性；這條道路最後終將帶領他踏上中土的旅程。

「能夠製作『魔戒』這部電影，」彼得說，「真是個難得的經驗！不只書本身獨一無二，整個計畫更是讓人讚嘆！我無時無刻不會提醒自己，拍攝魔戒真是種無上的光榮！」

彼得除了認為自己十分幸運外，他也無法忘記過世的雙親對他的鼓勵。雖然他們辛勤的工作，但兩人一向對彼得抱持著鼓勵的態度。也因此，他才會在「魔戒首部曲：魔戒現身」的工作人員名單上加上：「獻給喬安和比爾‧傑克森：感謝你們的信任、支持與愛……」

彼得的哲學

彼得‧傑克森不只是個熱情洋溢的製片家：他更驕傲於自己紐西蘭人、威靈頓人的身分。更特別的是，他對自己居住的米拉麥（Miramar）區擁有獨特的情感，這在他一九九八年九月寫給市長的一封信中就清楚的顯示了出來：「您也知道，我是個徹頭徹尾的威靈頓人，我很驕傲於自己可以將這個製片計畫帶回紐西蘭，當然，還包括我所居住的米拉麥區。這讓全世界都知道威靈頓的紐西蘭人有多麼厲害。全紐西蘭的人都會來到這裡體驗我們最大的秘密：我們的城市和我們享受生活的方式。」

「拍攝電影是個需要集體合作的工作。它必須要將來自各行各業、四面八方的人士都融入一個創意的大鍋中，最後這個鍋子才能夠煮出一部電影來。因此，每個參與的人其實都擁有電影的一部分；不管他們是演出、製作、打造布景、捐贈或是容許劇組人員使用他們的土地或道具，甚至只是給予整個計畫善意的支持都是一樣的。」

「我們很幸運有那麼多人支持我們：許多個人、企業、社團，甚至是中央政府都不例外。沒有他們的善意和協助，我們根本不可能做到這麼好。」

「或許這是因為在紐西蘭的製片業一向是捲起袖子親自動手的風格，我們才能夠獲得這麼多的支持。或許這是因為人們喜歡幫助那些全心投入、真正愛自己工作的工作者；或許這是因為我們在創造夢想；也或許是因為威靈頓的人都比其它地方的人要好太多也說不定！」

坎城大顯神威

「請帶著你的護身符。否則你將沒辦法通過我們的安檢。」事實上，這個護身符是個紙板，外圈是魔戒上的精靈文字，內文則是「魔戒★媒體活動★二○○一年五月十三日★坎城」。撇開它的實際價值不論，這個護身符可是唯一能夠進入二○○一年坎城影展最酷活動的通行證哪！

赤土陶器中裝著蠟燭的擺設沿著通往卡斯特拉斯莊園（Chateau de Castellaras）的道路設置；魔戒電影美術部門的丹與克麗絲‧漢納把這裡改裝成了微縮的中土世界。還有什麼比從袋底洞開始更好的旅程呢？一進門就是一個小小的花園，賓客們打開一個小圓門之後會穿過一連串屋頂低矮，如同迷宮般的房間。這些擺設和布置都是以哈比人的尺寸製作的。在旁邊則是綠龍旅店的招牌，不過裡面實際上是流動廁所。每個隔間內還提供了獨特的音

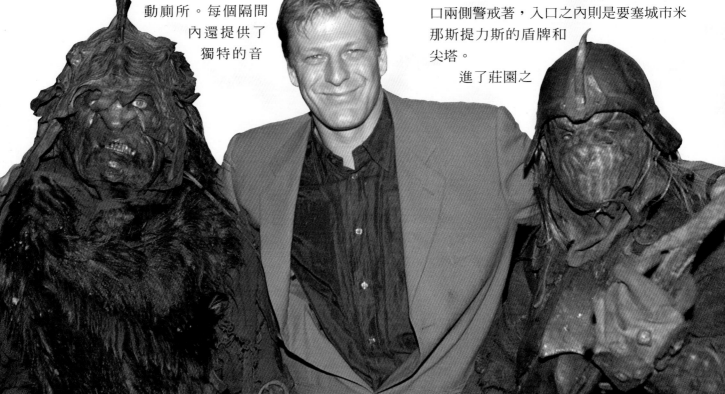

效：半獸人大軍攻擊的聲音！

比爾博的生日快樂布旗飄揚在擠滿了哈比人帳棚的廣場上，每個攤位還提供了許多美味的食物：烤牛膝、玉米片和大塊的酥脆麵包。

剛鐸的守衛站在通往莊園的主要入口兩側警戒著，入口之內則是要塞城市米那斯提力斯的盾牌和尖塔。

進了莊園之

後，我們從中土世界的一景又跳到了另外一景，眼前是伊多拉斯希優頓王的宮殿：牆壁上掛著織錦，柱子上裝飾著馬頭的雕刻，每樣東西竟然都用迪斯可的炫麗燈光照耀著！

我離開人群，來到了停泊在游泳池中的凱蘭崔爾的天鵝船。在廣場另外一個沒有多少人的地方，有一扇黑色的石門，門上有著十分特殊的雕刻，會隨著光線神秘的消失和出現。這就是摩瑞亞礦坑的入口：都靈之門。

這兩扇門背後的景象將會是「魔戒首部曲」中的一大高潮。兩天之前，長十五分鐘的這個片段才在坎城的奧林匹亞戲院中播放。

參加坎城試映的評論家們通常都會保持極度的冷靜，不過，在二十六分鐘（譯者註：整個試片包括了摩瑞亞礦坑以外的片段，總長二十六分鐘）的試片之後，奧林匹亞戲院中充滿了歡呼和掌聲，正如同Variety雜誌所宣稱的一樣：「三枚戒指吸引了眾人的注意。」

回到派對中的黑暗角落，我來到了彼得·傑克森和理查·泰勒的面前，兩人正好站在一座巨大的岩石食人妖底下談話。在討論這場試映的成功和活動的精彩時，我發現這兩人對這裡有著更深的感觸。

「我們第一次來坎城的時候，」彼得說，「那是一九九二年為了『新空房禁地』。當然，我們那時沒有錢住在豪華的飯店中……」

「我們也根本負擔不起什麼曝光的費用，」理查補充道，「所以我們在海邊東奔西跑，在棕櫚樹上張貼海報通告大家『新空房禁地』的放映時間。只要當地的警察撕掉一些，我們就立刻補上更多的海報！」

彼得笑著回憶過去。「你猜我們在哪放映那部片子？就正是奧林匹亞！」他們笑著說。「這次真的跟上次差很多哪！」

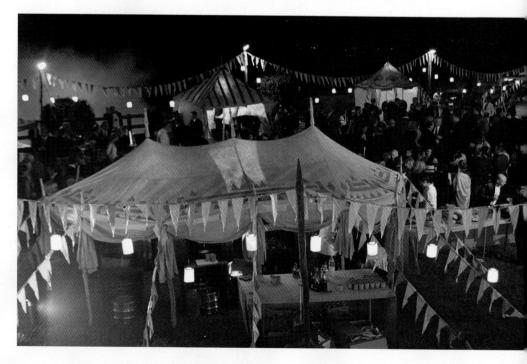

創造奇蹟的工作室

THE LORD OF THE RINGS

CHAPTER 1: WORKSHOP OF WONDERS

一個巨大的腳印！這時我正走在一條靜謐的小徑上，除了蟋蟀和飛鳥的啾鳴聲之外，唯一不屬於自然的只有路旁漆成粉紅或是綠色的低矮小屋。但是，突然我注意到了水泥地上竟然有一個巨獸的腳印！在腳印旁邊刻上了一段解釋的字句：鋼烏茲的毛髮。

這時我身在米拉麥的威卡街一號（Weka No.1），也就是威塔工作室的所在地。從外觀看起來，這是個飽經風霜的老舊建築，院子裡面還裝著很多神秘的大桶子。但是，裡面卻是中土世界！牆壁上掛滿了各種各樣奇幻的圖形、來自異世界的生物，工作台上則是放滿了精靈的耳朵和半獸人的牙齒。

我立刻注意到了一個巨大的招牌〔原先是為了「飛天怪傑」（Jack Brown Genius）所設計的。譯者註：這是彼得夫婦執導的一部怪異搞笑片，台灣大概找不到，上面寫著：「深受困擾者集中地」）。

「你知道這裡曾經是個精神病院嗎？」姿態誇張而又高大的理查‧泰勒問道。我眼前的這個人同時擁有工匠和技師的技藝，藝人的誇張天賦、哲學家的洞察力。不只如此，他還保有十四歲時對漫畫和電影怪物的熱情！理查‧泰勒就代表了威塔工作室！

「一開始時，」理查告訴我，「這裡是個有瀑布和游泳池的水上樂園。然後，隨著二十世紀的來臨，這裡被改裝成病院。嚴格的紀律、

醜陋的裝飾和外露的樑柱構成了新的景觀。在二次世界大戰時，這裡被改裝成專供軍人眷屬使用的醫院，後來又變成作電池的工廠、然後是製作凡士林和滑石粉的製藥廠。然後，」理查笑著說，「我們買下這裡，又把它改裝回精神病院！」

我們走過一間又一間的房間，理查停下腳步和雕刻師、畫家、模型製作者聊天。然後，他打開一扇門，進入一個滿是玻璃櫃的房間。這些玻璃櫃裡面放著各種各樣詭異的生物和噁心的物體。這讓人聯想到在古舊的維多利亞式建築裡的恐怖收藏，或是美國馬戲團裡面的怪胎展示館。

在我眼前的有一個穿著盔甲的青蛙、一個發狂的老鼠猴、一個被惡魔附身的爛娃娃、以及一個有著老人臉的毛蟲。「這些，」理查說，「就是我們過去的生活！」他嗅聞著說，「這則是泡沫乳膠腐

爛的味道！」

比較新的展覽品則幾乎都是來自於中土世界：一個裝著史麥戈腳（又大又扁）的大箱子，另外一個則是傲腳家的大腳（毛髮濃密、上面還有許多繭）。「在拍片的最高峰時，」理查回憶道，「這裡有數千個這樣的盒子。我們甚至做出這些——」他拿起一雙模仿哈比人大腳的橡膠鞋。「特別爲了山姆和佛羅多量身定作，以便讓他們跨越死亡沼澤！」

在鎖上博物館的門時，「是哪個鑰

查‧泰勒把這摩瑞亞礦坑中的怪物做成中世紀怪物的結合體：「他的身體是公牛和猛犬的集合體，頭上則有巨大的羊角、背上是蝙蝠的翅膀，尾巴則像蜥蜴。」接著，他又補充道：「喔，他的皮膚像凝固的岩漿！」

我們又走過另一個華麗的小船，這個有著天鵝頭的灰色船隻將會是第三部電影的尾聲。魔戒持有者將會搭乘著它離開中土世界。我注意到還有一對由纜線控制的巨大蜘蛛腿（當然，這就是屍羅大顯神威的場景了），附近則是一名工作人員利用藍色的聚苯乙烯來打造高塔的部分外觀。「通常這個東西是拿來爲房子的絕緣材料的。」我已經開始慢慢的明白，在威塔工作室裡面沒有多少東西是和日常生活一樣的。

要進入辦公室，我們必須先通過一個巨大的昆蟲身體的木門。「那個，」理查解說道，「就是威塔蟲的外型。」

威塔蟲是紐西蘭當地的特產，牠是種古老的蟋蟀類昆蟲；幾乎沒有什麼天敵，而且可以長成世界上最笨重的昆蟲。「沒錯，這傢伙很酷的！」理查微笑道，「我們認爲我們製造的產品擁有威塔蟲的複雜和美麗，甚至有時會和牠一樣的巨大無匹。」

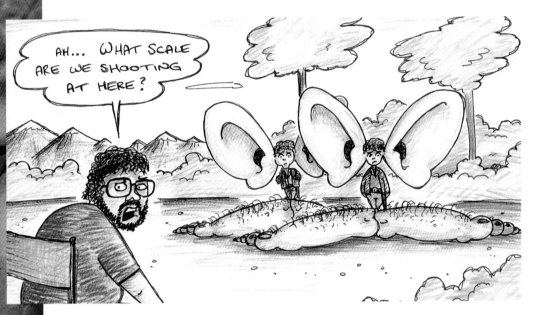

匙？鑰匙、鑰匙，怎麼那麼多鑰匙！」理查領著我們穿越如同迷宮一般的走廊時抱怨道，威塔的奇幻國度面積高達六萬八千平方呎！

在我眼前是巨大的樹人樹鬍：它是有著人類外型的老樹。樹葉是他的頭髮、又長又長滿了樹瘤的手臂和指頭則被包在塑膠袋裡面。附近則是水中監視者的部分身體。（它就是躲在都靈之門外的水中異形生物）威塔把許多這樣的生物模型掃瞄進電腦中，這樣才能夠讓威塔數位的工作人員把長滿吸盤的觸角、骨質的背鰭、迷濛的雙眼和長滿利牙的大嘴做成動畫。在旁邊則是炎魔的角。理

我必須承認，我本來以爲威塔（Weta）是某種縮寫。「好吧，」理查說，「我們的確想過要把它和某種縮寫連結在一起。但是，不管你知不知道威塔是什麼都沒關係，重要的是它聽起來響亮。伊恩‧麥克連

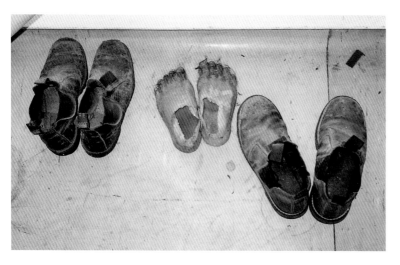

就很喜歡在現場大聲朗誦這句話：『沒人比威塔更厲害！』」

在樓梯口的地方，我注意到兩雙鞋子，中間則是一雙哈比腳⋯⋯

這個有點陡峭的樓梯上面裝著一個電梯，專門給威塔的看門狗使用。她是隻年紀很大的亞爾沙斯獵犬，名叫蓋瑪。雖然蓋瑪動作已經沒有那麼靈活了，但她深邃的黑色大眼依然能夠一瞬間就融化你的心防。

理查和工作夥伴兼妻子的坦雅・羅哲共用一間辦公室。（右下方就是兩人的合照）這間辦公室兼顧了舒適和異世界的詭異風格。他們必須在這間辦公室內迅速有效的處理生意（從裝滿了訂單、公文的櫃子就可以看出來），但牆壁上的各種巨人、怪物和血腥的照片帶來了一股夢幻的風格。四處張貼的威塔人（他們喜歡這樣稱呼自己）創作更是充滿了奇思妙想。這其中還有丹尼爾・法康納所描繪的薩魯曼和他所創造的強獸人魯茲（請見下頁），上面的圖說竟然是「薩魯曼和兒

子」。

另一面牆壁上掛著的威塔行事曆則有克里斯・蓋斯（Chris Guise）所繪製的一幅漫畫。畫中彼得・傑克森面對帶著巨大耳朵和腳的山姆及佛羅多問道：「我們現在到底用的是什麼比例尺？」

「我們很驕傲自己可以參與製作『魔戒三部曲』的工作，」理查說，「在整部電影中大概只有幾個畫面完全沒用到威塔工作室的產品。」

我們先坐下來，用了一頓非常英式的下午茶和蛋糕。在這過程中，我挖掘出了威塔工作室如何在這部電影中擔任重要角色的密辛。

坦雅和理查在讀完書之後來到威靈頓，他們對特效一無所知，但卻滿懷想要創造新事物的熱情。理查開始擔任廣告的藝術指導，由於他們的預算極低，因此他必須親手設計、製造模型和化妝！「錢不多，但卻讓我們知道這種工作能夠多有趣！」

接下來的「全民開眼」（Public Eye）

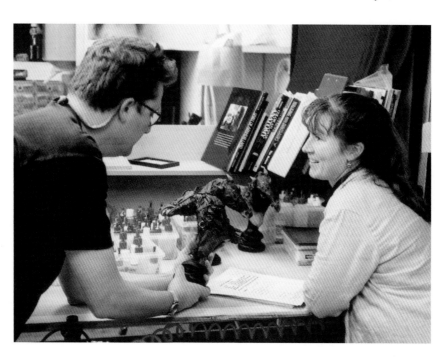

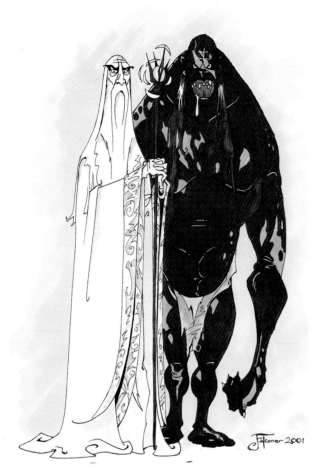

是他們生涯中的一大躍進，這是個紐西蘭的諷刺節目，在兩年的時間中他們製造了超過七十個政治人物的人偶。他們在地下室裡面用少的可憐的預算瘋狂工作，每三天就得要製作出一個人偶。理查用工業用黃油做出外型，坦雅則是必須用橡膠翻模製造。

彼得‧傑克森和他們結為好友時正值他拍完了「魔鬼基地」，並且找到了製作「新空房禁地」的經費。彼得邀請理查和坦雅成為模型製作小組的成員。兩人第一次製作大螢幕的影片，因此不眠不休的投入了電影的前製工作。接著，電影業經常出現的厄運降臨在他們身上：經費出現問題，整個計畫被迫束之高閣。「那段時間，」理查回憶道，「真可說是我們職業生涯中的最低潮。不過，第二天一早，我們就接到彼得的電話。他邀請我們參與

『遇見阿達』的製作。接下來我們度過了非常快樂的一年，我們在廢棄的鐵路工廠工作，製作各種各樣的布偶：喜怒無常的犀牛、好色的海象和全身是病的兔子！」

在「遇見阿達」之後，彼得終於找到足夠的經費重新開始「新空房禁地」，理查、坦雅和九人小組為了這部電影製作了超過二百四十個特效道具，更讓這部電影獲得了有史以來最噁心電影的美名。

接下來的「夢幻天堂」、「失落的大銀幕」和「神通鬼大」中他們都和彼得合作愉快，影集的部分則包括了頗受歡迎的「女戰士仙娜」（Xena, the Wrrior Princess）和「大力士」（Hercules）。這都讓他們有了更大的舞台發揮創意。

在與彼得‧傑克森和傑米‧塞克（Jamie Selkirk）（他現在是「魔戒三部曲」的後製監製和助理製片）以及其它幾名合夥人的財源之後，理查和坦雅成立了威塔工作室。由於他們相信視覺效果的未來關鍵在於電腦科技，因此公司借貸了一大筆錢，買了第一台電腦。

接下來的是（應該可以說差一點是）「大金剛」（所以威卡街上才會有那個怪腳印），這個計畫必須要進行非常多的前製工作，最後卻被取消了。再一次的，希望又從絕望的灰燼中誕生。一開始，這只是一個有關另一個野心勃勃計畫的傳言，「起初，」理查說，「彼得告訴我們他想要拍攝『魔戒前傳』。但是，他又自問了：『為什麼不挑戰更大的計畫？』想要製作『魔戒三部曲』的這種野心就正是典型的傑克森風格。」

這一大步的跳躍竟然成功了，好萊塢的電影公司Miramax（彼得和威塔之前在「神通鬼大」中曾與他們合作）同意將「魔戒」拍攝成兩部電

影。「在那個關鍵時刻，」理查回憶道，「彼得給了我們一個大好的機會：他問我們想要在這部電影裡面做什麼。他並不是告訴我們，而是詢問我們的意見。」

威塔的答案則是非常經典的泰勒風格。「我們相信這個計畫需要一個前所未見的統一設計風格和思考模式。因此，雖然看起來貪心的可怕，但我們想要讓威塔盡可能的接下所有的工作。」

在經過大量的討論和協商之後，理查和坦雅提議威塔可以負責模型、盔甲、武器、生物、動畫、特殊化妝和乳膠產品的製作（包括了布景和前製作業）。對於一個製作過「新空房禁地」的工作室來說，這計畫中理所當然的包括了傷口和所有的血腥場景。

「我們想要把握這個機會，」理查說，「讓中土世界可以在一個不可分割的創意過程中被創造出來，我們更想讓每一筆、每一劃都做到盡善盡美。」

毫無疑問的，這是個非常大膽的提議。「我會把這形容成讓人毛骨悚然的挑戰！」理查笑著說。「非常嚇人的。在那個時候，我們其實並不算是世界上經驗最豐富的特效團體，而且過去也從來沒有哪個工作室蠢到接下這麼多工作。」

我們又喝了另一杯茶，吃了另一塊小蛋糕，理查則是繼續說下去。「所以，當我在知道自己會接下『魔戒三部曲』的製作之後，我一上班就開始思考：『我們究竟要怎麼把托爾金的世界搬上銀幕？』小說本身擁有世界上最多的讀者，而每個讀者都擁有自己對於中土世界的詮釋。而且，我們還必須要考慮到導演的看法，雖然它脫胎自托爾金，但必定會和原作者有所差異。然後，還有我們自己的詮釋！除非我們能夠加入自己的看法，否則我們根本不會對這樣的工作感興趣。」

在這些壓力之外還是有一些好消息，彼得找來兩名畫家參與工作。艾倫‧李和約翰‧豪威是世界知名的托爾金插畫家，他們可以替這個計畫帶來許多創意和專業的看法。

對理查和坦雅來說，他們真正的挑戰是要召集一群工匠和技師來實現這些人的綜合觀點。「我們幾乎擁有全世界的每

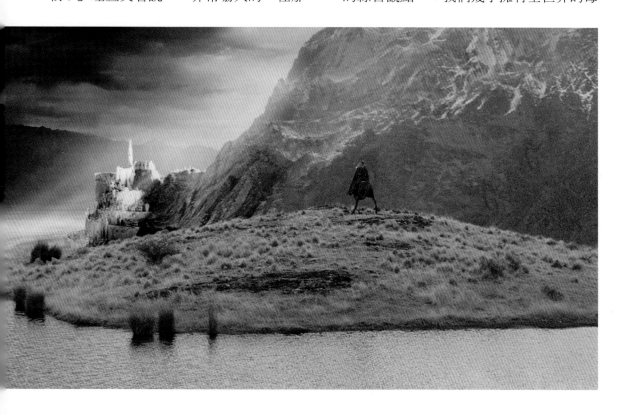

一位專業設計家名單，」理查說，「不過，我們卻選擇了一群年輕的紐西蘭人。他們滿懷熱情，渴望看到這部小說被搬上大銀幕。他們替這個拍片計畫帶來了大量的熱情和強大的意志力：有時他們必須完全忠實的呈現托爾金的世界、有時又必須毫無怨言的呈現彼得的看法、還必須樂於將我的想法也混入設計中。他們還必須謙遜、有耐心接受艾倫‧李和約翰‧豪威的訓練；最後，他們還得要隨時隨地加入自己的創意和詮釋。」

理查回憶那段工作過程：「我們每天都必須八點抵達工作室，討論某個計畫，然後花一整天的時間把點子寫下來。到了下午五點時，彼得會到我們公司，回顧今天所有的工作，並且告訴我們他喜歡哪些東西。其它的部分都必須作廢。第二天開始，我們就必須修飾那些最好的點子，並且開發出新的概念來。」

接下來是長達七百天，全心全意投入的設計工作：大量的繪圖、各種生物的立體模型、每個種族的武器盔甲、第一階段的聖盔谷和凱薩督姆的模型製作。

接著災難降臨了！Miramax震驚於目前的預算花費，因此決定把整個計畫縮減為單單一部電影。彼得別無選擇，只能拒絕這個建議。「魔戒」的拍攝計畫就這麼瓦解了。

「那真是太恐怖了，」理查回憶起那個絕望的景象。「在做了那麼多的工作，投入那麼多的熱情之後⋯⋯再加上之前

『大金剛』的失敗經驗，這真是讓人無比的沮喪。」

不過，彼得並沒有放棄。他還有一個希望（雖然當時看起來機會渺茫），他還有機會說服另一個電影發行商償還Miramax的投資，並且接收這個計畫。威塔工作室相信彼得的決心，於是協助他拍出了一個很有說服的片段，也提供了許多前製作業中所繪製的圖片。彼得拿著這些東西，和他製片以及撰寫劇本的夥伴法蘭‧華許一起前往好萊塢，尋找新的金主。

艾倫‧李和約翰‧豪威收拾行囊，回到歐洲。理查和坦雅大費周章的在Miramax的代表監視下整理工作室。所有的創作物都必須打包，如果計畫沒有改變，這些東西都會成為電影公司的財產。

「然後，」理查咯咯笑道，「我們接到了彼得的電話：『趕快把東西拿出來！發動你們的引擎！我們又要重回舞台了！』新線影業很欣賞我們的投入，他們也決定『魔戒』將不只是兩部電影，而是真正的三部曲！就這樣，我們再度上工了！」這個工作室就像威塔蟲一樣，是物競天擇中注定要生存下來的物種。

理查得要先趕去參加另一個會議，而坦雅正好帶著一堆估價單進來處理。我建議這剛好可以讓另外一個人有機會說說話。「好主意！」理查笑著說。「我每次都會把所有的話講完，這實在有點不公平。因為威塔的創意至少有一半是坦雅的

在夜色的掩護下搜尋街上的每個垃圾桶，找出還堪用的東西。我們的第一個工作室根本可以算是個小型垃圾場。」

這些克難的日子讓坦雅和理查學到了創意的思考模式：「用大腦思考如何完成工作經常可以獲得正確的答案，而且過程會更有趣。舉例來說，我們發現你可以先把剩下泡沫乳膠送進烤箱，用金色糖漿和食用色素染色之後用力擠壓，看起來會很像真的內臟。」

威塔目前依舊沒有放棄他們當年經費不足時學到的小技巧，而且他們也一直在開發每種現有東西的額外用途。「舉例來說，我們還發現製作滑板輪的那種橡膠極端耐久和堅韌，正好適合用來製作『魔戒三部曲』中的第二線刀劍道具。」

坦雅最大的挑戰是原料的控制，大多數的原料都是來自於美國的製造商，訂購之後還必須飄洋過海的運來。兩百公斤的桶裝矽樹脂和泡沫乳膠必須花六週的時間製造，以船運來紐西蘭還需要額外的六週。「而矽樹脂的儲存期限只有六個月，在那之後它的效果就無法保證了。因此，等到這東西抵達之後，它的堪用期限只剩下三個月！因此，我們必須學著在真正需要用到它們的三個月前就下訂單。」他們

功勞。」他邊走邊說。「而且，」他回頭道，「你得先記住，坦雅可真是個女神！」

坦雅無可奈何的笑了笑，露出「你能拿他怎麼辦？」的表情。她桌上的電腦顯示的是一連串的產品定運行程，上面的書架則是裝滿了一箱一箱的文件：製作模型所需要的材料和工具，皮革、羽毛、鈕釦、腰帶環、鑲邊、箱子、包裝物、塑膠合成材料、泡沫膠、玻璃纖維、氨基鉀酸酯和矽樹脂。

「你知道嗎，」坦雅回憶起早年的工作經驗，「我們一開始根本就是撿破爛的！我們開著一台白色的廂型車，

也必須學著盡可能的善用這些運來的原料。「當你拿到這些寶貴的原料之後，你寧願把它用在別的用途也不願意看它浪費掉。」

正如同每部電影一樣（「魔戒」更是如此），拍攝的進度經常會改變，因此工作人員可能會提早需要那些東西。「任何一部電影所可能面對到的最大挑戰就是，」坦雅解釋道，「工作人員因為原料還在船上，或是等著通過海關而被迫無所事事的枯等。」

「魔戒三部曲」最不為人知的統計數據可能就是數以百計的訂購本、一筒筒的傳真紙和無數處理電子郵件的時間；如果沒有這些東西，威塔工作室的進度就不可能如此的順利。對坦雅來說，她每天工作中最普通的部分也讓她感到滿足和興奮：「我訂購的這些原料有桶裝、管裝和盒裝：這個地方看起來像是個包裝工廠一樣。但幾週之內，這些所有的原料都會被改造成讓人吃驚不已的創作物。我最喜歡的部分就是這些原料以最普通不過的方式運進來，出去的時候卻變成華麗、詭異的作品，彷彿擁有魔法一般。」

在坦雅處理國際間的補給和訂購事務時，製片助理提曲‧羅尼（Tich Rowney）則是負責國內的訂購和滿足各種各樣的要求：

搜刮鄉間的所有苔蘚以供布景使用，或者是找尋用來鬆脫鎖頭的大理石粉。威塔必須要採購數十公斤的大理石，這樣才能夠給強獸人的盔甲那種腐蝕生鏽的感覺：「那很噁心、又難處理，」坦雅回想道，「而且還會搞的到處都是。當工作人員每週一次把單據送給我們的會計安德魯‧史密斯時，你可以跟著足跡一路回到我們處理盔甲的工作室和我們樓上的辦公室。我們整整忍受了這些足跡好幾個月！」

要獲得足夠的原料有時也是很大的考驗。為了要讓半獸人的合成橡膠皮膚看起來像是在流汗（*裡面的演員則是隨時都可以滿身大汗*），威塔的隨隊技師必須要在橡膠上塗抹ＫＹ軟膏（一種潤滑劑）。在威塔使用了幾百管藥房賣的這種潤滑劑之後，他們終於成功的說服了製造商賣給他們配

方（裡面有百分之八十是水），「威塔軟膏」這才開始成桶成桶的製造。

要提供給洛汗驃騎們足夠的馬毛來裝飾頭盔也是很大的問題。在安排好從奧克蘭的寵物食物工廠購買大量的馬尾之後，坦雅被迫要面對相當讓人不舒服的工作：「雖然在當夜抵達的快遞送出前它們都是被冷凍好的，但是抵達的時候都會有點太過『新鮮』…」由於坦雅覺得實在不忍叫其它人處理這種東西，她決定自己煮沸、消毒和梳理這些馬毛。「日復一日，我就在後院不停的煮這些東西，連雨衣都會因為高熱而融化。不過，更麻煩的是，我們的老狗蓋瑪會以為在煮東西，因此經常在後院出沒。」

我注意到牆壁上有兩個卡通人物（請見左頁下方）：它們是強尼・布羅（John Brough）所設計的T恤圖案。上面把理查和坦雅畫成爸爸威塔蟲和媽媽威塔蟲。「事實上，」坦雅說，「我們並不是威塔的爸爸和媽媽。我們從來不把自己當作老闆，因為人們並不是替我們工作，是和我們一起工作！」

在這個時候，理查回來了：「威塔工作室的表現關鍵在於那些加入我們的工作者。我們很幸運，他們不只作出了驚人的成果，更自豪於可以加入這樣的隊伍。他們團結的意志讓這整個工作變得簡單許多。」

「我還記得，」坦雅說，「有人說參與威塔最好的體驗就是上班時可以欣賞其它人善用專長的表演。這個地方有種家的感覺，我們都是在同一個屋頂下工作，吃飯時我們會彼此聊天。也是這種感覺才讓我們能夠做出許多無理的要求：你可以熬夜嗎？你可以放棄假日來趕上進度嗎？」

「當然，」理查（圖片的最右邊，他正在和彼得・傑克森、約翰・豪威（中）艾倫・李一起檢視武器的設計）說，「我們還是必須要衡量自己的能力。我們雖然是個以營利為考量的公司，但我們卻可以

用藝術家的瘋狂來進行工作！雖然我們想辦法把每個人都擠進這個商業的大盒子中，但我們也竭盡所能的鼓勵他們發揮創意和創造力。」

「我們希望讓夥伴們有想要來工作的動機，」坦雅說。「如果你沒有這種感覺，你得找出為什麼。在拍攝計畫進行到一半，工作量最大的時候，我卻更喜歡早起來這邊工作。」她停了片刻，讓我可以感受到那種自傲，「我實在等不及打開門，一腳踏進中土世界的那種感覺！」

走在威卡街上，我發現自己小心翼翼的搜索著人行道。如果這裡有「大金剛」的腳印，那麼在某處應該會有食人妖，甚至是炎魔的腳印吧！

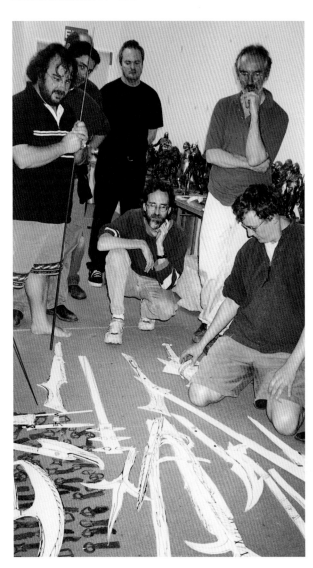

打造樹木的男子

「樹就像人一樣，」園藝大師布萊恩・麥西（Brian Massey）（左圖）觀察道。「它們生長的模式都很類似。」布萊恩率領著十六人的園藝小組，負責所有「魔戒三部曲」電影中的布景和眞實環境的綠化。

我們在威塔工作室的庭院中，空氣中充滿了剛鋸下木頭的香氣，地面上則是很多鋸斷的樹枝和木條。每樣東西上都蓋著一層細細的木屑。

布萊恩的特殊技巧創造了中土世界中最驚人的森林景觀，瑞文戴爾的河谷、羅斯洛立安的精靈王國都是他的傑作。這時，美術部門將他外借給威塔，進行法貢森林的工作。這裡是半人半樹的樹鬍在二部曲中第一次和梅里與皮聘相遇的地點。樹鬍是個樹人，他是中土世界最古老的種族之一；這群牧樹人慢慢的越長越像他們所照顧的樹木。

布萊恩看起來跟樹鬍還眞的有點像：他看起來飽經風霜，毛髮濃密，又對樹木非常瞭解。他的任務是打造六十五株樹提供給法貢森林的模型布景使用。模型在這部電影中的定義和一般人幾乎完全不一樣。請各位忘記那些鐵路模型上的綠色油漆假樹。這些樹木（以一比六的尺寸製造），從頭到腳幾乎和人一樣高。

「如果這些傢伙讓你想到金雀花的樹幹，」布萊恩說，「那是因爲它們眞的就是！」這種特別的金雀花像是野草一樣生長在北島海岸的多風峭壁上。大多都距離庫克海峽（Cook's Strait）整整有兩千英呎高。布萊恩的小組已經採收了將近一英畝的金雀花，當地的農民還覺得很高興，因爲他們很難相信會有人願意付錢把這些東西買走！

不過，要挑選最適合的灌木需要專業的判斷：「所有的植株都因爲此地的艱困氣候而變得扭曲變形，但我們只需要形狀最有趣的樹幹。有時一整個山坡上只有一兩株合用，最後我們還得進行下一階段

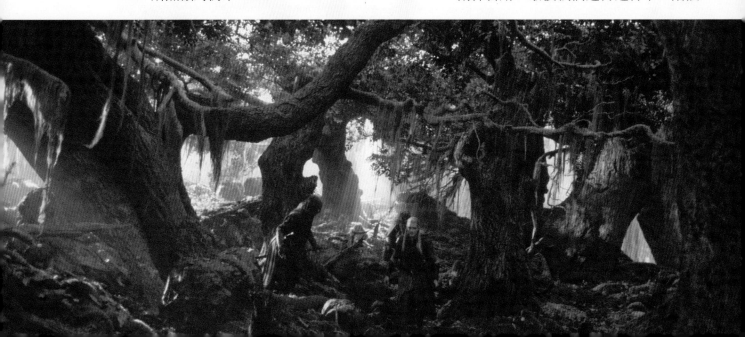

助，我們可以讓觀眾有種樹木連綿不絕的感覺。」

樹鬍老家的全尺寸布景更是極大的挑戰。他們必須要建造十四棵高達一百英呎的樹木（至少是在攝影棚屋頂容許的範圍內營造這種感覺）。樹的基本外型是由鋼條外面加上木板條所構成的。這些最後再用粗麻布包裹起來，外層裏以橡膠樹皮。這些樹皮都是按照同尺寸白楊木的樹皮翻模製造的，這和之前的模型樹的樹皮搭配的恰恰好。

「如果你想要作一株樹，」布萊恩說，「最重要的是你必須要記得它們就和人一樣。一開始是樹幹的高度：樹就像人一樣，先長高，然後再長寬。然後是歲月的問題：就像我們一樣，樹的年齡越大、外表就越多瘤、腰越彎，發出的咿呀聲就越多！」

的加工。」

所謂的加工說起來很輕描淡寫，但事實上並非如此。一開始，他們會選擇幾支主幹，然後將它們劈開、黏合，形成其它的樹枝（也經過小心的修剪）可以黏上的樹幹。然後，這些成品才加上糾結的樹根和樹枝。最後，布萊恩加上綠葉，並且用顏色相近的樹皮遮掩樹枝結合的地方。

「我們最大的挑戰，」他看著這些縮小的植物說，「是讓比例尺能夠正確。在近鏡頭下，即使是一般尺寸的金雀花看起來都像是老樹一樣：枝葉濃密、樹幹飽經風霜。因此，你必須把這些感覺再濃縮，才會讓人誤以為這是株真樹。這才是真正的關鍵！」

除了這個秘密之外，布萊恩還必須讓法貢森林的枝葉作出不可思議的扭曲，讓大家同時認可樹的真實性，一邊卻又有種奇幻世界的感覺。

在完成了所有的樹木之後，布萊恩將會和夥伴們組合起這座迷你森林：「我們會把最大、形狀最奇特的樹木擺在最靠近攝影鏡頭的地方。然後，四周再擺上比較小的樹木；借著強迫視角攝影法的幫

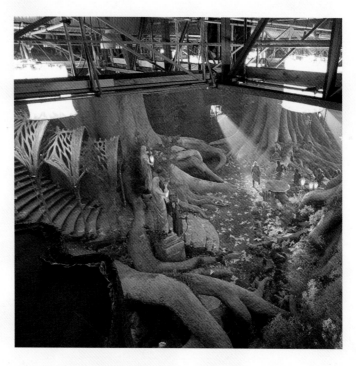

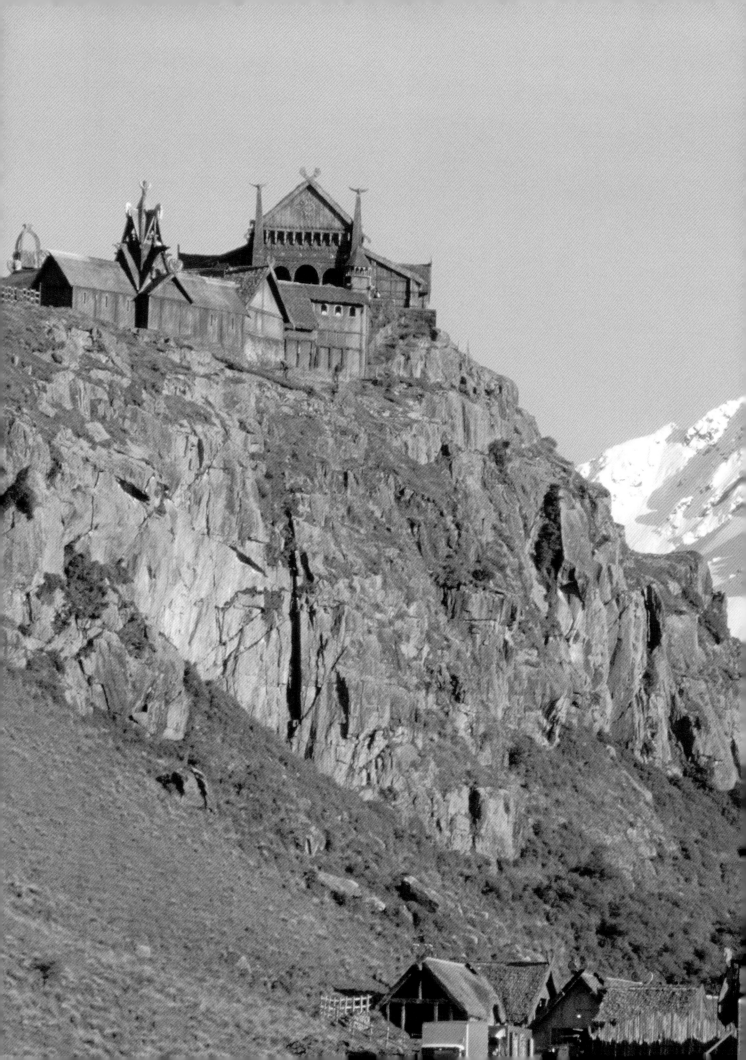

這個景象看來熟悉，但卻會讓人有些吃驚。威靈頓海關的入口是四名穿著短袖襯衫、打著領帶的官員。他們臉上掛著笑容，也有著海關的「官方」氣息。奇怪的是他們頭上的標誌：原先寫著紐西蘭居民和外籍人士的標記換成了半獸人、食人妖、巫師和哈比人。

這是威靈頓市議會為了恭喜彼得‧傑克森獲得了「魔戒三部曲」的預算資助之後登的廣告。廣告的標題：「歡迎來到中土世界」點出了重點。世界各地的影迷們將會發現，紐西蘭是「魔戒」中最重要的主角，它所扮演的就是中土世界！

「我當時覺得很害怕！」珍‧強斯頓（Jean Johnston）是威靈頓市議會的影片和電視協調官，她回憶起某次的拍攝意外：「我安排了一個廢棄的空地，它被整修成一塊綠草如茵的地方。我們公園管理處的工作人員熱心的想要幫上忙，於是把樹和草地給修剪了，而這正好是彼得‧傑克森不想看到的狀況！因此，他們還必須從別的地方運來成噸的草皮鋪在那些已經割好的草地上！」

每個人都可以體會這個過度熱心的公園管理處故事中有趣的地方：這代表了紐西蘭全國對於這部電影的支持和驕傲。

「我很榮幸可以為這部電影努力！」珍說。「這真的是畢生難逢的機會。」對珍來說，一切都是從一九九八年七月開始的：「一直有些謠言在四處流傳。彼得‧傑克森的公司想要找個倉庫，雖然這可能只是儲存道具用的；但我猜測他們在找尋

攝影棚。大家的口風都很緊，所以我們只能靜待他們揭曉答案。不過，不管這是什麼，我都知道它會是個大計畫。」

大計畫？恐怕不會再有比它更大的計畫了！到了八月底的時候，消息終於確認了：彼得‧傑克森要拍攝「魔戒三部曲」。

威靈頓市議會和導演之前已經因為「神通鬼大」的拍攝而有了不錯的關係，但這個計畫的規模完全不同。在珍的建議之下，威靈頓當時的市長馬克‧布魯斯基（Mark Blumsky）寄給彼得一封道賀信，「威靈頓有幸能夠成為史上最偉大的作品拍攝地實在太好了。」信中還附上了慶祝用的香檳。

「多謝您的恭喜和支持，」彼得幾天之後回信到。「我保證那些香檳已經被善盡其用，它們真的是非常好的酒！」

彼得同時也給了布魯斯基市長一個非常獨特且尊榮的邀請：「雖然本片製作的許多部分都會是處在絕對的機密中，但請記得，您可以隨時前來探班；即使我們必須將您夾帶進去也在所不惜！」

對珍來說，這將是一段忙碌時間的

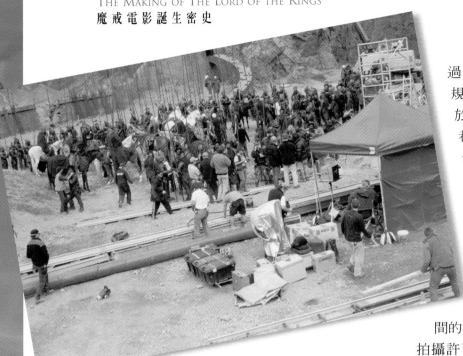

開始：「電話一直響不停。議員打電話來問消息，全世界各地的人打電話來找工作。搬離威靈頓的人想要知道回來老家居住是不是值得。當然，媒體還想要新聞、新聞和新聞！」

除了負責聯絡之外，她還有許多腳踏實地的工作：威塔工作室申請在幾個地方進行試拍。米拉麥區的一個古老染料工廠正被改裝成一個攝影棚，這牽扯到了當地的法規和很多的需求，包括了：用水、排水和停車問題。這些都必須要在拍攝開始之前解決掉。

到了一九九九年的六月，珍開始和這部電影的外景經理合作，尋找在威靈頓區可行的拍攝場地。這包括了森林和平地，大多數都在環繞著威靈頓城四周的地方。

「魔戒三部曲」的製作小組「三呎六」（Three Foot Six，譯者註：這是哈比人的一般高度）拿空照圖來協助挑選場景，以及規劃交通管理和保全問題。不

過，外環區（Town Belt）的法規也有必須要處理的地方，由於某些道路必須封閉，某些小巷必須禁止外人進入，因此他們必須要和當地的利益團體開會。「外環區之友」以及「維多利亞山居民協會」都是他們協商的對象。

「一般來說，」珍告訴我，「拍攝協議通常最多只有兩頁。但是，最後威靈頓市議會和三呎六之間的協議書竟然有十二頁！」

拍攝許可、用火許可、建築許可：大量的紙上作業開始不停的堆積。到了一九九九年的九月初，威靈頓當地的拍攝進度終於擬了出來：計畫於十月開始。「由於整個電影的拍攝必須非常保密，」珍回憶道，「我們從來不提這部電影的名稱。不過，由於過去從來沒有那麼多的人員和車輛在這邊工作。人們難免東拼西湊出了一點風聲。於是，突然間每家報紙、電視和廣播電台都開始播報這個消息！」

「歡迎來到威萊塢！這是電視記者當年播報時的開場白。一九九九年十月十一

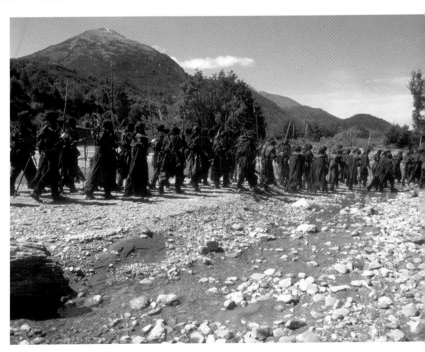

日，『魔戒三部曲』終於在威靈頓附近的維多利亞山上開拍。那裡的場景將會是哈比人第一次遭遇到黑騎士的地方。」

我觀看著電視媒體一整年中對於這個計畫毫不放鬆的報導，很顯然從一開始，眾人的熱情就是非常驚人的。

各式各樣的記者到處亂竄，從各種數據和資料中分析，試著想要讓大家瞭解這個計畫有多麼的龐大。不過，由於他們根本沒有任何足夠的資料，因此許多的報導都是捕風捉影。長鏡頭照到的幾個模糊照片就足以引起許久的熱度，而任何有機會說話的人，甚至只是「恕不評論」都讓他們可以獲得短暫的名氣！

這還只是一開始而已。在接下來的十五個月中，威靈頓居民的關切和好奇心很快的就會擴散到整個北島和南島去。

兩名負責在紐西蘭尋找中土世界的人是外景管理主任麥特・古伯（Matt Cooper）和監製小組的外景經理理查・夏基（Richard Sharkey）。

「我的工作是；」理查說，「告訴大家壞消息！」由於整部電影在兩座島上分別擁有一百五十個外景點，因此壞消息注定會經常出現。

彼得・傑克森的遠見讓他決定盡可能的在故鄉紐西蘭拍攝電影。拍攝的地點並非隨意挑選，而必須是最出眾、最超凡的風景；換句話說，通常也是最難以到達的。「我看了一眼其中的幾個地點，」理查回憶道，「忍不住搖搖頭：我們這次的拍攝隊伍是全世界規模最大的（一個外景小組就有五十輛卡車），但要前往的地方有時甚至連路都沒有！這就像是在泥巴路上開七四七一樣！」

外景地探勘員大衛・考墨（David Comer）和紐西蘭的頂級風景攝影師克雷格・波頓（Craig Potton）乘坐直昇機飛遍紐西蘭，只為了要找到傲人的風景來呈現托爾金的中土世界。對理查・夏基、羅蘋・莫非（Robin Murphy）和她的工作夥

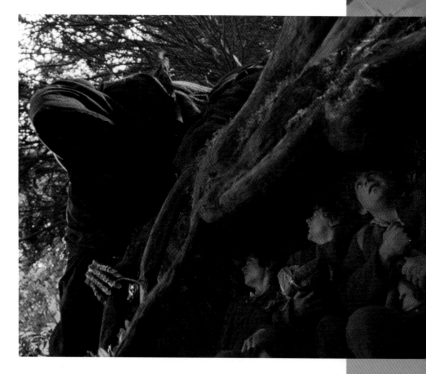

伴傑瑞德・康農（Jared Connon）、哈利・懷特賀斯特（Harry Whitehurst）和彼得・通克斯（Peter Tonks）來說，真正的問題是要怎麼讓工作小組拍攝這些美景。

理查說：「我們所接獲的任務是將這些聽到的奇幻美夢轉化成真實的數據，包括了帳棚、茶水、廁所、垃圾和日復一日運送工作人員前往偏遠地區的運輸工具。如果我們運氣好的話，這些真實的數據才可能再度被轉換成奇幻的美夢！」

理查在拍攝工作開始前三週才加入這個計畫，他立刻意識到這是個燙手山芋。即使他之前曾經參與過三部龐德電影、「不可能的任務」和「火星任務」的經驗也無法讓他放下心來：「我可以誠實的告訴你，我很害怕！我過去從來沒有接過這個龐大的任務。不過，我很快就發現，世界上原來根本沒人有過這樣的經驗！」

理查的第一個工作就是去找某個人購買一些帳棚。這場會面安排在奧克蘭的某個嚮導中心外面。

「那些帳棚實在是⋯⋯」理查回憶道，「舊到那些嚮導都不想要了。但是，

我竟然正代表著擁有數百萬美金以上預算的好萊塢電影採購它們！我跟你說喔，那些帳棚上面都是補丁，縫線的數量多到你根本沒辦法想像。不過，很諷刺的是，雖然它們外表如此的破舊，但在最後掛點之前，它們可真的渡過了很多的考驗。雖然它們用的是早就過時的繩結和木棍，但是，當最先進、複雜的鋁合金帳棚無法抵抗南半球的惡劣天候時，它們卻毫髮無傷！」

除了這些嚮導帳棚之外，理查還必須購買更多的帳棚和家具：超過四千把椅子和一千五百張桌子，以及生活最基本所需的照明和店員。「我們利用四十五英呎長的農業卡車興建自己的流動廁所。製造商根本想不到我們會這樣做，更別提把這些東西開入深谷或是半山腰上！」

外景地的交通狀況從輕鬆到人跡罕至都有。有時他們在公園的角落、運動場的邊緣，或者是離威靈頓住宅區不遠的樹林裡。有時則是在一望無際的農地、草原或是長滿苔蘚的古老森林、湖泊和沼澤，陡峭的河谷和積雪覆蓋的山頂上出外景。

有很多中土世界的景象不只在一個地方拍攝：遠征隊在大河安都因上划船的景色就是分別在蘭吉提凱河（Rangitikei River）、凱托奇公園（Kaitoke Regional Park）和上哈特（Upper Hutt）的詩人角落（Poet's Corner）拍攝的。而阿蒙漢山坡上的景象和法貢森林的外緣則是在天堂

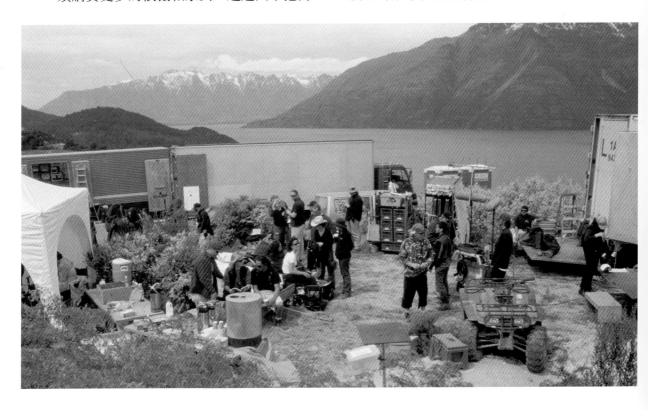

鎮、葛蘭諾奇（Glenorchy）和皇后鎮西南方的馬佛雅湖（Mavora Lake）。

　　有時在故事中很近的區域在現實生活中則是相距甚遠：哈比人在風雲頂的附近的河谷中紮營的地點是在北島的瓦卡托（Waikato）港拍攝的；而風雲頂四周的景象則是在南島南端的鐵阿鬧（Te Anau）拍攝的。

　　南島同時也是羅斯洛立安森林、迷霧山脈、洛汗平原拍攝的地方。這裡最讓人印象深刻的還有戒靈追逐亞玟和佛羅多前往布魯南渡口的場景。遠征隊逃離摩瑞亞礦坑之後所踏上的丁瑞爾山谷則是尼爾森（Nelson）附近光禿禿的歐文山（Mount Owen）。靠近鐵阿鬧的克普勒泥地（Kepler Mire）則是古戰場死亡沼澤的最佳地點，咕魯領著山姆和佛羅多前往魔多時就會經過這個地方。

　　北島則是魔多大部分場景的拍攝地。攝影小組在恩高魯何山（Ngauruhoe）和休眠的魯阿丕胡（Ruapehu）火山附近拍攝。「這其中有好幾個地方讓我心驚膽戰，」理查坦承道，「可是，我沒有決定權。我的責任只是把事實呈現出來，讓大家知道可能的結果是什麼。我會把所有的數據丟出來，讓上面的老大們能夠在資訊充足的狀況下作決定！」

　　在這些獲選的地點中，許多都有各種各樣的問題。某處可能是毛利族的保護區、當地的自然環境可能特別敏感，或者是在保育部（Department of Conservation）的嚴格管制之下。有幾個地點工作小組必

須和相關的利益團體協商多次，並且接受複雜的法條規範之後才能夠開始工作。

　　在這個時候，律師麥特‧古伯加入了。「紐西蘭的人民理所當然的想要保護他們的環境，」麥特說，「因此，我們不管是要開墾果園、發電廠或是拍電影，都必須要找到克服這些限制的方式。」

　　對於想要在紐西蘭拍片的製片人來說，這方面額外的預算和人力是相當驚人的：所有的廢棄物和垃圾都必須移除，在湖泊上駕駛快艇必須經過特別許可，唯一的例外是救援的緊急狀況。而且，可能還有許多額外的要求，像是保證避開某些特別植物生長的地方，或是鳥兒築巢的區域。

　　「我決心要把這一切做好！」麥特熱誠的說。「很幸運的，我背後有彼得和所有工作人員的支持。這是部紐西蘭製作的電影；毛利族和所有的紐西蘭人都和土地都有很深刻的情感，更尊重這塊土地。因此，要說服人們小心一點並不困難。我們會儲存垃圾，收起煙蒂，把一切都保留原狀。」

　　這句話其實變成了劇組工作人員的座右銘：「除了足跡之外，我們什麼都不留下。」但是，電影拍攝後的復原工作往往成功到連足跡都不留！

　　對麥特來說，還有另外一個原因必須小心的對待電影中的場景：「托爾金親身經歷了工業革命的破壞，他目睹了工業化對於自己所鍾愛的英國寧靜鄉間的毀

滅。因為這樣,所以我們更必須要尊敬和小心的對待環境。不能只把它們當作華麗的電影布景看待。」

麥特是個死忠的魔戒迷,他在八歲時就讀過了《魔戒前傳》,三年之後又讀完了《魔戒三部曲》。「我一聽說彼得·

傑克森計畫要拍攝『魔戒三部曲』的時候,」麥特回憶道,「我就知道自己一定要幫上忙。」在知道他們正在探勘外景地之後,他立刻寫了一封信給三呎六製作公司,表明自己是個環境律師和托爾金迷,不知道他們是否還需要額外的人手來辦理申請核准的手續。他還補充說自己正好要到威靈頓附近出差,因此會親自前往拜訪。

麥特承認道:「最後一部份根本是唬爛的!我去威靈頓專程就是為了爭取這個工作!我出現的時候他們正巧需要人處理健康和保安的事物,我告訴他們『就是我啦!』我立刻辭掉在奧克蘭的工作,和

我的小貓史麥戈一起打包前往威靈頓。等到新線影業通過這個計畫的那一天,我就立刻開始工作。從那時候開始,這個工作就如同滾雪球一樣越來越大。它的學習曲線更是如同指數般的陡峭,有很多時候我經常會質疑自己為啥要投入這麼大的計畫中!」

從英格蘭過來的理查·夏基也有同樣的感想。「我經常會一直自問:『為什麼我在這裡?為什麼我們要做這個?不過,我至少學到一個教訓,生命中真的沒有不勞而獲的事情。』

有些地點除了靠直昇機之外根本無法抵達。南島皇后鎮外的卓越山脊,在電影中被當作卡蘭拉斯的景象,它正是這樣一個人跡罕至的地方。其它的地方或許沒有這麼偏遠,但交通還是一樣的困難。

聖盔谷雖然會在靠近威靈頓的採石場拍攝(稍後此地還會被改裝成米那斯提力斯),但這並沒有讓理查輕鬆許多。「這個外景地受到採石場牆壁很大的限制。我們又挖又炸,但是整個區域還是不夠讓幾百名臨時演員擠進去,更別說讓他們用早餐了。」

這座採石場靠近一條交通繁忙的大馬路。由於最近的營地設置處是在路的另一邊,因此演員們必須要經常穿越大馬路,在眾多的車流中演出千鈞一髮的畫面。

「很不幸的,」理查回憶道,「這讓演員們吃完早餐之後走到現場的時間增加許多。不過,一旦大家克服了一開始的抱

間把它恢復原狀。

他們還蓋了兩座利用鐵路平板車翻過來所改裝的橋，這是特別為了不干擾當地的河流和鮭魚所設計的。

主要的基地設置在聖代山底下，一層鋪設了鵝卵石的地基讓道具、化妝和帳棚可以在這裡設置和進行。另一個基地則是設置在半山腰，讓卡車可以停放在這裡，接下來的道路只能容許比較小的車輛通過。美術部門花了六個月的時間在山頂蓋出了伊多拉斯的城牆、馬廄和希優頓王的黃金宮殿。

「這個成就真是太驚人了，」理查說，「工程部的人利用鋼架來蓋房子，而且還因為這裡一百四十節的風速不能使用吊車。他們花了很長的時間把鋼樑釘進這輩子所遇過最堅硬的岩石中。在這段時間中天候更是難以想像的嚴苛，我們的道路被冰雪封凍，連車子裡面的柴油都結凍了！」

麥特支持理查的說法：「我們真的很拚命。十二個月的預先準備，為了什麼？」他笑著搖搖頭，驚訝於自己接下來要說的答案：「僅僅三週的拍攝！」

「摒除所有的困擾和問題不管，」理查補充道，「我很確定一件事，這裡是三部電影中最適合的一個場景。完全配合的天衣無縫。」

「當然囉，」麥特笑著說，「當觀眾在銀幕上看到的時候，他們搞不好根本不相信這是個真的場景！他們會以為這是另一個很棒的特效畫面！但是我明白，因為我曾經在那山上過。冷風呼呼的吹，白雪

從黑暗的天空中落下。老鷹張開翅膀在黃金宮殿上遨翔。那天我就身在伊多拉斯中！」

兩個人都很清楚自己從這三部電影中體驗到了很多事情。

「我珍惜每一次的小小勝利，」理查笑著說。「日復一日，我們成功的讓人們安全的出發，安全的回來，沒有浪費任何額外的時間和金錢。晚上通常我是最後一個離開外景地的，當我開車離開時，我會覺得胸中一陣激動，眼中淚光閃動。是的，我們辦到了！我們辦到了！我們沒有讓大家失望！這通常都是短短的小勝利，因為我通常又必須要去解決另外一個問題，明天永遠是新的一天！」

對麥特來說呢？「這真是個難忘的獨特經驗：從穿著西裝，坐辦公室的律師到成為這個計畫的一份子。我必須要工作到手腳發軟，在各種各樣極端的天候中工作。但是，在這樣身心俱疲的狀況下，我卻還有機會欣賞洛汗平原的日出和末日火山的日落！」

適合國王的宮殿

「我想要的效果是一座堅固卻又華麗的建築：木質、但是由沈重的黃銅、鐵和黃金來箍緊和支撐，同時又有裝飾的作用。」

艾倫·李所描述的是他替伊多拉斯所繪製的插圖，這是洛汗馬王們所居住的堡壘。他的創作過程相當的獨特：「我的很多作品就像是一場冒險一樣。我會想像自己進入某個地方，四處走走，幻想自己會看到什麼樣的景色。」

就如同他的所有冒險一樣，艾倫的指南是托爾金的小說，裡面對伊多拉斯有幾段相當仔細的描述。我們知道黃金大殿梅杜西外觀看起來像是「以黃金為屋頂」，裡面則是又長又寬，挑高的大殿和許多的樑柱。這裡半是陰影半是光明，火堆中冒出的煙霧和牆壁上古舊的掛毯更讓整個地方顯得朦朧。

「希優頓的黃金宮殿，」艾倫說，「得要尊貴而且有王者之風。當初建築師的目的應該是借著精雕細琢的樑柱一路引導謁見者的視線，最後來到另一端特別墊高的王座上。因此，我們特別替那些柱子設計了專屬的徽記和圖樣，符合洛汗人遊牧的狩獵性格。上面有太陽、獵犬、飛鷹、野豬頭和公羊的骷髏。」除此之外，駿馬也是這裡最主要的裝飾：從天花板上（急遽的向

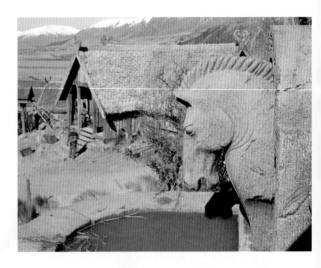

天際線挑高）到柱子和各種各樣的旗幟上都有牠們的蹤跡。馬匹的外型在這邊以各種不同的方式呈現，特別強調牠是洛汗國賴以維生、賴以立國的精神象徵。

在繪製黃金大殿的正門時，艾倫在上面加了一頭龍。表面上看起來這似乎是個不相關的創作，但事實上，他的創作靈感來自於「魔戒三部曲」中托爾金在附錄內提到的洛汗英雄佛蘭斬殺巨龍史卡沙的故事。從同一個地方中，艾倫還借用了馴服野馬的李歐德的傳說，他跌落地面摔死的故事也被記載於大殿中的織錦上。

不管內部的裝飾如何華麗，它們必須要實用；這樣才能夠讓外景地的建築看來雄偉，而建築內部（當然，還必須用上搭景師傅的各種魔法）看來也同樣真實而有說服力。

艾倫解釋道：「對歷史上這段時間的建築方式大多停留在推測的方式。因為早期的木質建築不可能保存這麼久。因

此，伊多拉斯一開始是參考史詩《貝奧武夫》（Beowulf）中的西歐羅特（Heorot）宮殿；另外一個參考資料則是托爾金在《魔戒前傳》中所描述的比翁住宅。其它的資料則是來自於其它擁有木製建築的文化，像是挪威和日本。」

艾倫和負責這個工作的海倫·史蒂芬斯（Helen Stevens）估計了木料的承重能力，並且應用在一個等比例的模型上：「我們必須要瞭解這些精雕細琢的樑柱所必須承受的壓力和重量。因為黃金宮殿必須要從內而外看起來都是完全真實的，而不是某個幻想出來的場景。」

藉著書中對大殿中沈重、雙重門閂的描述，艾倫設計出了一個複雜的系統。這個門鎖包括了兩個可以滑動的木板，需要時可以牢牢的把門閂住。

「除了華麗之外，」艾倫說，「黃金宮殿還很古老，在希優頓出生之前它就已經算是古蹟了！」因此，他們還必須要創造出歲月的痕跡來：牆壁上描繪洛汗歷史的掛毯都必須小心翼翼的磨損，讓原來鮮豔的色彩被灰塵和歲月所掩蓋。艾倫表示：「時光的影響非常細微。你不能處理得太明顯。但是，當甘道夫、亞拉岡和其它人第一次進入這個宮殿時，必須有種像我們進入伊麗莎白時代建築的感覺。」

除了古色古香之外，黃金宮殿的進步程度可能也讓某些人覺得驚訝。艾倫·李很清楚這一點：「因為證據的不足，所以我們經常會認為黑暗時代的人類過著滿是泥巴、又髒又臭的生活。我們更會假設他們文化十分落後。但是，如果你仔細觀察那些保留下來的工藝品，珠寶、金屬、武器，它們精緻的程度和落後這個形容詞實在相去太遠，野蠻人是不可能擁有這麼精美的物品的。因此，我才會為希優頓王設計一個這麼華麗的宮殿，我相信他們的文化是十分先進的。」

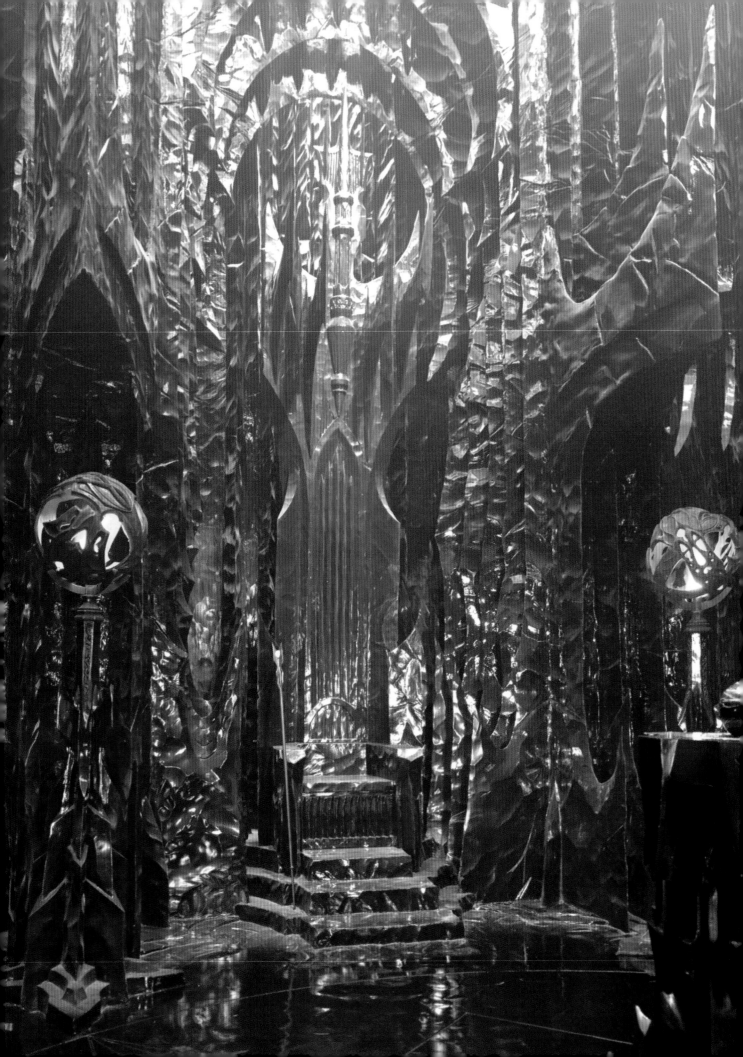

布景大作戰

![THE LORD OF THE RINGS]

CHAPTER 3: SETTING THE SCENE

「進去看看！」丹告訴我。我遲疑了。我正站在文學史上最出名的一扇門前面：這熟悉的綠色圓門中間還有一個門把。

這眞是充滿魔法的一瞬間：我忘記了自己身處在一個幽暗，像是座洞穴的攝影棚中。我忘記了之前看到的各種奇觀：防火的木柴用來搭建剛鐸攝政王的火葬堆、伊多拉斯掛滿細緻馬匹織錦畫的馬廄，這些全都被我拋在腦後。事實上，我現在正被一股無可抗拒的力量拉向那扇綠門……

就是從這扇門開始，比爾博和佛羅多展開了最偉大的冒險。這條路通往瑞文戴爾、迷霧山脈、羅斯洛立安，甚至是更遙遠的闇影之地。大路長呀長……

我的嚮導是丹·漢納，身兼藝術指導、布景師，他更是一個在中土旅行時的好夥伴。丹一臉絡腮鬍，頭髮中夾雜著灰白。如果他再矮一些，應該會是個很帥氣的矮人。他再度邀請我進去！我敲了敲門（眞是笨啊），然後推開了那扇門。

比爾博不在家。魔戒也沒有掉在門口，等待佛羅多把它撿起來。事實上，這裡只有螢光燈的光芒和電鑽以及錘子的聲音。

丹跟著我走進來，指著那有著蕨類植物精緻雕刻的門樞說，「這是手工打

造的鋼鐵，」他說，「特別經過舊化處理，希望讓它看起來像是生鐵作的。」

我驚訝於這麼細緻的作工，丹咯咯笑道。「沒錯！你一定不會相信我們爲了這裡討論了多久！光是門把可能就吵了好幾個小時！」

他們的細心的確忠實的呈現了出來：眼前的圓窗有著橡樹葉和橡實的雕刻；經過仔細打磨的樹根一路朝著哈比人的洞穴擠來，地上則是鋪著剛拖乾淨的陶土地磚。「纖維板，」丹很高興見到我被騙過去了，「我們上漆之後又加上塗料讓它外殼硬化。」

這個大廳另一邊的小開口通往起居室。裡面的半圓形壁爐上雕刻著花環和蘆葦。這裡的工人和裝潢技師正忙碌的油漆地板，打磨圓形的門框，準備讓這裡可以替「魔戒現身」補上幾個畫面。

這個隧道一般的走廊不只轉彎，而

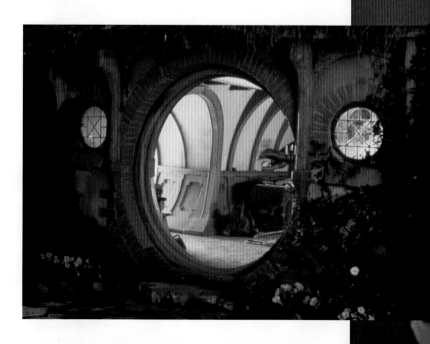

「我過去幾年大概讀了《魔戒》六次,我認為我們的工作是把托爾金的世界活生生的呈現出來。因為這樣,所以最後我們一定會參考小說。我們會看劇本搞清楚現在正在做什麼,但是我們也會回頭去查小說,搞清楚為什麼要這麼做!」

這個任務相當的艱鉅:四百名藝術家和工匠負責設計和建造三百個布景,而在這過程中需求從未間斷過。在任何時候都同時會有三個布景在搭設中,三個正在拍攝,而另外三個則正在拆除。「唯一趕上的方法,」丹說,「就是記下那幾幕開拍的時間,然後把一切的時間逆推回來。如果某個布景必須要花三天的時間設計、四天的時間上漆、三天的時間建造,那麼我們在某個日期前就一定得要開工,絕對不能延遲。」

不過,並非每樣事情都這麼秩序井然的照著行程跑。丹特別清楚的記得拍攝工作快要完成的那段時間:「有五個小組同時開拍,所以我們得要有輪班的工人二十四小時架設布景,一刻也不休息!要趕上這進度實在是……」他想了想,聳聳肩,「實在是太累人了。」

任何事情,特別是那些意料之外的狀況,往往可以毀掉整個規劃良好的進度:

且還往一邊分岔。「這叫做複合彎,」丹解釋道:「這可能是袋底洞的工程中最艱難的。而且我們還必須要在兩種不同的比例尺和兩個布景中都做到完美無缺。」

這是全尺寸的布景,目的是用來讓伊利亞·伍德能夠在這個哈比人住宅裡面過的舒舒服服的。在外面的另一邊則是另一個縮小的布景,用來讓伊恩·麥克連飾演的甘道夫撞上屋頂。

離開了袋底洞之後,我們前往美術部門。一路上丹告訴我他面對這個工作的態度:

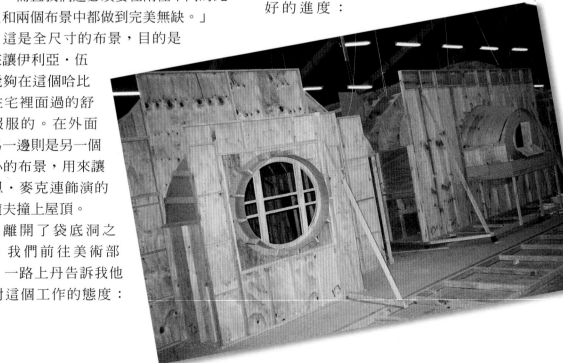

「你蓋了一座完美的森林，裡面有個人造的小河。不知道因為什麼原因，那條河看起來一點也不清澈，卻好像是水溝水一樣污濁。」

當然，還有趕工的許多經驗：「我們經常在開拍之前的一兩個小時才把布景做好。我永遠不會忘記輝光洞窟的經驗：我們花了一整晚才達到某種特別的效果，當工作人員走進來的時候，我們還在上漆。在攝影師喝完最後一杯茶的空檔，我們拚了老命才把派對用的亮光粉灑在濕漉漉的油漆上。唉，要創造奇蹟真的不簡單啊！」

在樓梯開始的地方是薩魯曼的一張巨大海報，他的姿勢則是模仿美國的徵兵海報：「薩魯曼大叔需要你！」

穿過美術部門的走廊就像是在中土世界的畫廊中行走一般。在牆壁上貼的都是各種各樣的草圖、彩圖和照片，全都是用來打造中土世界的參考資料。大部分的圖片都是艾倫‧李和約翰‧豪威繪製的。印象畫風的彩圖則是保羅‧拉散尼（Paul Lasaine）的作品。他從美術部門畢業之後成為特效部門的藝術指導。這裡甚至還有幾張是托爾金親手畫的圖片。

「我們的目標，」丹看著作者的手稿說，「是要盡可能的貼近托爾金的描繪，或者是眾人所接受的對他描繪的詮釋。」

眼前還有巴拉多要塞裡面恐怖的拷問室，凱勒鵬在羅斯洛立安的優雅房間，丹將它描述成「寧靜、新藝術風格的樹屋！」

三集電影的不同影像如潮水般的湧來：風雲頂、阿蒙漢、魔多的黑門、屍羅的巢穴。屍羅的老家在視覺上更是驚人，那看起來是座滿是隧道的迷宮，上下顛倒的拱門，上面是被強酸侵蝕的岩石，下面則是蜘蛛居住的老家。

要建造這麼多玄奇詭異的布景，需要各種各樣的工程知識和工具。舉個例子來說，在西方之窗的布景中，製作小組就需要巨型的抽水馬達，利用它來運送數千加侖的水，以便製造出那朦朧的瀑布景色。

美術部門同時也必須要進行很多的跳躍思考。舉例來說，為了要製作出都靈之門上伊西爾丁（星月金：只有在月光或星光下才能夠發亮的金屬）字母的效果，他們最後是拿高速公路上的反光材質來製作的。

即使知道要用什麼材料，如何獲得足夠的數量也是很大的挑戰。由於布景中的真樹的樹葉只有五天的「新鮮期」（攝影棚的高熱燈光大幅降低了它們的壽命），因此工作人員必須必須要從中國大陸進口幾百萬個絲質的葉子，以便能夠讓

森林看起來十分茂盛。

相反的,伊多拉斯的屋頂則是貨真價實的麥桿屋頂。「我們買了十英畝的麥子,」丹回憶道,「用最傳統的方法採收和儲存它們,先把它們放在防老鼠的倉庫,之後再用卡車把它們運到伊多拉斯的外景地去。」

六個全職的麥桿屋頂專家協助整個過程。他們都是自學的(這種技巧在紐西蘭並非很常見),他們利用塑膠繩把麥桿固定在一起,利用黏劑把這些東西黏在夾板屋頂上。這真的很有效!丹自豪的告訴我們:「它們不只外型看起來有說服力,而且在時速一百四十公里的強風下,麥桿屋頂還一直撐到最後!」

我們在一系列聖盔谷的素描旁邊停了下來。美術部門在威靈頓附近的採石場內建造了這個古老的要塞。包括了入口道路、廣場、兩個牆頭,以及全尺寸高度的聖盔谷城牆;在托爾金的描述中,城牆上可以同時容納四個人並肩行走。

「一般來說,」丹說,「如果我們需要製作縮小的布景,通常都是之後作的。我們會從全尺寸的布景來等比例縮小。但聖盔谷可不是!威塔工作室早在計畫一開始的時候就把整個模型給做好了。所以我們得要等比例放大,照著模型來搭建整個布景。」

在走廊的盡頭是設計師葛蘭特·梅傑(Grant Major),他負責解決很多這類的難題。「這部影片,」他告訴我,「不管從什麼角度來看都可算是史詩級的。」

葛蘭特之前曾經在彼得·傑克森的「神通鬼大」、「夢幻天堂」中擔任設計師。他相信「魔戒」需要的熱情和投注與其它的電影都一樣:「不管是任何電影,只要你想把事情做好,都必須要全心全靈的投入。唯一的差異只是比例尺:你一樣的投入,只不過這次的要求必須是三倍!」

辦公室的牆壁上還有更多的草圖,以及許多的圖表和進度。「我們的成品中包括了裝潢華麗的宮殿和簡陋的洞穴,每個布景都是一個全新的挑戰。但我們的目標一直都是一樣的,創造一個可以讓故事在其中自然流洩的環境。」

就以歐散克塔的內部做例子吧:在這裡你必須建造出一個由黑曜石所打造的環境。光從製造面來看,這就包括了切割聚苯乙烯的牆壁,塗上石膏和黑色

的亮光漆。為了要讓這個表面看起來有深度，還必須要上一層蠟。而且，為了詮釋薩魯曼，這樣的功夫是絕對必要的；葛蘭特解釋道：「歐散克塔必須要有這種黑暗、破碎的性格，這樣才能夠符合薩魯曼的心理。如果布景能夠說服人，觀眾會更容易相信這個人物。」

就像電影中的許多其它工作人員一樣，不管是多麼奇幻的場景、人物和生物，葛蘭特都會希望它能夠看起來很真實：「觀眾需要我們協助他們捨棄不信任的態度。我們必須要說服他們哈比人或是炎魔真的存在！」

葛蘭特對於如何做到這個目的的方法相當清楚，「其實，」他說，「就是三件最基本的事情：預算、預算、預算！我們一開始很天真無知，有許多問題都沒有解答。當我們有所懷疑時，一般都會先去作別的，稍後再來處理這東西。但『稍後』還是會來，我們這才開始明白自己所面對的狀況。」

工作人員需要更多、更大的布景，而這些布景的所花的時間卻都比原先估計的要多：「我認為我的角色不只是把準時的、在預算內把東西交出來。相對的，我必須要保護成品的品質。」

能夠每天創造出奇景本身就算是個回報。「能夠在這麼大的計畫中工作實在很讓人滿足，我可以使用這麼多經費來創造一個這麼大的世界。但這一切還是必須要結合很多人的專業技能才辦的到。」

在合作的過程中最關鍵的是插畫家艾倫・李和約翰・豪威（**上圖，他正在坎城的派對上畫圖**），他們兩個人創造出了整個電影大部分的視覺規劃。這兩名畫家的工作已經讓他們深入中土世界許多次，而這次的合作更將他們各自獨特的看法結合，從畫紙上躍入大銀幕。「所有的東西都是從艾倫或是約翰的繪圖開始，」葛蘭特表示。「即使在他們抵達紐西蘭之前，彼得・傑克森就會在討論某個場景時拿出他們的作品作例子：『看起來就要像是這個樣子！』當他們加入這個計畫時，我就立刻想要駕馭他們的天賦，讓創造這個世界的工作更順利。」

兩位畫家各自從獨特的角度切入這個計畫。艾倫・李居住在英格蘭，他所提供的是寧靜英國風的天人合一和大自然的氣氛。約翰・豪威與此正好相反。他出生在加拿大，住在瑞士，筆觸中帶著哥德式的黑暗風，他為這部電影所帶來的是火與陰影的衝擊和怪物的外型。

約翰・豪威在這個計畫上工作了十八個月之後已經回到了瑞士去。但艾倫・

李則是還在畫個沒完！

「我畫畫的時候通常不太思考，」艾倫（下圖，他正在幻想哈比屯的模樣）一邊畫草稿一邊說。「我並不是坐下來就想出一個畫面，然後把它畫出來。一開始的時候我可能腦中什麼也沒有，只有一個模糊的形狀和動態，然後我就把鉛筆放到紙上，看看它會弄出什麼名堂來。」

他正在設計第三部電影最後會出現的灰港岸。和艾倫‧李聊天就和畫圖一樣：有時他會正中紅心，有時他會東繞西繞，有時會是相當緩慢的過程，有時則會如同紙上的鉛筆線一樣的厚重、快速。

「我之前工作的模式一直都是這樣的，」艾倫解釋道，「我會先

畫個草稿，然後最後才完稿。在這個拍攝計畫中，我幾乎全部都是在作草稿。在你和畫出的圖片之間幾乎沒有什麼緩衝的空間，沒有彩稿、沒有太多修圖的機會。所以，你得要多花幾個階段才能夠完成這個圖。我覺得這很刺激，因為這草稿最後會

可以捕捉到他的看法，但也有很多時候我們必須要全部從頭再來。以我個人來說，有別人告訴我換個方式處理或是讓內容變得更刺激一點，這正好可以激發我的靈感。身為一名職業的畫家，已經有很久沒人跟我這樣說了！」

這就是一切的運作模式：彼得一開始的觀點經由艾倫・李和約翰・豪威轉換成概念圖，再借著葛蘭特和丹列出預算和將它們設計出來。接下來，技師們和模型設計師拿著設計圖想辦法弄出整個作業流程來。最後，在丹・漢納和一群監工的仔細監督下（負責建築的愛德・穆荷蘭（Ed Mulholland）、負責布景完工的凱利・鄧恩（Kerry Dunn）、雕刻家山姆・加耐特（Sam Genet）、工程師麥特・瓦頓（MattWratten）和負責綠化工作的布萊恩・馬西），一群技藝超群的人們會把這些概念轉化成立體的、真實的事物來。

「當然，」艾倫說，「沒有任何一個

變成會動的影像！」

艾倫習慣使用大張的去酸紙（「它的紋路很不錯」），有時使用炭筆或是鉛筆（「從B到5B都有」），艾倫畫出了一千多張的草圖，而且他的工作還沒結束！

在他的素描簿裡面還有超過兩千張或大或小的草圖。「我喜歡到處塗鴉，如果附近有個可以畫圖的平面和一枝鉛筆，我就會把上面畫的滿滿的！」

艾倫翻著手上的素描簿，裡面有著許多鳥類和馬頭的紋章、薩魯曼房間內的燈柱、瑞文戴爾的雕像、米那斯提力斯的徽記，或是甘道夫的三柄法杖的設計（上面都有G的符文）。在某一頁上有著哈比人洞穴的詳細設定，裡面有繫羊的地方和蜂窩，另一頁則是巫王的概念圖。

艾倫推測道：「我在這個計畫中所畫的圖，搞不好比我這輩子其它時候畫的圖都要多！在孤單工作了好幾年之後，能夠和一整個團隊一起合作，接受別人的活力和刺激也是相當不錯的。」

這個團隊的領導者是彼得・傑克森。「彼得是個真正的藝術家，」艾倫謙虛的說，「我們其它人只不過是協助他實現他的觀點而已。大多數的時候我們似乎

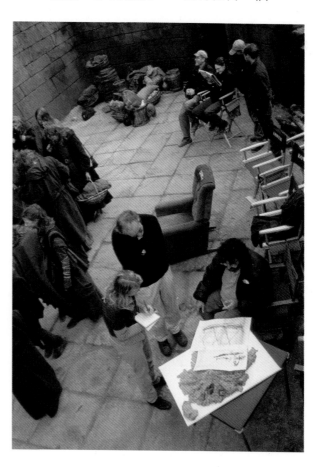

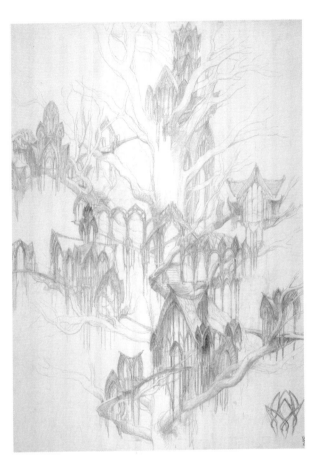

接著是一張描繪摩瑞亞礦坑被半獸人破壞之前的輝煌模樣，接下來又是幾百張其它的繪圖，跟隨著遠征隊穿越摩瑞亞大門，經過巴林的墓穴和矮人之鄉的大廳，一路來到了凱薩督姆之橋。

「至於摩瑞亞，」艾倫告訴我，「我們想要創造出一種感覺，雖然這是從山腹中開鑿出來的，但它依然十分的複雜和精細。我們的靈感來自於矮人符文那種一板一眼，直挺挺的對稱風格。」

接著是好幾張描繪礦坑中其它地方的地圖。而且，還有好幾張完全沒用到的插圖是描繪工程便道，這裡面包括了支柱、木板、高樑和連著繩子的桶子。咕嚕可能就是靠著這些東西來一路追蹤遠征隊的。

為了讓遠征隊穿越摩瑞亞的這段旅程更為真實，大家投注了相當多的心力。舉例來說，艾倫解釋：「我們沒辦法合理的解釋為什麼摩瑞亞的柱子那麼高，或者是大廳為什麼要建造的那麼壯觀。但是，從矮人的想像力和技巧來看，這又是種合理的誇耀。」

當然，那座命運之橋絕對是不會缺席的：「托爾金對這座橋的描述十分充足。細窄、沒有任何扶手和防護，底下有個拱型支撐，綿延長達五十呎。有些畫家把它畫的跟刀鋒一樣的細，但我們必須要讓真人可以在上面奔跑才行。在我們對於

人可以聲稱他是整個計畫的唯一作者。我覺得自己像是一個建築師：開始一個流程，盡可能的跟隨下去，同時還要學著放手讓其它人來處理，接續我創造出來的概念。」

在接下來一個多小時的時間中，我們翻閱著一堆又一堆的繪圖（有些圖是一張紙容納不下的），艾倫偶而會停下來評論一下：「歐散克塔必須要氣魄驚人、有稜有角、尖銳像獠牙一樣。」或者，「卡拉斯加拉頓，這是精靈的樹木之城。它的建築必須要幽雅，如同花朵一般，但卻又有些脫俗的感覺。」

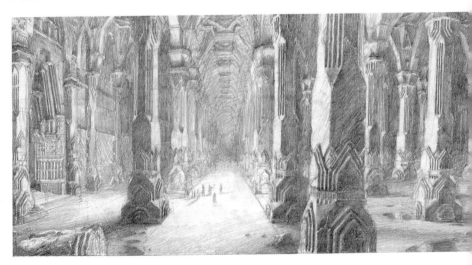

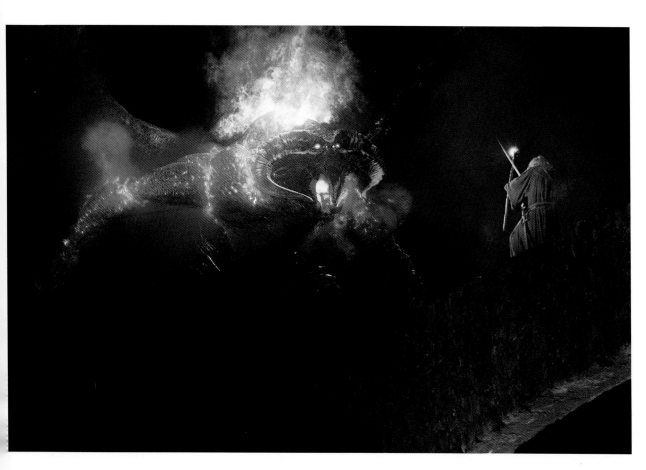

摩瑞亞的規劃中，這是唯一有弧形的建築。而且，更因為弧形是戒指的一部分，所以這景象更有震撼力。」

艾倫同時也繪製了許多描述甘道夫和炎魔之間對抗的景象：他們落入凱薩督姆深淵的情境，穿過火焰和滾水，一路來到大地的根基。他們穿越密道、沿著幾千階無盡的階梯往上攀爬，來到迷霧山脈頂峰之後的戰鬥。他翻弄著好幾張無盡階梯的素描，讓我看看這階梯扭轉的樣子，我似乎也跟著產生了幻覺。「我想要傳達的是他們在一個不真實的空間中對抗，那是在生死之間的空間，甘道夫一路上上下下，窮追不捨的跟蹤炎魔，有時衝向你，有時遠離你。這就像是用雲霄飛車拍攝的景象一樣，整個地面可能翻轉過來，讓你根本不知道哪邊往上哪邊是往下！」

我們從無盡的階梯來到了法貢森林、奧斯吉力亞斯的廢墟和亡者之道。我們本來還可以繼續聊下去，但艾倫必須要

回去繪製灰港岸的圖片了，因為約翰·巴斯特（John Baster）和其它的模型製造師在等他的草圖來製作模型。當艾倫再度拿起畫筆時，丹又回來帶領我去拜訪別的布景。

丹真可說是個天生的說書人，他告訴我一個又一個的故事，讓我瞭解到在紐西蘭的各個地方重建中土有多麼困難；而且，即使是在攝影棚裡面也沒有大家所想像的那麼簡單。「每個人都會告訴你天氣很討厭，」他笑著說：「洪水和冰凍的日子，我們有時會被大雪掩埋，有時會遇到大雨沖刷。我們在皇后鎮附近的一條河上建造了一整個布景，那是遠征隊在帕斯加蘭靠岸的場景。然後，在其它工作人員趕到之前，河水上升了十五米，整個布景都被沖走了！」

乾燥可能也是一個問題。哈比屯的布景蓋在靠近漢米爾頓（Hamilton）的一座農莊內，該處的布景在拍攝工作開始前

一年就已經完成，希望能夠在春天的時候看起來很自然的欣欣向榮。但是，拍攝哈比屯的行程延到盛夏：「我們驚恐的發現，整個翠綠的山丘變成褐色的山丘了。最後我們必須要設計一整套灌溉系統來維持青草的翠綠！」

很諷刺的是，稍後的一個場景是血戰帕蘭諾平原，該處卻又太過綠意盎然。幸好綠化部門解決了這個問題；他們利用椰子的天然脂肪酸調出了一種溶液。「我們將它噴灑在二十英畝的草地上，一夜之間，這些草地就奇蹟似的化成了褐色，並且保持了十天之久。十天之後，它們又毫髮無傷的變回了綠色。」

草地不管在哪裡都對工作人員是個挑戰，特別是在攝影棚中更是如此。在那裡，這些草地看起來必須蓬鬆自然，不能像從苗圃裡面買來的草皮一樣整齊。最後的答案是和某個園藝公司特別簽約，讓他們培植出六英吋長的綠草來。這樣工作人員就可以在布景裡面「梳理」和「修剪」它們。

我們來到了A棚。這以前是個顏料工廠，大概有五十公尺長，二十五公尺寬，九公尺高，之前被當作凱蘭崔爾的草原、愛隆在瑞文戴爾的房間和歐散克塔的內

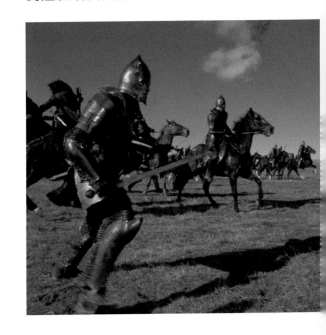

部。現在則是準備拿來為羅斯洛立安的黃金森林補幾個鏡頭。

「我得說，」丹有些自豪的說，「我們還真是會處理樹木！」的確，我們四周的樹木一時之間還真看不出來是真是假。

「我們甚至還可以讓它們混入真的森林內，」丹說。「我們在一個樺木林內額外增加了幾株自己的樹，它們有九公尺高，由鋼鐵和木頭所構成！當工作人員抵達的時候，有不少人吃驚的看著這些樹木，好奇的問我們怎麼找到這麼巨大的東西。然後，他們一抬起頭，看見這些樹木只長到一半才明白！」

在攝影棚的另外一邊是飽受火焰肆虐的艾辛格洞穴。丹用肩膀把一塊沾滿煙塵的岩石推定位，露出一個陰森森的空間，這裡就是強獸人在臉上標誌白掌符號的場景。

洞穴的牆壁都是用聚氨酯製作的，模子則是從真正的岩石外型翻模製造出來的。這些岩石背後用木架支撐，最後再用烤肉籤把它們釘在一起！最後還必須用泡沫乳膠噴上，一方面黏著，一方面填補任何空隙。接著再上色和繪製紋裡，布景的道具則是跟著補上（在這裡則是繩索和滑輪等等），然後則是一些合適的特效道具（火焰棒和煙霧機）。最後，理想中的氣氛（又熱又恐怖）終於達成了。

我從攝影棚的一端看向另一端：這裡是火焰烘烤的岩石；那邊則是森林內的翠綠。電影中兩個截然不同的景象在此結合，一個代表黑暗與邪惡，一個則是善良與自然。我實在很難不敬畏這些鬼斧神工的工作人員。

「當然囉，」丹·漢納說，「在電影中或許你看到的只有這裡的不到一半。而且，即使觀眾看到了，大部分的人也不會注意到。因為這只是電影的布景，而不是重要的劇情。」

我們走出攝影棚的大門，回到了真實的世界。「在我們的工作中，」丹感嘆的說道，「只有在我們做錯的時候才會被注意到！」他思考了片刻，又補充說：「如果你想要揚名立萬，這可不是個好工作。我們的座右銘是只要你做的好，做的對，就不會有人注意到！」

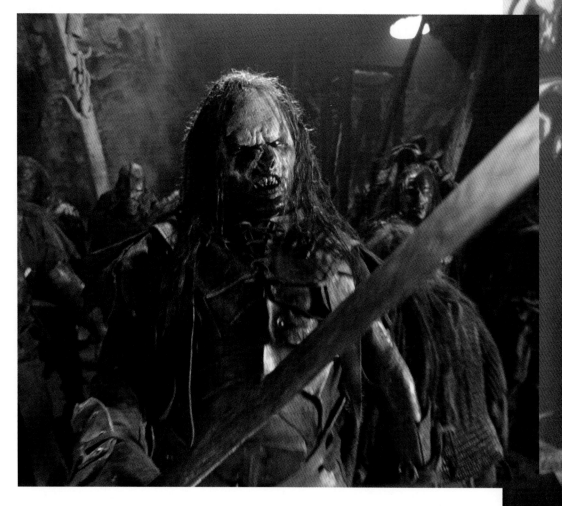

從袋底洞到魔王要塞巴拉多

「袋底洞是我們的袋底洞！」約翰‧豪威（下頁圖中正在哈比人尺寸的布景中研究比例尺的問題）其實是在開玩笑，但是我差點被他摸著鬍子的嚴肅表情給騙過去了。

我們的袋底洞其實是約翰的袋底洞：這張畫是一九九五年我和他一起合寫一本書時由他所畫。這張圖又被重新放在「哈比人歷險記：哈比人的地圖」這本書的封面。這張畫描繪了巴金斯先生的門廊，以及打開的門外綿延的翠綠大地和遠方的山脈。

「這就是彼得想要做的：他希望能夠走進這個封面。因此我就從這裡開始了。」不過，事實上這對袋底洞的描述很有限：天花板和樑柱上的雕刻、箱子和吊燈，顯眼的圓形窗戶，鋪了地磚的地板，圓形的大門。

當約翰在設計袋底洞的其它房間時，他開始明白這會和哈比屯其它的住宅差異很大。「對我來說，」

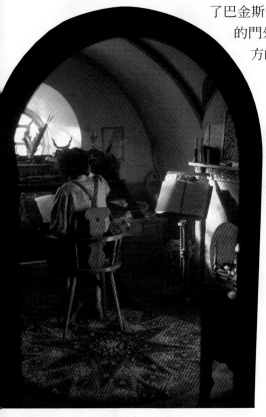

這位在加拿大出生的畫家說，「哈比屯就像是沒去過英格蘭的人對它的想像！既然巴金斯先生是當地有頭有臉的人物，我想要讓袋底洞成為英國的豪宅，比他那些樂天知命的鄰居還要更豪華一些，但是依舊有種老一輩的復古感覺。」

由於這位畫家居住在瑞士，因此他在設計的時候難以避免那種以歐洲大陸為中心思想的偏見，像是他在窗戶內所加的遮板就是一個例子。

「或許，」約翰說，「這可以被當作以歐陸為中心，對想像中的英格蘭所做的描繪！」新藝術主義對他有很大的影響，但產生的結果卻和別人不太相同：「新藝術派風格的建築有時看起來會很笨重，我喜歡曲線和自然的風格，但它們總是那麼的僵硬！」約翰對袋底洞的看法正好和那僵硬感背道而馳：「我一直夢想著能夠創造出更為人性的新藝術派風格，同樣優雅，但卻讓人有更多喘息的空間，甚至還可以在牆壁上多掛幾幅畫！」

除了袋底洞之外，還有很多挑戰在等待著約翰，邪黑塔巴拉多就是其中一個例子：「在彼得的要求下，我又開始以自己的想像作畫。但是，每當我修改那幅圖的時候，我就會發現自己變得越來越大膽、越來越誇張！」

的確，在這麼多年描繪中土世界的

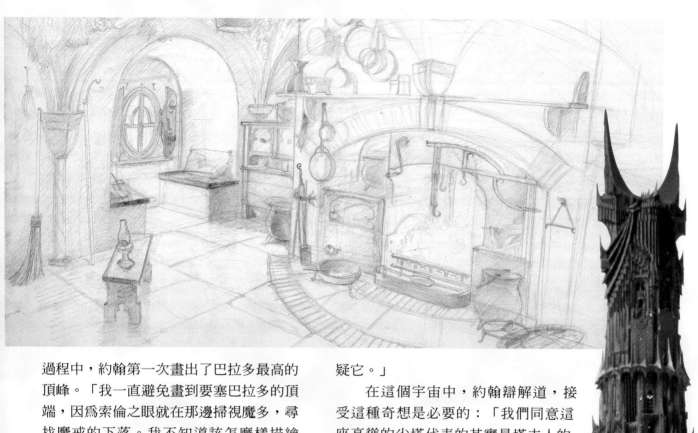

過程中，約翰第一次畫出了巴拉多最高的頂峰。「我一直避免畫到要塞巴拉多的頂端，因為索倫之眼就在那邊掃視魔多，尋找魔戒的下落。我不知道該怎麼樣描繪它。現在，我得要一路往上走三千英呎，然後搞清楚它長什麼樣子，最後還得把它畫出來！」

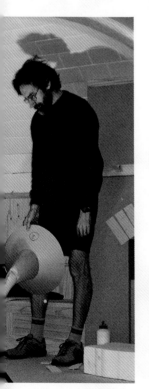

要蓋一座三千英呎的建築會不會很困難呢？「這可不是我需要擔心的地方！」約翰笑著說。「這個工作小組最好的地方就是在於沒有人會說：『我們要怎麼樣蓋出這麼高的塔？』同樣的，也不會有人說：『這麼重的一個圓門要怎麼樣用一個門樞來支撐起來？』或許，這是因為我們很強調這電影中的歷史真實性，所以不會有人去質疑它。」

在這個宇宙中，約翰辯解道，接受這種奇想是必要的：「我們同意這座高聳的尖塔代表的其實是塔主人的性格描繪，就如同相信炎魔、半獸人和那些違背邏輯的生物存在一樣。當然，我們必須要在這個與現實世界不同的真實中加入更多的真實性。當然，這主要都是靠經驗；可是我真的注意到比爾博的前門，也想出來要怎麼處理它的打開和關閉！我說真的！」

約翰回憶起剛開始的情景，他們同時被這個工作的獨一無二和自由度所吸引：「在我們剛抵達的那天，彼得告訴我們：『只要你們畫的出來，我們就做的出來！』真的，我們畫了出來，而他們也辦到了！」

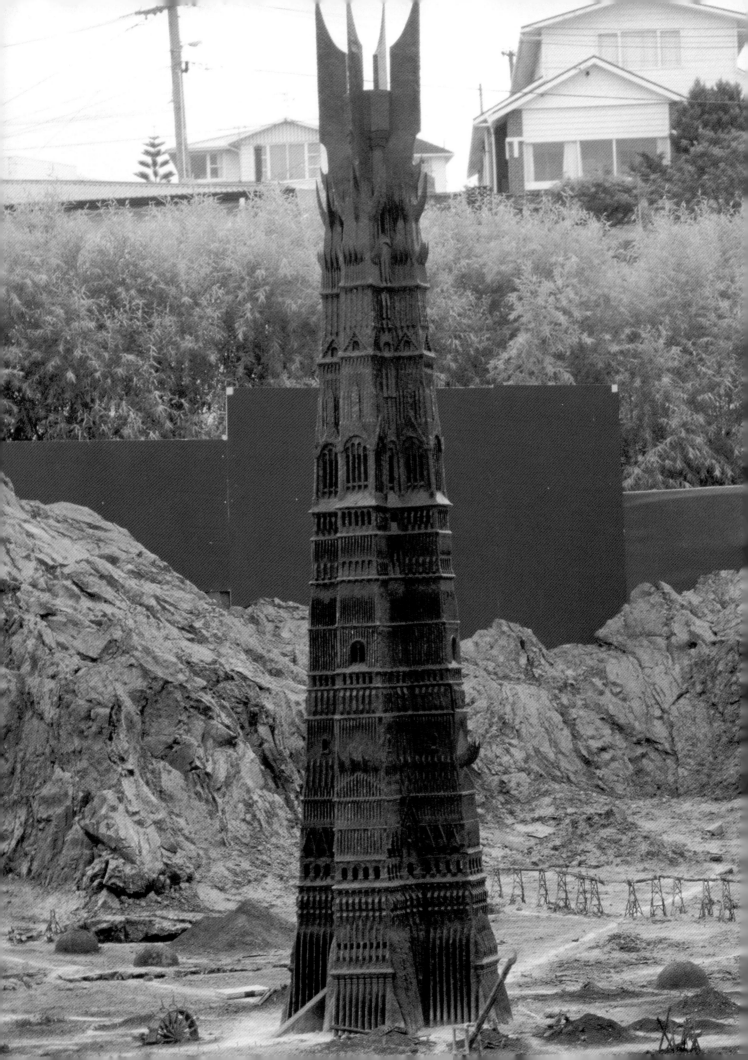

第四章

世界眞是小小小
CHAPTER 4: IT'S A SMALL WORLD

夜晚，絕對的安靜。我們從一個巨大多岩的空地越過一個渺無人煙的平原，走向聖盔谷的堡壘，洛汗的人民將會在該處面對薩魯曼的強獸人所發動的一連串攻擊。

在山腳底下，河流刻蝕出河谷的形狀，這是個古老的庇護所，在雄偉的深溪牆保護下無視外界深沈的黑暗。其中高聳入雲的是被稱之為號角堡的高塔。在高牆之下的一個缺口中，深溪在月光下閃爍著詭異的綠光，汩汩流出。遠方，深溪流入平原，匯聚成一個綠色的小湖。

這個寂靜被夜色中的一個聲音打破了：「這個小水窪眞可愛！」

現在是早上八點半，我們在彼得·傑克森的私人影院裡面觀賞前一天在聖盔谷模型布景中攝影的成果。

那個綠色的小水窪裡面是螢光顏料，然後再照射上紫外線燈而得出來的特殊效果；稍後這會被數位繪製的水流所取代。這個鏡頭又開始不停的重複播放，黑暗中有許多聲音討論著。威塔工作室的負責人理查·泰勒別過頭來解釋說：「由於這場戰爭中將會有數千名電腦繪製的強獸人，所以數位部門的那些傢伙需要知道湖泊的精確地點，這樣當他們踩過去的時候才會有濺出水花的效果。」

我正準備要問一個大家都憋在心頭的問題：為什麼這樣一個小細節要花費這麼多時間和預算在上面？在我開口之前，戲院的燈光亮起，特效攝影指導愛力克斯·方克（Alex Funke）和部屬們準備先去吃一些早餐，儲備精力面對接下來複雜的中土世界模型拍攝工作。

我對聖盔谷模型的精細度實在感到無比的驚訝。「這個，」理查·泰勒說：「多半還是歸功於艾倫·李精巧的建築設

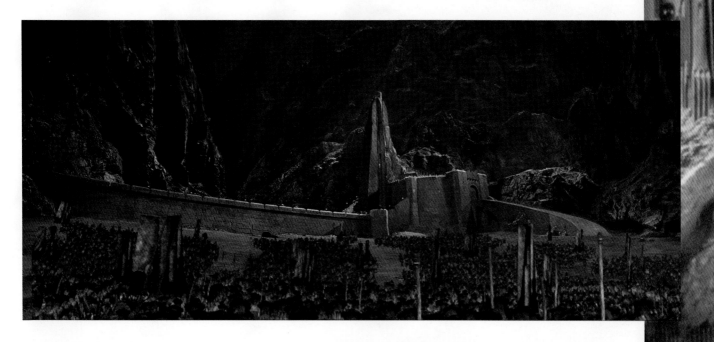

凳、水桶、石磨、單輪車、掃把和熔爐。在附近的桌上則有小鍋內裝著青苔、羊齒植物和樹皮；另外一邊是經過打磨，縮小尺寸的鵝卵石和礫石。桌上還有很多罐比較輕的燃料，有松節油、嬰兒油，一個顏料罐上寫著「羅斯洛立安綠」。附近的櫃子上則是堆著許多盒子，裡面寫著凱薩督姆符文、艾辛格機械和摩瑞亞墳場階梯等文字。

我拿起一個銀色的塑膠弓箭手模型，理查哈哈大笑。「我們替這個電影所做的第一個工作就是去全世界尋找一比三十五和七十二比例尺的塑膠中古戰士！我們大概買了七萬五千個！搞不好把全世界的數量都買完了！然後我們安排了一大群工作人員把他們黏在板子上，創造出成群結隊的軍隊，讓彼得可以開始編排整個戰鬥的過程。」

這裡還有更多的盒子：「乒乓球」、「紙餐巾」、「香料茶包」。正在附近工作

計。我有些時候會覺得艾倫‧李搞不好九百年前是負責英倫防衛的工程師呢！」

戲院不只一個出口：一個出口通往威塔數位，其它的則是通往威塔工作室。我們走入工作室的入口，一瞬間我發現自己來到了小人國。

第一個讓我注意到的是只能夠被稱為中古世界家家酒的家具：木質小凳、長

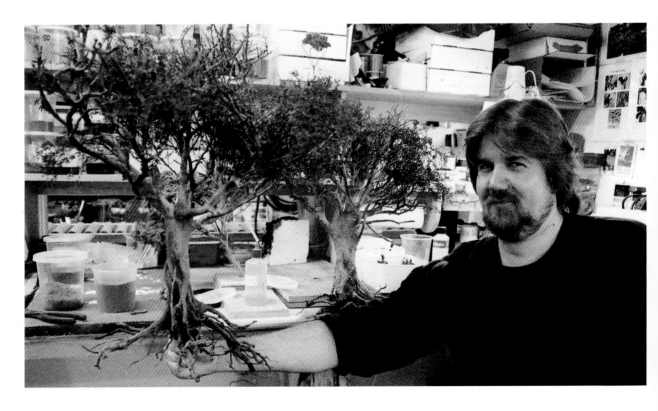

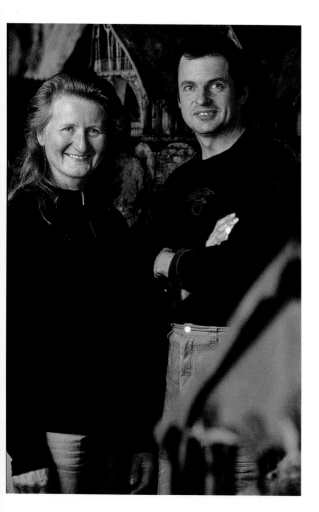

一個完全不同的領域！眼前是以一比七十六的比例尺製作的邪黑塔巴拉多，但是它竟然有三十英呎高，差點就撞到了屋頂！這個擁有數千個小窗戶、防衛森嚴、如同魔多獠牙的建築物就正是約翰・豪威的繪圖轉成立體的模樣。

我對理查・泰勒提出建議：把這種東西稱為縮小模型實在太不適當了吧！「沒錯！」他同意道：「所以我們才開始叫它們超大模型和巨型！」

「魔戒三部曲」的拍攝過程中，很多關鍵都是在於比例尺。理查說：「我們絕對不能忘記的是這裡面居住著某種生物。因此，在這張圖片中，艾倫・李或是約翰・豪威把五呎六吋的生物畫成什麼比例，就決定了這個模型的比例尺。每出來一張新圖，我就發瘋似的尋找這個小傢伙！有時他看起來在圖中不過是一小點……這時我就知道會面對一個超巨大的模型了！」

事實上，理查喜歡帶領他的模型王國來創造出兩位畫家的世界，直接面對這些挑戰：「我們的目標非常簡單：就是結合艾倫和約翰的觀點，因為我們知道那會是最好的觀點！」

這當然是個恐怖的計畫，瑪麗・馬克拉克藍很直接的承認：「我告訴你，這

的模型製造師瑪麗・馬克拉克藍（Mary Maclachlan，上圖中和約翰・巴斯特一起合影）回答了我的問題：「乒乓球真的很好用。你把它切成一半，就是完美的碗，如果改換一個方向，它就是圓頂的屋子。至於這些紙餐巾，我們是用它們來作裝飾用的。你可以把邊邊割掉，黏在緞帶上，用裝填器把它們黏住，然後看起來就像是很精細的建築雕刻了！」

香料茶包呢？瑪麗解釋道：「這個嘛，有一天我正在喝草藥茶，袋子破了，裡面的東西看起來非常有趣！我發現這很適合拿來當作模型森林的泥土地面！當然這純屬巧合，但我現在每次拿到新的茶包時，我都忍不住要看看裡面的東西！香料茶的好處就是不只看起來逼真，而且味道也讓人覺得很舒服！」

我抬起頭，這才發現自己進入了另

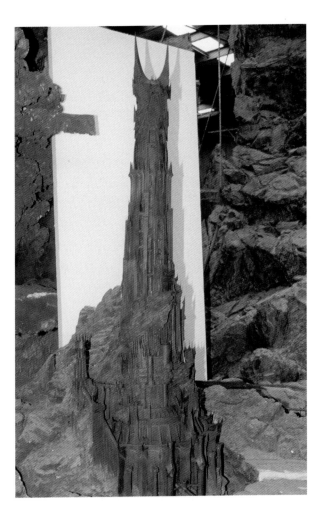

是模型師的終極惡夢！你有兩個星期的時間來製造模型，他們會告訴你『別擔心，我們會用遠鏡頭掃過去，只是讓大家對於整個場景有概念而已。』然後他們在現場的時候竟然把鏡頭拉的很近，距離模型不過兩英吋，這真是會讓人緊張的心臟病發作！」

建造巴拉多更是非常的辛苦。整個工程開始於一九九九年初，約翰．豪威的繪圖完成，然後必須先建造成兩公尺高的模型。「在大多數的布景中，」理查觀察道，「微縮模型的工作都是在計畫已經開始運作之後才開始的。但是，從『魔戒三部曲』一開始，彼得就希望能夠盡可能的看到托爾金的世界影像化。所以，我們建造了很多精細的建築模型，這讓彼得利用『口紅鏡頭』可以盡可能的觀察整個模型。這種微型鏡頭讓你可以像是在全尺寸

的布景中行走一樣的『進入』模型內。」

這其中的某些模型（包括巴拉多）的確有在遠鏡頭中用到。但是，最後還是必須建造出比例尺更大的版本。「這很顯然必須要夠大才行，」瑪麗回憶道，「但我們的時間又很有限。在我們拼死拼活做了很久之後終於完成了模型，但彼得走進來一看……完蛋了！他覺得這沒有捕捉到他心中的感覺。沒錯，這的確很忠於約翰的繪圖，但這不是他想像中的巴拉多……我出去散步，忍不住因為失望而啜泣：我到底怎麼才能找到彼得心目中的神秘元素？」

時間不停的流逝，在威塔的雕刻師班．吳頓的協助下，瑪麗開始重新調整模型：「空氣中充滿了緊張的氣氛！我們就快要達到彼得要求的目標了！時鐘不停的在跑，我們瘋狂的製作著！然後，不知道怎麼搞的，我們辦到了！彼得看到之後說：『好極了。』我們這才渾身無力的躺平。」

瑪麗回憶著，她笑著說：「你通常都會知道自己的專才中有什麼東西想要鑽出來，只是你找不到方法把它放出來！如果有任何一部電影可以逼出人才華中額外的那部分，那麼這就一定是那部電影！」

證據到處都是：石化食人妖（有四公尺半高），遠征隊離開羅斯洛立安之後通過的亞荀那斯

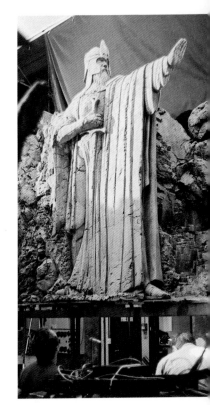

巨大雕像（當然不是在電影中看到的摩天樓尺寸，但它的模型比一般的廣場雕像要大很多），擁有許多樑柱的摩瑞亞礦坑大廳，以及第三部電影中比例尺驚人的海盜船。這都是威塔的資深模型技師約翰‧巴斯特的成就。海盜船上鉅細靡遺的有絞盤、繩索、十字弓、箭矢，船側用來切斷敵人船纜的工具，甚至船尾端還有一個專屬的廁所呢！

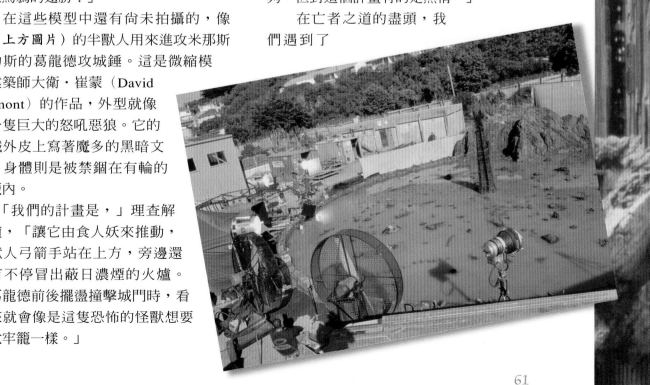

接下來，我們來到了一個哈比屯工廠，這就是佛羅多在凱蘭崔爾的水鏡中看到的影像。曾經一度美麗如畫的水車變成工業化的邪惡象徵，這也是約翰‧豪威的另外一幅插畫。這模型中對於細節的注重簡直讓人瞠目結舌，腐蝕的屋頂被小心翼翼的貼補起來、生鏽的管線、齒輪和各種工具。

「我愛死了這個建築！」理查打斷了我的幻想。「這有種殘破的美感，但是卻又有種威脅的氣魄，和一種恐怖的美麗。」他指著微微揚起的屋頂，「這就是約翰‧豪威的筆法，我們把它做的看起來很像烏鴉的翅膀！」

在這些模型中還有尙未拍攝的，像是（上方圖片）的半獸人用來進攻米那斯提力斯的葛龍德攻城錘。這是微縮模型建築師大衛‧崔蒙（David Tremont）的作品，外型就像是一隻巨大的怒吼惡狼。它的鋼鐵外皮上寫著魔多的黑暗文字，身體則是被禁錮在有輪的牢籠內。

「我們的計畫是，」理查解釋道，「讓它由食人妖來推動，半獸人弓箭手站在上方，旁邊還會有不停冒出蔽日濃煙的火爐。當葛龍德前後擺盪撞擊城門時，看起來就會像是這隻恐怖的怪獸想要掙脫牢籠一樣。」

旁邊的則是城門，這是由聚苯乙烯和輕木所製造的，這樣它們才能夠在葛龍德的威力之下爆裂開來，而且門樞是鉛製的，很容易跟著變形。

「該繼續下一站了，」理查說，「我們來看看亡者之道吧！」我們正穿越由黑色泡沫乳膠搭建成的岩壁，上面有著許多的廢墟建築（從階梯、門廊和高塔都一應俱全），這些模型每個都貼上黃色的編號貼紙，並且漆上螢光綠，以便讓電腦來進行數位化攝影的工作。

理查認爲這個在「王者再臨」中的片段正是威塔工作室創意的最好示範：「如果要把它做成一整套的模型會非常花錢，所以我們從現有的模型中找尋可以再利用的部分來分批組裝。我們的技巧是將不同的建築物模型壓進聚苯乙烯板中，然後利用它們來翻製各種各樣的零件，以便能夠組合進整個環境中。這大多數都是由年輕人來進行，雖然他們的技巧不太足夠，但對這個計畫有的是熱情。」

在亡者之道的盡頭，我們遇到了

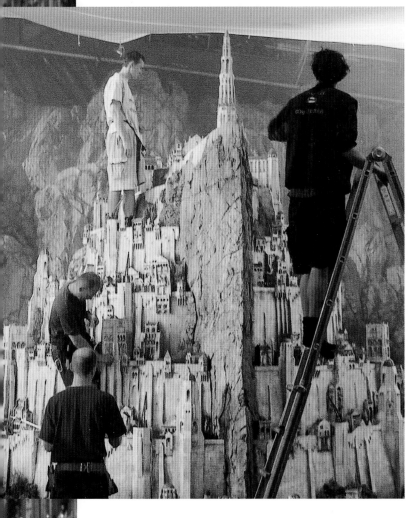

約翰‧巴斯特。在他繪圖板後面的牆上是一個小孩畫的圖片，裡面是一個微笑的女孩站在綠色的山丘上，旁邊則是巨大的黃色太陽。另外一邊則是戒靈的有翼妖獸俯衝越過巴拉多。

「我們經過許多次風格的轉變，」約翰解釋道，「這都是要歸功於艾倫‧李和約翰‧豪威的彈性。這兩個畫家真是非常厲害，他們讓我們可以詳細的觀看這些奇幻的場景，裡面的細節又豐富到讓我們擁有足夠的參考資料和發揮的空間。」

約翰目前正在製作最後一部電影中的灰港岸微縮模型：「我們會替灰港岸創造一個精靈風格的建築群，我們會引用瑞文戴爾中的許多規範，但是，這次應用的材質是岩石而不是木質。」

約翰正利用一張描圖紙來處理艾倫‧李的插畫，他用不同顏色的鉛筆來標明布景中不同部位的零件：「艾倫或是約翰從來都不會給我們任何的比例尺和藍圖，但是他們將事物立體化的能力實在太過高強，以致於我們拿到成品時，精細度跟藍圖沒什麼兩樣！」

「起初，」理查‧泰勒補充道，「替全尺寸布景製作藍圖的設計師們也替微縮模型布景繪製藍圖，但彼得停止了這個流程。他比較喜歡建築師們直接從艾倫和約翰的作品中進行詮釋，避免讓他們的藝術氣息在改編的過程中流失了。」

「我們的參考資料真的非常豐富，」約翰‧巴斯特說，「我的工作就是單純的將他們畫出來的內容做出來。他們的訊息非常的清楚，我完全可以照著他們的繪圖來製作！」

雖然威塔的微縮模型師們非常的謙虛，但他們依照概念圖來製作逼真、精準模型的能力實在讓人嘆為觀止。他們的微縮模型布景還可以被拆解，這不只是為了讓攝影和照明的技師能夠在其中工作，更是為了讓最大的模型可以從這裡運往幾百碼外的攝影棚。

「有好幾次，」理查回憶道，「甚至在我們已經把模型拆解成可以運輸的狀況之後，我們還得要把附近的電纜抬起來才能夠讓它們通過！你會看到卡車後面裝著巨大的高塔，而我們拿著竿子小心翼翼的舉起電纜！為了避免觸電，我們會穿著絕緣的橡皮靴和那種洗廁所時戴的粉紅色橡皮手套！」

攝影棚內還在拍攝微縮模型，也正是我們拜訪艾辛格廢墟的下一站。這個模型目前正矗立在攝影棚旁邊的一個停車格內。

這個微縮布景的建造相當複雜，一開始必須要鋪設一個直徑二十公尺的混凝土板來支撐艾辛格的城牆，中間則是混凝土的強化板來支撐歐散克塔。在背後則是聚氨酯的山脈，上面蓋著沈重的泥土。

黑色的拱橋可以抵達的突出岩石。這整個建築非常的古老，但卻有種未完成的感覺。而且，它傳達著一種威嚴和魄力，代表它擁有駕馭自然力量的權威。埃西鐸來到這裡，卻沒有辦法摧毀魔戒。佛羅多在旅程的最後也注定必須要來到此處。

即使在蒸汽和岩漿的特效加上之前，我一看到這個布景，腦海中就浮現了神曲中的地獄景象。現在這些岩漿則是暫時由救生衣材質撕碎的橘色布條來代替。

「不管布景如何，」愛力克斯說，「最後的要求都是一樣的。在微縮模型中一切都會被放大，所以我們必須做的是非常細微的改變，否則任何一點光度的變化就會讓布景變得太亮或是太黑。因此，我們這邊有許多的小紙板和交錯複雜的電線：這些都是用來引導光線或是反射光線用的。」

這麼多複雜的設計也導致了一個問題，「所有的東西都必須要牢牢的固定

住，這樣它們才不會崩垮或是移動，因為它們有的時候必須要固定在那個景裡面一個星期來拍攝。可是，同時又可能會有其它的人要對模型做最後的整修。因此，有的時候就會發生我們固定器材的地方正好是他們要工作的地方。這實在是難以避免啊！」

除了微縮模型的布景之外，工作人員還必須要拍攝不同的特效鏡頭。某個小組目前正在用錘子打碎瓦礫，並且把這個過程拍攝下來。這主要的目的是提供給威塔數位的工程師們作參考，好讓他們能夠規劃食人妖拿錘子在洞穴裡面攻擊遠征隊時的情景。

在黑色布幕的另外一邊，一組人正在拍攝火把連在轉軸上轉動的樣子。這個鏡頭將會出現在波羅莫在凱薩督姆中奔逃時險些跌落深淵的情景，我們會看見火把就這樣一路跌入深淵中。這都得要感謝模型攝影小組的功勞。

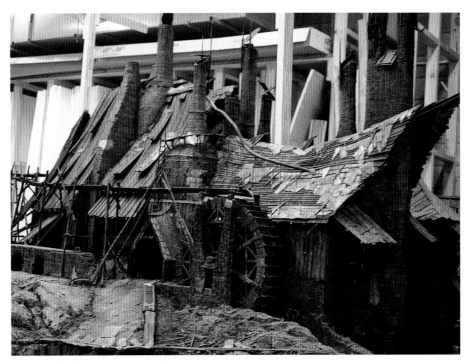

面走了出來，手上還拿著螺絲起子。「我們剛才和彼得開過會，」他告訴我，「他想要讓葛龍德的眼睛發亮、嘴巴能打開。要命的是，」理查笑著說，「我們的模型兩件事都做不到！不過，我們在頭上挖了洞，牽了線進去，裝上錫箔紙和燈泡。電線還必須要穿過整個怪物的身體，現在我們才好不容易把眼珠裝回去！」

我問他們有沒有告訴彼得這個模型做不到他要的動作？「沒有！」理查笑著說，「如果這個不會影響拍攝進度，那麼就不需要把這問題告訴彼得，讓他擔心。我們保持冷靜，親自動手改造這個模型，達成彼得的要求！要張開嘴會有點麻煩，但我們辦得到的！彼得不需要費那麼多心，而且也會對結果感到滿意。」

當理查‧泰勒領著我再度穿過攝影棚時，我們在聖盔谷的模型旁邊停了下來〔下頁，微縮模型技師維若娜‧江克（Verena Jonker）正在做最後的檢查〕，前一天我還看過他們在這邊拍攝畫面。它雖然是個模型，但卻讓人十分佩服：山脈的陡峭坡度、雄偉的高牆、聖盔之門，號角堡，以及在它之前點綴著岩石和綠草的平原，深溪則是蜿蜒的在其中流過。

這是以一比三十五的比例尺製造的，高四公尺，寬五公尺。拍攝的時候要用一個細管攝影機，它可以在距離表面只有幾公分的地方拍攝；這樣一來，在螢幕上看起來就會像是以人眼的高度掃過的畫面！

附近的咕嚕聲讓我好奇心大起，忍不住要窺探另一個簾幕之後的景象。我發現他們正在忙著拍攝岩漿的畫面。岩漿的原料是速食店用來製造粘稠蘋果派的同樣材質，工作人員試著用不同的比例（從水一般的粘稠到高密度的混合物）和不同的速度傾倒這些東西。噴濺的效果就會被拍攝下來，最後利用電腦技術將它們蓋過微縮模型場景中的發光布條。

愛力克斯‧方克說：「沒錯，這整個過程非常麻煩，非常累人，如果你耐性不夠，要做這個工作會非常非常困難！」

第二天我就馬上遇到了一個例子。當天我本來要觀看微縮模型攝影指導理查‧布拉克（Richard Bluck）拍攝艾辛格被洪水淹沒的狀況。但是，門外卻是強風吹襲，雨雲開始在山丘上堆積。在攝影棚內，理查被迫要改變他今天的行程。「風太大了。它不只會讓歐散克四周的水起了波紋，影響在畫面上的效果，而且我們拍攝用的藍幕也像帆船比賽一樣的晃個不停！天氣預報看起來不樂觀，所以我們只好先去拍攝葛龍德的畫面。」

理查‧泰勒哈哈大笑著從破城錘後

「聖盔谷是最後幾個拍攝的微縮模型，」理查說，「但卻是我們一開始最先製造的幾個模型之一。我們絞盡腦汁，希望能夠找出方法來讓這些巨大的高牆看起來像是由岩石製造的。」解答就是一個特別設計出來的裝置（威塔人叫他作摩登原始人之輪）。這個小滾輪上有著用汽車加油管弄出來的隨機圖案。利用這個滾輪在泡沫乳膠製造的磚塊上滾動時，它就可以製造出幾可亂眞的岩石外貌來。

在這個微縮的世界裡，許多問題的解答讓人吃驚，卻又意外的簡單：舉例來說，這些縮小的草叢其實是剪短的羊毛。

理查說，「我並不認爲其它的特效公司製作模型時會這麼投入，製作到這麼精細的程度。因爲，要挑戰這樣的精細度，等於是走在失敗邊緣，計算精確可能是效果百分百，但如果一個失誤，你就會全盤皆輸。」

不過，我忍不住要想，威塔一定會通過這考驗的！

微縮模型的迷思

經過不久之後，威塔工作室的模型師們很快就學到了一個慘痛的教訓：「永遠不要相信任何人告訴你任何有關你手頭模型的事情！」微縮模型師瑪麗·馬克拉克藍整理出了一個清單，描述大家最常遇到的誤解：

「我知道這只有一比一六六的比例尺而已，但是攝影機不可能會靠那麼近的啦……」

「不要浪費時間來琢磨模型的這一邊啦，反正沒人看的見……」

「他們不會在裡面放光源，所以你可以做成實心的……」

「你不需要特別強化那一塊，反正沒人會站在那邊……」

「這是個遠鏡頭用的模型啦，你不會看到那個接合點的……」

「我們不會把馬達放進去，儘管把它黏起來吧……」

「把那幾塊弄成可以拆卸的沒關係，我們保證不會弄丟的……」

這些話真是太實用了啊！

迷失在羅斯洛立安

當照明技師乘著摘櫻桃用的平台在樹叢間調整燈光角度時，樹葉一陣晃動，彷彿在秋風中搖曳一般。隨著平台吵鬧的降到地面，又有更多的樹葉落了下來。我撿起一片，發現它是一個小小的綠色塑膠片，另外一邊被小心翼翼的噴上黃漆。

這是卡拉斯加拉頓，羅斯洛立安裡面的精靈王國，托爾金描述這裡是個樹木高聳入雲，精靈和樹木共生的仙境。即使用一比十二的比例製造，這個微縮模型的布景依舊沒辦法一口氣放進攝影棚裡面。

因此，卡拉斯加拉頓分成了兩個部分：上面和下面。在攝影棚的一邊是糾結的樹根和落葉及苔蘚，樹幹生機勃勃的往上生長，卻突然中斷。在攝影棚的另外一邊則是樹頂的景象，樹木的銀色樹皮在藍灰色的燈光下營造出了一種迷濛的氣氛。

我有些敬畏的走上前，看見枝枒之間有數百個小小的屋子，這些精雕細琢的屋子之間透過樓梯彼此連結，這些有著頂蓋的樓梯繞著樹幹一路下降，柱子上雕刻著美麗的圖案。

一個聲音突然讓我回到了現實世界：「我們稱呼這個柱子叫做毛蟲柱！」微縮模型雕刻師強‧伊旺（Jon Ewan）可以指引我知道卡拉斯加拉頓的很多秘密。

很顯然的，這些柱子和拱型天頂上的新藝術風格精細花紋都來自於在蠟上精工雕刻的結果。每個屋子的屋頂都由五個不同的要素組成，細緻的門簾則是由強酸刻蝕的錫所製成的，質軟的錫可以被彎曲成適合各色門窗的形狀。各種不同形狀和尺寸的建築在這裡都有獨特的暱稱，像是東方風格的中國廟或是有兩個大圓頂的瑪丹娜之屋！

我注意到每個窗戶邊都有一種透明的綠金色材質，帶來一種蒼白的螢光感覺。「合成布料，」強告訴我，「便宜的

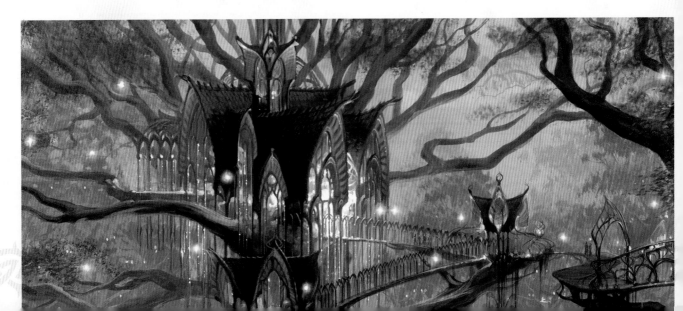

慶典布置用材料，有人叫它格蘭布。但我們叫它蜻蜓翅膀。」然後他指著枝枒間和橋樑間數以百計的夢幻燈光：「這是精靈的路燈！當然，在模型裡面你看不出來電線，只會看到一大群的小燈光。」這是在視效藝術指導保羅‧拉散尼的概念畫而激發出來的靈感，在他的描繪之中，卡拉斯加拉頓充滿了許多藍色的小小燈光。

要給這個樹之城照明並不簡單，微縮模型攝影指導大衛‧哈伯格（David Hardberger）加入我們時解釋道：「一般來說，你會在攝影棚的另外一邊設置一個大光源充當太陽。但是，由於這些樹木的尺寸，我們根本找不到足夠的空間。因此，最後我們只得從同一個方向安排九個太陽。而且，我們還必須要小心翼翼的絕不讓重疊的陰影出現，因為太陽是不會發生這樣的情形的。」

大衛‧哈伯格之前的作品包括了「天崩地裂」和「恐龍歷險記」，他在和「第三類接觸」、「星艦迷航記電影版」的特效大師道格拉斯‧川寶（Douglas Trumbull）合作時傳承了他的技藝。他很清楚在微縮模型上會產生的問題：「影片一般來說每秒二十四格，但是我們每五秒才拍攝一格的畫面！在這個速度下，要提供足夠的光源和讓所有東西都在焦距內就是很大的挑戰了。特別是在羅斯洛立安的

夜景拍攝時更是如此。彼得‧傑克森想要一種讓人想起杜爾（Albrecht Durer）雕刻的風格，因此我們的前景幾乎是全黑的，然後中間是閃爍的燈光，最後則是延伸如同迷霧般的深邃遠景。」

除了這個之外，結果也必須要夠逼真。「有多少人看過太空船？」大衛說。「除了一些幽浮迷之外大概沒有多少人看過！但是每個人都看過森林，或至少看過森林的圖畫。人們知道森林看起來是什麼樣子。我們真正的挑戰是要在模型中做出人們看了一輩子的東西，把這些東西縮小，然後還要讓他們能夠相信這是真的！」

創造出真實可信的東西往往有一些意料之外的挑戰。當我們離開羅斯洛立安的時候，強‧伊旺指著樹根之間的草說，「脫水的椰子，」他解釋道，「噴成綠色的。」「椰子？」「是的，但是品質要好，太粗糙的還不行！」

在頭上，工作人員調整另外一盞燈光，又掉下來很多的樹葉。不知道他們必須要耐心的替多少樹葉塗上這種由綠轉黃的顏色？同時，我注意到有一名工作人員身上穿的衣服寫了一句話，正好是他們工作的註腳：「這不是藝術，這是耐力的結晶！」

瑞文戴爾的光與影

「我們叫它上帝之光!」微縮模型攝影指導恰克·舒曼(Chuck Schuman,請見下圖),指著是手上的那個光源,它正照著瑞文戴爾的高塔和陽台。

恰克有雙畫家的銳利眼睛:「這一切都是光與影在主導,」他說,「這是瑞文戴爾日出時的景象,深邃、飽和的顏色。第一線晨光掃過塔間,以銀白色的光芒親吻著陽台,只留下一些晨間的霧氣和露水。」

恰克辦公室的牆壁上是一連串利用瑞文戴爾模型來作光源測試的照片。有些看起來像是日出之前的蒼白環境,有些是橘紅色的日出,黃藍分明的中午,以及下午時收斂的金色和晚間的紫色晚霞。

看著這些照片,我想到了二十世紀美國畫家麥克斯菲爾·派力許(Macfield Parrish)。我有些遲疑的提到他,恰克高興的笑了:「就是他!」他拿起桌旁一大堆派力許的畫,開始一頁頁的翻動。「這些讓人呼吸停止的驚人夢幻景象就是我的

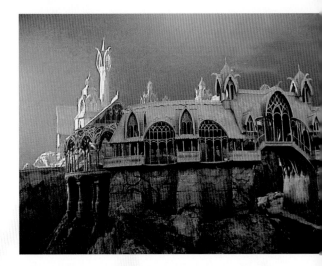

靈感來源之一!」

今天,恰克正好加入「魔戒三部曲」拍攝計畫一週年:「我對這個計畫的興奮始自於艾倫·李和約翰·豪威的插畫,他們的風格壯麗又直擊人心。整張圖裡面經常有非常戲劇化的遠景,但是,當你一寸寸的分開來觀察時,每條路都有個目的地,每顆岩石都有歷史、每株樹都有一個名字。你看的越仔細,都還會有更多的細節出現,這可說是微觀裡的巨觀。」

要在立體的模型裡面重新創造這樣的景觀,必須要動用到恰克眾多得過奧斯卡獎作品中的技巧(「無底洞」、「魔鬼總動員」、「魔鬼終結者二」):「我們的目的是創造高度可信的環境,有時只是最小的改變,就可以讓整個模型和現實進行結合,協助觀眾接受這整個幻象。我們用了很多的技巧來做到這一點,事實上,幾乎是你所有能夠想到的視覺戲法都必須用上!」

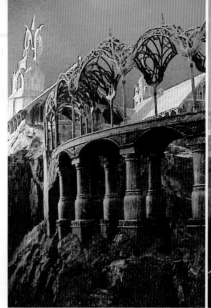

視覺戲法中自然少不了煙霧：「增加一點煙霧就可以讓光發散，並且創造出極深邃的感覺來。這個模型不過只有十二呎深，但是煙霧可以增加許多層次，讓你覺得那些朦朧的建築看起來似乎是在半哩之外。」

煙霧也同時可以將聚光燈改造成太陽：「我們可以把光線直接投射在建築物上，讓它變得身處在自己的陰影中。如果我們加上正確份量的煙霧，更可以把整個光源隱藏在自己的光線中。」

但是，真正的挑戰是如何讓這些煙霧均勻擴散，並且能夠在長時間的拍攝中保持一定的濃度。通常為了要拍一格的影片，攝影機的鏡頭最多會開啟兩秒鐘，然後又會關閉同樣的時間；在這段時間內布景中的那些煙霧往往會開始飄散，對影片會造成很詭異的影響。

「當我們面對任何問題時，」恰克笑著說，「我們總是可以從袋子裡面變出戲法來！我們的其中一名技師，克理斯‧大衛森（Chris Davison，他稱呼自己為互動式攝影研究員），他發明了一個我暱稱為『我的煙霧偵測器』的裝置。這個極為複雜的煙霧感應器利用紅外線來偵測和調節模型布景中的煙霧濃度。」

瑞文戴爾的拍攝已經完成，恰克目前的工作則是處理「王者再臨」中的末日

火山布景。「那裡一定會有很多機會可以測試各種顏色！那是冥府、地獄之喉、但丁的煉獄！任何你腦中想的起來的墮落火焰都可以出現在那裡！岩漿爆炸、火球四射、煙霧、蒸汽和毒煙，不停的大地震！」

他暫停了片刻，意味深長的看著他的最後庇護所：「瑞文戴爾和其它的地方有很戲劇性的差別。在電影中的大部分過程中，哈比人們身處荒野、黑暗，恐懼四周的一切。在那麼多不宜人居的地方中，我希望瑞文戴爾可以是個和平的地方，一個美麗、祥和的綠州。」

第五章
中土世界百貨公司

CHAPTER 5: DEPARTMENT STORE FOR MIDDLE-EARTH

馬的屍體！這個讓人震驚的景象實在大出人意料之外，當克理絲·漢納（Chris Hennah）（下圖）提議要讓我看看「魔戒三部曲」道具館的時候，我根本沒想到會是這個樣子。不過，這些逼真的屍體整齊的堆在架子上，手腳僵硬的伸出……它們就只是道具而已。

「喔，天哪，」克理絲突然注意到有幾隻馬滑落到架子底下，有一匹白馬被壓在最下面，看起來有點被壓扁的感覺：「這傢伙看起來有些不舒服的樣子！不過，反正它們本來就是要看起來死氣沈沈的！」

我實在忍不住要問，為什麼要這麼多死馬？克理絲解釋道：「彼得·傑克森看過拿破崙時代的戰爭繪畫，戰場是各種屍體交疊組合的場景。活的、死的和快要死掉的。他覺得電影裡面幾乎都沒有忠實的呈現這樣的場景，這種人類和動物屍體混雜的畫面。所以，他想要讓電影中的戰

場滿地都是死屍。你可以讓演員乖乖的躺在那邊，但是馬兒就很困難了。所以我們得用做的！」

四十匹馬……受命要製造四十匹死馬聽起來有點不尋常，但是對於美術部門來說，這只是幾百個怪異要求中的一個，而且還不是最困難的。「畢竟，」克理絲說，「至少我們都知道死馬看起來會是什麼樣子。精靈的玻璃器皿和哈比人的陶器才更讓人頭痛！」

在描繪現實世界的影片中，很多道具可以用買的或是用租的，而在歷史劇中，這些東西可以從博物館或是個人收藏中商借。但是，在一個想像的中土世界中拍片，幾乎每樣東西都必須從頭到尾訂作。畢竟，你總不能在需要的時候才跑到附近的百貨公司去買真知晶球吧！

不過，有的時候這種狀況也會發生。既然真知晶球並不是常見的東西，薩魯曼的寶貝自然也是很難製造的道具。托爾金描述這樣寶物是個水晶球，美術部門利用好幾種版本的玻璃球去嘗試（有些裡面還有神秘的白色漩渦），最後一個沈重的上漆木球才終於符合要求，靠著電腦特效來增加魔法的感覺。

除了這個獨特的真知晶球之外，電影裡面還有幾百種更常見的訂作道具：桶子、籃子、掃把和刷子，還有很多種的梯子。每個梯子上面還小心翼翼的標註著：一般哈比屯用梯、半獸人工程用梯。後者看起比較克難，很多東西都是用繩子綁起來，而不是用釘子固定的。

對任何一名《魔戒三部曲》的書迷來說，這裡可說是阿拉丁的洞穴；巴林墓

穴中被地精劫掠的箱子，精靈重鑄納希爾聖劍時的鼓風爐和鐵砧。

每個箱子都在渴求人們將它打開：抓勾（聖盃谷）、鎖鍊（一大堆）、骷髏（看起來很像），更別提還有魔多的鍋架了！

一大箱的書（只有書背）讓克理絲出面解釋：「我們需要裝的很滿的書架，因此我們拿了很多真正的書背來作模型，然後盡可能的製造需要的量。有些噴過漆，有些多畫幾筆，這樣你就可以有一整個圖書館了！」

這裡還有很多本真正的書，幾百個卷軸都是手寫在手工紙上的產品。「既然演員要能夠打開卷軸和書本，」克理絲說，「這些特別的道具就一直是我們的惡夢！在袋底洞或是米那斯提力斯的圖書館中，有很多紙張夾在書中或是散放在桌面上。由於這很多資料都是以精靈文書寫

的，所以我們得要有專人記得哪些東西擺在哪裡，還有哪一面是朝上！」

我注意到一箱比爾博的邀請函（這可真是收藏家的至寶！）我問了克理絲一個很直接的問題：他們怎麼把這麼多特殊的東西創造和收集起來？這有些東西獨一無二，像是凱蘭崔爾的鏡子，其它則是像袋底洞的鍋子一樣實際可用！

「首先，」她回答道，「你必須要有一個自信而且鎮定的道具大師，」這人正好是尼克·威爾（Nick Weir），他是個經驗老到的藝術指導，他的助手還有道具購買者尼克·瑞雅（Nick Riera）。兩人必須要找到和指派擁有各種不同技能的工匠，讓他們組合起來的隊伍能夠提供中土世界的日常生活所需。

「在那之後，」克理絲說，「你需要清單，很多的清單，所有的東西都需要檢查兩次、甚至三次！」

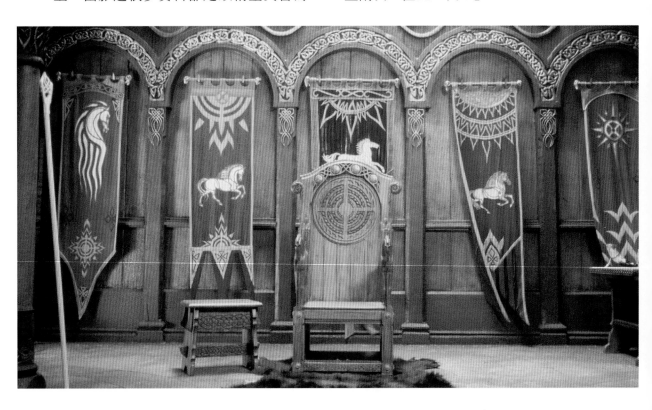

　　一切的開始則是劇本：事先的「通讀」工作都是由克理絲和尼克一起進行，同伴中也包括了丹·漢納，他是克理絲的丈夫和本片的藝術監製。在每個人讀完之後，他們會小心的注意到每一段提及到「隨身道具」的橋段：這些是屬於某個角色或是由他們使用的東西；像是波羅莫的號角、佛羅多的背包、山姆的烹飪用具和魔戒。

　　這些是克理絲稱作「必備道具」的部分：一定要出現的東西。第二個優先順序則是某個特別場景必須的物品，像是風雲頂、薩魯曼的房間、黃金宮殿和醫療之屋。

　　然後他們就開始計算了：有多少臨時演員會出現在綠龍旅店外面那吵雜的市場中？有多少人會需要能夠販賣的商品？有多少人會需要凳子坐或是需要攜帶籃子？將道具乘以人數就是另外一個清單。

　　「最後，」克理絲說，「熟讀劇本是唯一的答案。一旦我們讀了劇本幾百次之後，我們就忘不了內容了！」她停了片刻，露出玩笑的表情，「精確一點說，是把三部劇本讀了幾百次之後！」

　　除了繪製場景、武器和怪物之外，

艾倫·理和約翰·豪威也設計出了很多中土世界的物品。這些東西有些是完稿，像是一幅繪製黃金宮殿中爐火上精工雕琢廚具的插畫。其它的時候則可能只是非常簡略的草圖，必須要由道具設計師加瑞斯·詹森（Gareth Jensen）和亞當·愛力斯（Adam Ellis）來完成。

　　由於大多數的物品都必須是手工製的，而且數量都很驚人；美術部門因此設立了自己的工作室，包括了吹玻璃的工作室。在半年的時間中，玻璃工匠羅伯特·瑞迪（Robert Reedy）替瑞文戴爾的精靈們吹出了細緻、流線型的杯子，也替哈比屯製造了各種各樣的杯碗瓶盆。

　　這裡還有打鐵舖（雖然原始但卻很有用），此地製造出門樞、鎖頭和門把，以及米那斯提力斯中國王的餐具。不過，我注意到，這裡沒有梅里和皮聘在躍馬旅店中大口喝酒的巨大杯子。「用金屬打造那些杯子會太昂貴了，」克理絲解釋道：「所以我們作弊了！我們用陶瓷作杯子，然後外面上漆讓它看起來像是金屬的大杯。」

　　袋底洞的桌上餐具是特別由著名的陶器師米瑞克·史密塞克（Mirek Smišek）所打造的，不過，這裡的陶器並沒有使用他著名的花紋，而是之後以原創的花紋手工來裝飾。

　　「我們甚至製作自己的繩子，」克理

至尊魔戒。

幾乎每一幕的道具都必須面臨同樣的挑戰。窗簾不只要有不同尺寸，裡面織布的花紋也必須跟著放大或縮小，在甘道夫與比爾博或佛羅多一起用餐的場景中，一邊是哈比人用的標準尺寸餐具，另一邊則必須準備讓甘道夫看起來變大的小尺寸餐具。

在道具屋裡面轉了個彎之後，我們正好發現了一個例子可以適切代表面對不同比例尺的巨大挑戰。這是兩台甘道夫的馬車：所有的特徵都一樣，唯一的差別是兩台車子彷彿身處望遠鏡的兩端一樣。一個是伊恩‧麥克連乘坐的車子（這時身邊是伊利亞的小尺寸替身），另外一個則是當伊利亞出現在他身邊時的特寫鏡頭（這時伊利亞身邊是甘道夫的放大版替身）的大尺寸道具。「沒錯，」克理絲承認道：「這個車子真的很難作：木板必須要用兩種不同厚度的柳木，製輪匠必須要作出比例尺精準、金屬包邊的兩對輪子，而且，

絲說，「如果這聽起來很困難，請記得我們不只是要製作繩索，我們還要製作好幾種比例尺的繩索！」

對於參與本片拍攝計畫的人來說，比例尺一直是個最讓人頭痛的問題。工作人員不只要讓道具外型完全一樣，更必須要針對不同尺寸的演員和布景提供不同尺寸的道具，這真的非常折磨人：「我們花了很長一段時間才搞清楚整個狀況。雖然我們算了又算，終於把需要的原料等等都搞清楚了，但是最後還得找到會製作這種尺寸道具的人！」

但他們還是找到了這些人。地毯師傅維塔‧寇克蘭（Vita Cochran）和修‧班那曼（Hugh Bannerman）兩人成功的製造出袋底洞兩種不同比例尺的地毯。基督城的銅匠大衛‧P‧班恩（David P Bain）替布理的場景製造了超大型的杯子和啤酒桶。紐西蘭的銀匠大師詹‧漢森（Jens Hansen）則是負責製作各種尺寸的

車子背後所有的東西都必須要有一個縮小版的成品。包括了甘道夫的爛箱子和各種各樣的煙火。」

我們走離馬車，正準備到下一站去，這時克理絲突然想起了另外一件事情：「喔，天哪，我怎麼忘記了這件事情！馬車有兩個尺寸，馬兒也有兩個尺寸啊！」

我難以置信的搖搖頭。「我們一直遵守著一個原則，」她補充道：「不管我們在做些什麼，絕對不可以因為怕麻煩而就跳過任何細節。」

就以建造遠征隊離開羅斯洛立安所必須乘坐的精靈小舟來作例子好了：只要有出現哈比人、矮人和精靈的場景，所有的道具都必須製作兩種比例尺的成品，這些小舟也不例外。我們來到了造船師傅偉恩‧羅伯特（Wayne Robert）製作的小舟之前：銀灰色，實用且優雅，上面還有美麗的葉型船槳。這些精靈小舟有各種的尺寸，每個在形狀和裝飾上都一模一樣。他還特別建造了一個船首，專門用來裝在攝影師乘坐的小艇上，這樣在拍攝安都因河的場景時，觀眾看起來就會是從遠征隊自己的船上面往外看。

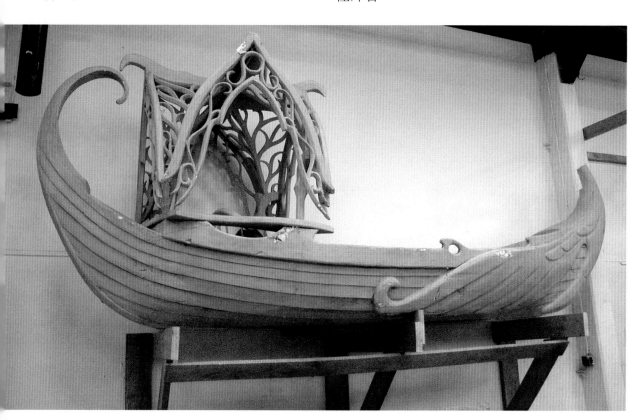

我們的旅程繼續往前，來到了一個托爾金風格的家具店：袋底洞的靠背椅，來自躍馬旅店的大尺寸凳子和板凳，愛隆精雕細琢的王座，亞玟的床，各種各樣的櫃子、燭台和吊燈。沒有任何一樣物品擁有和其它東西一樣的裝飾花紋：仔細一瞧，有些家具的花紋是用模子鑄造出來的，但其它的東西，就像愛隆在瑞文戴爾的會議中用的椅子一樣，都是手工雕刻的。

接下來我們發現了一大袋的甘道夫專用手杖。我現在已經可以理解不同比例尺的手杖了（當甘道夫剛抵達袋底洞時，比爾博從他手中接下的手杖一定比一般尺寸要大的多）。但是，為什麼有這麼多？「我們有八柄手杖，」克理絲解釋道，「因為，雖然伊恩‧麥克連只會在一個地方拍戲，但是幾哩之外的另一個劇組可能需要他的手杖入鏡，或是給他的替身使用。」

甘道夫的手杖在這邊倒是沒有什麼特別的，聽起來雖然很不聰明，但每一個劇組都有一整組「英雄專用」（或主角專用）的道具。對道具師尼克‧威爾來說，要趕在拍攝進度之前準備就可以是一個全職的工作了。八個甘道夫的手杖其實不算什麼，遠征隊的背包有一百三十九個（當他們離開瑞文戴爾時所背的），它們不只有各種不同的尺寸，更有隨著旅程的不同階段而有不同的磨損和舊化製作。「我們得要預先猜出各種可能的需求，」克理絲說，「我們絕不允許因為自己的疏忽而拖延進度，因此，所有的東西都必須已經完成，而且準備在手頭上！」

克理絲和我又加入了丹‧漢納的工作（右圖），他正在監督一個部份摩瑞亞之門的布景。這是為了要補幾個亞拉岡往外看去，發現佛羅多被水中監視者攻擊的鏡頭。

這時，我的注意力被另外幾個盒子給吸引了：綠色（主要給橡樹和長春藤）、櫻桃色（主要給花朵），梨和蘋果（紅色和綠色），桃子、李子和橘子。克理絲注意到我的好奇，於是解釋道：「這些只是一部分人造的道具；我們也還有很多真正的蔬果。包括了在哈比屯市場、花園的那些鏡頭，以及梅里和皮聘從馬嘎田裡面偷東西的畫面都是用真的蔬果。」

「至於那些食物，」丹說，「當然都是真的！」的確，在比爾博生日的那場戲中，我們可以在畫面上看到烤豬、還有桌面上滿滿的都是蛋糕、小麵包、各種派等豐盛的食物。這些東西全都是由食物技師哈利葉‧哈寇特（Harriet Harcourt）親手製作的。

「我們當然有去這裡的麵包店找過，」克理絲說，「也的確有些很有趣的

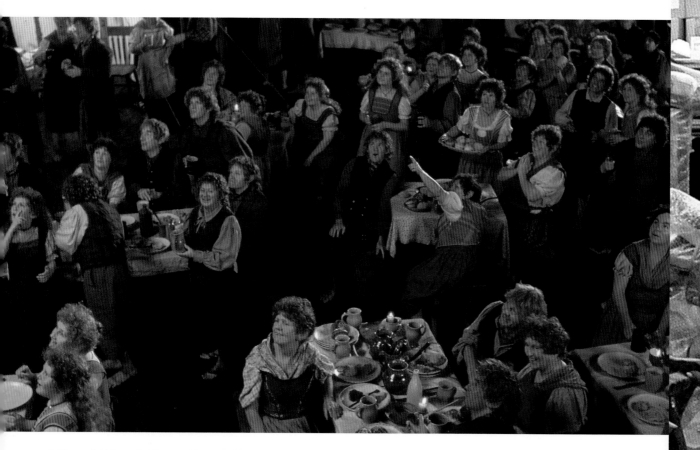

麵包。但是，我們可不能冒險讓哈比人吃的麵包是你在店裡買得到的吧！」

　　既然有這麼多手工糕餅，派對中的哈比人臨時演員自然不會放過這好機會！「我還記得，」丹說，「有段時間我們甚至必須要騙他們麵包上噴了殺蟲劑！可是，演員沒有那麼好騙，所以這些道具也撐不了多久。不過，在那場戲裡面，觀眾本來就應該看到大家興高采烈的吃東西，不是嗎？」

　　唯一的例外是精靈的蘭巴斯乾糧，這也是山姆和佛羅多能夠支撐進入魔多的重要關鍵。由於蘭巴斯在故事中出現的頻率太高，因此哈利葉被迫放棄製造可口的產品，而是一次準備好大量的蘭巴斯，沒用到的就冷凍起來。這個道具有點像薄麵包（或是薄餅），對演員來說，吃這個東西就跟在書中主角們第一次嘗試一樣，需要很大的意志力。克理絲笑著說：「這樣說應該不過分，但是這些部分拍完之後，

伊利亞和西恩大概都吃夠了蘭巴斯。」

　　「除了這些食物之外，」丹說，「還有另外一類的道具是不會出現在這裡的：大量的動物們！爲了要讓哈比人看起來很小，馴獸師頭子戴夫‧強森（Dave Johnson）跑遍整個紐西蘭，希望能夠找到尺寸超大的牛、羊、豬，甚至是超大的

雞。」

最不尋常的「活道具」應該就算是那樹脂帝王蛾了。牠在影片中負責把甘道夫被囚禁的消息傳送給風王關赫。「為了不虐待動物，」丹解釋道，「這場戲必須要配合帝王蛾的生命週期。所以我們找了一個蛹，把它收在熱水箱保溫的紙板隔間內。等到牠一孵出來，我們必須把握這幾小時的時間拍攝牠從甘道夫的手中飛入風中的特寫鏡頭。」

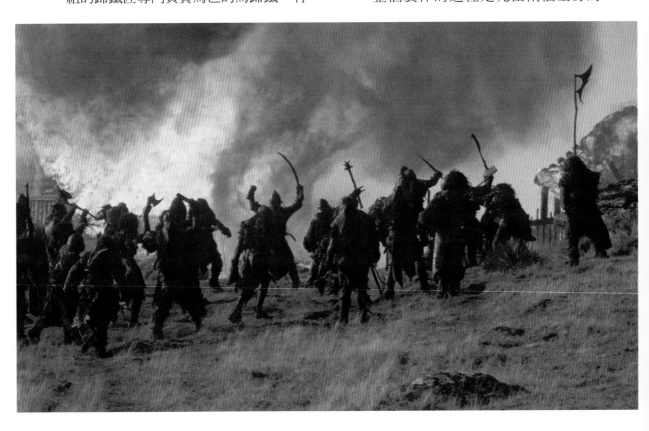

美術部門同時也必須負責電影中的馬匹，不管真馬或是假馬都在他們的管轄範圍中。專業的製鞍師提姆·阿巴特（Tim Abbot）製造了七十個精工裝飾的馬鞍來拍攝近鏡頭，另外還有兩百五十副馬鞍是拍攝遠鏡頭用的。另外還有一組的蹄鐵匠專門負責馬匹的馬蹄鐵，有次他們甚至使用到了橡膠材質的馬蹄鐵！丹解釋道：「我們得要拍攝馬匹在米那斯提力斯的混凝土步道上奔馳的畫面。因此，我們得要購買一整套美國騎警使用的橡膠馬蹄鐵。可憐的蹄鐵匠一早六點就必須開始工作，因為他們的客戶有一百五十匹，而拍攝時間十一點就要開始。」

這時，我的思緒又飄回了最前面的那些道具馬身上。我看著它們的模樣，雖然我知道它們是假的，但是看起來依舊非常的逼真。丹和克理絲對這些道具馬感到非常自豪，在某個戰爭場面上，甚至有人問說這些馬是受過什麼訓練，怎麼可能躺著不動那麼久！克理絲說，「我們把這個當作一種誇獎喔！」

整個製作的過程是先由兩個全身的

雕刻開始的，這是由美術部門的雕刻師布理姬‧衛斯特（Brigitte Wuest）所負責的：一個是一匹往左躺的馬，另一個則是往右躺的馬。然後，其它的工作人員利用這兩個雕像來翻模製造了四十隻道具馬。這些道具上面塗膠，貼上看起來像是馬皮的人造皮革。這些馬匹接著被以戲劇化的方式排好（它們的腳可以往不同的方向彎曲），然後「穿上」馬鞍和馬嚼，以及不同顏色的鬃毛和馬尾。

「很遺憾的，」丹回憶道，「我們很戲劇化的損失了一名成員。當時我們正在拍攝洛汗村莊著火的場景，有個布景燒的比我們想像的要劇烈，一陣火舌噴出就把我們的寶貝馬給燒了起來！這是個一次必須完成的鏡頭，因此，當大家都在擔心他們有沒有入鏡時，我滿腦子想的都是損失了價值兩千美金的道具馬。」

丹再說話時一邊裝填一個哈比人抽的長管煙斗。這又是另一個美術部門設計和製造的道具。

「這些，」丹點著煙斗之後說，「真的很難找。身為一個煙斗玩家，我知道我想要讓哈比人抽傳統的黏土煙斗。但是，

只有英格蘭的幾個煙草專家有這種東西，其它地方幾乎都找不到。所以我決定要製作專屬這部電影的煙斗。說起來簡單，但是這些東西非常容易折斷。一開始，我們成功率大概只有十分之一，稍後才慢慢開始改進。能夠製作煙斗來讓演員在戲裡面抽，這是我們在電影中所享受的小小成就感之一。有許多時候，我們會忍不住停下腳步，欣賞這些或大或小，或華麗或儉樸的道具，這些都是我們從無到有的設計！真是太棒了！」他又吐出一口香氣四溢的煙霧。「這有時的確會過熱，」他補充道，「當你把煙灰敲出來的時候也得小心。但這吸起來真的很過癮……」

「每當週五傍晚，」克理絲說，「當我們把這週的工作做完時，丹經常拿出他的哈比煙斗好好享受一番。」

「主要的麻煩是，」丹說，「這種煙斗有點不實用。當然，除非你像甘道夫一樣把它們掛在手杖上！」

戒指大師

紐西蘭倪爾森的這家工作室上的招牌說：「詹・漢森，金銀工匠」詹・霍爾・漢森（Jens Hoyer Hansen）已經在一九九九年過世，但他的名號就像是他的標

誌一樣（見上方）對於紐西蘭的珠寶藝術有了深遠的影響。

丹麥出生的詹・漢森設計昂貴的銀器超過了三十年，他主要擅長的是墜飾、戒指、胸針和手環。不管是酒杯還是獎盃，他的作品永遠都有同樣的優雅和單純的線條。在工作室的牆壁上有一張註記，表明了他曾經製作過至尊

魔戒。

這是詹的兒子，索其爾・漢森（Thorkild Hansen，他也是名才華洋溢的金銀工匠）覺得很驕傲的一點：「我爸爸非常喜歡《魔戒三部曲》，因此當他聽到彼得・傑克森要在紐西蘭拍攝這電影時也覺得很興奮。然後，他接到一通電話，問他是否願意製作至尊魔戒，他覺得非常的榮幸。」

事實上，詹製作了十五個戒指：十五個原型，最後才從其中選出一個來。我開始思索，十五個簡單的金戒指卻要有不同的設計是否很困難呢？「一點也不會，」索其爾回答道：「音樂也只有八個音符，看看大家可以作出多少變化來！這些設計上的不同並不是由增加花紋或是外觀而得到的，每個戒指都一樣的簡潔。其中的差異來自於重量、形狀和成色。」

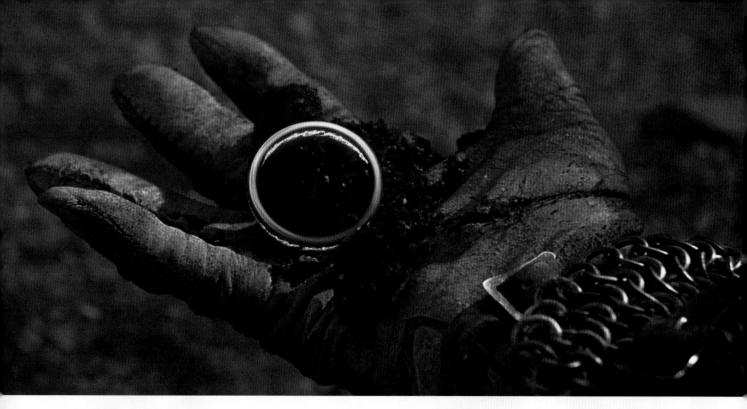

　　魔戒最有趣的一點就是它能夠改變大小：在歷史中的不同年代中，索倫、人類和哈比人都曾經配戴過它。因此，詹必須要製作很多個戒指，每個比例尺都不相同，配合不同的場景：有時是被佛羅多掛在脖子上，有時是黑暗魔君戴在鐵手套上。後者需要有兩英吋直徑的版本才能配合。

　　「不是每一次都很輕鬆的，」索其爾笑道，「我們花了很多時間計算才把數字搞清楚！」兩人一起合作了三十個以上的魔戒，有許多設計讓它們看起來特別巨大和動感，就如同它在被當作瑞文戴爾議會中反映其它主角的鏡子時的樣子。

　　「最難製作的戒指，」索其爾說，「是序幕中在空中旋轉的那一個。由於它的直徑有八英吋，很顯然我們不能用純金來製造。因此，我們用車床切割出一個鋼環，然後外面再鍍上金！」除此之外，他們還必須為了波羅莫在卡蘭拉斯山上撿起魔戒的場景特別製作一個戒指。「那也是純鋼打造的，」索其爾補充道，「它的強度非常高，我猜你搞不好可以拿它來拖車子！」

　　索其爾覺得很遺憾，父親沒辦法親眼看到他所做的戒指在大銀幕上綻放光芒。不過，第一個原型安全的鎖在保險箱內，而詹的技藝則會永遠保留在「魔戒三部曲」中，這樣就讓他很滿足了。

　　詹‧漢森早年的藝品展覽中，有一段話是如此描述的，「他愛憐的打造和雕琢他的藝術品，把金屬中的靈氣激發出來，讓旁觀者覺得它們彷彿有自己的生命一般。」詹晚年賜給魔戒的恐怕就是這樣的感覺吧！

中土世界書法家

那些煙火看起來很棒，也讓人覺得他們真的是巫師製造的。這本紅皮，內頁泛黃的書依舊放在甘道夫的道具馬車後面。上面寫著龍飛鳳舞的精靈字：「願天堂閃爍著璀璨的火光。」

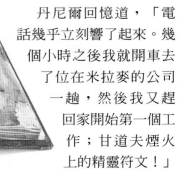

這個精緻的讓人驚訝的成品是出自於劇組的書法家丹尼爾·瑞夫（Daniel Reeve）。「我第一次讀托爾金的作品時是在我十幾歲的時候，」他回憶道：「我立刻就被裡面的各種文字和符文給迷惑了。於是，我立刻開始學習裡面的精靈文字談格瓦。」

二十年之後，丹尼爾成為某家銀行的電腦程式設計師。當他聽說「魔戒三部曲」要開拍的消息時，他認為對方將會需要能夠書寫精靈文的書法家。於是，丹尼爾將自己的作品收集起來，寄給傑克森的三呎六公司。

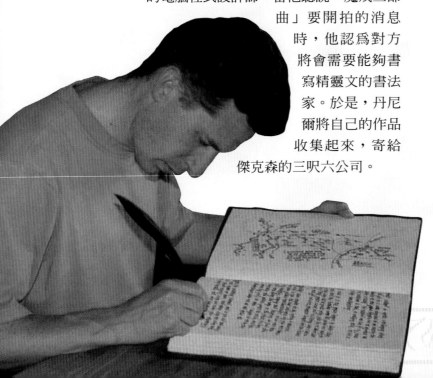

丹尼爾回憶道，「電話幾乎立刻響了起來。幾個小時之後我就開車去了位在米拉麥的公司一趟，然後我又趕回家開始第一個工作：甘道夫煙火上的精靈符文！」

接下來則是要求他撰寫「紅皮書」，也就是比爾博記載冒險的那本日記。但是，比爾博的筆跡看起來會是什麼樣子呢？丹尼爾準備了好幾個樣本，交給一群專家組成的會議來評選。這些人包括了設計師葛蘭特·梅傑，藝術指導丹·漢納、道具師尼克·威爾，畫家艾倫·李，當然，還有彼得·傑克森。每個人都同意一種細緻的筆觸，旁邊還加上很多性格的筆畫風格。「這個時候，」丹尼爾說，「我決定如果要讓這本書看起來像是鵝毛筆寫的，那麼唯一的解答就是真的使用鵝毛筆！」

在嘗試了許多切割鵝毛和裝塡墨水的技巧之後，丹尼爾拿出《魔戒前傳》，開始用他自己的話來撰寫故事，或者說，這是他想像比爾博可能用的字眼：「我讓每一頁都有地圖或是插畫，還有歌曲和詩歌，有些地方在頁邊加註，甚至還有地方把它劃掉！」

利用托爾金書中提供的資料，丹尼爾也創造出了甘道夫在米那斯提力斯的圖書館中所看到的卷軸。他利用不同風格的精靈文和英文來撰寫，中間甚至包括了特

別設計的剛鐸和洛汗文字模式。

他的書法作品也出現在瑞文戴爾書架上的書背、一本描述亞玟的精靈詩歌，以及在米那斯提力斯中的醫療之物內的一本古老藥草學。

東西可能在銀幕上一閃即逝，，甚至是在遙遠的背景出現，更有可能根本沒被拍到。」

至於薩魯曼，道具部門創造出了一本看來邪惡的手札，裡面有個艾倫·李畫的陰鬱風格的炎魔，丹尼爾則是在其間擠滿了：繪圖和數字，思索、咒罵和喃喃自語。這些東西都是用西方皇族使用的談格瓦字來撰寫的。

他最滿意的作品就是在摩瑞亞礦坑中的馬沙布之書，這是甘道夫所發現的一本矮人日誌。丹尼爾耐心的製造出一頁頁的殘破內文來，有些部分受到半獸人破壞，有幾處則是被火燒壞。「我模仿托爾金的模式，」他說，「在描述不清楚的地方加上補述，並且用幾個不同的筆觸來寫這本記載。」

這本書和袋底洞的索林地圖都必須要看起來陳舊而且使用了很多次。「我的技巧是，」丹尼爾承認道，「使用大量的水彩、滴落、用水沖、噴灑、磨損等。所使用的工具有刷子、破布、海綿、衛生紙、手和我的袖子！」

至於摩瑞亞和奇力斯·昂哥（Cirith Ungol）的牆壁上，丹尼爾甚至還創造了半獸人的塗鴉。這些都是由美術部門來負責完成的。不過，大部分的觀眾可能根本不會注意到這些東西。「這真的很花時間，」丹尼爾若有所思的表示，「有很多

丹尼爾花費了所有晚上、週末和下班的時間來設計各種各樣的書籍、卷軸和地圖以及各種各樣的文字（「有次我甚至在設計精靈用的望遠鏡！」），丹尼爾最後決定離開服務了十五年的銀行工作，成為自由受僱的美術設計師。

「我一直想要投身藝術的行列，」丹尼爾承認道，「因為這是我喜歡的事物。但是我從來沒想過這是可以餬口的工作。」「魔戒三部曲」改變了這一切，他現在忙著設計精靈餐具上的花紋，或是設計首映派對上的衣帽間文字。「我相信這一切會有好結果的，」他說，「反正，就算我有一些不確定又怎麼樣！」

第六章
王者之袍和女人的連身裙

CHAPTER 6: REGAL ROBES AND GIRLS' BIG FROCKS

「我最喜歡兩件事情：第一個是試穿衣服，另一個則是看到演員穿著服裝在布景中，一切妥當的樣子。」

主要的拍攝基本上都已經完成了，服裝設計師姬拉・迪克森（Ngila Dickson，請見右下方）站在這部電影的臨時服裝間中跟我聊天。我的眼前極目所及，都是一件又一件的外套、背心、正式的長袍和連身裙。

這些數量驚人的道具服都被裝在塑膠套裡面（光是臨時演員的服裝數量就有一萬零八百件），上面仔細的寫著相關的資料：「希優頓（在伊多拉斯）：金色滾邊的上衣、天鵝絨外套、滾毛領的羊毛大衣、毛質的襪子、皇冠和皮帶。」

這邊有一雙玫瑰粉色，鑲珠的拖鞋是給亞玟穿的，那裡是一整袋的「地精短褲」。事實上，這是某個著名的品牌，只是前面的商標正好被破爛的兜襠布給巧妙的遮住了！

姬拉・迪克森渾身充滿了優雅和神秘的氣質，她的嘴角隨時都似笑非笑，眼中則是閃耀著獨特的光芒。

「我告訴你這一切是怎麼開始的吧，」她回憶著每樣東西從概念開始，一路變成設計圖和剪裁出來的過程。「一開始只有一個簡單的概念和草圖，然後你用印花布作個假樣套在某個人身上。這看起來很恐怖，演員也一點概念都沒有。它沒有任何外型、顏色不對，甚至連材料都不會是正確的！事實上，上面根本沒有任何的蛛絲馬跡可以讓人猜出最後的成品來。但是，我就只需要看一眼，就可以知道這

最後可不可行。我會走進試衣間，心中想著，『天哪！』或者是『啊哈！』從那之後，就必須開始和演員好好的聊天了。」

姬拉・迪克森和演員們到底聊了多少天？當你一看見「魔戒三部曲」裡面的眾多衣物後就可以明白個大概了。這裡有讓人目眩神迷的華麗衣服（全部都是觸手輕滑的絲質衣物，或是綴滿寶石的天鵝絨），精靈部隊穿的帥氣銀灰色斗蓬，或者是強獸人沾滿血汗的噁心皮褲。

不管是噁心還是華麗，這些衣服的精細都讓人讚嘆不已：亞拉岡的上衣扣子上面有著剛鐸之樹的符號，薩魯曼的腰帶是用白色羊毛和金線所織成的。

我們在梅里擔任洛汗騎兵隊長時穿

87

的服裝前停了下來：這是用深綠色的材質所編織成的，上面還有深紫色的滾邊裝飾，腰帶和領口十分細緻，還有著精細的馬頭徽記。「我可不能做出半調子的服裝來，」姬拉直言無諱的說，「對我來說，一定得要是它該有的樣子。我必須要把服裝做的盡可能接近眞實，不管那場戲多麼短都一樣。因爲戲服是演員進入那個角色的通行證。不管是皇家的高貴罩袍，或者是市井流氓穿著的髒污襯衫，穿著這些戲服的演員都不會懷疑自己的身分。」

當然，還必須考慮到導演的想法：「任何一件戲服絕對不能夠有那個角度是不能拍攝的，在面對彼得時更不能如此！你永遠都不知道他會做什麼；如果劇本說某場戲會從腰部往上拍，你可以打賭彼得一定會從腳到頭，四面八方的全部來個特寫！」

製作看來眞實的戲服也代表著必須很辛苦的讓它們變舊！戲服是人們應該要穿著過活、弄髒、破爛的東西。當比爾博在玩弄魔戒時，一個特寫的鏡頭除了照出鼓鼓的口袋之外，也顯示出它被當作口袋用過的痕跡。秘密是什麼呢？很簡單，裡面塞滿石頭，過一會兒再拿出來！

姬拉大部分的工作都必須要靠經驗：「舊化衣物的關鍵就是當你覺得已經夠了的時候，絕對要再多做一些！事實上，眞正的問題並不是作得太過火，而是當你在拍攝三十五釐米的電影時，你眼睛看到的就是會出現在銀幕上的東西。」

我們剛走過灰袍甘道夫的戲服袋，

根據上面的說明：「一個袋子、一個腰帶、一個裝滿卷軸和煙草的盒子、一雙靴子、一雙雨鞋、兩個圍巾、一個帽子、一個絲質的袍子和斗蓬、兩件綠色的袍子、三件內衣、三件褲裙、兩件防水披肩。」我注意到架子上旁邊還掛著一個小袋子的灰色羊毛，用來當場修補的。

「我喜歡灰袍甘道夫的戲服！」姬拉說。「它的材質是在印尼特別定作的，看起來雖然是一大堆灰撲撲的舊衣服，但我可以告訴你這中間經過多少的努力！」

整個過程一開始是狠狠的洗衣：「事實上，要洗好幾次。接下來我們必須染色，直到我們覺得這是甘道夫的戲服應該有的顏色爲止。然後，我們必須再洗，讓顏色變得比較黯淡。在那之後，我們又必須再染一次色，然後再洗一次。工作這才眞正開始！」

他們用沙子來磨舊衣服，氧化劑則是用來讓衣服快速褪色，看起來經過風吹雨打。然後，這戲服會先讓伊恩·麥克連體型的演員穿著，標明會磨損的部位：手肘、膝蓋、袍邊和正前方，「也就是手會經常摩擦到的地方！」還有那些經常會被碰觸到的地方：他們必須製造髒污、破洞和被鉤出來的線頭。

「當我們都做好之後，」姬拉露出微笑說，「我們倒退幾步，仔細的看一看。然後我們可能必須要重新將它丟回洗衣機，一切從頭開始！」

大概要花上三天的時間才能夠製造出一件夠舊的戲服，然後，同樣的過程必

須要施加在所有的複製戲服上。在甘道夫的例子中，大概有十五件，這些衣服不只要看起來一樣，更必須要有不同階段的磨損感覺。

同樣的戲服也必須作給特技替身、騎術替身和尺寸替身穿。尺寸替身需要的更為嚴格，當他是扮演甘道夫以便讓伊利亞和其它的哈比人看起來很矮時，他必須要穿著大尺寸，而且紡織紋路也跟著放大的衣服！

比例尺的問題某些時候的確是他們最頭痛的問題。姬拉說：「這就像一個謎題一樣。正當你覺得這問題可以解決的時候，另一個你之前忽略的問題就會突然冒出來！」

愛瑪‧哈瑞（Emma Harre）是姬拉的工作夥伴之一，她也同意這個看法。當時她正拿著一袋鞋子經過（上面寫著：剛鐸鞋10號和11號，半獸人靴子12號和13號）：「這差點把我們害死！」她笑著說「我們必須每次都帶著拍立得來記錄下來每個角色在旅程中某個階段是穿著哪個版本的衣服。很不幸的，他們拍攝的進度並不照順序來。」

愛瑪和伙伴們從劇本中繪製草圖、表格和地圖：「這是唯一的方法，舉例來說，當山姆和佛羅多在魔多中時，他們的戲服經歷了二十七個連續的變化！」

姬拉點點頭：「說老實話，如果我當時就知道現在會這麼辛苦，我可能直接就拒絕這個工作，回家睡大頭覺去。」

幸好她沒有。姬拉接受了這個工作，在一九九九年四月從她的故鄉奧克蘭來到威靈頓。她特別指出一個巧合，當天正是愚人節！

姬拉正是這個工作的最佳人選，她之前和彼得‧傑克森在「夢幻天堂」中合作過，也是理查‧泰勒的好朋友。她還設計了電視影集「大力士」和「女戰士仙娜」中的盔甲和特殊服裝。從一開始，姬拉就猜到「魔戒三部曲」應該會是個時間很倉促的計畫：開拍不過是六個月之後的事情，還有三個月她才能夠擁有自己的工作團隊。而眼前的空缺看來是如此的龐大。

不過，在她抵達了幾個小時之後，一種失望的感覺如排山倒海般襲來：「我注意到這部電影大部分的影像風格幾乎都由艾倫‧李和威塔工作室確立了。因此，我自己的設計幾乎都可以丟到窗外！我變得十分悲觀，只希望信任、天真和善意能夠讓我度過這一切。」

事實上，在開拍之後，整個計畫經歷了非常多次的進化，姬拉所提供的協助遠比她之前預料的要多的多。即使最後的成果都有對她的妥協，由於哈比人的服裝

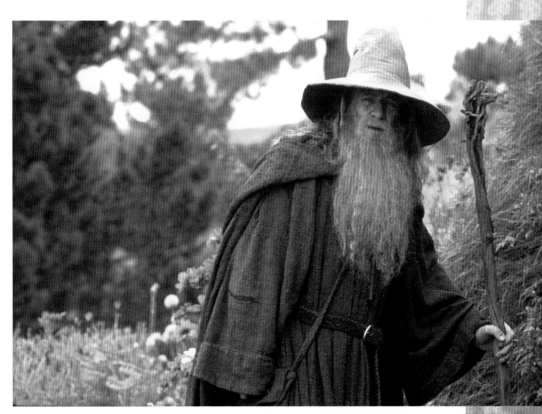

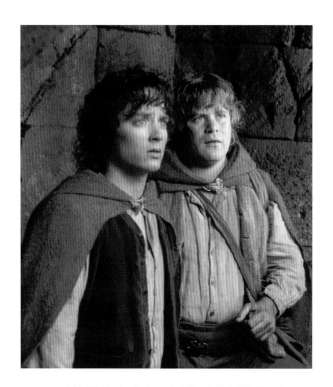

風格還沒有建立，因此這責任就落到了姬拉的身上。這個工作一開始還真有挑戰性。主要的困難是哈比人是個文化風格很多元的民族，因此他們的穿著風格也很不統一。雖然讀者不見得有注意到，但是哈比人們似乎是從一個半近代的小說中一路走到莎士比亞的世界裡。「哈比人們，」姬拉說，「穿越了時間。而且，既然他們千山萬水的遇見那麼多的種族和文化，你必須相信他們不會被人家覺得怪裡怪氣的。因此，我最後只能夠希望靠著這些小傢伙的詩歌能夠說服大多數的人。」

姬拉在極大的時間壓力下終於建立了哈比人的外型風格：「我認為他們是個純樸、不修邊幅、天真的民族。他們將會踏入越變越黑暗和陰沈的世界。因此，我決定讓他們穿著英國風的服裝，大概是在十七世紀晚期和十八世紀早期之間。但是，又有些沒那麼嚴肅和正經，袖子和褲管有點短，口袋很高。」

這時，就如同所有的戲服一樣，設計的過程必須從演員開始：「首先，我會畫出演員。我必須要認識這些人，必須要知道他們會怎麼詮釋這個角色。一旦我瞭解了這些演員的體型和詮釋的演技之後，我就可以善用這兩點知識了。」

和其它的許多部門一樣，採購各種原料並不簡單：「紐西蘭這個地方有些偏遠，也讓這個任務變得困難。當然，我們一開始就知道精靈需要真絲和絲質天鵝絨，伊多拉斯的人民需要高品質的羊毛和真正的天鵝絨。在那之後，我們必須要盡量去弄到各種各樣有趣的布料。」

這些原料留下來的部分（「大概少於我們所採購的百分之五！」）現在都被整整齊齊的疊在架上。這裡有皺絲布、金色的人造絲網布、錦緞、羊毛，哈比小孩穿的格子棉布，寶石色的天鵝絨是比爾博的背心原料，同時也是許多華麗衣物的材質。「我們買了很大量的白色天鵝絨，」姬拉指著一匹布說，「這樣我們就可以把它用任何的顏料來染色。但我們也找到了一種灰色天鵝絨，可以染成完美的深藍色。我們幾乎在每種布上染色，利用重複洗滌的方式褪掉原來的顏色，擠進其它的顏色，甚至是讓顏色滲透進布紋間。基本上就是拿新的布料把它弄舊。」

一旦最開始的設計通過之後，服裝部門（一開始只有八個人，但很快的擴充到五十個人）會作出三種不同的成品給彼得、法蘭和菲麗帕作評斷。

舉例來說，佛羅多的一件戲服可能

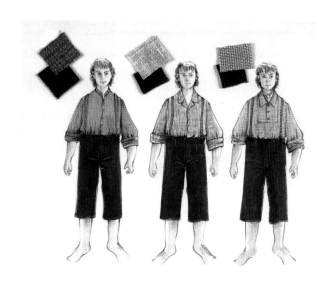

包括了外套、背心和褲子的灰色柔軟材質版本（「安靜但看起來很富有」），或是一組藍色和紫色的（「更飽滿和樂天」），另外一組則是用完全不同的材質以及介於兩者之間的顏色。「之間的差異，」姬拉說，「通常都很不明顯，但彼得永遠都會注意到。這才是真正的挑戰，製造出符合他腦中概念的東西來。為了我的心理健康著想，我所提供的選擇至少都必須讓我自己滿意。不管他選擇哪一個，對我來說都是第一選擇，絕對不會有第二選擇出現！至於被否決的設計都會經過修改之後給臨時演員穿。」

這樣的壓力實在很大。光是哈比人的戲服就有超過一百件：這不只是給主角和他們的替身用的（找出方法來等比例縮小哈比人的鈕釦也是一大挑戰），而且還包括了哈比屯的居民和參加派對的人。

時間已經漸漸不夠了。服裝經理珍妮斯·麥克伊旺（Janis MacEwan）聽到了我們的對話，放下手邊的盒子（上面竟然標著「凱蘭崔爾的備份內衣」！）跟我們分享她的恐怖經驗：「電影開拍前的準備時間本來應該要有十二週，然後被縮減成七週。於是，大家都開始瘋狂趕工！五十人全力製作，一件戲服從製作到通過只有兩天的時間。每個

人都不停的縫縫補補，製作鈕釦、開口、縫補花紋……」

「你知道嗎？」姬拉說，「光是提到這些東西我就覺得神經緊張了起來！」

這也難怪雖然珍妮斯、愛瑪和其它人可以與姬拉一起撐過整個過程，但也有人根本抵擋不住這種壓力。在工作壓力最大的時候，姬拉大概有百分之十到十五的人員離職：「通常都是男性會先走。我相信女性比男人工作要拚命，她們也有更多的儲備精力。但是，整個工作氣氛難免就比較感性一點，我們有很多開懷大笑的機會，當然也有很多流淚的機會！」

當然還有很瘋狂的紀錄，他們必須在皇后鎮的三個不同地方替一千五百名臨

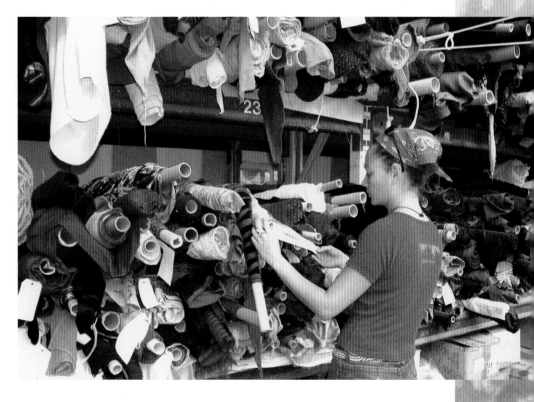

時演員著裝。當然，還有服裝部門一連三十六個小時不眠不休的設計、製作、重作勒苟拉斯服裝的經驗。

姬拉說，「那真是讓每個人心碎的經驗。拍攝工作正要開始，沒有人能夠確定勒苟拉斯的服裝該是什麼樣子。我們整整一天半都沒有休息，有些人回家睡了幾個小時，又繼續開始趕工。這可不是正常人想要待的地方，不過，有些時候你就是得閉著眼睛走過鋼索，不要去多想粉身碎骨的樣子。」

精靈真的帶來很多麻煩：「他們高大、優雅，年紀有幾百歲，但卻看起來一點也不老！你在電影中要怎麼展現這樣的外型？感謝上帝，凱特·布蘭琪和雨果·威明走了進來，我們立刻知道要用誰來當精靈的樣版了！他們兩人最後終於替我們定義了精靈，讓我們可以創造出豐富、活力十足的設計語言，也才讓我們有所依循。」

這種氣質和服裝設計也對亞拉岡有了影響。雖然他不是精靈，但他卻是由愛隆在瑞文戴爾撫養長大的。

「正好和波羅莫的服裝相反，」姬拉觀察道：「波羅莫的服裝有種剛鐸隨時警戒的沈重感，我則希望亞拉岡的服裝有種精靈的輕盈。由於他和精靈居住了那麼久，因此已經感染了這樣的氣質。」

維果·墨天森非常入戲，完全的投入亞拉岡的身分中。但當他對服裝部門提出保管自己衣服的要求時，眾人還是嚇了一跳。「這個要求真的很不尋常，」姬拉承認道：「不過，由於這對維果來說很重要，因此對我們也很重要。誰知道呢，或許由於他自己縫補和清洗戲服，或許這樣讓更融入這個角色，戲服看起來就像是天生為他設計的一樣。」姬拉停下來思索了片刻，她最後終於說，「我真的認為那件戲服特別美麗。對一件那麼破爛、那麼骯髒的衣服這樣說或許有點可笑，但對我來說真的如此。」

或許，對於設計師來說，真正的美麗是在於紋理之間，姬拉真的很常提到這件事情。「紋理真的能夠達成很多驚人的任務，」她捧起薩魯曼的白袍。「雲紋

絲、紡織絲、繡上的絲，一層又一層的紋理，幾乎讓它們開始出現各自不同的顏色。」

要運用不同的技巧和精準的技術才能夠創造出這麼多紋理的效果：有些材質上面印有花紋，其它的還有運用到刺繡的技巧，讓整個紋路可以浮突在布質之外。

由於在「雙城奇謀」中介紹了新的洛汗文化，對姬拉和她的部屬來說也是一個新的挑戰。特別是伯納・希爾（Bernard Hill）所扮演的驃騎王角色。他是個王權搖搖欲墜的老國王，在邪惡的葛力馬・巧言影響之下日益消沈，直到白袍甘道夫出現之後才將他解救出來。

「當我們第一次遇到希優頓的時候，」姬拉說，「我們看見的是一個垂垂老矣的傢伙，根本無法作出任何決定。我想要讓他有種一輩子穿著浴袍的感覺！所以，我們讓他穿著三層的罩袍，每一層的質料都有些褪色。因此，深褐色變得像是泥巴一樣，金色變得看來噁心，衣服上的那些刺繡和花紋也被刻意磨損，只看的出原先的部分紋路。除了這些之外，我們還製造了一件老鼠灰的毛領大氅。」

服裝部門的珠寶設計師茉莉・華森（Jasmine Watson）製作了一頂美麗的皇冠，然後加上很多噁心的銅鏽。「我們只有一個皇冠，」姬拉解釋道，「所以我們得要非常小心，不管我們放上什麼材質，之後都必須能夠處理乾淨，讓希優頓能夠恢復往日的榮光。事實上，由於皇冠上的一個小型的馬頭徽章開始鬆動，我們也因此在拍攝時遇到了不小的問題！」

一旦擺脫了這詛咒之後，希優頓恢復原先中年漢子的活力，並且脫掉了滿是灰塵的外袍；他換上了一個更短、看來精力充沛的上衣，披肩則是用色彩豐盈的刺繡和材質來襯托這名驍勇善戰的國王。

至於替葛力馬設計的服裝，姬拉仔細的描述了這個任務：「我想要讓他看起來像是穿著華麗衣物，但卻從來不洗的猥

瑣生物。他的亞麻布油膩、骯髒，讓人反胃。我會滿意認為這是一個毀壞戲服的完美例子。」

戲服的每一個細節都可以協助傳達葛力馬這個人的邪惡：「他內袍的袖子遮住了手，強化他邪惡的氣質。而他的外袍是黑色天鵝絨繡金線，後面還有一條像是魚尾一樣拖到地面的累贅。再加上我們特別設計的高領皺天鵝絨的領子，讓旁人覺得他似乎是個駝背的傢伙。」

即使材質非常複雜，蘊含了很多對角色的暗示，但這件戲服也代表了姬拉排斥太過複雜設計的主張：「我可不是那種想要讓自己的設計在銀幕上喧賓奪主的人！除非，」她說到一半笑了起來。「除非是某個女孩穿的連身裙！」

雖然凱蘭崔爾的長裙解決了精靈風格定義的問題，但替麗芙・泰勒製造戲服卻一直是個問題。精靈公主亞玟在劇中的角色風格轉變多次，服裝自然也必須配合她的轉變。一開始，劇本把她描寫成穿著

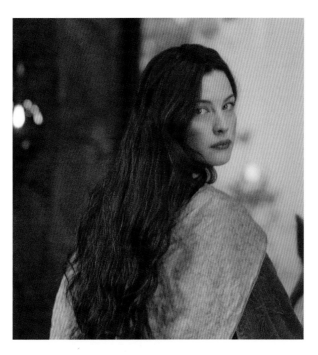

長而飄逸的女戰士,「這真是差點把她埋了起來,」姬拉回憶道,「由於背著笨重的武器,因此她每次轉身時不是被長裙絆倒,就是被袖子打到臉。」

當亞玟的角色轉換成銀幕上所看到的樣子時,服裝部門則是像姬拉所描述的一樣,「開始了一連串的成功。」這是因為他們刻意不用和精靈慣用的灰色、綠色和黃色(麗芙不適合這些顏色),而是改用全紅色和深藍色。「當她穿著那些衣服時,」姬拉說,「配合上她美若天仙的面孔和水汪汪的大眼睛,那效果真是太驚人了。」

這個決定改變了一切。「那效果實在太好,但卻也帶來了對我們來說很哀怨的後果。由於彼得開始欣賞我們的概念,因此他對於連身裙信心大增,也設計了更多需要這種服裝的場景給亞玟。但是,這就代表了我們又要作更多的戲服!」

米蘭達‧奧圖的伊歐玟也面對同樣的需求。她必須要女性化,卻又要有英雄氣概。「米蘭達是個夢想的化身,」姬拉說。「她穿著連身裙之後就徹底融入了那個角色。我還記得她穿上了那件美麗的綠色天鵝絨戲服,見到她十分興奮的感受這件美麗的設計,並且開始轉換成伊歐玟的人格。」

這個經驗是姬拉非常熟悉的。「演員在第一次進來時經常非常緊張,他們覺得他們到了地球的盡頭,不知道我到底是什麼人!但是,一旦我讓他們穿上戲服之後,我可以看到他們放鬆下來,意識到他們可以在這件戲服內工作,成為這個角色。這才是我覺得血脈賁張的時候!」

回頭看看過去兩年間在「魔戒三部曲」中的工作,忘記那些神經緊張,熱情洋溢的日子實在不容易。如果洗衣部在距離服裝間很遠的地方,譬如說在攝影棚的另外一端,他們就會抱怨不已。幸好讓人想要破口大罵的機會並不多,但她們曾經在半夜接過電話,發現聖盔谷外景地的帳棚被吹走了,半獸人的裝備飛的到處都是。」

不過,還是有很多難忘的回憶:「凱特穿著凱蘭崔爾的服裝,但是穿著厚底鞋(增加高度)和條紋襪(為了保暖)在羅斯洛立安亂跑。伊恩‧麥克連和他那個不聽話的帽子搏鬥;伊利亞一週六天,天天都清晨五點出現在服裝部。筋疲力竭的染色工拿著布料回去染第八百次……每個人都為了彼得這樣做!這真是太驚人了!」

姬拉低笑了一聲,「我們還不是活過來了!」

垃圾桶裡的帽子

「這個黑色的垃圾桶上顯眼的標著甘道夫的帽子。這邊向上！」

「你們能想得出來如何儲藏那樣的帽子嗎？」姬拉‧迪克森說。「最後我們才好不容易想出一個答案。那就是把垃圾桶倒過來，塞滿報紙！這個標誌是為了避免倒垃圾桶的悲劇一直發生！」

這個甘道夫戴的帽子是從約翰‧豪威的繪圖中設計出來的，一開始就帶來很多問題：「我們做了二十種樣子才終於搞對！」姬拉打了個寒顫，「而且接下來又是連續不斷的『弄壞帽子日』！我實在想不通，伊恩‧麥克連到底怎麼樣戴著那個帽子演戲？」

「我愛死了那頂帽子！」伊恩笑著說，「它看起來必須像是被在樹叢裡面拖來拖去。事實上，等到我們演完那段戲之後，它看起來就是飽受蹂躪的樣子！」這個帽子很有適應能力：「在比爾博的派對中，我像是個魔術師一樣從裡面變出東西來娛樂哈比小孩。而在下雪的場景中又是很好的雨傘。事實上，我還想出一大堆點子要在不戴這個帽子時利用它，包括把

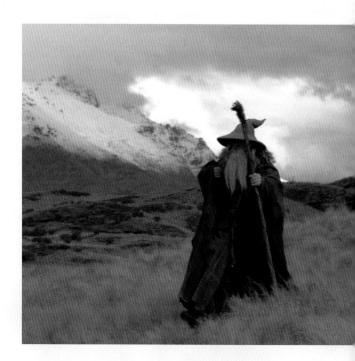

它幻想成四度空間口袋，讓我可以背在肩膀上，把所有的東西都塞進去！」

我提到約翰‧豪威的看法，他觀察到甘道夫的帽子是代表了巫師在《魔戒前傳》中個性的象徵。他也注意到伊恩在摩瑞亞礦坑中把帽子丟了，也代表捨棄了過去的甘道夫。

「這麼說吧，」伊恩回答，「很顯然我在跟炎魔一起掉下去之後是不可能保留這個帽子的。所以我一定得找機會丟掉帽子，在摩瑞亞礦坑大戰展開之前是個不錯的時機，所以我就這麼做了。」

他滿懷情感的看著那垃圾桶改裝成的帽盒：「當然，我也相信白袍甘道夫有戴過這個帽子。因為它是不可能像其它的裝備一樣那麼容易跑掉的！」

洛汗的白衣女

為了要替洛汗國的女戰士伊歐玟設計戲服，姬拉・迪克森回頭重看了托爾金對這個角色的描述。金色頭髮，穿著白衣，和銀色的腰帶，看來「既美麗又冷漠」。這結果就是米蘭達・奧圖所穿的白色衣服，她第一次在「雙城奇謀」出現的鏡頭就是直昇機繞著伊多拉斯高空拍攝的畫面。

「從那時開始，」姬拉說，「我們開始將這個有點男孩子氣的女生在表親希優德的喪禮上包裝成真正的皇族，她穿著一層又一層尊貴、華麗的衣物。面紗、珠寶和皇冠累積出了一種有歲月壓力的感覺。」

對米蘭達來說，這些戲服正是她瞭解這個人物的開始：「我來到紐西蘭的時候心緒很不安穩，不知道自己要怎麼樣表現這個內心世界複雜、無畏而又堅定的角色。姬拉卻很輕易的就讓我找到了答案。她花了很長的時間修整頸子旁邊的曲線和袖子的長度，每一個細節都做到完全配合我。從在試衣間的那一刻和接續的劍術課開始，我才真正明白這個女人是個什麼樣的角色。」

演員和設計師有時也會心靈相通：「在試穿過之後，」米蘭達回憶道，「我有時會離開那裡，心中想著要回去找之前

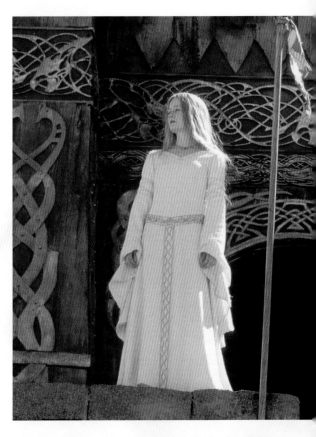

看過的布料。但下次試穿時卻發現姬拉早就替我這樣做了！」

在衣服顏色和材質的挑選上就讓伊歐玟的個性與亞玟的不同。「我們決定，」米蘭答說。「既然伊歐玟是個人類，你必須要感覺到可以伸出手去碰觸她，亞玟和凱蘭崔爾則是如同幻覺，感覺只是光影的產物而已。」

姬拉利用天然的布料（羊毛、天鵝絨、粗麻布和錦緞），讓人有種溫暖、腳踏實地的貴族之氣，但是卻又有種被禁錮的感覺，一個被責任給限制住的女子。

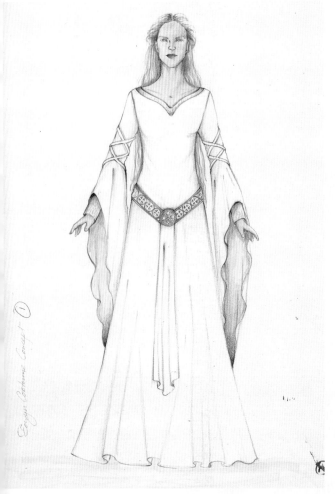

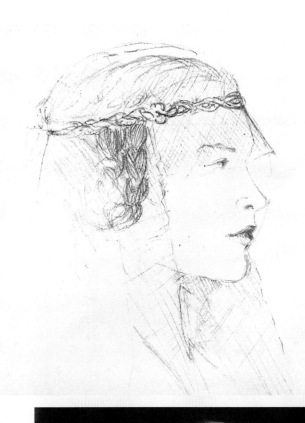

米蘭達說：「送葬的衣
服棒極了。它似乎有自己的
性格，黑暗而沈重。美麗但
束縛，讓我挺起胸膛，但是
同時又讓我因為傳統和悲傷
而感到重擔加身。跟這個正
好相反的是白色的衣服，它
正好代表了伊歐玟的精神：
純淨、冰冷、踏實，但內心
卻有著野性。」

「在我還是孩子的時
候，」米蘭達回憶道，「我
曾經幻想過成為一個中古世
紀的公主，沒想到這個夢想
現在竟能成眞！這都得感謝
姬拉的創造力！」

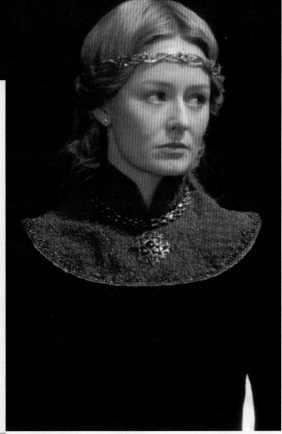

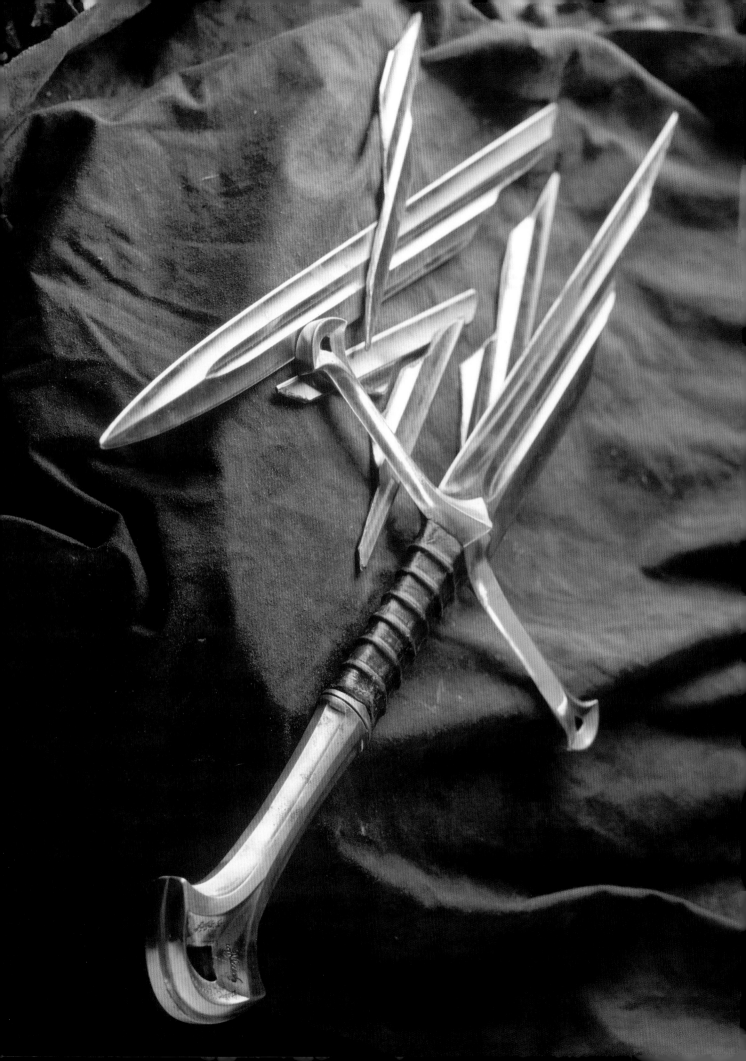

THE LORD OF THE RINGS

展開魔戒聖戰
CHAPTER 7: WAGING THE WAR OF THE RING

「這就是斷折聖劍」理查・泰勒說，「而且它還一直斷，一直斷，斷不停！」威塔工作室製作了五把伊蘭迪爾的納希爾聖劍。索倫把這聖劍踩斷，埃西鐸用來將至尊魔戒從黑暗魔君的手上砍掉。理查解釋道：「我們在斷劍的那一幕要拍攝五次，為了避免攝影小組等候，所以我們得要作五把。」

我們身邊是一套又一套的盔甲和特別訂製用來裝運「魔戒三部曲」中武器的盒子。這些都儲藏在那二十八個可以推動的箱子裡面，而箱子則是被放在威塔工作室的院子裡。

威塔工作室的院子有很大的儲存空間，但要儲存的東西也不少。「我們大概設計和製造了四萬八千件的盔甲，有四名全職的工作人員一天工作十小時來製造鎖子甲。我們也製造了兩千件武器，包括了劍、長矛、長槍、和釘頭鎚、長弓、十字弓、匕首、小刀和斧頭。」

在威塔裡的每樣數字幾乎都在不停累積：「拍片的需求複雜的難以想像，不管是在數量上或是在不同比例尺的需求上都一樣，但是我們決心不要讓武器有那種好萊塢統一設計的『奇幻』武器風格。這絕對不會是蠻王科南類型的電影：我們想要觀眾在戰爭場面時會覺得真的投身於中土世界的生活中。刀劍最重要的目的是為了攻擊敵人和保護自己，因此，不管上面有任何的裝飾，它都必須要實用。」

這個要求相當的費力：「我會描述它是一種艱難的平衡，」理查說，「想要創造每個都有獨特外觀，卻又必須大量、便宜、快速製造的東西是很麻煩的。不過，雖然我們每天都要推出新的產品，但我們在這個計畫中還是設計出了好幾種不同文化的風格，而且看起來都相當的真實。」

他們一開始就決定要建造一個熔爐，利用現代的電力來重新創造中古時代的鼓風爐。這樣一來，只要找到適合的工匠能夠利用鐵鎚和鐵砧來敲打紅熱的金屬，就至少克服了第一個問題。

理查・泰勒沒花多久時間就找到了彼得・里昂（Peter Lyon），他是個替復古社團打造武器的工匠，最近才剛在威塔附近幾百碼的地方開了自己的工作室。

理查接著找到了另一個紐西蘭的盔甲工匠史圖・強森（Stu Johnson），並且邀請他來造訪威塔。當史圖和他的女友穿著全套盔甲開車到威塔門口時，理查倒是覺得有點意外。「接下來兩個小時，」理

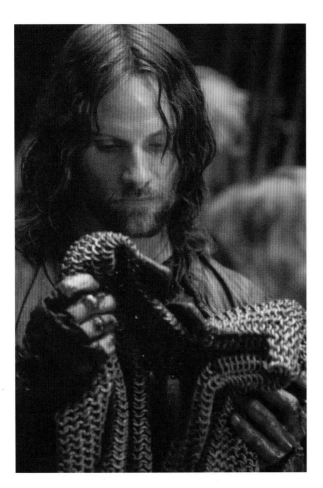

只能夠從書籍、博物館照片和過去的電影中找尋靈感。然後，約翰來到我們的生命中，就像是中土世界派來的大使一樣！」

「我們對擊劍一無所知！」約翰·豪威冷靜毫不含糊的說。「我們真的什麼也不知道，只有在電影裡面看過。任何歷史上的事實似乎都沒有好萊塢的產品那麼閃亮、有趣。對大多數的製片家來說，歷史就是無聊的代名詞！」因此，約翰相信大家其實搞錯了中古時代戰爭的概念。「我們對於戰爭的概念就好像是拿著兩個棒子互打一樣！舉例來說，你不可能兩劍對砍而不對彼此的刀劍造成損傷，同樣的，也不可能讓另一柄劍往下滑。事實上，兩個劍刃都會出現缺口，還會卡住。」他繼續說道：「在電影中，你會看見戰士們到處亂跳，不停轉來轉去。這真是讓我受不了！當你和另一個人對戰時，你絕對不可能轉來轉去，因為這時對方會瞄準你的後腦打下去！」

在威塔中，約翰立刻發現自己和大家不停討論這個話題：「我們討論歷史的有趣之處，也討論什麼讓奇幻─特別是奇幻電影那麼的爛！我們決心打造可以真的入肉破骨的武器，也要設計出可以保護你不被別人的武器入肉破骨的盔甲來！」

對工匠們來說，要和毫不退讓且挑剔的約翰合作實在是一大挑戰。不過，任何的擔憂在他展現出真正的實力之後都煙消雲散了。「有個辦法可以清楚盔甲工匠

查笑著說，「我帶著他們四處逛了兩個小時，他們就這麼叮叮噹噹的跟著到處走，最後，我擔心他們會因為太累而倒下來。但他們並沒有，我當然就立刻聘僱了他們！」

彼得和史圖和藝術指導凱恩·和善（Kayne Horsham）、盔甲與武器部門負責人蓋瑞·馬凱（Gary Mackay）、盔甲工匠華倫·格林（Warren Green）、皮革匠麥克·葛雷立許（Mike Grelish）開始設計和製造盔甲的試作成品。那時，約翰·豪威加入了他們的團隊。

約翰除了專精中土世界的傳奇之外，他也是瑞士當地的復古社團「聖喬治團」的成員。

「約翰的到來，」理查回憶道，「對威塔來說是非常關鍵的改變。對我們這些在紐西蘭長大的人來說，這個國家非常年輕，沒有歐洲的歷史、文化和傳統；我們

的手藝，」約翰說，「你可以要求他把盔甲的小腿部分給你看。要瞭解脛部、小腿和腳踝的形狀，並且用金屬打造出能夠契合的盔甲幾乎是不可能的！如果他做得到，那幾乎沒有難題可以阻止他。彼得·里昂讓我看過他這方面的作品，我立刻知道他明白一切的重點。」

威塔的工匠們和約翰成為好友，並且十分感謝他的指導：「我們處的很好，他們很快的就搞清楚即使只是中規中矩，符合史實的用劍，也可以和別的電影一樣刺激！事實上，他們學的非常快，過不了多久，他們就可以走進我的房間，並且直接指著我畫的圖問：『你確定這東西實用嗎？』或者是『這看起來很棒喔！』這真

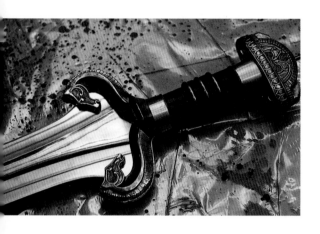

的讓人很興奮！」

在約翰·豪威提供了無價的經驗和靈感之後，威塔立刻開始製造各種各樣的的盔甲和武器：用純鋼打造的產品幾乎都有著十分細緻的花紋（請見上方的伊歐玟配劍），或者是蝕刻有精靈的符文。

為了要替電影中的千軍萬馬創造足夠的盔甲和武器，這些以金屬打造出來的武器必須要進行鑄模，稍後可以用聚苯乙烯來大量生產。同樣的，主要角色所使用的武器也以同樣的方法複製來給特技替身、騎術替身來使用，這主要是為了安全緣故和減輕演員的負擔。另外，在遠鏡頭中演員也佩帶的是同樣的道具。不過，只要是所有的近鏡頭都使用的是原版的武

器，或者被稱作「英雄」武器。唯一的例外是維果·墨天森，他堅持在拍攝的時候全程攜帶亞拉岡的「英雄」武器。「我們很幸運，」理查說，「維果非常投入他的角色，因此對自己的武器也細心照顧，彷彿他的生命真的必須倚靠它一般。」

理查非常重視每一個演員和他攜帶武器之間的關係。舉例來說，剛鐸攝政王迪耐瑟（他也是波羅莫和法拉墨的父親）就擁有一把專屬的配劍，雖然在鏡頭前這柄劍絕對不會出鞘。「當然，」理查說，「我們可以隨便給他一個劍鞘，外面插個劍柄。不過，萬一這個演員抓住劍柄，卻發現根本沒有劍身時，他一定會覺得自己像個臨時演員！因為我們想要讓在『王者

再臨』中扮演迪耐瑟的約翰·諾伯（John Noble）可以藉著這柄武器感受到自己的地位和權威，因此我們替他打造了這個武器。」

理查拔出迪耐瑟的配劍，在我面前揮舞了一下，然後又重新入鞘。「除了約翰·諾伯和威塔的工作人員之外，」他笑著說，「你可能是全世界唯一看過它劍身的人！」

替這系列電影所製作的刀劍種類多的驚人，從亞拉岡在遊俠身分時佩帶的武器（理查形容為：「簡單、有效率的設計，重量輕，適合長途攜帶，但殺傷力非常非常的大。」）到哈比人在羅斯洛立安獲得的精靈小刀。這武器搭配的皮帶有著樹葉交織的圖樣，扣環如同盛開的花朵，刀柄則是貴重的南非木質，中間還鑲有華麗的黃銅花紋。梅里和皮聘的小刀甚至還熬過了洛汗人焚燒半獸人屍首的大火。

理查說，「我們的武器設計哲學是避免太過幻想，但又能夠有創新的概念。我們替巧言的走狗設計的匕首就是一個例子。」

由於在伊多拉斯的黃金宮殿中不准攜帶武器，這些武器被設計成彎曲的，可以配合手臂形狀的外型，正好可以藏在那些走狗的長袍中。「他們就像是老虎的爪子一樣，」理查說，「手把和刀身合而為一，有拇指插入的孔洞，讓它可以回刺一刀。」他很有說服力的作了一次示範，「基本上，這樣的設計可以讓你從背後刺人之後，再把刀身一轉，割斷受害者的喉嚨！」

這些武器的殺傷潛力的確讓人印象深刻。「不管是簡陋或是美麗，」理查說明道，「武器其實都是一種工具，在電影中必須面臨和戰場上一樣多的變數。因此，我們在等待本片的劍術指導抵達時內心都有些不安。」

「工欲善其事，必先利其器。戰鬥的表現也和武器息息相關，」劍術指導包伯·安德森（Bob Anderson下頁中正和西恩·賓在排練）對他在「魔戒三部曲」中的工作分析道。「很幸運的，」他繼續說，「理查·泰勒和威塔的工作人員都是天才！貨真價實的天才！」

這是專家的看法：他是奧林匹克的擊劍教練，從一九六三年的龐德電影「第七號情報員續集」（From Russia with Love）就開始負責武術和特技的指導，連最新的「誰與爭鋒」都有他的參與。在這之間，包伯曾經參與過「亂世兒女」（Barry Lyndon）、「時空英豪」（Highlander）、「第一武士」、「蒙面俠蘇洛」、經典星際

大戰三部曲等電影的製作。

「威塔所製作的刀劍比我之前合作過的都要好，」包伯評論道，「我告訴他們我想要什麼，他們就可以給我什麼。有精細的戰鬥用劍，也有簡陋的劈砍用武器。有鋸齒邊緣的配劍，也有尾端有刺的武器。各種各樣奇想天外，但卻又實用的武器都有！」

包伯不只對武器的種類感到驚訝，更對它們耐用的程度感到驚訝：「我曾經遇過拍一部片就斷掉十五到二十把武器的經驗。在『魔戒三部曲』中，我們拍了三部電影，但卻只有斷掉過一把劍！這原因還是因為它渾身缺口，變形的太過嚴重最後才折成兩半！」

當然，雖然武器看起來非常真實，但也得要使用者有這方面的訓練才會看起來夠專業。因此，我直接了當的詢問，主角們會自己使劍嗎？「在我的電影裡面他們一定要！」包伯強調的說，「我希望能夠激發出他們最好的一面；西恩·賓很認真的練習劍術，在銀幕上看起來更是有說服力。為什麼呢？因為一個演員已經會演戲了，如果你能夠讓他把劍也使好，這樣他親自上陣會比任何替身都要有說服力！」

包伯對維果·墨天森更是欽佩有加：「他比較晚才加入這部電影，立刻全心全力的投入，在第一時間就趕上進度，從來不錯過任何排練。他的第一場戰鬥是在風雲頂，那並不會太困難。但是，當他抵達聖盔谷的時候，他可真是遇到了挑戰。大群大群的半獸人包圍著他，全部的人都想要幹掉他。維果·墨天森老練的表現就像是個職業軍人一樣！」

不過，有些時候還是必須以替身取代演員：「基本上來說，如果會有危險，你不可能拿演員來冒險。這也是為什麼你要有特技演員的緣故，他們的工作就是挑戰危險。」

特技演員需要有什麼樣的特質呢？「和演員一樣：敏捷度、統合力、快速的反應，抓準時機和強大的記憶力。記憶力特別重要，不只是要記得怎麼做，而且還有要在什麼時候做什麼！雖然紐西蘭的特技演員對這種片子沒什麼經驗，但他們工作認真，學的也很快，表現非常的不錯！」

包伯·安德森決心要替戰鬥場面創造出不一樣的風格來：「我對戲劇的要求讓我不能接受普通、下意識的鬥劍動作，這得要看起來很真實，能夠說服我才行！在『魔戒三部曲』中，我想要創造出一個中古世紀的感覺：一個靠著蠻力、粗魯的戰鬥時代。所以，在我和演員和特技演員訓練很久正確的擊劍姿勢之後，我叫他們忘記一切，用最本能的野蠻方式戰鬥！」

這個指導方式也由於半獸人和強獸

人穿戴著厚厚的特殊化妝服而變得比較安全：「穿著那麼厚重的衣服和皮甲來使用武器的確會讓人非常疲倦。但是，在這麼多層的保護之下，他們可以用力的攻擊敵人，不太需要擔心什麼！這的確讓電影充滿了更多的活力！」

在拍攝動作戲的時候，包伯會設計各種招式，然後找特技演員在選好的地點開始打鬥。接著影片會拿來和彼得·傑克森討論，一旦通過之後，整場戰鬥就會由演員來進行排練。

「你必須要不停不停的練習，」包伯解釋道，「直到每一個招式都變成本能反應為止。在戰鬥的時候，一切都發生得很快，你根本來不及想。如果你一動腦想，動作就會變得非常緩慢和無聊。不過，一旦這些招式變成本能反應之後，要修改就會變得很危險。你可以改變拍攝角度，但是在拿著刀劍的情況下，你怎麼排練就該怎麼演出來！但是，」包伯說，「彼得總是喜歡加東加西：像是在『魔戒首部曲』尾聲時波羅莫和強獸人戰鬥時的箭矢，這就是傑克森大人想出來的！」

「我們作了超過一萬枝箭，」理查·泰勒說。「光是驃騎國就有兩千枝箭，由於損毀和遺失，這最後只剩下七十八枝！」

理查打開一個袋子，拿出四把為亞玟所設計的長弓。「弓是非常難以製造的武器，所以我們嘗試過很多方法。一開始，我們用木頭製造他們。但是，我們遇到了問題。由於演員必須要經常空拉弓，以便讓電腦稍後加上數位的箭矢；但是，當你使用木質弓時，由於沒有箭矢吸收拉力，這個強大的張力最後會被木質本身吸收。久了之後長弓就會粉碎。因此，也由於我們設計的弓箭太過細緻，我們開始利用橡膠射出成型這些武器。」

利用這個技巧和手工上弓弦的方式，威塔製作出了五百把弓。但是，即使用橡膠製作，這也是相當致命的武器。「沒錯！」理查抱怨道，「它們不只可以射出真的箭，如果你瞄準的適當，也真的可以殺死人。」

除了數位的箭矢之外，還有那些製造出來的一萬枝真箭。有些真的被射出去，有些則是放在箭袋中或插在敵人屍體上。理查遞給我一枝勒苟拉斯的箭：它的木製箭身用手工從暗綠色畫到淡棕色。尾端還有一個塑膠製的搭弦口，連這東西也漆上木質的花紋，避免看起來如同塑膠一樣。尖端則是用造船的金屬，然後再鍍上額外的金屬色。所有必須經過近鏡頭檢驗的箭矢都是以手工黏上箭羽的，使用的是染成綠金色的火雞毛。

在這系列電影中的盔甲和武器一樣，不只擁有各種各樣的款式，更對細節十分的重視，傳達出特別的風格來：從醜陋到美麗都有。半獸人葛力斯那克的噁心盔甲，是用皮甲裝飾上座狼牙，然後旁邊以凝固的血液黏上動物毛髮。正好與它構成強烈對比的是精靈戰士的「樹葉鍊甲」，每個樹葉都是一片切割下來的PVC塑膠，手工上色，並且折起來以便製造樹葉的葉脈感覺。

「這個，」理查驕傲的宣布，「是我最喜歡的盔甲！」這是希優頓王專屬的戰

甲，它主要是精鋼打造，外面加上敲扁的銅製裝飾，下面則是鎖子甲的護裙。「我愛死它了！」理查指著那些遮蔽住現代鉚釘的裝飾用古典鉚釘。「伯納・希爾也很愛它！所有的盔甲不只要作的合身，更要讓演員覺得自己真的和角色合為一體。」

這都是很大的挑戰，因為大多數的盔甲都是在演員抵達紐西蘭之前就做好了。「我們會找身材體型類似的威塔工作人員來試穿這些盔甲。然後，當演員能試穿時（通常距離拍片只有兩三天），我們就可以做一些小小的修改。但有的時候會是很大幅的修改！」

理查介紹了一個又一個的紀念品，彷彿這裡是某種古代的墓穴一樣：這是希優頓的盾牌，上面刻蝕著花朵的圖案，還有代表驃騎國獵野豬的徽記。這是伊歐墨的頭盔，護鼻則是馬頭的樣子，後面則有白色的馬毛作裝飾。這似乎象徵著驃騎國的精神代表會保護他們的戰士。

「這些馬匹的形象，」理查表示，「都是提醒我們『魔戒三部曲』的演員不是只有人類而已。」

「讓馬匹在非常陡的斜坡上全速奔跑的確很有趣！」馬克正在回憶一段聖盔谷中的戰鬥場景。「不管你怎麼訓練馬匹，總會有馬兒喜歡自作聰明！在那次的機會中，有匹馬決定從頂端一躍而下，剛好降落在斜坡底，一步之後就要急轉彎。這傢伙真是挑戰極限！」

我正在和馬隊中的三個人會面：馬克・金那斯頓—史密斯（Mark Kinaston-Smith，馴馬師和化妝師，沒錯，馬匹也需要化妝！），史蒂芬・歐得（Steven Old），馬匹調度師。藍恩・拜恩斯（Len Baynes），他是個退休的農夫，自告奮勇的加入這電影擔任騎師。

當藍恩不是穿著戒靈的戲服狂奔時（水平的能見度幾乎是零），他是伯納・希爾的替身，負責騎乘希優頓王的座騎雪鬃。扮演雪鬃的馬演員卻正好叫作「雪煩」！

「這和我過去二十年的種田經驗有很大的不同，」藍恩笑著說，「化著妝、穿著戲服騎馬可真是獨特的經驗。很幸運的，他們覺得我本來就長的很像，於是我可以留自己的鬍子（這比黏上去舒服多了），而且，只要有騎馬的場面，現場就會有兩個希優頓王。一開始我替伯納作了很多騎馬的替身表演，但是在他接受了很多訓練之後，變得十分擅長騎馬。除了危險的動作之外，我反而比較常坐在馬鞍上發呆！」

其它的主要演員包括奧蘭多・布魯和卡爾・厄本（Karl Urban，下圖，扮演伊歐墨）都受了一些基礎的訓練，讓他們可以親身上陣演出騎馬的鏡頭。正如同各位所猜測的一樣，維果・墨天森已經是個老練的騎士，因此幾乎全部的騎馬戲都是親身上陣。這讓比較年輕的演員們也都躍躍欲試，讓現場的專家可是一身冷汗啊！

「如果一匹馬要走的稍快一點，」史蒂芬・歐得說（右下方圖），「那麼就可能會有危險。即使最好的騎師也會出差錯，一摔下馬就可以會摔斷腿。你可以用替身來騎馬，但是，如果某個演員摔斷腿住在醫院，你就不可能讓他上鏡了！」

「說實話，」馬克說，「如果演員不想要親自騎馬，我們反而鬆了一口氣！」

馬匹部門是由馴獸師頭子大衛・強森負責，他管轄的成員包括了訓練師、騎術指導者、獸醫和擁有各種背景的騎士。有些是賽馬、有些是馬術表演、業餘嗜好者和專業等級的騎士。比較老練的騎士會接受危險的任務。舉例來說，有一幕勒苟拉斯騎著馬，金靂坐在他身後。這個鏡頭最後是運用一個金靂的假人綁在勒苟拉斯的替身和馬鞍上才完成的。

甘道夫不靠馬鞍就騎著影疾高速奔跑也是一個大挑戰；而且他手上還拿著手杖！幸好替身的寬大袍子下可以藏著一個較小的馬鞍，而那匹安達路西安馬和牠的替身也必須經過訓練，讓牠們可以接受綁在脖子上的一個隱藏繩索的控制。

由於之前的電影或是電視劇集都沒有像「魔戒三部曲」一樣使用這麼多的馬匹，因此，整個小組在馴馬師唐・雷諾（Don Reynold）、技術顧問約翰・史考特（John Scott）、李爾・愛吉（Lyle Edge）和馬匹特技調度師凱西・歐尼爾（Casey O'Neil）的指導之下，他們訓練了七十六匹馬專門在電影中表演。

牠們所接受的訓練跟騎警的座騎一樣。這些馬匹必須對突然和震耳的聲音不作回應，也不能理會揮舞的旗幟和在中土戰場上會遇到的詭異生物。

「必須要重複不停的訓練，」馬克・金那斯頓─史密斯說，「有些馬匹幾天就可以學好，可以直接入鏡拍攝。有些則是要花上兩三週訓練，你還不太確定牠們在導演大喊開鏡之後會如何反應。」

史蒂芬・歐得對我解釋，如果馬匹的訓練太好也會有問題。因為牠們可能對半獸人的攻擊視若無睹：「我們可不能讓牠們對四周的戰爭一點反應都沒有！但是，這正是牠們受訓的目的！所以，騎士必須假裝他們正想要控制住馬匹，但事實上，馬兒可是主導

了一切！我們重拍越多次，狀況就會越糟糕。在十次之後，什麼東西都嚇不倒他們了！」

要找到馬匹並不困難，但要找到能夠承受壓力的動物卻很困難。同樣的，還有比例尺的問題。因此，戲組人員準備了兩隻小馬比爾。一匹是息得蘭的正統矮種馬，上面坐著山姆的小尺寸替身。而有西恩・愛斯丁入鏡的時候，就是一匹小馬。這樣哈比人和馬匹的尺寸比例才會一直保持正確。

同樣的，甘道夫的拉車馬也有兩種尺寸：一個是威爾斯山丘種的馬來拉正常尺寸，伊恩・麥克連駕駛的車子；另一個則是雜交種的巨馬來拉由

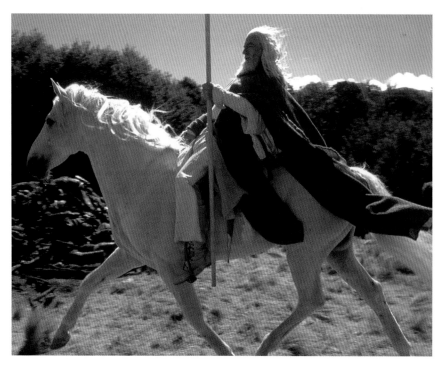

伊恩‧麥克連的大尺寸替身保羅‧藍道（Paul Randall）拉的車子。

「兩匹拉車馬，」馬克解釋道，「都擁有蓬鬆的毛髮和白色的條紋，以及兩條後腿都有白色的腳踝。只要這兩匹外型看起來接近，我們就可以替牠們化妝到一模一樣。」

這個過程牽涉到馬克的化妝師專業，包括了手工挑染尾巴和鬃毛，以便創造出「不同顏色的馬匹」，他還必須要使用表演用馬的特別染色劑和洗髮精才行。以黑騎士的座騎為例，他必須要加上一些化妝，顯示他們根本不照顧自己的座騎。

「我發現化妝實在效果很好，」馬克回憶道，「當時我正在領著戒靈的馬匹乘坐卡車回到第一個外景地，我們老練的獸醫雷‧蘭漢（Ray Lenghan）非常注重馬匹的健康，他一看之下大驚失色，大呼：『這是怎麼搞的！』」

馴獸師每天的工作都很辛苦：早上三、四點他們就必須抵達馬廄：位於威靈頓北方的八英畝場地。然後他們會趕出二、三十匹的馬兒，替牠們化妝，準備好外出的裝扮（必須要綁上緞帶和保護馬蹄用的鞋子），早上八點就必須前往外景地。一天結束之後，馴獸師又往往會是最後上床的人。

在「王者再臨」中有一場血戰帕蘭諾的場景，五十四匹馬必須用卡車和渡船運送過去（還包括一些綿羊和山羊），直到牠們抵達南島。為了同一場戲，工作人員從七百五十名騎士（和他們的馬匹）中挑選出兩百五十名騎馬的臨時演員來參與這場演出。「這真的很辛苦！」史蒂芬‧

歐得回憶道：「雖然很好玩，但真的讓人筋疲力盡。要和這麼多之前沒有電影工作經驗的人合作，一方面要替他們化妝、穿上戲服，一方面要讓他們安靜、不會太無聊。而且還必須小心那些化裝成男子的女性不會在開拍之後就甩掉她們的假鬍子……這真是累死人了！」

「有很多事情攝影機不會拍到。」理查‧泰勒說，「在希優頓王的胸甲內面是一個洛汗馬頭徽章。我希望這是每次伯納‧希爾穿上盔甲時都會看到的東西，我希望能夠讓他感受到國王的特質！」

理查忙著打開一個又一個的箱子：「你知道嗎？我們有個人幾乎全職的製作這些盒子……這樣我們才能夠儲存和運輸這些東西。」像是金靂的背包、山姆的鍋子以及一大堆烙印用的工具，這是讓半獸人把索倫之眼烙印在皮甲上用的。但後來卻根本沒有派上用場。

「這裡有好多好玩的小東西，」理查說，「這是一個插在棍子上的死強獸人！」他摸了摸那個被插在洛汗長矛上的燒焦斷頭。「還有，」他打開另一個盒子。「這

是巫王的釘頭錘，是從一團純鋁中手工打造出來的，非常重！」我試著要拿起這個東西來，有夠重啊！「你可能會受傷的，」理查又找出了第二個看起來一模一樣的釘頭錘，「所以我們才作了這個比較輕的道具，」他敲了我腦袋一下，「是用橡膠作的！」

這些東西都是在一個牽扯這麼多特技演員的計畫中所必須考慮到的。

「全都是我們做的！戰鬥、戰場、吊鋼絲、從高處落下，有關水和火的危險表演。真正的挑戰是不能在不同的電影中重複同樣的東西。」特技調度師喬治·馬修爾·盧吉（George Marshall Ruge）參與過超過六十部以上的電影：一九八一年的「蒙面俠蘇洛」到一九九八年的「蒙面俠蘇洛」，以及「星戰毀滅者」、「森林泰山」、「天搖地動」和「瞞天過海」。

「我不想要讓任何的動作是毫無理由的，」喬治解釋道，「我想要讓這些都一層層的重疊起來，就像是鑲嵌畫一樣。在一場戰鬥中，一定會同時發生數百個故事。我會把這些故事通通都研究出來，我相信當你在看任何一小塊地方的時候都會發現這些正如其位的小故事。這樣你就會有身歷其境的感覺，這些生與死的搏鬥都只是魔戒歷險的史詩中的一環。」

喬治剛參加這個計畫時的經驗只能用恐怖來形容：「我抵達紐西蘭的時候連劇本和分鏡表都沒有看到。兩天之後，我就開始參與『雙城奇謀』中聖盔谷的連續九週夜戰戲！在我搞清楚狀況之前，

我就開始一天工作二十小時，想要把整場戲的表現處理的更真實，同時還必須要策劃、試拍未來的工作。剩下的幾個小時我會試著睡覺，但夢裡面卻都是半獸人、精靈和強獸人！」

除了同時拍攝三部電影的挑戰之外，還有很多額外的困難：「我一開始的時候僅僅只有二十名受過訓練的特技演員，但除了幾個人之外，這些人幾乎都沒有拍攝電影的經驗。有一兩個人離開，其它的人加進來，中間還是有一群核心份子從頭到尾堅持下去。雖然經驗不足，但他們用熱情和投入彌補了這一點，這些人真是在不平凡的狀況下組成的不尋常隊伍。」

他和包伯·安德森一起合作，助手則包括了特技調度助理丹尼爾·巴林傑（Daniel Barringer）和特技工程師保羅·夏普卡（Paul Shapcott）。喬治開始設計挑戰大家極限的動作：「這很不容易，在資源有限的狀況下必須作出史詩般的感覺！我們好不容易將特技小組的人數增加到三十人，但我實際上需要三百人哪！三十名特技演員可能可以在一場戲裡面表現的不錯，但是，在這個計畫中經常有三個劇組跟我要三十個特技演員！在某幾場大戲裡面，我們擁有六十五個特技演員，這就已經讓我非常高興了！不過，藉著訓練大家多才多藝的技能和設法讓我們人數在鏡頭前看起來變多的技巧，我們還是撐過來了。」

不管有多少困難，對喬治·馬修爾·盧吉來說，參與「魔戒三部曲」的製作

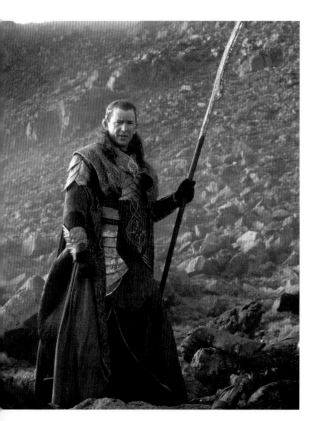

是一個無法忘懷的經驗：「只要特技小組出現在現場，大家就知道我們可以完成任務。有很多意料之外的工作出現，但是我認為彼得投注了全部的生命力在這個計畫中，我很驕傲的可以拿起長矛，盡可能的實現他的夢想。」

「亞拉岡在摩瑞亞內攻擊洞穴食人妖的長矛是哪裡來的？」理查‧泰勒問道：「然後食人妖拿哪一把對付佛羅多？」他拿起那個恐怖的三叉戟型式的武器（當然，同樣也有大小兩種尺寸），解釋道：「這是留在摩瑞亞礦坑中的矮人武器。當食人妖拿這個攻擊佛羅多的時候，雖然旁邊的兩個刀刃穿了過去，但實際上中間的利刃卻因為秘銀甲而斷掉了；但大夥會以為佛羅多被殺死了。」

其它的長矛則是堆在一邊，包括了梅里和皮聘用來切斷束縛，逃離強獸人的洛汗長矛：「大家應該都可以理解，我們的武器幾乎都不利，」理查說：「但由於在鏡頭前的需要，所以我們一直等到要拍這齣戲的當天，才在現場把它磨利，就像是中古時代的戰士臨陣磨槍一樣。」

另外還有替吉爾加拉德設計的優雅但致命的神矛（左圖）：這是用射出成型的鋼鐵所製作，上面刻畫有精靈的符文，同時還有手工製作的銅線花紋。在旁邊則是另一個沾滿血跡的長矛！「一旦某個武器沾上了鮮血，我們就必須讓它繼續保持那個樣子，以便讓我們重新拍攝的時候能夠連戲。」

理查很愛談這些血腥的話題：「我們有個工作人員白天的工作就是處理演員的鮮血。它們都必須要有些凝固和骯髒的感覺，就像是那種在戰場上沒機會清洗的傷疤一樣。我們必須要讓演員有種來自於不可能清洗乾淨自己和盔甲的時代感。所以，每當我們來到一個外景地的時候，我們的第一個工作就是挖土，混和食物添加物和壁紙膠水，然後把這些東西都黏到盔甲和戲服上。」

還有很多東西要看，我們才剛打開第一個箱子而已，後面還有二十七個。「很刺激吧？」理查興奮的說。「你可以想像一下其它的二十七個裡到底是什麼！更多的盒子！更多很酷的東西！我們丟進來好多額外製造的東西。舉例來說，我們替每個演員製造了一個旅行袋，好讓他們攜帶自己需要的東西。」他想了片刻，然後笑著說：「像是零錢啦，信用卡等等的！」

理查拿起幾個為亞玟製造，但根本沒有機會用到的頭盔，露出若有所思的神情：「我們做了很多東西，外人都沒看到，也永遠都不會有機會被看到……這當然會讓人有些喪氣。不過，還有多其它值得高興的地方：再普通也沒有的鋼板被運進威塔工作室，幾週之後出來變成美麗實用的盔甲。當然，這必須要透過大家流血流汗的投入，但還有很多額外的因素……你可以解讀作魔力……或是超越魔力的神秘力量……」

臨時演員大軍

「最後我差點就把電話丟進垃圾桶！」米蘭達‧瑞佛斯（Miranda Rivers）正在宣洩她身為「魔戒三部曲」臨時演員調度師的壓力。「紐西蘭的每一個臨時演員都有我的電話號碼，他們認為自己一天二十四小時都可以打給我。我可能被電話聲吵醒：『嗨！我是葛蘭特！我週一可以當臨時演員嗎？』我會回答：『葛蘭特，這是星期天早上七點耶，別煩我！』」

在拍攝電影的十五個月中要調度二萬名臨時演員真的很嚇人：「我們聘僱了三、四千名各種年紀的人，各種千奇百怪的都有。我們最後大概擁有了三十到四十名的核心份子與我們一起合作，他們幾乎是從頭到尾都和我們到處旅行。」

有些臨時演員扮演了很多的角色，導致劇組工作人員必須擔心連戲的問題。「你說的沒錯，」米蘭達笑著說，「我們會避免把某個人指派為剛鐸士兵，因為幾週前他才剛當過洛汗戰士！因此，我們破壞了好幾個人的願望，因為他們希望能夠扮演過中土世界的所有種族。『求求你讓

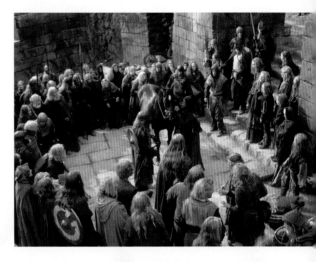

我當精靈！』他們會哀求我，但我通常會回答：『抱歉，但精靈都是又高又瘦的！你太壯了，或是你太矮了！』」

如果他們的身材適合當精靈，但卻擁有黑色或是褐色的頭髮，他們就會接受一連串的改造：「在他們被找來扮演精靈時，他們不知道自己會面對什麼！在試戴過假髮之後，我們會給他們化妝。但是，當他們回去正常工作時，往往會頂著一頭黑髮，卻忘記自己的眉毛已經全染成白色

的了！」

　　有時，當劇組必須拍攝大量人潮聚集的畫面時，選角的小組必須要盡可能的召集夠多的臨時演員，因此無法考慮外型的問題：「當我們找不到足夠的金髮藍眼的演員扮演洛汗人時，我們就得要找一些褐色皮膚、褐色頭髮的毛利小子，讓他們戴上假髮躲在後面！我們開玩笑的叫他們為褐汗人！」

　　在中土世界所有種族的選角中，最容易的是哈比人。「我們幾乎可以立刻發現適合哈比人的外型，」米蘭達說，「身材矮胖，表情歡樂、大眼睛甚至還有著紅紅臉頰的人。你可以利用這個分析劇中的不同人物性格。精靈通常非常美麗但有些冷漠，強獸人是高大、強壯，不愛開玩笑的傢伙。而哈比人則是停不了的聊天王！他們都很可愛，但是會讓你忍不住請他們閉上嘴！」

　　甚至臨時演員之間還有族群之間的歧見：「扮演洛汗和剛鐸的人代表極高的榮耀，而強獸人則是喜歡和精靈比較，他們還叫精靈為小蛋糕哩！」

　　雖然有這種競爭意識，但大家都是一起努力的伙伴：「他們非常的投入，即使在狀況最糟糕的時候也不會開口抱怨。我們遇過各種各樣的天候，有時會有演員中暑昏厥，有時卻是因為低溫而休克！」

　　在服裝和地形的雙重限制下，也會有很大的問題：「我們讓臨時演員穿著沈重的盔甲在崎嶇的山坡上奔跑，盔甲卻讓他們連眼前的東西也看不清楚，刀劍沈重到無法揮動，但他們還要小心翼翼的不被絆倒！有時，盔甲上有尖刺的半獸人會跌倒，尖刺插進泥巴裡面，讓他再也站不起來。你會聽見跟半獸人性格很不相稱的哀求：『誰幫忙把我拉起來啊？』我們這時會大喊：『忍一下！先裝死！』」

　　對米蘭達和她的工作夥伴來說，調度臨時演員已經不只是一個工作了：「我們是個大家庭，經歷過出生、死亡、結婚、分手、崩潰，甚至是自殺。我們曾經見過好日子，也遇過壞時光，但我們都熬了過來。」

　　在這麼幾千名臨時演員中，難免會有幾個人不好對付。「我們有自己的方法對付他們：我們在他們的履歷表上作標記，以後永不錄用。有那麼多棒極了的人選，我們根本不需要忍耐這種人。」

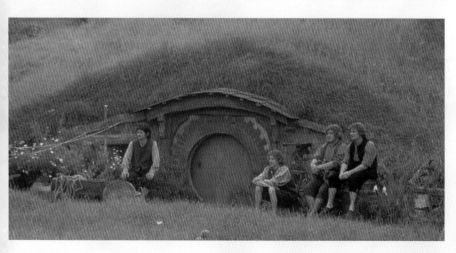

　　好吧，他們的代號是什麼？

　　「我們用 T 來代表，他們是『丟人』（Tosser）！」

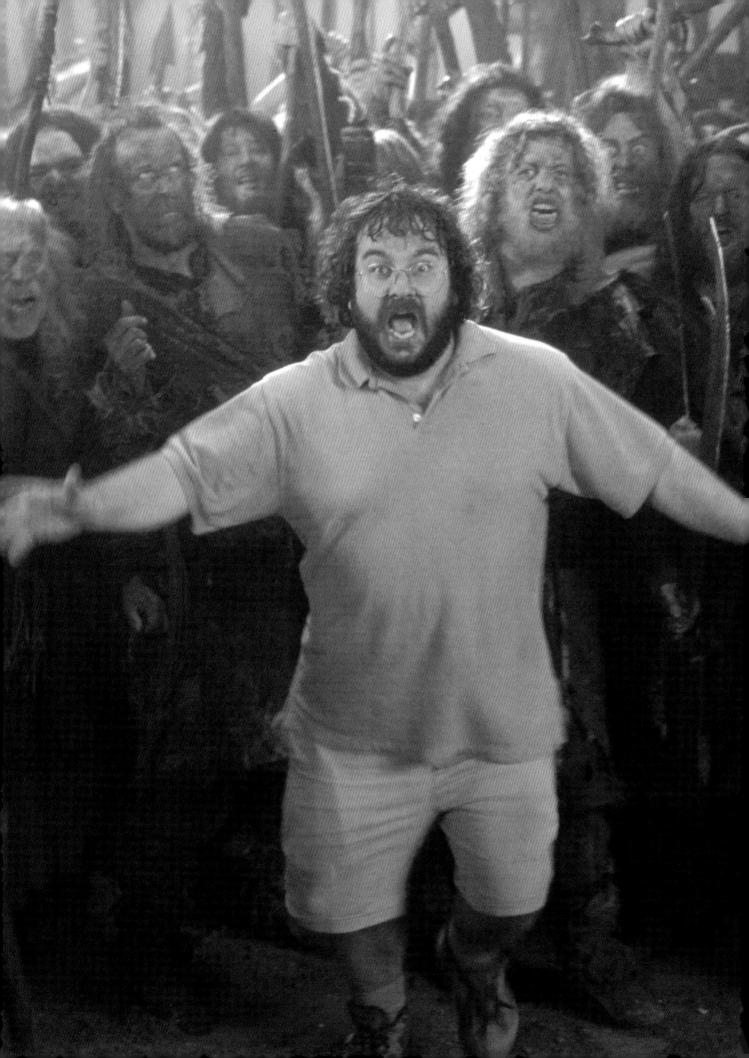

哈比人的腳毛和巫師的鬢角

CHAPTER 8: HOBBIT HAIR AND WIZARD WHISKERS

「有兩個人的工作就是專門製造泥巴,我們隨時都會準備好幾桶。」在和一般的化妝師聊天時,你可能不會預料到有這種的對話,但如果你在中土世界拍戲,這會是很重要的東西。

彼得‧歐文(Peter Owen)正在他的工作室內和我說話,這個小小的工作室位在英格蘭西南方布理斯拖(Bristol)的狹小庭院中。他和長時間合作的工作夥伴彼得‧金恩(Peter King)負責「魔戒三部曲」中的毛髮和化妝,從甘道夫的鬍子和凱蘭崔爾的金色長髮,連那些泥巴都是由他們負責的。

「我們使用的配方和假血的配方一樣,」彼得‧歐文解釋道:「不過大家都知道電影不會用真血,但泥巴的部分我就經常要對那些沒有工作經驗的人解釋了。他們會說:『你們做泥巴要幹什麼?去挖不就好了!』他們覺得我是神經病!但是,你當然不能夠把真的泥巴塗在演員臉上,所以你會需要易於保存的泥漿,這一定得要親自動手做才行!」

彼得‧金恩插了進來:「當然,我們也理解他們的想法啦。畢竟我們拍攝的地方隨手都可以找到一大堆泥巴!」

兩個彼得在這邊實在讓人有些頭暈腦漲,這也是為什麼在工作室和在接下來的對話中,彼得‧歐文(圖左)被稱作「彼得」,而彼得‧金恩(圖右)被稱作「PK」。

PK繼續說道:「天候讓每個人的工作都很艱困,我們經常會聽到大家的抱怨。不過,你得要讓大家開口笑才能把事情做完。我會說:『想想看,你可能失業,你可能在別的公司裡面拍無聊的汽車廣告。或者你也可以卡在半山腰上,飽受雨雪的折磨來拍『魔戒三部曲』!你說那個比較好玩?』」

不過,這個好玩的故事一開始很嚇人。他們在電影開拍之前不到兩個月接到了邀請的電話。PK那時正在和凱特‧溫斯蕾合作「鵝毛筆」,而彼得‧歐文則是正好手頭沒有工作。

「其它的工作都在等我們確認,」彼得回憶道,「當他們告訴我這部片子的長度和開拍的時間時,我真的覺得全身發冷!我深吸一口氣:『好吧!看來我最好馬上到紐西蘭去!』」

根本沒有時間讀劇本,彼得壓低聲

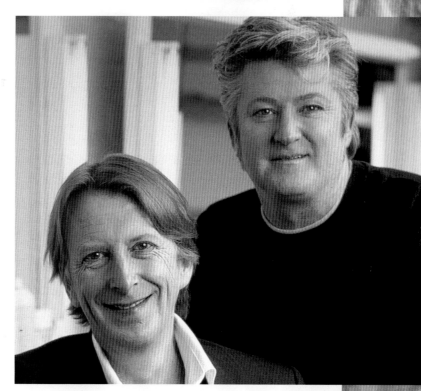

音承認，他之前根本沒有讀過小說：「當我在六〇年代晚期讀大學的時候，托爾金和大麻一起流行起來。每個人都在讀托爾金，只有我例外！」

彼得和PK的合作夥伴卡洛林·透納（Caroline Turner）立刻衝出去，買了一本「魔戒現身」的書和BBS的廣播劇版本（伊恩·何姆在其中擔任佛羅多）第二天彼得坐上飛機去威靈頓，利用那二十七個小時的飛行時間來進行中土世界的快速導覽。

接下來的幾天像是風暴一樣：彼得一到那邊，就必須要在不確定任務內容的狀況下面試工作人員。「我見了彼得·傑克森，」他回憶道，「然後一切才開始慢慢拼湊起來。托爾金對外貌描述的十分詳細，彼得也是。我的工作不太需要想出什麼新點子，重點在於怎麼樣讓那些輪廓可以出現在演員臉上。」

導演在這個片子裡面也特別強調主角們是真實人物，而不是幻想出來的。「以甘道夫為例好了，他或許是個巫師，但由於他經常旅行，所以必須有點不修邊幅。天知道他在馬車和馬背上待了多久，很顯然他不可能使用護手霜和髮膠！」

接著，彼得遇到「很多的哈比人，」要用頭型鑄模以便製造假髮。他帶著很多頭型回去英格蘭，不知道這次能不能夠在時限內完成任務……

他們過去曾經處理過「斷頭谷」、「絲絨金礦」等電影，但彼得和PK只用自己監督下完成的假髮，「這樣一來，」彼得解釋道，「如果有什麼東西出問題，我們就只能罵自己了！」不過，設計和製造這麼大量的假髮還是很大的挑戰。

「雖然我很相信我們的假髮製造師可以趕得上進度，」彼得說，「但劇組需要的東西卻一直在改變。很幸運的，我們一開始是從少量的哈比人做起。」

「少量」只是個相對的形容，因為除了主要的哈比人角色之外，他們還必須替比爾博派對上的一百一十名臨時演員製作假髮。

等到彼得回到布理斯拖的時候，他已經設計出了哈比人的「顏色語言」：「描述他們最好的方法就是小鳥崔弟！因為他們永遠都興高采烈，吃的也很好，愛出門運動（我們知道他們會自己種植水果和蔬菜），我決定他們必須要有健康的膚色，有些經過日曬和風雨，頭髮則是各種的崔弟褐色。至於那四名年輕的哈比人，佛羅多的顏色最黯淡，其它人則是漸漸的變亮，不過一般人可能不會注意到。」他暫停片刻，又補充道：「當然，除了山姆之外。由於他是個經常在戶外工作的園

丁，他的頭髮應該被太陽曬的淡淡的。事實上……該怎麼說呢，」他希望能夠找到比較精準的形容。「好吧，這麼說吧，那就有點像是髮根黑色的橘色頭髮！」

所有哈比人假髮的各種版本也都必需要為特技替身和尺寸替身製作：「我們堅持尺寸替身必需要有品質完全一樣的假髮。其它人或許可以使用比較便宜、合成的假髮，但這永遠都被看出來。有人會覺得你只從幾個角度拍攝，所以沒關係。錯了！製造時比較麻煩的就是捲髮，我們在製作小比例尺寸假髮時還必需要讓捲度照比例縮小才行。我們為了這個畫了很多個表格才計算出來。」

彼得介紹了幾個專業的化妝師參與這個計畫，包了澳洲人瑞克‧芬德雷特（Rick Findlater）和英國的傑若米‧伍德赫（Jeremy Woodhead），他們兩人分別負責巫師甘道夫和薩魯曼的化妝。

彼得接著和著名的化妝品設計師渡邊典子（Noriko Watanabe Neil）合作了一個試鏡中心。（「不用付錢，但是很多人願意過來」），並且開始組織起整個部門。十八名長時間合作的化妝師是核心份子，在需要大量臨時演員的時候，他們也需要很多的臨時化妝師。

PK說：「數字並不是問題。不管是三個人、三百人或是三千個人都沒有差別。基本上你做的都是一樣，只是把規模放大或縮小而已。」

他回憶起幾次需要大量臨時演員的日子，在第三部影片中亞拉岡和亞玟的婚禮上用到了超過四十名髮型設計師和化妝師；另外還有三十五名工作人員在其它兩個劇組中工作：「我們總是可以找到很多

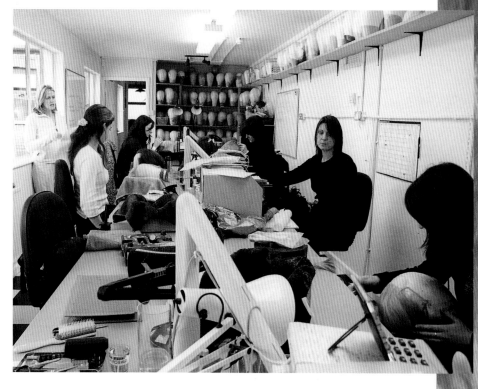

的工作人員，而且也總是有工作給他們做！當然囉，你得要調度一些人，善用他們的專長。如果有人說他們可以做造型，但事實上他們表現不好，我們就會指派他們去幫人戴假髮或是梳頭。根本沒時間抱怨我們做不完事情！我們只能哈哈一笑，繼續埋頭苦幹。『我這邊有張椅子空了！』我會對助理導演大喊，『我這張椅子不能空！趕快找人過來坐下！』」

要花很多時間才能把事情安排好。安裝熱水器：因為需要不停的染髮、加裝空調：這樣工作人員才不會因為大量的染髮劑和髮膠而暈倒。還需要改掉整個化妝間的燈光，彼得說：「那是淡黃色的，天哪，簡直不可思議！」

工作人員還需要很多的櫃子：「除了一個由彼得‧傑克森的女兒扮演的哈比小孩之外，幾乎每個人都有假髮！如果你在假髮區有幾百頂假髮，肯定會很佔位置。所以我一直要求給我更多的櫃子。這樣子搞了好幾天。有個年輕的小伙子負責這個部分的工作，但我猜他一定很討厭我。因為我每次都只會說：『不，我還要

更多！』可憐的傢伙被迫老是回來找我，問道：『你想要更多櫃子嗎？』我會說：『沒錯！更多的櫃子！』最後整個房間裡面都擠滿了櫃子，而我還覺得不夠！」

假髮是每週從布理斯拖空運過來，包裹中會有BBC的電台節目（包括了長時間播出的肥皂劇「亞契家族」），這是治療他鄉思病的藥材。

片子在一九九九年十月開拍，彼得一直單槍匹馬工作，次年一月卡洛林‧透納和PK才加入他的行列。

「我才剛完成『鵝毛筆』，也才剛剛結婚，」PK回憶道，「所以我幾乎沒有時間和彼得討論『魔戒三部曲』的內容。直到我趕去之前，我都不清楚這個計畫有多龐大。更別說它未來會變得有多大。不過，待在紐西蘭其實很舒服，所以工作壓力其實也不算是很大啦！」

最大的問題或許是要怎麼樣呈現精靈的外型。「精靈的兩性都超過六呎高，」彼得回憶道，「必需要看起來不食人間煙火，甚至是中性的。這結合起來並不好處理……」

「沒錯！」PK插嘴道：「長髮，幾乎

沒有表情，他們經常到處遊走，低頭看著其它的種族，覺得別人什麼都不知道，自己知道一切。」

「有些演員自己就有長頭髮，我們可以染色或褪白，」彼得繼續道：「但是我們必需要非常小心。如果我們在髮型上玩得太過火，或者是妝畫的太濃，感覺就會有點像是變裝大會了！」

「這真的很困擾，」PK說，「一開始他們看起來就像是化妝成精靈。我們得要找到方法去傳遞他們那種不食人間煙火的感覺，那種不老不死的感覺。但是，同時又必須讓他們和洛汗或是剛鐸的人民一樣真實。」

在精靈選角的時候也有很大的限制，不管男女，精靈的演員都必需要高，但這並不是唯一的要求：「我們必須狠心，」PK承認道：「如果他們太壯或是輪廓太深，他們就只能待在背景中。不喜歡她……不能夠用他……雖然有些人有自

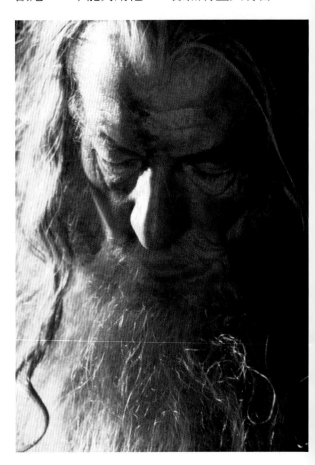

己的長髮，省掉假髮的費用，但說老實話，要找到適合的精靈還真的不容易！」

唯一的例外就是凱蘭崔爾。「凱特真是太完美了，」PK熱情的說，「我實在沒辦法想像由其它人來扮演這個角色：她非常溫柔、寧靜，臉上掛著完美、原諒人的笑容。我們讓凱蘭崔爾的每樣東西都非常的蒼白：她的嘴唇和臉頰上幾乎沒有任何顏色。我替她調製了一種特殊的粉底，讓她看起來有些隱隱的閃爍。當然不會太明顯，否則看起來太不真實了。」

不過要替凱蘭崔爾的孫女找到適合的外型就比較困難了。彼得回憶道：「一開始亞玟其實是個女戰士的形象，所以她必需要經常渾身泥巴和血污。但這樣就是沒有說服力，當她的角色和性格在改變的時候，我去處理其它的計畫，PK接手了這個挑戰！」

「麗芙非常高興整個角色的轉變，」PK說，「所以很容易可以改變她的外型。簡單的說，我們將化妝變得比較溫柔，讓她看起來比較平和，更美麗。有點像是黑暗版的凱蘭崔爾。」

由於劇中的女性角色非常的少，所以他們花了很多時間才定義出她們的角色和外觀。米蘭達·奧圖所扮演的伊歐玟其實也經歷了相當戲劇化的轉變，PK解釋道：「當我們第一次在聖盔谷拍攝她出場的畫面時，她的頭髮是金紅色的，髮型則是前拉菲爾的中古風格，讓她看起來更女性化。在拍了幾場戲之後，我們徹底改變了她的造型：讓她的頭髮變成金色的（更配合她的膚色），讓頭髮自由飄盪。米蘭

達非常漂亮，所以你不需要特別讓她看起來女性化，她就是很標準的女人。一旦我們作了這個改變之後，她就可以展現伊歐玟接近男性的力量和英雄氣概。當她騎馬出戰時的效果更驚人。」

女性並不是他們遇到的唯一問題，要將奧蘭多·布魯轉化成勒苟拉斯需要很多的功夫，經過一番拔眉毛和將髮線往後剃的努力之後才成為銀幕上的樣子。「奧蘭多是個瘋狂的年輕人，」彼得說，「所以他決定把兩邊全部都剃光！所以，沒人知道在他的精靈金髮之下，其實是個黑色的印第安人龐克頭！」

雖然奧蘭多拔了很多眉毛，但以一名金髮的角色來說，他的眉毛還是黑的有些特殊！同樣的，克理斯多福·李在扮演薩魯曼時也成功的保留了他的黑眉毛。「一想到白袍薩魯曼，」彼得說，「我想要讓他看起來有些蒼白，冰冷。但是，經過思考之後，我發現如果修改掉他的眉毛，可能就會破壞掉整張臉的感覺。如果那是演員臉上最性格的特徵，你可不會想要對它亂來！不過，為了搭配那眉毛，我在鬍子裡面留了一些黑色。因此這樣在克理斯多福的臉上創造了一個對比：上面是黑色的眉毛，下面則是夾雜著黑色的鬍子。」

甘道夫的眉毛則是完全不同的狀況。托爾金在「魔戒前傳」中描述，巫師的眉毛竟然突出於帽緣之外！彼得說：「我是堅決反對那一點。但鬍子的經過就有點複雜了。」

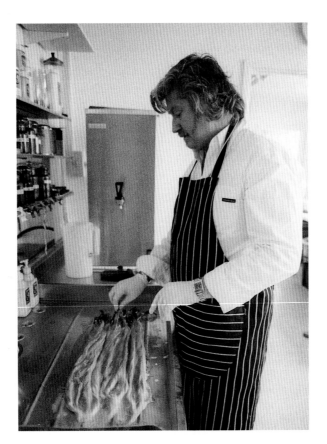

彼得・傑克森堅持甘道夫應該看起來像是約翰・豪威插畫中的樣子。「因此，」彼得無可奈何的笑了，「我們拿到了甘道夫著名的帽子和長長的鬍子。但我認為如果讓他鬍子那麼長，其它人都只會注意到那個鬍子。我們在拍的不是中土世界，而會變成聖誕老人的故鄉！」

但導演還是想要看看約翰・豪威插畫中的甘道夫，所以彼得・歐文同意讓他看看，「我知道他一定得自己看看才行。所以我說：『好吧，我讓你看看長鬍子到底是什麼樣子。我先告訴你：那不行的。你會討厭那個樣子的。』」

卡洛林當時負責影片的假髮製作，於是她熬夜將頭髮和鬍子編出來，伊恩・麥克連（戴著超長的鬍子），拍攝了一連串的測試影片。最後，彼得・傑克森同意將巫師的鬍子

弄短：「在這拍攝的過程中，我一邊調整鬍子的長度，一邊告訴伊恩，『好吧，我們再剪掉一呎長！』對整夜趕工的卡洛林來說實在很難過。特別是我們明知道這東西一定會被剪掉時更是如此。不過，至少我們讓人物變得更完美了，這樣是值得的。」

在「雙城奇謀」中，甘道夫經歷了另一次的變化。在「魔戒現身」中他是灰袍甘道夫（「不是偏藍的灰色，」彼得說，「而是有點髒髒的灰色。」），但在第二集電影中他將成為白袍甘道夫。

PK說：「灰色的頭髮會把臉拉下來，純白的頭髮則會讓人看起來神采奕奕。除此之外，我們也給了他更多的色彩，讓他看起來不會那麼的頹廢。原先他的頭髮和鬍子都很亂，看起來有種風中殘燭的感覺。但是，這次我們將毛髮弄得更豐美、修剪得很整齊，看起來彷彿重生一般。我們替白袍甘道夫創造了重生的感覺：他是同一個人，但是已經重新充電，準備出發。」

彼得和PK苦口婆心的強調，化妝和美麗一樣，都是外表的幻象。任何角色要成功，除了外表之外，還必需要看那個演員如何的發揮那外表。「對白袍甘道夫來說，」PK說，「伊恩變得更有活力；他

擺脫了灰袍甘道夫老態龍鍾的感覺，開始抬頭挺胸。」

同樣的狀況也發生在希優頓這個角色身上。當我們第一次遇到他的時候，他是個虛弱、無力思考的國王。在薩魯曼的內奸巧言擺佈之下已經完全失去了王者之風。但是，稍後他才在白袍甘道夫的幫助下才終於重振雄風。

「如果你有一個好演員，」PK說，「那麼你只需要負責化妝，他們自己會處理接下來的部分。我們拍攝希優頓的順序和電影中正好相反：一開始是那名生氣勃勃、驍勇善戰的中年將領，然後是那軟弱無力的國王。伯納‧希爾非常聰明：他會突然間變成那個無力的老人，嘴巴還微微的歪斜。演技總是勝過使用特殊化妝的技巧。」

PK遲疑了片刻之後，才開始發表他對威塔特殊化妝技巧的評論。「威塔的能力實在很驚人！如果你在銀幕上看見薩魯曼和新生的強獸人，你會完全相信他們是存在的，彼此之間有著密切的關係。會有這樣成果的原因是因為理查‧泰勒和我們的想法一樣：你必需要把東西做的真實可信，這樣才有說服力。」

回到希優頓變身的秘密這個話題上：一開始伯納‧希爾臉上有著衰老洛汗

王的特殊化妝（這個技巧其實傳承數十年了，運用面紙和膠水就可以做到），戴著較為稀疏的假髮，手上則是畫著很多老人斑。鏡頭接著「鎖住」伯納的影像，然後工作人員開始為他改變造型，每一個步驟都讓他看起來變得更年輕。最後，經過電腦的連續動畫處理之後，他看起來就會是在一瞬間擺脫了衰老和病弱的模樣。

「仔細一想，」彼得說，「我們在這部片子裡面作的很多工作都和轉變有關。不只是把老希優頓變年輕、把甘道夫從灰袍變白袍，而且也包括把皮膚灰黃的臨時演員變成臉頰紅撲撲的哈比人。讓臉頰紅潤的演員變成蒼白的精靈；或者是讓伊恩‧何姆在回憶的場景中變得年輕，然後越變越老。而且，除了這些之外，也讓佛羅多隨著旅程的進展而變得越來越疲倦、衰弱，也越來越成熟。」

「在面對佛羅多的時候，」彼得說，

「我們的順序正好相反！我們第一個目標是盡可能的讓伊利亞看起來生機勃勃：盡可能的讓他看起來年輕，甚至有些幼稚，這樣我們才有額外的空間可以往另外一個方向走。整個老化的過程（幾乎是和喪失天真無邪的表情是一樣的意思）才能夠慢慢的透過化妝技巧完成：一點一點的改變，讓耳朵前面的區域看起來凹陷，顴骨變得比較突出。然後都得要靠伊利亞了。」

有時，一整天的拍攝進度中可能先是拍伊利亞剛出發時的樣子，有時則必須拍攝他比較疲倦的樣貌。的確，有的時候佛羅多和其它的哈比演員們中午都必須卸妝，迎接下午的新裝扮。

「這些對於連續性的要求來說真是個惡夢，」彼得說，「我們必需要保留三個記錄連續性的檔案夾：一個是給主角，一個是給特技替身，一個是給尺寸替身。三組拍立得照片要記錄每個演員在每個場景的容貌。經常會有不同的劇組在不同的場景拍攝（有時是同一段戲），而兩邊的距離又很遠。我們根本沒時間檢查彼此的劇本來校對這方面的紀錄。所以我們必須把所有的東西記錄下來，分給每個人：這場戲裡面頭髮是濕的。那場戲裡面頭髮是褐色的。」

大家畫了很多圖表，並且忠實的按照上面的記載來運作，彼得說：「我們必須要決定每個演員在旅程的每個過程中到底是什麼樣子。舉例來說，每個人都會越來越髒，但你不能夠單純的塗上更多的泥巴就應付過去！所以每當他們停下來的時候，我們就會假設他們至少會稍稍清潔一下。不過，這些都得要記錄下來，這樣一來，你在劇本上就會發現神秘的紀錄：『今天更乾淨！』」

其它角色外觀的變化比較難以量化，但是，根據彼得的說法，這些改變也很重要：「疲倦是很重要的關鍵，因為這不只是肉體上的疲倦，它同時也是累積的疲倦。要做到這一點，你得要以每天拍攝九小時的進度來規劃，讓這改變一點一點的被遮掩掉。如果你一開始就使出全力，那麼你在第一個小時就會把未來八小時的化妝安排全用光，這樣你會完蛋的！」

連戲的問題只不過是眾多挑戰的其中之一而已。舉例來說，當你要創造六百名金色長髮的洛汗戰士，但六百頂假髮卻又超過你的預算時，你該怎麼辦？「你要使用髮旗，」PK說，「那是把金色頭髮綁在繩子上的一種道具。我們買了很多這種東西，然後把它們都塞在頭盔裡面。唯一大家必須彼此提醒的就是如果弄掉了頭盔，頭髮也會跟著完蛋！」

在拍攝時有幾天讓人非常擔心：「有一次，」PK回憶道，「某場戲原先安排了五十名野人擁有一頭散亂的長髮；但在上鏡兩天前，彼得突然想要兩百五十名野人擁有散亂的假髮！兩天是絕對來不及的：我們實在不可能變出兩百人的頭髮和鬍子。所

以，我的解決之道就是讓五十名化妝最完整的野人站在最靠近鏡頭的地方，背景則是大群勉強合格的野人；然後打上大量的背光，讓他們變成模糊的影子，觀眾就會誤認為這是一大群的戰士！」

兩人在過去的專業生涯中學到了一個寶貴的經驗，PK說：「沒有任何導演喜歡聽到『不』這個字，彼得‧傑克森也不例外。秘訣在於不要給他製造問題，而是幫他解決問題！」

只要記得這件事，一切就會變得很有樂趣：「大家工作很長的時間，覺得非常疲倦，但真的好玩！個人來說，我喜歡恐怖的數字。我喜歡聽到：『你有兩個半小時替三百個人化妝，計時開始！』彼得‧歐文和我就會瘋狂開始工作。我們當初就是這樣在劇場和戲院開始工作的，人家根本不會給你足夠的時間。在『魔戒三部曲』有大量臨時演員的那幾天，我們幾乎又重新體驗了過去的生活。的確，人們會從四面八方把問題丟給你。當然，你偶而會覺得恐慌，但我真的很喜歡這樣的感覺！」

「當然囉，」彼得補充道，「你必須先進行規劃，搞定後勤補給，絕對確保精靈的耳朵會在正確的時候出現在該出現的地方；當然，你的冰箱裡面還必須要有足夠的泥巴給明天拍戲的時候用！」

好吧，泥巴的確實配方到底是什麼？彼得‧歐文耐心的解說道：「一開始是玉米糖漿，這會讓那東西變得粘稠，而且不會乾涸。然後你加上棕色的染料，讓它染上顏色。（你必須要確保這化妝品和當地的泥巴顏色接近），然後你必須加上大量的漂白土，這樣才會有足夠的膠質感。唯一的問題是這裡面有太多的糖份，導致細菌很容易滋生。所以我們得要把它放在冰箱裡面，如果放著幾天不管，這東西就會開始發酵！」

「事實上，」彼得‧金恩補充道：「每桶泥巴上面都有保存日期呢！」

121

陰鬱的化身：巧言

「他真的很噁心又討厭！」彼得·金恩正在描述不懷好意的葛力馬·巧言。他騙取希優頓王的信任，事實上卻是薩魯曼的內奸。「我們想要讓他看起來陰險、邪惡。像是個只能出現在陰影中的生物。」

這個讓人感到不快的角色是由布來德·多瑞夫（Brad Dourif）所飾演；他之前曾經參與過「飛越杜鵑窩」的演出，因此以飾演瘋狂而執著的角色著稱。由於他之後又接演了一連串詭異角色的電影，更讓大家對他的印象非常深刻。他參與過「靈異七殺」的演出，幫那個惡魔娃娃恰奇配音。

葛力馬的外型則是PK和彼得·歐文合力創造出來的。

「布來德在輪到他出場之前幾天才抵達拍片現場，」彼得·歐文回憶道，「所以我們沒有多少時間可以設計葛力馬的造型。威塔工作室替他作了一個鷹勾鼻，然後我們就開始讓他盡可能的變得邪惡和讓

人不安。」

彼得解釋著，整個過程一開始是破壞布來德臉部的平衡：「我們的臉都不是絕對對稱的。但如果有人的輪廓特別不對稱，那麼我們會因此覺得不舒服。」古代的傳說和迷信中認為這樣的長相表示擁有兩種人格，葛力馬的確就是這樣！

所以，彼得開始調整布來德左右兩邊面孔的對稱程度，利用凝膠來加厚他一邊的眼皮。這個效果又被他的眼睛給再度加強了：「我們給他一對有些迷濛的隱形眼鏡，當他戴上一個之後，我認為這的確夠怪，因此就讓他這樣上鏡。這樣讓他的臉孔有非常明顯的左右不對稱感。」

PK說：「那時我建議我們讓他臉上有某種增生物，這樣會讓他與平常人不同，讓他覺得不安和有些自卑。」

「我們替他選擇了一個假髮：濕潤、糾結、雜亂。然後我們利用護手霜讓那頭髮變得很油膩，並且在頭上加上噁心的脫髮區，讓人看了覺得頭皮癢。」在化妝師傑若米·伍德赫的協助下，又加上了流汗

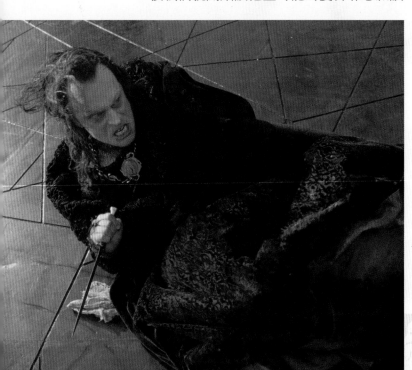

注意到：他們都覺得葛力馬怪怪的，但是說不出來哪裡奇怪。」

「每個人都會說他很奇怪，」PK笑著說，「但是都會問我們到底怎麼做的。然後，他們會突然間大叫著說：『天哪！他的眉毛不見了！』」

最後，還有一個噁心的畫龍點睛之舉，替葛力馬的肩膀加上人造的頭皮血：「一開始我們用肥皂屑來當作頭皮屑，」彼得說明道：「但它們無法固定在肩膀上，而且在燈光下看起來效果也不好。所以，」他暫停片刻，以便強調接下來答案的戲劇化答案，「我們後來使用馬鈴薯片的碎屑！」

的膿包。彼得打了個寒顫說道：「你一看到他就會想要抓癢！」

「除了這些之外，」彼得補充道：「我們認為葛力馬應該不常曬太陽。所以我們替他弄了個黑眼圈和蒼白、不健康的氣色。」

「他的皮膚必須要有種微藍的透明感，有點像是伊麗莎白女皇一世的畫像。所以我們再將他完全塗成白色之後，威塔的特效化妝師吉諾・阿賽維多（Gino Acevedo）就會在他的臉上畫上血管。看起來他的臉皮似乎跟瓷器一樣的薄，但事實上，他可能臉上有半公斤的化妝品呢！」

PK補充道：「然後，還有眉毛的部分。有些東西只有在消失的時候我們才會覺得怪怪的，所以如果你想要把某個傢伙弄得很奇怪，弄掉他的眉毛就對了！」

「布來德真是厲害，」彼得說，「他告訴我真的要把他眉毛都刮掉，他竟然一點也不在乎。我遲疑的原因是眉毛被刮掉就是被刮掉了，你不可能把它貼回去！」

彼得決定延遲這個決定，直到他看見演員出現在鏡頭前為止：「我們站在布景中，工作人員就快開拍了。布來德看著我說：『來吧，彼得！弄掉它們！』於是我就在現場刮掉了他的眉毛！一開始沒人

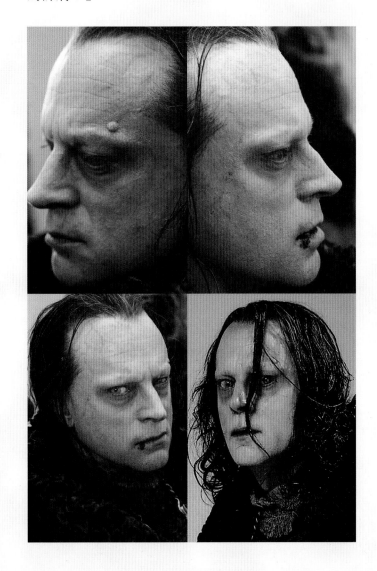

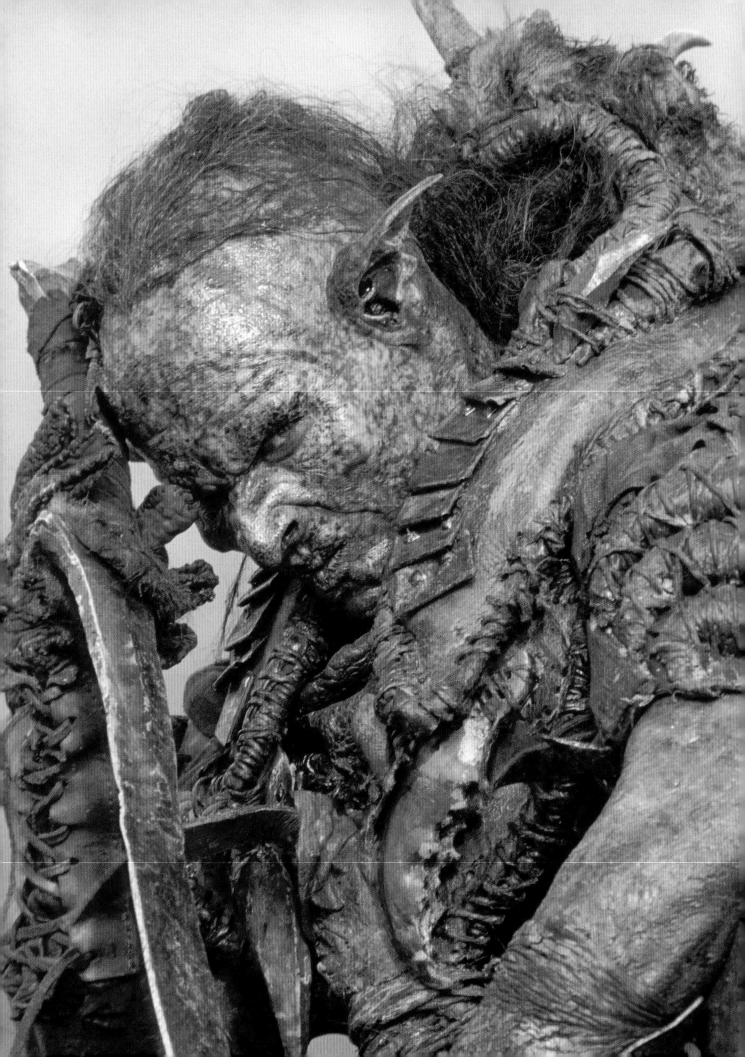

第九章
大家一起來作臉
CHAPTER 9: MAKING FACES

「一旦你被套進去」傑森・朵契提（Jason Dorcherty，下圖）說，「時間就會暫停下來。」威塔工作室的監製正在給特技演員溫漢・哈蒙德（Winham Hammond，大家暱稱他「哞」！）作最後的解釋。他正要經歷一個被稱作「翻頭模」的過程，從那結果中工作室可以創造出特殊化妝的面具，好讓他變成恐怖、嚎叫的強獸人。

「你還可以聽得見，」傑森說，「但是聲音會有點遙遠、模糊。那時你可能會覺得有些被束縛，甚至有點被囚禁的感覺。」

「小事一椿，」哞有些困難的回答，因為他嘴裡有一堆看來兇狠的獠牙。

「上個星期，」傑森告訴我，「我們替哞做了一套強獸人的獠牙，他現在一定得戴著才行。因為當你咬著東西的時候，下巴的肌肉會有不同的變形，這樣做出來的面具才會精準！」

哞也戴著一個禿頭的頭套。傑森說：「我們在作翻模的時候，幾乎是一定會把頭髮扯下來。我們用的藻膠愛死了頭髮，它會混在頭髮裡面，然後把它們連根拔起。」哞稍稍抽動了一下。傑森繼續說道：「不過，我們可以處理睫毛、眉毛，甚至還包括你那種——」傑森專業的打量了我一下，「比較短的鬍子。如果這些毛髮太硬，我們可以抹上凡士林，讓它們乖乖的躺在臉上。」

這時，傑森的同事山德・佛太力（Xander Forterie）正在哞長滿毛髮的肩膀和後背上塗抹凡士林。「哞，你這傢伙背上的毛搞不好比你頭上的多啊！」

「我早知道就會先在家裡刮過了，」哞戴著假牙說，山德接著也在他的多毛胸口上塗抹凡士林，他說：「當男人真辛苦，最好別讓人知道我喜歡這樣！」

接下哞必須受到的待遇則是在身體上綁滿垃圾袋。「因為我們使用的藻膠（Alginate）一開始塗上去之後，」傑森解釋道，「其實滿容易到處流的。所以我們需要用垃圾袋接住這些東西。」哞低下頭看著自己被塑膠袋綁住的身體，忍不住搖搖頭說道：「看起來我穿的好像是貼身皮衣啊！幸好我的女朋友看不到我現在這個樣子。」

在哞已經準備好之後，山德開始利用電鑽改裝的攪拌器來處理藻膠。最後的成果是一大桶黏稠的藍灰色膠狀物，許多牙醫用它來作齒模的翻模。

「你最好小心一點！」山德警告道：「我們會開始拿著這個東西到處跑，經常

會噴出來。一旦它乾掉之後，除了衣服之外，它幾乎可以拔掉任何東西。」

在哞閉上眼睛之後，山德和傑森開始把大量的藻膠拿出來，鋪在受害者的腦袋上，塗在他的背後、肩膀和胸前。由於藻膠的比重很重，所以它幾乎立刻開始往下流。不過，它凝固的速度也很快，因此工作人員絕對不能夠慢慢來。

傑森正專注著處理哞的臉，他必須要蓋住眼睛、耳朵和嘴唇，一邊和他說話，讓他不要太擔心。最後，傑森拿著壓舌板將藻膠塗滿鼻子，只把鼻孔露

出來。

哞的整顆腦袋都被蓋在藻膠裡面，看起來像是恐怖電影裡面遇到熱會溶解的黏土怪物。

在這些東西完全硬化之前，工作人員必須貼上一些麻布，以便強化藻膠，讓它固定在原地。接下來則是石膏。

傑森和山德拿出石膏繃帶，在水桶中沾濕，然後擠出多餘的水分，開始把哞的腦袋、肩膀和上臂綁起來，以便形成一個外殼。另外有兩條繃帶從一邊肩膀壓著頭，拉到另一邊肩膀，另一條則是從鼻子處越過頭，拉到後背。這兩條繃帶將可以讓石膏模和藻膠牢牢的固定住。

傑森在前面，山德在後面，兩人飛快的用繃帶將哞包住。最後，哞看起來就像是埃及的木乃伊一樣，只露出兩個鼻孔。傑森一直和哞講話：「等到石膏硬化之後，」他高興的大喊：「感覺起來會像有人勒住你的脖子，那時吞嚥會有些困難。」似乎還感覺這樣不夠恐怖，他又補充道：「而且，你鼻子底下的繃帶會讓空氣變暖，因此你會以為自己沒有在呼吸。實際上沒問題！瞭解吧？」

剩下的就只有等待了。

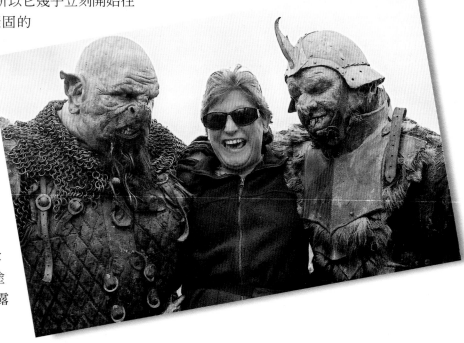

當我以為我已經對威塔瞭若指掌的時候，理查·泰勒和坦雅·羅哲把我推到了一個之前沒去過的區域。我們一開始進入了苯乙烯鑄模室，這裡到處都是各種各樣的模子和一大堆的裝備，感覺好像大多數都是廚具：「你的眼光很銳利嘛！」坦雅笑著說。這裡有個加熱苯乙烯用的微波爐，上面蓋著一些燒熟的苯乙烯。另外則是一個烤麵包機。牆壁上有個招牌：**清乾淨你弄出來的東西**，旁邊則是一個橡膠手套和廚房用的秤。「所有的原料，」理查解釋道，「都必須要精確的量度。」不過，我實在不好意思指出來，但那秤上面的刻度幾乎都被蓋住了，根本看不見。

接下來是泡沫乳膠室。那是不是食物攪拌機啊？「當然囉，」坦雅說，「用來攪拌泡沫乳膠最方便。理查補充道：「沒錯，和做蛋糕差不多……」

走過烤箱（「這是工作室自己組合的，它一天二十四小時運轉，連續運作了三年！」）我們來到了過去一年中都是假腳製造室的地方：「沒錯！我們特別規劃出一個地方來製作腳，」理查笑著說，「因為我們製造的量實在太大了。」

現場還留下很多證據。「這是一個用過的佛羅多腳！」理查笑著拿給我一個磨損很嚴重的道具。其中一個腳趾還有破洞（有點像是穿舊的襪子）。其它的則是上面有用膠水黏上去的毛髮。「每個哈比人的腳都有獨特的紋路，這樣才能確保影片的連續性。我們有很多工作人員覺得似乎畫腳畫了一輩子！」

一旦你在「魔戒現身」中看過了哈比人，多半就不會繼續注意他們的腳了。不過，理查表示，這還是很大的挑戰：

「這花了我們六個月才搞清楚要怎麼把它做的跟人類的皮膚一樣柔軟，但是依舊堅韌的讓演員可以穿著它到處跑。」

這些腳擁有堅硬的橡膠底，但腳踝部分卻依舊薄的令人驚訝。「它們必須要這樣，」坦雅告訴我，「所以它們才能夠輕易的和演員的腳合而為一。但是，同時它們又必須要用同一種材質來構成（特殊混和的泡沫乳膠），並且要能夠一體成形，這樣我們才能夠快速有效的製造它們。」

為什麼要那麼快呢？你可能會問。問題在於這個東西穿不久，最多三天就會完蛋。不是本身被穿壞，就是那脆弱的邊緣破損。四個哈比人主角就穿壞了一千六百雙的假腳，而且還不包括比爾博穿的假腳、其它哈比人角色和特技演員以及尺寸替身消耗的產品。

這些到處都是的模具也都有來歷，其中一個是伊利亞·伍德的尺寸替身奇拉·夏亞（Kiran Shah）用的。理查拿起這模子，將它打開，外層分成兩半之後裡

面有個空間。在這個空間裡面則是核心，也就是奇拉自己的腳。在人腳和哈比腳的尺寸之間會注入矽酮，這樣外面就會成為佛羅多的腳，但裡面則是奇拉的腳型。

「威塔後來變成紐西蘭最大的矽酮使用者，」坦雅說。「我們每一天幾乎要用掉一整桶四十四加侖的矽酮！」

「每一雙腳，」理查說，「都得要雕塑、鑄模、發泡、修剪、打磨、上漆、綁毛、貼毛，最後才黏到某個人的腳上！」

當然，不只是腳：「還有耳朵哪！」坦雅繼續道：「哈比人主角用掉了一千六百對耳朵，精靈耳朵更是有幾千個！哈比人的耳朵用乳膠製作，但精靈的是用明膠製作的。你一定得見見諾曼……」

諾曼・凱特（Norman Cate）的門外有個招牌，但那東西其實只是膠糖熊（Gummy Bear）罐子外面貼的標籤而已。（這裡又被稱作明膠室）。不過，Bear的B字被人劃掉，變成了「膠糖耳」（Gummy Ear）！

「那真是讓人腦袋一片空白的經驗，」諾曼笑著說。金髮、戴著眼睛的諾曼看起來還像是個學生。他是個化學技師，工作就是調配這些鑄造耳朵、腳和鼻子所需的溶劑：「一開始得要做很多的研究才能夠找出有彈性的配方。搞對了之後，它才能夠像是人類皮膚一樣的伸展，並且回復原來的樣子。在我們找出配方之後，接下來還必須要找到方法讓它不要在人臉上融化！」

鼻子是特別敏感的產品。「大概在

經過十四個小時之後，」諾曼告訴我，「鼻子就會融化。隨著身體變熱，在攝影棚燈光的照射下，鼻子會變得非常熱。汗水開始從內部侵蝕黏貼的地方，鼻子從裡面開始腐蝕。你一定得要想辦法讓演員保持冷靜，手持的吹風機很好用。而且，你還得希望導演在早上拍攝特寫鏡頭。」

威塔的看門狗蓋瑪（前一頁中正在守衛聖盔谷的模型），走過來加入了我們。坦雅說，「諾曼後來變成蓋瑪最好的朋友！一旦她聞到諾曼在煮明膠，她立刻就會衝過來。我們經常會發現她躲在角落啃精靈耳朵！」

「她是我面臨的挑戰之一，」諾曼笑著說，「我個人認為精靈耳朵是最難作的，特別是勒苟拉斯的。我們鑄了六個不同的模，最後才把尺寸搞對。不知道為什麼，左耳老是出狀況。」理查打趣道：「搞不好他睡覺都是睡左邊！」

諾曼笑著繼續道：「我們的確要承受很大的壓力來把事情做對，不過，我們可以花半小時來弄耳朵，但化妝師是站在第一線的。他們可沒有那麼多時間，如果假耳朵要貼上去，就一定得要合身！」他看著四周，搖搖頭。「這個房間！那一陣子真是太可怕了！我會坐在這邊慘叫：『不要又來耳朵了啊啊！』」

「這也解釋了，」理查邊走邊開玩笑，「我們為什麼要讓他的房間隔音！」

我們的討論又回到了鼻子上。坦雅說：「之前沒有人告訴伊恩・麥克連說甘道夫有個假鼻子。他第一次聽到這個消息是他親自來工作室的時候。他正在和我們

的工作人員聊天，其中的一位，麥克・阿斯達（Mike Asquith）正巧提到了他正在做甘道夫的假鼻子！」

「他當場臉色就變了，」理查說，「誰能怪他呢？伊恩過去在演『理查三世』的時候就曾經戴著假鼻子演一整天的戲。他很清楚每天一早必須坐著花一個小時戴假鼻子的痛苦，而且他本來就必須要起的很早。不過，他還是展現了非常好

公室，理查告訴我其它巫師的鼻子。「雖然克理斯多福演過很多邪惡的角色，但是，他的臉孔卻是相當溫暖的。因此，我們在他的鼻子上加了一個隆起物，這樣才能夠勾畫出一個微微的鷹勾鼻，讓他看起來更為憤世嫉俗和邪惡。」

讓演員戴這種假鼻子難度很高，除了必須用不讓人過敏的膠水之外，接合處還必須慢慢的融入周圍的皮膚，這樣外人才會看不出來。或者可以說是慢慢的讓明膠邊緣「融化」。由於水會讓明膠融化，所以特效化妝師們通常會用加熱過的木頭來讓邊緣慢慢融化。

「如果配合得很好，」理查說，「在邊緣就不需要上妝，因為化妝只會強調正常皮膚和明膠之間的差異。最好的方法則是利用噴槍來進行。」

這讓我們來到了吉諾‧阿賽維多的辦公室，他是個長滿鬍子的高大美國人。他之前的作品包括了「異形三」、「捉神弄鬼」、「ID4」、「酷斯拉」、「隨身變」和「MIB星際戰警」。

吉諾（上方，正在替薩魯曼的鼻子化妝）是個噴槍大師，他在十四歲生日第一次拿到噴槍之後就開始不停的拿來作試驗：「當年，在亞利桑納的鳳凰城，我看到附近的購物中心裡面有人用噴槍來畫衣服上的圖形，那時我就知道自己一定要買一個來用！」

的紳士風度。在我們試過五個鼻子之後（不是太短、太尖就是太彎、或太腫），我們才終於找到了適合的鼻子。」

伊恩自己的鼻子有什麼問題呢？「沒問題啊，」理查笑著說，「不過，當你讓某個人戴上假鬍子之後，鼻子相對的就會變得不明顯。把鼻子加高六公釐就可以確保鼻子不會被鬍子給蓋住。」

彼得‧傑克森希望甘道夫能夠像是約翰‧豪威的繪圖中一樣，有個高挺的鼻子。最後，透過手藝精細到可以製造毛細孔的雕塑家麥克‧阿斯達才達到了這個目標。理查說，「當我把最後一個麥克的鼻子加上去之後，它立刻貼住原來的鼻子，膚色和輪廓都完全看不出差異來。」

坦雅把蓋瑪領回辦

一開始他的工作並不怎麼有挑戰性（設計和繪製萬聖節的面具），但吉諾加入了好萊塢。他的第一個工作是替「猛鬼上床」（Nightmare on Elm Street 5）中的佛萊迪繪製恐怖的面具。

吉諾帶著他驚人的噴槍技巧加入了「魔戒三部曲」，替人物的特殊化妝更增加了很多的色彩。噴槍現在並不只是特效化妝師在用，事實上，美容師也由於它的方便性而開始採用。因為它比毛刷或是化妝棉更能夠均勻的上色。

年老的希優頓王臉上被加上老人斑和血管（後者沒有噴槍幾乎做不到），而葛力馬・巧言和灰袍甘道夫的鼻子則正在加工，吉諾對白袍薩魯曼的鼻子特別感到驕傲：「我的噴槍是日本製的，裡面有個特別的功能可以讓我在一般顏色上增加彩點。這個技巧特別適合用來複製斑點和肌膚的紋路。」

「克理斯多福・李對於我的這個金屬玩具感到很好奇，告訴我他這輩子從來沒經驗過噴畫！」

吉諾並不用「噴畫」來形容自己的工作：「雖然很多人現在都用噴槍來加強

特殊化妝的效果，但並不是很多人能克服那種太過柔軟的感覺，搞的好像是噴漆罐噴的一樣。最困難的部分是要讓它看起來不像是噴槍作的。」

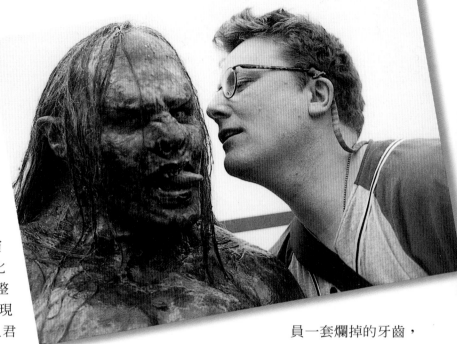

這個計畫讓吉諾有機會體驗一下演員戴著面具和特殊化妝的感覺。他穿戴整齊，扮演的是「魔戒現身」序幕中七名矮人君王的其中一名（P130右邊和理查·泰勒合影）：「最讓人感到驚訝的是當你坐在鏡子前面，你竟然看到的不是自己，而是另一個人用你的眼睛看著你！」

理查和我繼續往前走，「多謝吉諾的獨門絕技，」他評論道：「以及我們特效化妝監製們的付出：馬哲理·哈姆林（Majory Hamlin）、金姆，山斯伯裡（Kim Sainsbury）和多米尼·提爾（Dominie Till）；我們讓整個計畫趕上了幾乎不可能的進度。一箱又一箱裝滿了假腳、耳朵和鼻子的箱子不斷往外送。裡面有時還有其它部分的人造肢體呢！」

理查大方的讓我拿著路茲的舌頭，然後驕傲的拿出一組醜陋的半獸人牙齒。這些黃色的牙齒事實上是特別為了半獸人演員李·哈特雷（Lee Hartley）所製造的，精確的程度足以和任何牙醫相比。「給任何演員一套爛掉的牙齒，就會讓觀眾覺得時光倒退數百年。完整潔白的牙齒是二十世紀的產物，所以我們花了很大的功夫想創造出有說服力的爛牙來！」

除了十名半獸人「英雄」有可能會出現在鏡頭前面接受特寫之外，同時還有五十名左右的半獸人是待在中距離，必須要戴著泡沫乳膠的全罩式面具。理查拿給我一個面具，我立刻注意到雖然在電影中不會注意到，但威塔並沒有因為這樣而有任何的疏忽，這個面具上面還特別為它製作了恐怖的疤痕。

不過，除了半獸人之外，還有很多其它噁心的面孔，甚至還包括了身體！這裡掛著一堆又一堆的橡膠身體，看起來就像是潛水衣一樣，這些身體的顏色勉強可以算是一種噁心的土色。這些是強獸人：巨大的胸部，兩個垂下來的強壯手臂，中間則是用萊卡質料的比基尼加以連結，如果穿戴在演員身上則會格外

一樣，」理查笑著說，「我們可以瞬間讓你變成強獸人！」

威塔也負責了所有電影中角色受傷的場景：從佛羅多在風雲頂上受到的傷害和戰鬥時身首異處的場景都是他們的傑作。「我最愛這一點了！」理查咯咯笑著說。「別忘記我們曾經接受過嚴格的訓練：『新空房禁地』！」

血腥和傷口部門擁有自己的卡車，多明尼克·泰勒（Dominic Taylor）會帶領著隊伍跟著各個劇組工作，製造出刀傷或是被砍掉的手臂。「我們作的真的很酷喔！」理查強調說，「我們作了數百個幾可亂真的傷口。不過，我們也受到電影分級的限制，因此半獸人的血液才會是深黑色的，看起來不像人類的鮮血。不過，只要有機會，我們一定很認真的作出噁心的效果！」

我從眼角看見了瘋狂的比爾博，不禁嚇了一跳；眼前的影像跟瑞文戴爾中那哈比人要強奪魔戒時的景象一樣。這個道具放在假髮架上，看起來好像某個被砍頭的貴族。理查拿起橡皮面具解釋道：「我們花了很多時間才讓它看起來有種戒靈的

的合身。

接下來是個示範的過程：「先是穿上手臂……然後是身體……」理查現在擁有了像是舉重選手一樣的肌肉。不過，這道具服上還有不明用途的扣環。他解釋道：「這些是把外面的身體和腿扣在一起用的道具，避免讓外觀產生縐摺……」

理查拿起一雙腿，還包括了肌肉發達的臀部：「一般來說，你先把一隻腿放進去，然後是另一隻腿，接著——」他伸手到兩腿之間，「你可以抓住在屁股上方的一個拉鍊，然後一路拉到鼠蹊部！你可以想像，這裡面真的很熱！」

我的確可以理解！除非你是個嚴重的被虐待狂，否則這樣真的很不舒服。理查承認：「要讓大家可以穿著這個演戲，我們真的得用很多的痱子粉才行。」

即使當半獸人身上已經綁著這些東西時，他們還必須要加上這些手臂和面具，更別提還有那些破爛的盔甲、衣服和盾牌。「這就像是小時候的那種健身廣告

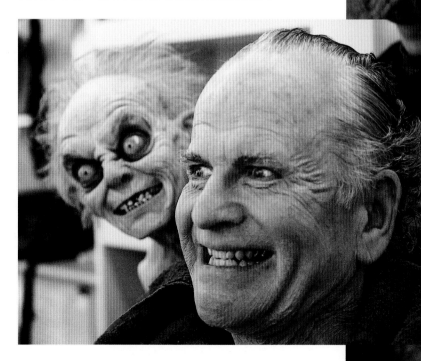

感覺。而且又不會太像一般電影中的僵屍。或許，描繪這個外貌的最好方法就是他吸了一千年的檸檬吧！」

最複雜的面具就是哈比人替身所穿戴的東西了：這面具外表看起像是伊利亞·伍德和其它的哈比人主角，裡面則是讓替身穿戴的形狀。在兩個面具之間則是

一個空隙，這個空間裡面裝滿了各種各樣的線路，用來啓動一連串的面部表情。包括了眉毛、眼睛、眼皮、臉頰和嘴巴，電源則是安裝在假髮之內。

牆壁上掛著很多濕潤、雜亂的灰髮，這是特殊化妝部門準備給「王者再臨」中的死靈大軍所使用的。「說到大軍，」理查說，「我們有個由九名女子和一名男子組成的小小軍隊，他們替所有的地精和強獸人編織毛髮，還包括了金靂的數百個鬍子和假髮，以及哈比人的腳毛！」

這個被稱作編髮的過程非常需要專心一致：編髮者必須拿著一段嚼過的毛髮（讓它變軟），穿進針眼中，然後讓它們從同一個方向插入另一片細網中。雖然熟練的技師可以用很快的速度編織，但是一個矮人的假鬍子就必須要花上至少八天或九天的時間。

「而且，你以爲那些頭髮是哪裡來

的？」理查問我，我覺得最好還是不要亂猜。「犛牛！」他笑著說，「特別爲了這需要而養育的犛牛肚子毛！這種毛髮剛好和人類的臉部毛髮一樣有彈性。作這個工作真的可以學到很多。」

約翰·瑞斯——戴維斯飾演的金靂每天都必須忍受馬拉松式的化妝過程：「如果我們只把金靂弄成是個戴著假髮和鬍子的男人，」理查說，「這會跟托爾金的描述相去甚遠。我們得要按照著約翰的體型來創造出矮人的容貌來。借著設計盔甲和特殊化妝的過程，我們讓他的手臂和腳看起來比較短，而頭又變得更大了些。」

這對演員實在是種考驗，他每天早上四點就必須起床，在化妝間待上六個小時，「我們必須製作全頭和全臉的面具，」理查解釋道：「包括了眼皮，所以約翰唯一可以露出來的真面目只有他的眼睛和嘴巴內部。我相信他是因爲信任我們才能夠忍受這麼久的折磨。」理查笑著說。「我必須要承認，約翰真的很幽默。他經常會說：『如果我下次再接受特殊化妝相關的戲，你們可以把我射死！』」

不過，在這之中最複雜的特殊化妝過程則是在歐散克塔之下，強獸人誕生的那一幕。

「薩魯曼怎麼創造他的部隊？」理查問道。「托爾金沒有說，所以我們的假設是這些生物無法單獨思考，只能夠群體行動。正適合成爲薩魯曼的耳目，而且他們是由泥土製造出來的，易於老化和腐壞。他們是在一種埋在土裡的育兒囊中孵化的，再由半獸人們把他們挖出來。就像是馬鈴薯一樣！」

　　半獸人則是擁有特殊的接生工具；它們看起來就像是日本的漁民從鯨魚身上取鯨脂的工具一樣。「因為有太多的強獸人，所以那些半獸人並不在乎這些怪物被挖出來的時候是死是活！」

　　因此，就有一場戲設計出來描述強獸人的誕生。戲中的主角被劇組人員暱稱為魯茲。這個場景設計在一個如同惡夢般的環境中，看起來真的非常詭異。對那些參與拍攝的特技演員來說，這也真是一種折磨：九個半小時的化妝，緊接著十四個小時的攝影。而且，在結束之後，移除身上的化妝還需要兩個小時。

　　「我們在半夜開始，」理查回憶道，「他身上的每一分每一寸（除了舌頭之外），都必須要用人造皮膚蓋住。這些部分包括了整個上半身、鼠蹊部、臀部、手和腳，甚至連他耳朵內部都有。最後，我們蓋上一個有些浮腫的面具。他的嘴巴被撬開，所以只能用喉嚨呼吸。」

　　除此之外，這些人造皮膚也剝奪了特技演員所有的觸感，理查說：「有好幾個小時，他完全被包裹在如同羊水一樣的東西裡面，而且被埋在土裡。每拍一次之後，我們就會領著盲目的他去淋浴，沖掉身上的東西，然後再重新化妝，回到育兒囊中。最後我們必須把那些羊水和黏液重

新裝進去，然後再開拍一次。幾個月的準備和一整天的折磨，只為了這個最後因為影片長度而被剪掉的段落……不過，這就是我們的工作啊！」

　　該回到哞這邊了……

　　山德沿著肩膀和腦袋作了一道標記。他利用一柄圓鋸切穿這些東西，和傑森又拉又扯的把整塊石膏給拔了下來。最後，後半部也被拆了下來，傑森開始切割底下的藻膠，手還必須伸到藻膠底下，避免割到哞的背部。

　　石膏一路切割到腦袋附近，他們開始鬆動底下的面具。哞往前彎腰，用手捧住沈重的腦袋。「好啦，哞！」傑森說，「開始往上拉！」

　　哞有些遲鈍的開始拉臉，這讓他的面具跟著鬆動。他終於掙脫出來了！他看看四周，眨著眼睛，吐出假牙，從山德手中接過飲料。傑森則是立刻塞住面具的鼻孔，避免它因為沒有支撐而闔起來。

　　每個人都鬆了一口氣。威塔的技師可以開始製造面具，讓哞之後可以化身成強獸人，在中土大地上肆虐。

地板上的屍體

吉諾的桌子旁邊有個放滿了半獸人骷髏的架子，還有強獸人的腦袋。不過，這些不算什麼，在房間角落地板上的屍體才嚇人！這可不是什麼小角色的屍體，這是波羅莫的！

「我們在威塔經常接到一些奇怪的要求，」特殊化妝師吉諾‧阿賽維多說，「包括了五天之內要製作出『幾可亂真的死波羅莫！』」

這個屍體是要用來拍攝他被放在精靈小舟之內落下拉洛斯瀑布的鏡頭。

這看起來實在逼真。但這是怎麼做到的呢？吉諾解釋道：「我們之前其實已經有了西恩‧賓的頭型，而傑森‧朵契提則是倒入矽酮進入翻製，這樣就獲得了一個完美的形狀。接著這東西交給了我們的首席雕塑師班‧霍克（Ben Hawker），他開始製作整個面具，好讓他變得更憔悴。」

「利用這個雕像，傑森又製作出了另一個模子，我又調出了製造皮膚用的比較稀薄的矽酮，然後在這個模子裡面等候過夜凝固。第二天，傑森把這腦袋拆下，我用非常接近死人肌膚的蒼白色彩上漆。」

「等到上色完成之後，波羅莫的頭又交給蓋文‧史庫德（Gavin Skudder）。他是我們專業的毛髮技師，他耐心的，一根根的植入了頭髮、絡腮鬍。這個漫長的工作是利用一根特殊的針來完成的。它的針眼被割成U型，頭髮會被放在U型中間，等到針穿過矽酮之後，頭髮就會被留在面具上，看起來彷彿是自然生長的一樣。」

這個結果逼真的讓人吃驚。當拍戲的時候，這個屍體躺在地上一兩個小時之後，不知情的工作人員還準備拿水給他喝！

樹鬍脫口秀

「告訴我，樹應該怎麼樣說話？」約翰·瑞斯·戴維斯在被要求錄製樹鬍的聲音之後，一直有這樣的疑問。

「樹鬍最困難的部分在於——我該怎麼說呢？他是個會走動的樹！這就是我們希望製造的效果，但是又不能太好笑。」

樹鬍在銀幕上的形象必須歸功於威塔工作室製造的一個機器人偶（**大到可以讓梅里和皮聘坐在樹枝上**），以及電腦製造的影像。

「至少，」約翰低沈的笑著，「我不需要親自演出這個角色！否則就超越了我的忍耐限度了！首先讓我整個臉被蓋住來演金靂，然後還要讓我全身被蓋住演樹鬍！」

不過，要創造樹人的聲音性格其實依舊是個挑戰：「托爾金描述樹鬍是中土世界裡面最老的生物，因此他可以慢條斯理的思考和說話。他有很多的記憶，但是中央處理器只能慢慢的運算。然後是他的聲音，托爾金描述這聲音有點像是深沈的木管樂器。現在，當你想到老和深沈，你想到的是緩慢。但是，當我們在拍攝電影時，最不能接受的就是拖戲。是的，我知道可以用五十種方式來呈現，但又要符合原著就真的讓人頭大了！」

事實上，約翰很喜歡這個工作：「我其實在之前一直練習，一直試驗，但是最後都沒有作出決定！不過，根據我的經驗，這樣的緊張其實是正常的。我喜歡深呼吸之後開始表演的感覺！」

樹到底該怎麼說話呢？「好吧，」約翰笑著說，「等到人們開始讀這本書的時候，他們多半已經知道了，是吧？我目前有幾個想法：有樹葉的聲音、樹皮摩擦的聲音，樹根從地面拔起來又插入地面的聲音。至於他說話的聲音嘛！這個樹人會說話，他去過中土世界的很多地方，所以他的聲音應該有各地的腔調。我們正在嘗試一個技巧，如果能夠把聲音重疊在一起，就可以創造出有時輕柔、有時沈重的聲音來。就像是風吹過樹葉一般……」

約翰停了下來，嚴肅的看著我，接著哈哈大笑起來。「但是，當我們聽過這些試驗之後，我們知道這行不通。於是我們只好進行B計畫。」他又停了片刻：「問題是，我根本不知道B計畫是什麼！」

我給了個建議：樹人的形象可能和各種文化中流傳的綠巨人有關係。他有個淘氣的人類臉孔，整個都被樹葉遮蔽住的身體。綠巨人象徵的是大自然中生死不停循環的活力。

「嗯嗯，」約翰說話的速度像是樹人一樣緩慢。「嗯嗯……你給了我一些靈感……好點子……是的……我得想一想……」他眨了眨眼睛：「你看，我已經變成樹鬍了！」

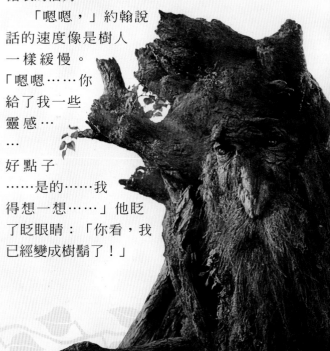

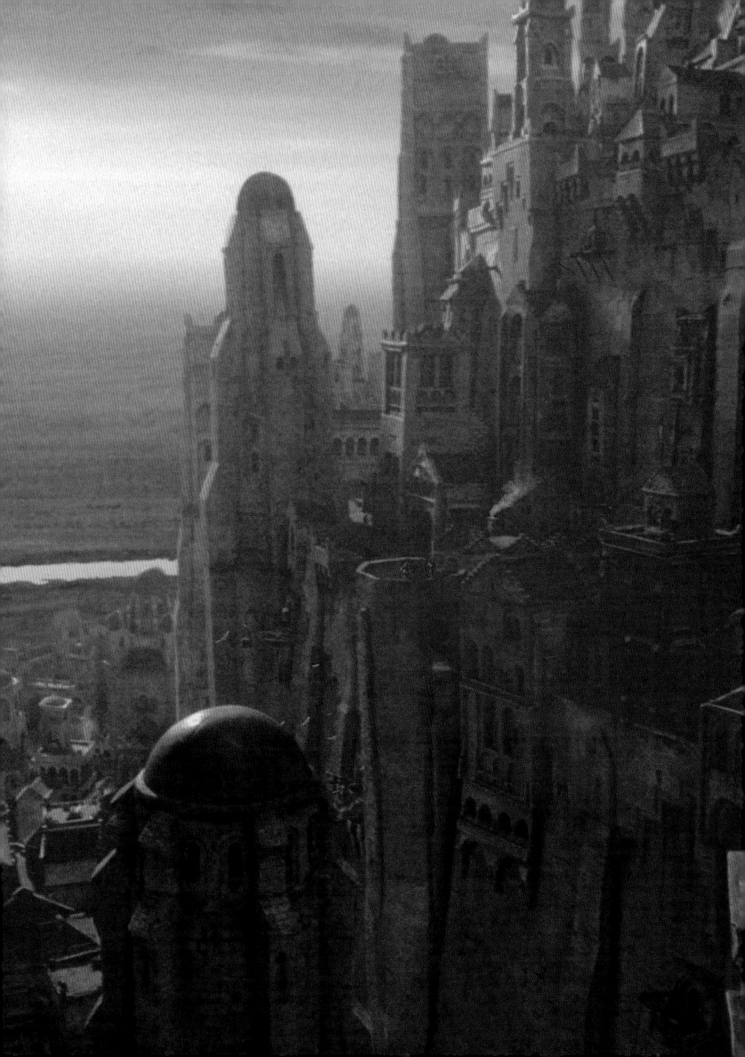

第十章
經典的誕生
CHAPTER 10: FILMING A MASTERPIECE

「『這是經典！』我是這樣告訴他們的：『我們在創造一個經典！』」約翰‧瑞斯——戴維斯露出燦爛的微笑。「我可以很驕傲的告訴大家，開拍幾天之後我是第一個這麼說的：『各位，我們所拍攝的電影會超越『星際大戰』，在二十年之內，人們都會把這系列電影排在前十名！』從那之後，我就越來越堅定的相信這件事。」

克理斯多福也同意：「這個計畫真的會造成一股潮流。以前從來沒有這樣的情形。從來，從來沒有！這會替戲院吸引新的觀眾進來，這會讓整個電影拍攝史徹底跟著改變，也會造成強大的衝擊。」

對於許多人來說，「魔戒三部曲」的經典地位是來自於一個人的投入和遠見：「我在紐西蘭剛待了幾天，」約翰‧瑞斯——戴維斯說，「看著彼得‧傑克森執導這部片子。我注意到他是怎麼樣指揮演員，工作人員如何回應。我很喜歡我看見的東西：他的態度、他低調的沈穩，他的專注！他真是太棒了！」

伊恩‧麥克連也同意：「彼得的天分和才華從一開始就已經累積和孕育完成。他的樂觀態度讓他可以輕易的享受未來的每一天。因此，我們也和他一樣的期待。」

要寫出更多的誇獎並不困難。既然如此，傑克森成功的秘訣到底是什麼？

「我是個將軍，」彼得說，「我負責管轄一大群的軍隊。我試著要當一個好將軍，因為壞將軍不可能會讓人們發揮出他們最好的一面。我的策略？試著確保工作的時候不要有太多劍拔弩張的氣氛，如果人們搞砸了，他們不會被臭罵一頓，因為在這麼大的計畫中，總是會有錯誤的。你必須瞭解、認識和你一起工作的人，把他們當作擁有不同個性、不同人格的獨立個體，創造一個穩定的環境，讓大家可以在一個友善、文明的狀況下工作。」

彼得想了片刻，然後繼續說道：「如果我不這麼做，那就是失職。因為這個團隊中的每個人都必須要覺得有人在激勵他們，這樣才可能會盡他們的努力來工作。」他停下來片刻，哈哈笑著說：「我可不想要他們在下一部電影才獲得這輩子最大的成就。我想要現在、這一次就是他們有史以來最好的表現！」

早在整個團隊組織起來之前，這電影就在彼得腦海中成形了。「這聽起來可能有點神秘，但當我們一開始改寫劇本的時候，我就可以在腦中看見整部電影：布

景、燈光、角度、鏡頭：什麼會是特寫鏡頭，什麼我要用遠鏡頭，這些鏡頭要怎麼剪接在一起。當然，最後電影呈現出來的畫面並不見得會和我當初在紙上想像出來的一樣，因爲它們會進化。」他給了一個例子：「我想像出一個場景，然後艾倫‧李和約翰‧豪威會把它們畫出來，但這畫面和我心中看到的完全不一樣，可是更好了！我心中的這些影像已經存在了非常久，瑞文戴爾的會議，摩

瑞亞礦坑、聖盔谷，然後我會看著艾倫或是約翰的作品說：『天哪！這眞是棒極了！這漂亮太多了，比我之前想像的還要好很多被！』所以，當我開始坐下來眞正規劃整部片子的時候，我腦海中的影像也會開始跟著進化。」

彼得解釋著，這個過程隨著尋找角色時也會跟著改變：「我會想像出這些人物，但並不是某個特定的演員。我永遠沒有把史恩‧康那來幻想成甘道夫，或是約翰‧霍普金斯幻想成比爾博。我只是和每個讀過原著的人一樣，在腦海中有個固定的形象。然後，等到演員出現的時候，他們會化身成那個人物，並且將它變成更鮮活。再一次的，這些演員作的又會比我想像的要好太多！」

在演員「化身」成主角的過程中，他們又啟動了整部電影的另一個進化過程。「當你想像甘道夫跟佛羅多講話的時候，你心目中可能會覺得應該要剪成兩個遠鏡頭。但是，當麥克連開始講話的時

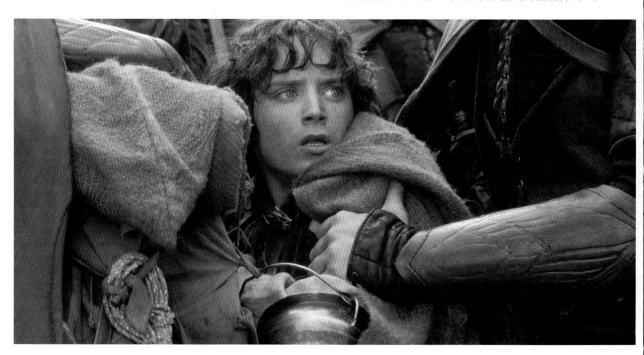

候，你就不會想要把它剪成兩個部分了。因為伊恩太有說服力了，而當你轉到伊利亞的時候，你會發覺他的眼睛傳達了很多情感，所以你也想要把它變成特寫鏡頭。雖然當初的遠鏡頭或許是個好主意，但現在已經不再重要了。」

對彼得來說，演員的到達也讓他終於可以鬆一口氣：「在前製作業的時候，你必須一肩挑起所有的重擔，你必須替每一個主角思考電影中的問題，並且代替他們回答：『佛羅多在這個場景中會怎麼反應？甘道夫的手杖是什麼樣子？這是亞拉岡會用的配見嗎？比爾博穿哪件背心最適合？』然後，突然間，演員就站在那邊，開始化身成主角。如果有人想要知道甘道夫會怎麼作，他們可以去問伊恩·麥克連！」

選角的過程不管是對當年還十八歲的伊利亞·伍德或是影界老前輩克里斯多福·李來說，都一樣的新鮮。伊利亞回憶道：「當我剛聽說彼得準備要拍『魔戒三部曲』的時候，我想：『太棒了！』我興奮的想要扮演佛羅多，並不只是因為這個角色很重要，而是因為這次拍攝的時間那麼長，我幾乎就像是小說中的角色一樣出門遠行，必須面對各種各樣意料之外的挑戰。」

「當我第一次閱讀《魔戒三部曲》的時候，」克里斯多福·李回憶道，「我記得我在想：『如果這部小說改編成電影不是很好嗎？』但是我後來又覺得這是不可能的！很多很多年以後，當彼得說他想要我扮演薩魯曼的時候，我覺得這真的是美夢成真。從兩個方面來看：第一個是他們要把我最喜歡的小說拍成電影，第二個則是我會參與這部電影！」

「我們挑選的是最適合的

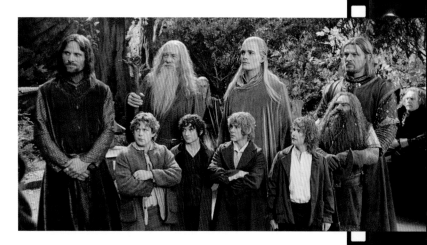

演員來扮演這些角色，」製作人貝瑞·奧斯朋（下圖）解釋道：「我們並不需要為了票房而一定要挑選什麼超級大明星，因為這本書擁有超過五千萬名讀者，這就足以確保這電影的票房了！所以我們可以放心去挑選最適合的演員。」

彼得從英格蘭、美國、澳洲和紐西蘭組成了他所需要的演員群。約翰·瑞斯-戴維斯回憶道：「我讀了一下演員名單，裡面有好幾個人我不認識。但是，說實話，就像大多數人一樣，我一看他們的長相就知道：『這個是佛羅多……這是梅里……這是山姆……』我想這樣就可以讓大家知道這片子選角的用心了。如果導演選角夠正確，那麼他幾乎已經完成了百分之八十的工作。」

不過，接下來還有百分之二十的工作需要彼得每天幾乎不眠不休的關注，連續一年半！甚至在那之後還是沒有結束！

「我從不懷疑我們是否能夠做到。」後製監製傑米·塞克（Jamie Selkirk）回憶在電影開拍之前的日子。「我們知道我們擁有足夠的專家、人力和環境去作。但是，除了彼得·傑克森和理查·泰勒之外，我想我們都不清楚這個計畫真正的規

模。即使在開拍之後我們大概知道了這個計畫的恐怖，但它還是在持續的擴張！」

沒錯。一開始傑米的部門每天要處理五千到一萬呎的膠片，這個數字不停的增加，很快的就變成三萬到四萬呎。大多數的電影會有兩個劇組：第一個和導演工作，拍攝主要角色；第二個劇組則是負責拍攝臨時演員、特技和太陽落下或是招牌搖晃的畫面。但『魔戒三部曲』通常需要五個劇組，有時甚至高達七個！指揮他們的通常是第二劇組導演約翰·瑪哈非（John Mahaffie）和喬夫·莫非（Geoff Murphy），額外的第二劇組導演伊恩·蒙（Ian Mune）和蓋·諾裡斯（Guy Norris），以及任何當時有空的人，包括了製片和編劇！

對於首席助理導演卡洛林·康寧漢（Carolynne Cunninghum，簡稱卡洛）來說，要替這麼複雜的計畫安排出一個工作進度，並且還要確保每個人都按照進度來進行，幾乎可以說是一個惡夢。「我承認這和我之前進行過的任何計畫都不一樣，」卡洛笑著說，「但是，最大的差別就是它的規模！由於有這麼多的工作，所以你根本沒辦法多想，就是捲起袖子動手作。有這麼多演員在各處拍攝，各外景地的距離又很遠，你有的是東西要思考。等到你被壓榨習慣之後，這也就沒什麼了。這真的沒有多偉大，只是你需要很多的常

識：大約是十倍左右！」

卡洛承認這真的讓人耗盡心力：「一般的電影拍攝通常會花八到十五週，而不是十五個月！我們有太多的東西要作，但是沒有時間可以停下來。所以每天清晨五點就要起床，一天拍攝十一個小時。有時你太疲倦了，你甚至不確定自己能不能起床，撐過另外一天。生命中的其它東西幾乎都暫停住了。」

這聽起來實在不好玩，卡洛笑著說：「其實這真的很好玩，但工作實在太辛苦了，我們下工時幾乎就像是活死人一樣。」

理克·波拉斯（Rick Porras）是共同製片人（有時是第五、第六或是第七劇組導演！），想到他們共同達到的成就時不禁說道：「卡洛能夠把這麼大的棋局規劃好，並且讓我們都照著進度執行真是讓人不敢相信！我們能夠找到這麼多工作人

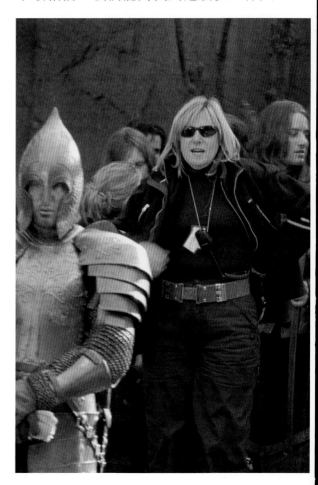

員，並且讓整個工作在那麼多組人馬之間
進行也是很厲害。不過，最驚人的是彼得
能夠在任何時候都把這麼一大群人的位置
和資料記在腦袋裡面，這才是最可怕的一
點。」

這個計畫擴張、加速的程度這麼驚
人，不只讓彼得的負擔變重，也讓其它的
專家必須承受更大的壓力。整個計畫的進
行是由製片貝瑞‧奧斯朋所控制的。他之
前的作品有「變臉」、「靈異七殺」、「迪
克崔西」，以及加入「魔戒」之前最著名
的「駭客任務」。

這個計畫在演員方面也會獲得額外
的增援。在開拍之後不久，導演發現史都
華‧湯森（Stuart Townsend）並不適合亞
拉岡的角色。雖然雙方都同意這樣的決
定，但這個時機實在太不湊巧了：史都華
之前已經和遠征隊的其他成員排了好一陣
子的戲，而電影的進度這個時候已經拍攝
到哈比人第一次遇到神行客的段落了。

執行製作馬克‧奧戴斯基（Mark
Ordesky，下方）接下了這個救火的任
務：「當我接到彼得電話的時候，我人正
在倫敦。我立刻打電話去給洛杉磯那邊，
確認如果重新挑選飾演亞拉岡的演員，並
且延遲計畫，會造成什麼樣的影
響。我獲得的答案是每週會
損失一個驚人數量的金
錢。我立刻掛上電話，
覺得這輩子從來沒有這
麼孤立無援過。我們還
有五天可以找到正確的
人選，和他簽約，並且
把他丟上往紐西蘭的飛
機，一拍就是十五個月！
這實在太有挑戰性了！」

對馬克說，只有一個亞拉
岡的人選——維果‧墨天森：「我
老婆看過維果在『紅色風暴』中的表演，
因此逼著我一定要找到他，和他碰個面。
維果其實不太喜歡和好萊塢的人打交道。

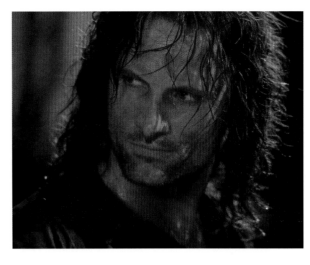

不過，最後我還是找到了他，之後我告訴
彼得，我很希望能有機會和維果工作。」

一年之後，這個機會出現了，但是
必須要在火燒眉毛的狀況下說服他！「我
們把劇本送給維果，他的第一個反應竟然
是說不！我們又花了三天的時間才說服
他。就在最後一分鐘，維果‧墨天森抵達
威靈頓，加入一群已經彼此熟稔的演員，
幾乎就像是神行客一樣神秘的加入整個拍
攝計畫。彼得喜歡說：『命運老是愛搞
蛋』，但是，他並不知道這次命運伸出的
是幫助我們的手。如果一年之前維果不是
不情願的和不認識的好萊塢工作者吃了個
飯，可能根本不會有今天！」

一起編劇的菲麗帕‧包
恩（Philippa Boyens）想
到維果時說道：「我們
知道能找到維果真是
上天保佑，他本來就
有丹麥的血統，而他
投入神行客的角色
時，手中正拿著自家
書架上取來的『諸神記
事』！（Volsunga Saga，
譯者註：這是最早的日耳曼
神話傳說之一，後來被改編成
「尼布龍根的指環」，也是「魔戒」的重要
參考資料之一）維果不只是很好的演員，
能夠將自己的角色活生生的轉化出來。他

更能夠瞭解托爾金對於英雄主義的概念和『戰士守則』。」

回到新線影業這邊，馬克‧奧戴斯基開始收拾殘局：「當一切結束之後，我打電話給包伯‧夏耶（Bob Shaye，譯者註：新線的大老闆），告訴他我們把亞拉岡的角色重新派給了維果。包伯只有問：

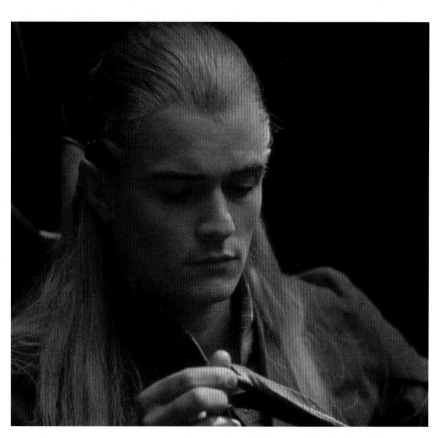

『你花了多少錢？』我告訴了他，他毫無怒氣，甚至一點情緒都沒有的回答：『好吧，我想你做都做了。就這樣了。』」

當電影開始拍攝之後，各個演員們發現自己面對的狀況過去極少出現在其它片子中。「大多數的演員都會希望能夠先拿到劇本，好讓他們作排練，」西恩‧愛斯丁說，「但是『魔戒三部曲』大部分的拍攝期間並沒有這麼充裕的時間。因為彼得、法蘭和菲麗帕必須要將這偉大的文學作品改變成影像，改成三部電影，這是很艱辛的工作。在我們開拍之後，劇本經過非常多次的修改。但是，與其把這個當作

是種危機，我們反而認為這是個挑戰。他們希望我們真正瞭解自己所扮演的人物，而在十分忙亂的拍攝過程中，我們能夠成為這些人物的代言人。」

有些角色隨著影片的拍攝也有了非常劇烈的改變，逼的演員重新詮釋他們的角色和彼此之間的關係。舉例來說，麗芙‧泰勒的亞玟一開始其實是個女戰士，但是慢慢的軟化成目前的這種比較重情感、在背後激勵人心的角色。而這樣的轉變也間接的影響了米蘭達‧奧圖對於伊歐玟的詮釋。這樣的轉變很刺激，但有時讓演員很困擾，也覺得很挫折。

幾乎每個角色都經過一連串的改變和進化，演員在中間扮演了很重要的地位。對奧蘭多‧布魯來說，要瞭解精靈的本質並不容易：「勒苟拉斯有兩千九百三十一歲，長生不老。他看過整個世界，但你並不知道他想些什麼。他是個脫俗、超凡的人物，距離塵世有一段距離。他是遠征隊的耳目，但卻又沒有什麼感情和情緒。不過，他卻能夠無比的專注，射起弓箭來如同殺手一樣的致命！這是個很難詮釋的組合。」

和他正好相反，約翰‧瑞斯‧戴維斯卻很容易的就進入了金靂的角色：「如果我要用演員的術語來表示，我會說：『我得要找到內心的那個矮人！』」約翰呵呵大笑，「事實上，我不需要挖太深就可

以找到！矮人很看重自己，他們非常注重正確，有話直說，不管在什麼環境下都一樣。」又是一陣大笑。「我很高興的承認我本來就有這些個性！」約翰突然變得有些嚴肅，他補充道：「當然，金靂是個很棒的人物！他多疑、偏執，很愛吵架，但是他對亞拉岡無比的忠誠，對於小哈比人的保護心態也讓人感動。除此之外，他面對絕望時也是毫無畏懼的，所以，即使他知道自己必死無疑，還是會轉身戰鬥的！」

約翰對金靂的詮釋也藉由他和遠征隊的互動而加以修正：「在這些主角之間的高矮實在相差太多，很容易就有歧見。但是，金靂介於精靈、人類和更矮的哈比人之間。所以，我不禁想到，金靂這麼自視甚高的原因可能是因為他根本不知道自己很矮小。這種幽默的情況很容易就讓兩邊截然不同的文化因此而溝通交流。」

為了要達到這個目標，他必須要忍受很多的折磨：「我幾乎整天都被蓋在面具和人造皮膚之下，過著像是地獄一般的生活。我經常會想，這輩子我努力了那麼久才讓大家認識我，但為什麼我又要把自己全用乳膠蓋住？除了這念頭之外，我在大多數和甘道夫、勒茍拉斯和亞拉岡一起出現的場景中，我抬脖子經常抬到很酸。而且大多數的時候都必須跪著，這感覺好像在求人家給我戲演一樣，但我已經拿到這個角色了啊！」

伊恩・麥克連的挑戰則是要怎麼樣詮釋一個非常具有象徵意義的角色：「你實在沒辦法把你幕後對於甘道夫的知識演出來！你無法想像甘道夫有七千歲，因為這根本沒人可以理解。所以，你必須扮演一個人，一個很老的人：他有關節炎、一個又冷、又濕、又累的人。他不想要工作，喜歡喝酒和抽煙。簡單的說，就是人性、人性和人性。」

但是，在「雙城奇謀」中，伊恩也必須要扮演灰袍甘道夫昇華之後轉變成的白袍甘道夫：「雖然故事中甘道夫大部分的時間穿著白袍，但是，當你一想到甘道夫的時候，其實腦中會先想起的一定是灰袍甘道夫。即使在變身之後也是一樣。我有幸一開始扮演的是灰袍的甘道夫（**在他第一次抵達袋底洞的時候**），所以我對他也有些感情。白袍甘道夫比較難演，他是被派回來完成任務，因此他變得更嚴肅、更專注。當然，他也更有型，因為穿的衣服更漂亮，相較於之前的灰色長袍，他現在穿的衣服有種白衣武士的感覺！」

提到甘道夫的這一段故事，我想到法藍和菲麗帕有說過他們很擔心有一天會看到一個巫師拿著托爾金的原著過來恐嚇他們不可以亂改！

伊恩笑了，「我想他們應該是開玩笑的吧！不過，對他們來說，花了那麼多時間去研讀、修改原著，最後還要面對自己挑來的演員拿著看過的幾章故事，告訴他們說：『喂，你們把這裡搞錯了！』事

以免減損了他們在故事中偶而表現出的英雄氣概。」

不過，有時大家的意見也相當的分歧：「有好幾次，」西恩說，「我違反規定，加入了自己的看法。我本來就是個想要知道一切，又喜歡多事的演員兼製片，有些時候我就是忍不住！但是彼得對我總是很有耐心，有些時候會聽我的建議。我想，在我們兩人的互動之中，也替山姆建立了一個兩人都能接受的形象。」

西恩所描述的這種願意和演員長談的耐心也受到很多其它人的讚賞。「他絕不慌亂，」伊恩‧麥克連說道：「不讓片場產生那種時間不夠的焦躁感。他不會讓人覺得他受到時間、進度或是預算的限制，因此無法多拍幾場。他總是會耐心的說：『我們會拍到好為止

實上他們並沒有錯，他們是作出了詮釋和修改，有時被迫必須要忽視托爾金的原著。不過，他們總是很高興可以跟我討論這些內容，有些時候還會把一些文字或是對話加回去。對編劇和演員來說，有本原典可以參考總是很好的。」

西恩‧愛斯丁也是這麼認為：「我把原著當成劇中人物的聖經，我把劇本當作地圖，希望能夠瞭解彼得、法蘭和菲麗帕帶領我們前往的方向。」不過，他們也曾經深入的討論過山姆這個角色。「彼得不想要讓他成為好萊塢的角色，他希望他能夠變得真實。我想要專注在山姆的勇敢和忠誠的本性。彼得喜歡哈比人有時天真的性格，但我也必須很小心，在這方面不能夠太誇張，

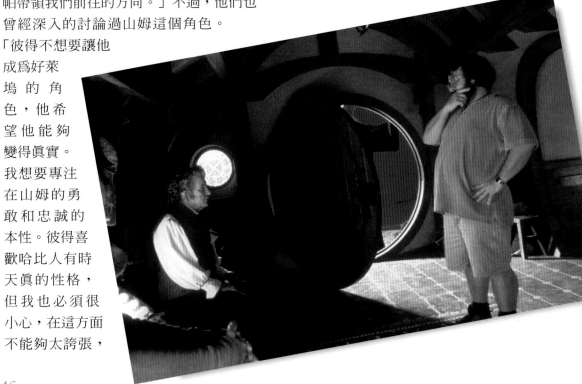

……』」

伊恩・何姆同意道：「在彼得的指導下，你唯一在等的就是『棒極了！』這三個字。你知道『好』並不代表『夠好』。所以，我們一次又一次的重拍，對話就會是：『好……』『好……』『好……我們再來一次！開始！喔……好……』一直到最後，『開始！好……棒極了！』然後你就知道自己達到了要求！」

對所有參與工作的人來說，要「達到要求」的路上經常充滿了障礙。「我們每天都東奔西跑，」貝瑞・奧斯朋說，「前一天還在這裡，第二天經常要跑到別的地方去：威靈頓、皇后鎮、基督城、尼爾森……北島、南島，跑來跑去……卡車、箱型車、渡船、飛機和直昇機。」

對於外景部門的人來說，有個完全不同的進度更是讓他們擔心受怕。監製小組的外景經理理查・夏基說：「有些時候我們整天都在北島工作，設立好十個外景小組幾個星期之內會去的地方。然後我會飛往南島，看看今天的進度（不到一個小時），然後可能就飛回北島去。大家都把我當笑話看，因為我搞不好收集了比別人更多的里程數！」

理查最難忘的經驗發生在第一天在南島拍攝伊多拉斯時，「我計畫開三個半小時的車子從帕茲山到基督城，希望能夠趕上最後一班飛往威靈頓的飛機。但是，就像所有第一天開拍的外景地一樣，我們遇到了一個又一個的問題，我只好在那邊一直等一直等，最後開車實在來不及了。於是，我只好搭一個小飛機的便車，他們準備把當天的膠捲經由基督城運到威靈頓的沖印所。時間很晚了，我們又逆風飛，我開始擔心這次會趕不上轉機了。不過，這個駕駛員在當地人面很廣，他和基督城的塔台聯絡，請他拖延住飛往威靈頓的班機。平常小飛機都是降落在機場旁的草地上，這次他竟然說服塔台讓他降落在主跑道旁！」

這下子就變得很恐怖了：「我們坐在這個小飛機裡，感覺只有幾個橡皮筋綁住機體！我們擠在一台七三七後面，後面是一台七四七，它們時速大概四百哩左右（而我們大概五十哩！）。我們越來越近，越來越近，最後它們似乎要把我們吞掉了！不知道怎麼搞的，我們還是安全落地了，後面還緊跟著那台七四七！我們接著衝往飛機停放的地方，我跳出來，在強風中衝上階梯，跑進機艙裡。大家竟然用震耳欲聾的掌聲歡迎我，我覺得自己好像是○○七情報員一樣！」

行程一改變，要安排交通就會變得非常困難。「我們的行程並不是每週改一次，」理查・泰勒說，「也不是每天改，有時根本就是每個小時都在改變！」

由於人力和地點的資料這麼複雜，要搞混是很容易的。理查解釋道：「最簡單的改變也會讓整個系統產生波瀾。我們可能有八個箱子準備好要運送去拍片地點，裡面可能有一百套強獸人的戲服、盔甲和武器、兩百五十名洛汗人的戲服和一百名精靈的戲服。只要計畫一有改變，我們得把這些箱子全都打開，裝進不同的東西，最後再通知卡車過來領。」

對計畫最容易造成影響的就是天候了。在第一天於威靈頓附近的維多利亞山

上拍攝時，天氣非常好：晴天，天氣穩定。第二天馬上變得多雲有強風！這象徵了我們接下來一年半的時間都會遇到各種各樣天候的變化。

「這是我們開拍一週年的紀念，」這是兩千年十月，彼得‧傑克森正在對著鏡頭說話，大雪不斷的飄下，蓋住他的帽子和眼鏡。「一年以前的今天，在維多利亞山的酷熱之中開拍。現在我們在皇后鎮的鹿原高地，為了獎勵那些參與一年的工作人員，我們買了一台新的造雪機。我們現在正在測試，真的很棒喔！下雪的範圍可以包含幾英哩！只要一台小機器把這些雪吹出來。這效果真的很好！好啦，我們會把機器關掉，繼續拍片！」他轉過身對工作人員大喊：「請關掉造雪機！拜託！回去工作了！」

但那雪並沒有停下來，事實上，雪越變越大：「看起來我們的造雪機似乎出了問題。按鈕卡住了，我們關不掉！整個皇后鎮都在下雪！我想警方可能會來警告我們。我們得要趕快關掉這個機器！」

雖然第一劇組正在和機器作戰，第二劇組則是在皇后鎮的另外一邊拍片。這陣子南島經歷了百年以來最糟糕的暴雨和洪水。

瑞克立刻下令疏散，大夥被迫拋棄掉一些卡車，盡可能的將裝備丟上卡車，飛快的離開區域。在最近的湖邊小鎮中，工作人員還協助當地居民堆積沙包，防堵不停升高的洪水。瑞克則是正在檢查「惡劣天候掩蔽處」（通常是教堂或是穀倉），由於這經常會影響到他們拍片，所以他們幾乎在每個可能會出現這狀況的地方安排了這設施。他們的計畫本來是利用等候天候好轉的時候來補拍佛羅多的戲，這場戲是佛羅多的尺寸替身奇拉‧夏亞在昏迷中見到亞玟在強光中抵達。當時天色已經很晚，但他們卻發現奇拉的假髮留在

被放棄的卡車上。
瑞克和一名化妝師
立刻跳上四輪驅動
車，在大雨和洪水
中出門。

「整個區域都
已經進入了緊急狀
況！」瑞克說，
「橋都幾乎已經被
水淹沒了，我們得
要說服陸軍巡邏隊
讓我們過去。我們
趕到了化妝卡車旁

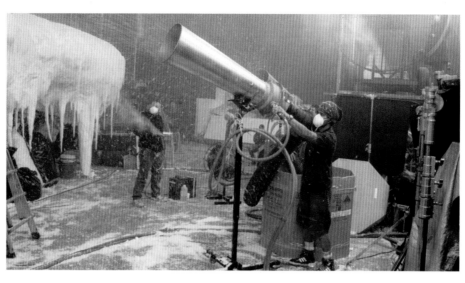

邊，拿走假髮，飛奔回去；幾乎是該區域
最後離開的一輛車！」

聽著他們的親身經驗，我想起了彼
得‧傑克森將自己比喻為將軍的談話。看
來其它的工作人員也有同樣的看法。「我
們是個小部隊，」理查‧夏基說，「很多
時候我們都必須和天候作戰。就像任何戰
鬥一樣，注定會有損失的。」

這個經驗相當的糟糕，「我們在魯
阿丕胡（Ruapehu）火山上工作了八天，
拍攝山姆和佛羅多從愛明莫爾進入魔多的
戲。天氣非常糟糕：下雨、濃霧，最後還
下雨。凌晨一點的時候，我接到安排在基
地帳棚外面的守衛打來的電話：『理查，
開始下雪了……』雪越來越多，越來越
大。很顯然那個從奧克蘭來的安全人員從
來沒有看過雪。因此，他並不知道該把積
雪拍掉，並且打開電暖器。『理查，』他
說，『我們遇到問題了……』我聽見背景
傳來了鋁合金鋼管彎折的怪聲和崩塌的聲
音。我的巨大帳棚就因為雪的重量而垮掉
了。這可能是我這輩子最恐懼的一刻，我
立刻趕到該處，但是眼前只見一團斷折和
破碎的塑膠。我這才明白自己的基地已經
毀了，而整個大隊的人在三十六小時之內
就要抵達了。」

在帳棚供應商的協助之下，理查終
於解決了這個狀況，不過，他還是說：

「有時人定還是勝不了天哪！」

有時，伊恩‧麥克連發現，天氣在
攝影棚裡面也是一樣難以預料！「我記得
最不愉快的一場戲就是遠征隊被困在卡蘭
拉斯山上的段落了。我們被關在攝影棚裡
面好幾天，必須忍受人造的暴風雪。大部
分是以米為原料的人造雪，另外則是八噸
的真雪！巨大的電風扇整天不停的吹在你
腦袋上。如果你是在一個真的山脈上拍
攝，頭頂上直昇機飛來飛去，那種興奮會
讓時間過得很快。但是，如果你被關在攝
影棚裡，距離自己的化妝車又很近，中午
卻必須在人造雪之下吃飯，你真的會開始
一分一秒的計算時間！」

相反的，薩魯曼在歐散克塔的場景
就有點像三溫暖了。這實在很艱苦，」瑞
克‧波拉斯負責導甘道夫和薩魯曼決鬥的
那場戲。「裡面很封閉、很狹窄：機器不
停的噴出效果煙，我們必須要關閉空調，
以免煙霧被吸走。這在我們點燃火爐之前
就已經很熱了，而兩個巫師又穿著很長、
很厚的袍子，鬍子、假髮和人造鼻子。這
場戲拍起來可真辛苦。」

克理斯多福‧李直接了當的作出結
論：「那根本就是謀殺！謀殺啊！」

在那麼多場景中，最糟糕的拍攝地
點和時間是為期九週的聖盔谷夜戰：「夜
戲？」特技調度師喬治‧馬修爾‧盧吉，

「這根本就是惡夢！在最恐怖的夜晚中連續拍攝五十天！我們幾乎都快累到歇斯底里。」

這個觀點也被臨時演員調度師米蘭達‧瑞佛斯（Miranda Rivers）證實：「我們有數百個精靈和強獸人，每個都在雨中忍受十四個小時的連續拍攝。每個人幾乎都到了頂點。這對強獸人來說更是痛苦，因為他們穿著的人造皮膚會存留雨水，所以幾乎他們一直要面臨極度的低溫。不過，這些傢伙的幽默感真是驚人，當他們太過疲倦，受夠了的時候，你會聽見有人拿劍來敲擊盾牌。幾分鐘之內，一百名強獸人都敲打著盾牌哇哇大叫！這些濕漉漉的強獸人會開始大喊：『關掉水！關掉水！』直到最後有人出來大喊：『好啦好啦！讓你們休息一下！』」

喬治‧馬修爾‧盧吉解釋道：「聖盔谷的大戰是對人類意志的考驗，也是測驗我們對彼得‧傑克森的忠誠。撐過來的人（你得要夠強才行！）在心靈上將會永遠的留下彼此之間的友誼和情感。」難怪這些人會很驕傲的展示T恤，上面寫著：「我從聖盔谷活過來了！」（I survived Helm's Deep!）Helm的M還會被劃掉，暗示那是地獄（Hell）一般的經驗。在這樣折磨人的拍攝過程中，意外出乎意料的少。維果‧墨天森在對打時意外的砍掉了自己的一塊牙齒，建議用強力膠黏回去，免得去找牙醫浪費時間！西恩‧愛斯丁也有不少這方面的經驗：一個瑞文戴爾布景中的木條掉下來，把他當場打昏。然後，在「魔戒現身」最後幾幕中，山姆衝入河中去追逐佛羅多。但他一腳踏下去，竟然踩到了河床上突出來的樹枝，刺穿了他的哈比腳和他自己的腳！西恩因此被直昇機

送往醫院。他向彼得‧傑克森道歉，不過對方輕鬆的回答沒關係；因為，第二天可以改拍佛羅多和山姆抵達黑門之前的景象，他只需要用爬的！

最驚人的意外是畫家艾倫‧李（下圖），當他正在討論羅斯洛立安布景的建造時，意外踩到了一塊還沒有補強的地板。雖然距離地面只有幾呎，但艾倫跌的很重，手臂也跌斷了。每個人最關切的第一個問題就是：「是他畫畫的那隻手嗎？」幸好不是，艾倫接下來的六週都必須戴著石膏，但他幾天之內就重拾畫筆了。

騎馬發生的意外其實還算是在大家意料之內的是情。馬匹調度師史帝芬‧歐得回憶起最恐怖的意外：「有兩百五十名騎士，一排二十個，總共十排。他們準備要拍一場衝鋒戲，正當攝影機打開之後，第一排的第二名騎士很顯然出了問題。他的馬鞍開始滑動，人往另外一邊摔。他抓住身邊的人，用力把自己推了起來。不過，大家已經起跑了，這太晚了！他丟下長矛，在地上下意識的抱住頭打滾。馬群不知道怎麼搞的跳了過去，沒有踩到他。最後，他毫髮無傷的站起來接受大家的掌聲。而且，他竟然還有開玩笑的心情：『真可惜沒有帶攝影機，不然一定會很精采！』」

馴馬師馬克‧金那斯頓‧史密斯回想起一個特別危險的場景：那是戒靈們追逐著亞玟和受傷的佛羅多前往布魯南渡口時的那場戲：「每個黑騎士都穿著九層絲質的戲服，腦袋上還蓋著一層兜帽，並且往外伸出三英吋左右。他們在兜帽底下戴著網狀的面具，這讓他們能見度非常的差。事實上，有很多時候馬匹比他們的騎士還清楚自己要去哪裡，要做些什麼！」

亞玟的騎術替身珍·阿巴（Jane Abbot）同樣也需要面對這些問題：「珍前面有個佛羅多假人放在前面，」馬克解釋道：「而且她所騎的白馬腦中只有一個念頭：『老子不能讓那些黑馬追上我！』事實上，牠跑的速度太快，後面的黑馬根本追不上！」

其中一名黑騎士蘭·拜恩（Len Bayne）也同意這個說法：「我們根本無法靠近，都快跑到沒力了！這也是為什麼我第一天摔了下來！我們當時正全速在樹林之間奔跑。我什麼也看不見，因此開始在馬鞍上搖晃。我的馬兒想要跟著其它的馬走，但我不想。於是，我們兩個就分家了！我一屁股摔到地上，戲服把我頭完全蓋住，我奮力掙扎了好久才從戲服中掙脫出來！」他想了片刻之後說，「雖然出了這個意外，但能夠參與該場戲還是讓人非常興奮。我們的腎上腺素都大量分泌，前一分鐘你還坐在那邊等待，一開鏡之後，哇！真是太刺激了！」

這也是為什麼大多數人願意加入這個計畫。這種刺激和興奮的感覺也和彼得本身的投入有關係：「他的眼神非常不一樣，」卡洛·康寧漢說，「他瞭解人，他清楚自己的裝備，他很明白該做些什麼，要怎麼做。」

攝影指導安德魯·李斯尼也同意這個看法：「『魔戒三部曲』幾乎包含了這個行業所有的技巧。當人們問我介不介意人家模仿我們的作法時，我會回答：『我希望他們不要！』如果他們還是

堅持，關鍵就會變成他們有沒有彼得這樣的導演。所有偉大的影片都和劇本以及表演有關。彼得知道導演並不只是為了移動攝影機而拍攝，或者是因為這很酷。他是個想要說故事，看到好表演的導演。這兩樣他都做得很好！」

要說好這個故事，伊恩·麥克連認為需要一種特別的態度來對待原著：「在其它的電影中，你有的時候會問：『這個攝影機是誰，為什麼它會看到這麼多東西？』托爾金的想像力非常豐富，因此讓讀者感覺到似乎他親身看到了這整個事件。彼得也決定讓攝影機扮演這樣的角色，因此，它幾乎像是遠征隊的第十個成員一樣記錄一切。有時注意細節，有時想要弄清楚全盤。我經常會覺得，這種方法彷彿就是跟隨托爾金的腳步。托爾金是個用筆描繪風景的大師，但同時他也很注意細節：樹葉的搖動、眼角的細紋等等。」

彼得的看法呢？「不管在心靈或是體力上，這都讓人筋疲力竭，但是從來不會無聊。三部電影擁有不同的風格和劇情，前一天你可能在拍攝動人心弦的感情戲，第二天可能是千軍萬馬的戰鬥場面。每一天都讓我有機會在這個被稱為『魔戒』的文化潮流中創造出更多的新事物來！」

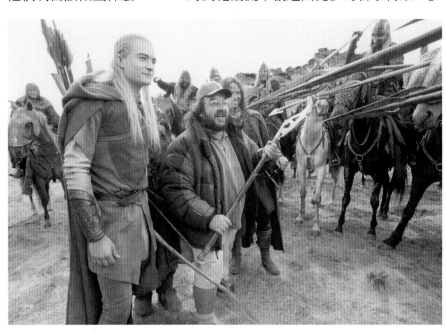

哈比人談心

和多明尼克・摩那漢以及
比利・包依德聊天

問：隨著故事的發展，梅里和皮聘是怎麼樣演變的？

多明尼克：基本上他們是被強迫要長大，比一般的哈比人變老的速度還要快。因此，為了這樣，他們必須學著接受發生在身上的事情。梅里變得更嚴肅、更有思想；稍後雖然他在戰場上受了重傷，但他卻會發現連自己都感覺驚訝的勇氣。

比爾：雖然皮聘也成熟了，但他依舊喜歡開玩笑。在第一部電影中，他的開玩笑的是無心的。他一開始並不瞭解自己作的哪些事情好笑，但是，慢慢的，他搞笑是為了讓氣氛輕鬆一點。

多明尼克：事實上，大家從一開始就計畫著要讓梅里和皮聘長大！化妝師和戲服幫了我們很大的忙。特別是穿上盔甲的時候！一旦你穿上胸甲，戴上鐵手套，開始配劍的時候，你不只走路和行動的方式不一樣，連思考模式都會不同。

比爾：而且剛鐸人（和哈比人）穿的盔甲真是棒透了！

多明尼克：但是沒有洛汗的好！

比爾：那是你說的。但是，我注意到拍戲的時候女孩都會特別注意我的剛鐸制服……

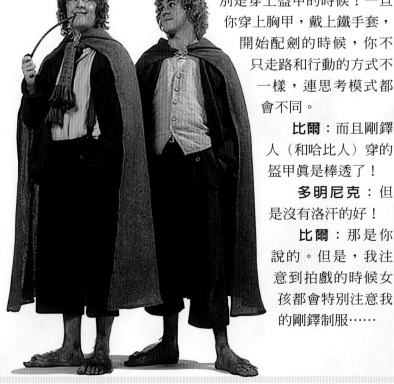

多明尼克：嗯嗯……

問：那麼你們自己呢？會不會也覺得自己改變了呢？

比爾：每個人都變了！而且，因為我們幾乎都生活在一起。因此我們從彼此身上學到不少東西，特別是那些我們尊敬和佩服的特色。

多明尼克：我猜他們在選角的時候一定會問：「這些傢伙能夠撐過去嗎？他們擁有足夠的實力撐過一年半嗎？」但我們真的做到了！伊利亞很努力工作，又很精力充沛，伊恩・麥克連像是家裡的長輩一樣；維果是個堅強的角色，他總是替人們著想。比爾總是愛搞笑，讓大家輕鬆點——

比爾：而且多明尼克總是會讓女孩覺得很高興！不知道怎麼做到的！

多明尼克：彼得很懂得看人。他知道我們可以一起合作，彼此互補。而且不只是四或五個星期，等到我們拍完之後，這友情還會持續下去……

問：如果他看錯人的話，你們可能會完蛋。

多明尼克：的確有些時候人們會疲倦，失去耐心。但是我們已經都很熟了，所以我們知道他們是不是快要崩潰，或者是應該要出去晃晃，好好睡一覺。我們應該不管他，或是給他們一個擁抱！

比爾：我需要！

多明尼克：現在不行！

比爾：最棒的就是，如果你真的快受不了了，你只要提醒自己：「我在拍

『魔戒三部曲』！」這樣就夠了。知道自己在拍的電影將會是未來一二十年的經典，這就可以讓我們更專注！

問：這也可能會讓你們害怕到不行啊！

比爾：沒錯：事實上，前三個月我根本不敢想，否則可能就會昏倒！

多明尼克：他真的會當場昏倒！

比爾：有次還摔在仙人掌上！

多明尼克：那就像是辛普森家庭或是南方公園的卡通一樣！我個人認為，老是思考未來其實很危險。我喜歡活在當下……如果你計畫太多就會無聊，因為你都知道接下來會怎麼樣了。我喜歡對未來抱持好奇心，我喜歡有驚喜。

比爾：我覺得，如果你能夠選擇未來，你應該要選擇內心覺得適合的那個感覺。這系列電影，這個經驗適合我，適合我們！我記得有一天，在庫克山上拍戲。那個地方很美，但由於環保規定，一般人不能上去。我和遠征隊以及寥寥數名的工作人員在那邊工作。我記得坐在那邊吃午餐，看著四周，發現亞拉岡、佛羅多、山姆、梅里和我在書上看到的其它演員都在身邊，而且我還是其中一份子。

多明尼克：我和比爾一樣-

比爾：真的嗎？好吧，我很累了，我想要洗澡……我好臭啊！

多明尼克：沒錯！真的！你身上都是梅子和巫師的味道！

佛羅多的不同面相

伊恩・麥克連：

「為了要創造佛羅多，托爾金心中想到的多半是一次世界大戰那些參戰的天真少年，大多數再也沒有回來。伊利亞讓我想起戰爭紀念館那些天真青年的銅像：有種超越人類，像是雕像的感覺。他太棒了。」

克理斯多福・李：

「伊利亞・伍德永遠不會變老！他的臉幾乎是精靈一樣，就是佛羅多的樣子！他真的很溫柔、善良，同時又對演戲很有熱誠。他扮演佛羅多真是太適合了。」

西恩・愛斯丁：

「我們工作和起居都在一起，他感覺像是我的兄弟一樣。我覺得想要保護伊利亞，就像是山姆對佛羅多一樣。事實上，伊利亞讓我更瞭解自己。如果不是這位演員中的王子照顧我，我可能撐不下來！」

伊恩・何姆：

「那雙上帝賜給他的大眼睛！他的個性樂天、善良！伊利亞的佛羅多在末日和戰爭中依舊如同寶石一般發亮。」

米蘭達・奧圖：

「伊利亞和孩子一樣天真，但卻如同九十歲的老人一樣睿智，優雅又如同天使一般。」

深入亞拉岡的內心世界

「我當時覺得很害怕！」維果·墨天森正在解釋他知道自己要扮演亞拉岡時的心情。「身為演員，你會找到和故事之間的關聯。你會想找到你可以描述的方法，會想要搞清楚你的內心有什麼是能夠扮演這個角色的。但是，就像這部片子一樣，你經常沒有時間可以準備。」

「說實話，在加入這個計畫幾天之前，我還在瘋狂的閱讀這本書，想要從裡面找到我可以認同和我自身處境一樣的內容。我在書中看到亞拉岡雖然外表很勇敢，但是他的內心其實經常有衝突，對自己有懷疑。這就是我和這個人物之間的關聯：我被丟入一個不熟悉的故事中，不瞭解我要去的環境，也不瞭解要和我合作的演員。我就像亞拉岡一樣，發現自己正面對一段漫長而且不確定的旅程。」

維果一邊研究著托爾金對中土的描寫，他對於亞拉岡角色的認同也越來越清楚：「我認為亞拉岡是個過去和現在的橋樑。他在中土世界四處旅行，對風土民情很熟悉，對各地的氣味和聲音很熟悉，他懂得各族的語言。

這種瞭解，

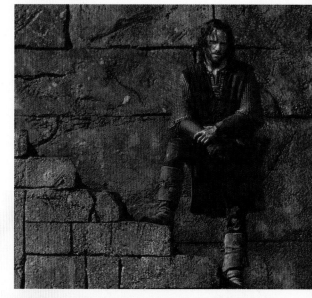

還有亞拉岡清楚再強悍的祖先也會脆弱的這一點，（即使最英勇、最自傲的人也會被貪婪所控制）讓他成為過去的善良、恐懼，與現代的善良和即將發生的恐懼之間的橋樑。」

「舉例來說，佛羅多是一直在瞭解整個世界，並且妥協。亞拉岡則是瞭解了一切，但是必須明白自己有些事情必須要作。」

維果是半個丹麥人，他很瞭解托爾金參考史料的來源：那些偉大的北歐史詩，也讓他更能夠欣賞托爾金的神話：「在某種程度上，亞拉岡幾乎是這種神話中典型的英雄，不過，最大的差異是他幾乎不太說話！在那些史詩中，英雄總是會先誇耀他要作什麼，做完之後又誇耀他已經作了什麼。相反的，亞拉岡是個像是日本武士一樣的人物，他經常學到那些痛苦

的教訓，忍耐許多的考驗，他最後的勝利半是為了世界，半是為了自己。」

為了要瞭解亞拉岡的個性，維果從許多文學和電影作品中找尋認同：「黑澤明作品中的三船敏郎，以及克林伊斯威特的角色，或是『日正當中』的警長賈力古伯。雖然『魔戒三部曲』有種北歐風，但是作者很明顯的將近東和遠東的文化加入中古世紀。在故事中的英雄和愛情故事就如同『一千零一夜』一樣的浪漫，而亞瑟王的傳說也很顯然出現在托爾金的作品中。亞拉岡的醫療力量就和基督一樣。還有許多其它領袖的的王者之氣是隱藏著的，不管對他們或是對自己都一樣。這些人物，摩西和亞瑟王都不是由同胞所撫養的（*亞拉岡是由瑞文戴爾的精靈，另一個種族撫養長大的*），他們都必須要完成自己的命運，首先必須要瞭解過去，然後才能開創未來。」

「神話就和傳說一樣，除非你讓它不停的再生，否則他們就會面臨死亡。我認為托爾金從神話和凱爾特人的傳說中擷取了某些要素，想要創造出全新的東西，讓他的後代子孫有新的傳說可以傳頌。彼得‧傑克森則是在為我們創造神話。」

「觀看影片和閱讀書籍絕對是不一樣的。一本書可能有一百萬本一樣的產品，但是每一本書都是你自己通往幻想世界的大門。當你前往戲院時也是一樣：你和電影之間分享一個秘密。這可能是部大爛片，但是你離開時可能還是會帶著這個小秘密；或是大秘密。讓你可以一直擁有幾天，幾個月，甚至是幾年。在這些秘密中，我們可以碰觸神話，面對問題，甚至從我們自己的生命中找出力量。」

這樣的秘密也出現在「魔戒現身」

的結局中，在波羅莫陣亡之後，亞拉岡拿起對方的護腕，將它綁在手臂上。這是維果自己加入這場戲裡的動作：「這對亞拉岡來說，一方面是提醒自己已經對波羅莫許下諾言，一方面則是象徵遠征隊的冒險將繼續下去。在電影中，你可以使用這樣的象徵，不管觀眾當時有沒有注意到，這都不重要。這依舊有它的意義在。對演員來說，這是個強而有力的護身符。」

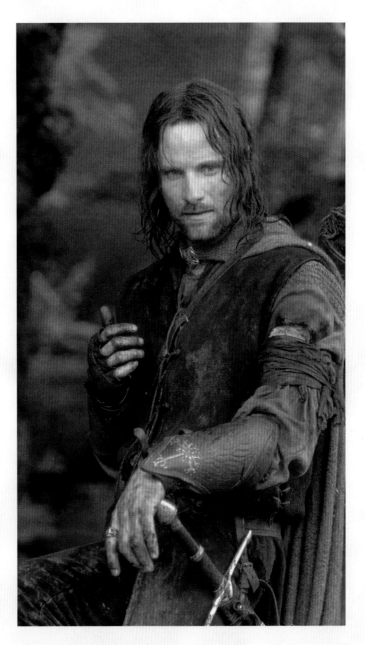

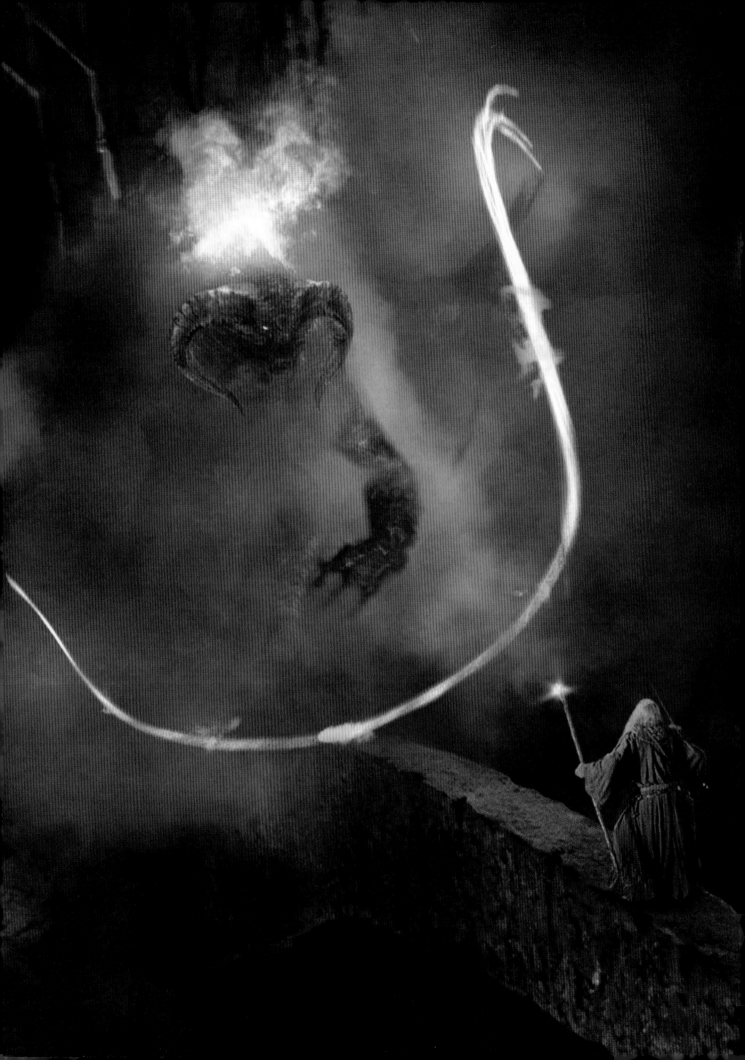

科技與魔法

「彼得總是愛冒險。事實上，他已經超越這三個字能夠描述的程度。其它導演不想要知道的範疇，他一定會深入挖掘。」威塔數位的視覺效果總監吉姆‧萊吉（Jim Rygiel，下圖）這樣表達他對彼得‧傑克森的看法。他過去的作品包括了「一零二真狗」、「星際叛變」、「空軍一號」、「星艦戰將」、「蝙蝠俠第四集」、「第六感生死戀」。「當你在製作這種規模的影片時，你永遠都在後製作業階段。彼得真正厲害的就是，他把後製也當作正式拍攝的一部份。他每天都毫不鬆懈的參與電影拍攝的每一個過程和細節。」

膠捲或許已經收了起來，殺青派對也已經開過了。歡笑、淚水與臨別的擁抱都已經發生了。但，對參與後製工作的人來說，工作還沒結束，彼得則是身先士卒的投入這項工作。

我正在彼得製作公司「蝶螺」（Wingnut）中一個巨大的儲藏室內。這裡有幾百平方碼的櫥櫃，每一個裡面都放滿了看起來像是披薩紙盒的東西。

「它們真的就是披薩盒！」助理剪接師海瑟‧史毛笑著說。「總共有三千八百個！」

「你在這邊看到的是，」後製監製傑米‧塞克說（右方圖片）「是

這系列電影的每一卷沖洗出來的影片。所有彼得可能想要使用的畫面都在裡面，這大概只是原先拍攝的百分之七十左右。也就是說，我們實際拍攝的影片換算成膠捲長度大概是三百五十萬呎。這真的很多！」

每天都會有快遞從沖印公司把片子送過來，首席助理剪接彼得‧史卡拉（Peter Skarrat）會把音軌和影片組合起來，然後安排毛片的播放。這是讓該劇組導演、剪接和所有想要知道發生什麼事情的人觀看的過程。

當彼得‧傑克森和其它人在南島拍攝的時候，這個過程就比較複雜了；他們必須在上午就把毛片處理好，然後送往機場，中午的班機送到基督城。然後，導演可以在下午四點的時候看到毛片。在運氣好的時候，他們必須要處理四萬三千呎的毛片，如果有人有時間全部看完，這會花上十個小時！

海瑟負責登記每一個膠捲的資料，並且將它們儲放在各自的披薩盒中。然後，經過轉檔過後的數位版本會被存入數位影帶，並且轉入六台編輯器的硬碟中。（**這六台編輯器總共的硬碟空間高達兩千GB！**），工作人員都是使用這些編輯系統來編輯這三部電影。

二分鐘的的畫面；然後，我又必須開始不停的挑選和修剪，直到我達成在電影中需要的長度為止。那是九十秒鐘！」

當彼得有機會看到這剪出來的片段時會怎麼說呢？「喔，他有可能會這樣說，『這不是我要的！』」傑米開玩笑道：「說正經的，他有可能告訴我們方向完全搞錯了。由於我們必須處理那麼多的效果和畫面，這是很有可能的。不過，我們通常會大致知道他想要什麼的效果，因此我們應該不會相差太遠。你可以找四個剪接師來這邊，每個人都會剪出不一樣的結果來。但整段影片的基本概念還是會保留的。」

彼得和其它從來不進剪接室的導演不一樣，他愛死了這個流程。「他玩膠捲永遠不會累，」傑米說。「他可能會要求檢查另外的幾個畫面，或者是把廣角畫面改成特寫鏡頭。但是，這是因為他的腦中已經有了整部完成的電影。」

隨著剪接過程的進展，海瑟‧史毛（左上）會替三部電影各自保留一個主要的剪接版本（這是從那幾千個披薩盒中整

在某個房間中，彼得正和影片剪接約翰‧吉爾伯剪接「魔戒首部曲」，在走廊的另外一邊，剪接師麥克‧何頓（Mike Horton）剛開始將「雙城奇謀」剪接在一起。附近的組合剪接師安妮‧柯林斯（Annie Collins）則是正在準備「王者再臨」的資料，然後讓傑米‧塞克來編輯：「這個過程很有趣。一開始你必須要把東西都準備好，傑米會進來指揮我們。我負責解決所有利用電腦剪接的技術問題，傑米負責說故事。我們所做的事情都是讓電影變得越來越好。」

傑米也承認，這系列電影的相關資料比其它影片都要多很多倍：「彼得用兩台攝影機拍攝所有的畫面，一台是活動的，一台是靜止的、一個是特寫，一個是廣角、一個是從這個角度，一個是從那個角度。我們的選擇真的非常非常的多！」

安妮要組合希優頓王對部隊演說場景的過程就說明了一切：「我一開始就有兩個半小時這場戲的各種不同畫面，我不停的刪減，最後變成只有二十九分鐘。我繼續的修剪（有時必須要參考之前的鏡頭，重新評估），最後我把最好的鏡頭、最好的角度組合在一起。這時，我有了十

理出來的）。利用這些放在影片中和盒子上的編碼，海瑟剪接出一個可以在戲院中播放的試播版本。這就像是想要解開一個一直變動的謎題一樣困難。「如果剪接結果有了變化，我就必須要找出這些新鏡頭加進去。除此之外，我還必須把一些鏡頭剪掉，我必須要把這些膠捲按照編號放回原來的披薩盒中正確的位置。即使只是一個畫面也一樣！」海瑟一天可以處理一百到一百二十場戲。

在此同時，這部電影的的音效部分也必須小心翼翼的處理。在這個方面，大家處理的態度和「魔戒三部曲」其它部分的態度一樣，必須應用很多的創意和嚴謹的態度。

「說實話，這聲音聽起來像是一九五〇年科幻片中的飛碟一樣！」伊森・凡・德・林恩（Ethan Van der Ryn，下圖），他是錄音剪接和音效設計監製。伊森在說的是剛開始替至尊魔戒製造音效的一個常識：「那太老套了！就是高音顫抖！真正的挑戰是你要創造出完全符合那東西的聲音，但之前大家沒有聽過。」

伊森曾經在喬治・盧卡斯的天行者音效工作了十三年，他參與過「珍珠港」、「X戰警」、「搶救雷恩大兵」、「魔鬼終結者二」的聲效製作。

他的工作之所以必要，關鍵在於拍攝現場的收音幾乎都無法使用，可能是由於鼓風機的噪音、真實的風吹聲，或者是在威靈頓附近到處都可以聽到的飛機起降聲。

「一開始的時候，」伊森說，「我們幾乎只有一張白紙。我們收集聲音，把一些效果保存起來。（有些是借來的，有些是新錄製的），然後我們利用不同的音軌來一層一層的製造基本的背景音，構成整個場景的基礎。」

伊森坐在聲效的編輯台前，他叫出一場戲做為例子：這是摩瑞亞礦坑中巴林墓穴的那一場。電視螢幕上的畫面顯示該段的影片，但是重點在於聲音，這是各種各樣風聲的混和：「遙遠的呼聲、低沈的回音、深沈的轟隆、尖銳的風聲、高音的吹拂，以及吹動鐵鍊的聲音。」

「彼得經常說想要聽到『沈默的聲音』」，伊森回憶道：「也就是一個充滿了沈寂氣氛的巨大墓穴。所以我們前往威靈頓之外的萊特山中的老舊軍事隧道。那裡大概是二次世界大戰時建造的，我們在那邊播放我們的風聲，然後用錄音器材錄製下來。我們所獲得的效果是絕對不可能利

怎麼搞的！

幾千名強獸人前往聖盔谷的路上一邊叫喊，一面唸誦著黑暗之語。在「雙城奇謀」的這個片段要怎麼錄製音效？答案是去參加紐西蘭對英格蘭的板球賽！

後製監製羅絲·朵樂提（Rose Dority）描述了整個故事：「我們在二○○二年年初的時候開了一場音效會議，由於『雙城奇謀』中有一段是千軍萬馬的吟唱聲，我們會需要很多的聲音。由於我們的錄音間不可能裝下幾千人，因此我建議大家去運動比賽的現場錄製。」

「這個點子又激起了別的想法，錄音助理彼得·米爾斯（Peter Mills）開始申請借用某個要舉辦比賽的體育場。西袋體育場正好有場英格蘭對紐西蘭的板球賽。我必須補充一下，這場紐西蘭贏的很漂亮！」

「下一個問題是，誰來指導整個錄音過程呢？我們立刻想到：『如果導演來做不是很好嗎？很幸運的，西袋體育場管理基金和彼得都覺得這是個很好的點子。』」

「由於國際轉播的授權關係，我們得要在中場休息時間的二十分鐘內錄製。我們派出了八個收音小組在體育場的各處設置收音麥克風，連屋頂也不放過。轉播員接著在現場的大螢幕上播放了『魔戒首部曲』的預告片，然後將彼得介紹給觀眾。他就在大家的起立鼓掌和歡呼之下走進了體育場。讓人非常興奮！」

「彼得指導觀眾跺腳、敲胸部、歡呼、喘氣、低語和大聲唸誦黑暗語，現場的大螢幕則是把這些東西都文字化給觀眾看！」

用電子器材在攝影棚內製造出來的。」

接著，這場戲中地精開始出現，我看見了畫面，但我聽見的主要是刀劍撞擊的聲音、沈重的門關上的聲音、敵人撞擊來時打破木門的聲音，武器出鞘的聲音（有額外增加金屬的聲音），刀劍揮動和屍體跌落的聲音。

接著洞穴食人妖出現了，他的聲音是由伊森的音效設計師大衛·法莫（David Farmer）所製造出來的。「大衛的傑作多半是用海象的聲音！」伊森告訴我這個有點超現實的過程，「很顯然的，你不能拿張照片給海象說：『喂，你就假裝自己是這個傢伙！』所以，他錄製了一段海象的聲音，從裡面挑選那些似乎有情感的片段：憤怒、困惑、驚嚇或是痛苦。這樣就可以利用來製作有個性的聲音。然後，他開始將這些聲音搭配上影片，中間

還加上一些馬匹在酷熱時發出的鼾聲和呼嚕聲！」

有很多最好的聲音是意外發現的，經常是為了別的效果而製造出來的：「這才是真正有趣的東西，你為了別的目的去錄音，卻發現有其它更適合的用途。音效編輯師的工作其實有一大部分是在玩樂。你最好不要有太多的成見，放開心胸，接受各種各樣的新可能。有些最逼真的聲音是從你難以想像的地方找到的！」

伊森播放了戒靈在風雲頂的攻擊場景。「我們想要戒靈有種乾枯、冰冷、冷淡的聲音，我們調出了所有相關的要素想要混合出這樣的結果來。」

我側耳傾聽，想要把聲音給抽絲剝繭弄清楚。這些是獅子的聲音嗎？「喔，沒錯！」伊森回答：「這的確是獅子的聲音、貓頭鷹、袋貂的叫聲、駱駝哼聲（刻

意調高了音調），塑膠杯在水泥地上摩擦的聲音！」

我明白他所謂玩樂的意義了……

我們在附近逛了逛，遇到了錄音編輯師提姆・尼爾森（Tim Nielsen，也是來自天行者音效），他目前正在替歐散克塔的頂樓創造背景音效：「我從美國帶來了一些雨聲，但是大部分的風聲是在威靈頓的山上錄的。這個工作好玩的地方就是你絕對不可能去歐散克、瑞文戴爾或是羅斯洛立安錄音，所以你得要進行創造，決定那些地方聽起來應該會是什麼樣子。」

但是，在一無所知的前提之下，他們怎麼知道對不對呢？伊森的名言是：「相信你的直覺。如果你聽起來覺得沒問題，其它人應該也會接受。」

提姆說：「特別是當彼得也說：『我喜歡！』的時候你會更確定。」

提姆負責替整個部門建立聲音的資料庫，到了二○○一年春天的時候，這個數字已經超過了一萬一千一百六十三個。不過，等到三部影片全部完成時，這個數字可能擴張到五萬個以上！聲音可以利用目錄來搜尋（「馬蹄聲」）或者利用關鍵字（「冷」或「濕」）、某種風格（「危險」、「恐懼」）或者是抽象的描述（「銳利」、「蓬鬆」）。

提姆在鍵盤上敲了幾下，叫出來了「蝙蝠拍翅聲」、「深邃的撞擊聲」、「渺小的喀答聲」。他輸入了「經過」的英文，我就立刻聽到了一連串箭矢、長槍、岩石飛過的聲音！

聲音雖然很重要，但伊森也指出還有別的考量：「你必須要找到地方安插安靜的片段。沒有這個空間，你將會失去整

個戲劇性的感覺和對比的模式。你可以創造風暴，但是之前必須有暴風雨前的寧靜！」

下一位則是對話剪接師傑森・卡諾瓦斯（Jason Canovas），他正在進行自動對話取代（ADR）的工作。ADR是Automated Dialogue Replacement的縮寫。影片中百分之九十現場錄製的對話都是用這樣的方式來取代。傑森看著影片，記錄一行一行需要錄製的對話。稍後，在錄音室中（多半是倫敦或是洛杉磯），原來的演員會看著影片，用耳機聽著現場錄製的對話，並且對著麥克風重講一遍。要完全對嘴可能要花四到二十次的嘗試才行，這樣才能夠讓說出來的話和嘴唇的移動完全相符。「即使這樣還不會絕對的完美，」傑森解釋道，「最後我們會把每樣東西都組合起來，編輯或是拉長，讓每一口氣都能夠完全符合。」

在附近的辦公室內我見到了錄音助理剪接師克理斯・華德（Chris Ward）和凱西・伍德（Kathy Wood）。克理斯正在

錄製戲服的聲音：波羅莫的皮上衣、比爾博的秘銀甲或是戒靈袍子：「藉著揮舞破布，你可以得到很多特殊的聲音！」

錄音部門也會利用配音師的技巧來協助配音。配音師菲爾‧黑伍（Phil Heywood）和賽門‧修伊特（Simon Hewitt）會看著影片來搭配腳步聲、衣服摩擦聲和山姆背包裡面的鍋碗撞擊的聲音。菲爾（下圖）在砂石地上磨了好幾個小時，最後才配出甘道夫在凱薩督姆攀住石橋的聲音。

凱西這時則是在錄製遠征隊乘坐小艇在安都因河上的聲音。「我們被整的很慘，又冷又濕，因為我們必須要在水裡跳進跳出，同時又要錄製船槳在水中划動的聲音。」

下一個房間是聲音特效編輯師克雷格‧湯林森（Craig Tomlinson）正在和這

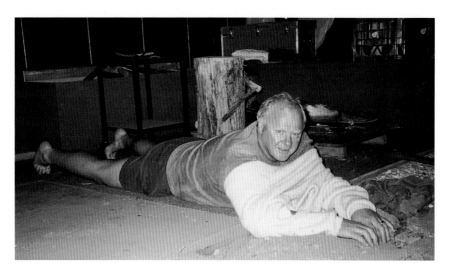

些聲音搏鬥：「時間準確非常重要。在畫面上，每次划槳會花費五秒鐘，所以當他們在錄製划槳聲的時候，他們必須要配合好時間長短。我的工作是調整聲音，讓它能夠變得順暢，同時還必須加上船隻滑過水面的聲音。」

下一站是約翰‧麥凱（John McKay），他的門內傳來恐怖的馬匹狂奔聲。約翰正在處理戒靈追逐亞玟的聲音。戒靈聽起來像是什麼呢？「如果你問彼得‧傑克森，」約翰說，「他會告訴你聽起來應該像是：『漱血』！你聽聽看就知道了——」

約翰按了一下滑鼠，一陣馬蹄聲、喘息聲和馬鞍撞擊的聲音，在這之中還有一種淒厲的尖叫聲，的確可以用漱血來描述！

「這裡有幾個非動物的要素被我混了進去！」約翰在震耳的聲音中大喊。「風吹過樹梢的聲音，我用拿著棒子揮舞的聲音來強化喘息聲，」然後，伊森說，「我加了幾聲皮革摩擦的聲音。你聽的見嗎？」

我們讓約翰繼續處理馬匹的聲音，伊森觀察道：「你知道嗎，在這個工作中你不能夠太自大。如果我們弄對了，觀眾只會覺得這就是現場拍戲時聽到的聲音！」

在這個影片的工作中有很多部分也是這樣的，包括了彼得‧多以爾（Peter Doyle）的努力：他負責了本片革命性的數位漸層色效果。「彼得‧傑克森想要『魔戒三部曲』擁有一種水彩畫的感覺，讓視覺效果能夠接近魔戒的插畫風格。所以，我們就以數位的技術來調整部片的顏色，我們可以調整對比和改變亮度、抽掉某種色彩和調整特殊的顏色。」

在哈比屯的場景中，彼得‧多以爾把南半球的強烈光照改變成更柔和的歐洲風味，並且強調了幾種強烈、潔淨的色彩。相對於此，在摩瑞亞礦坑的場景中，他降低紅色的彩度，並且強調藍色，這樣才傳遞了該場景冰冷的風格。

彼得正在調整甘道夫法杖的光芒，希望能夠照亮巫師的臉；因為這在拍攝時

光線被他的寬邊帽給擋住了。他也策劃著整部片其餘的視覺效果：「布理的主要色彩會是骯髒的金黃色，有點偏向綠色。羅斯洛立安的顏色會是藍色，靠近熏衣草的紫色。瑞文戴爾則是會有阿爾卑斯山的感覺。『如詩如畫』，但並非真的是幅畫。」

旁邊則是「光學動作捕捉舞台」，這是個巨大的倉庫，裡面幾乎沒有什麼加劇，只有一連串的黑色管線、階梯和樓梯，所有的東西都是為了強化動作捕捉的效果。

動作捕捉是用來記錄人類的動作，並且將之應用在動畫上的過程。在四面牆壁上有二十六個攝影機，在不同的設定之下可以拍攝各種各樣的演員動作。包括了特技演員、舞者、默劇演員、武行，以及對「魔戒三部曲」來說最重要的：九名遠征隊成員的影像。

要進行動作捕捉，演員必須穿戴緊身的萊卡連身衣，在所有的關節上有小小的黃球，這是用來當作定位和反射用的標誌。為了要讓攝影機清楚的確認主角的位置，他一開始就必須擺出「李奧那多」的姿勢，這是李奧那多·達文西繪製圖片中著名的姿勢：雙手平舉，抬頭挺胸。接著，表演者必須表演需要的動作，攝影機將會把影響轉成數據，在螢幕上計算成另一個複製自表演者的「數位人偶」。

我接著和威塔數位的科技長強·拉布理（Jon Labrie）會面，他對我解釋這些數位替身的用途：「他們可以在各種場景中替代原來的演員，像是比較危險的特

技表演或是要和虛擬人物互動的場景。勒苟拉斯在摩瑞亞中騎在洞穴食人妖頭上的畫面就是如此。或者是在一個場景太過龐大，無法用適當的距離來表現演員正確比例尺的狀況；摩瑞亞礦坑大殿中就是典型的例子。」

替遠征隊成員創造數位替身必須要讓他們進行十五種不同的動作，包括步行、跑步、轉身和跳躍。強特別指出：「要複製人形，特別是著名的演員外型，其實相當的具有挑戰性。生物相對來說就很簡單了。誰知道洞穴食人妖怎麼走動？不過，我們的某些結果卻是好的驚人。即使在很近的距離中，我們也可以分辨出西恩·賓和維果·墨天森的動作，多明尼克·摩那漢與比利·包伊的差距也很明顯。」

這個複雜的過程不只需要捕捉演員的動作模式，更需要複製他們的臉孔、頭髮和衣物。「當他們做好一切化妝和戴上假髮的時候，我們會進行頭部掃瞄，然後我們利用程式加上陰影和皮膚材質。但是，這很花時間。只要演員又有了新戲服，我們大概就要重新開始了。金靂是最麻煩的，因為他穿戴的衣服層次最多，山姆幾乎一樣糟糕，因為他帶著一大堆亂七八糟的工具！」

強在螢幕上執行了一段「數位遠征隊」穿越摩瑞亞大廳的場景。「我們能做的越多，忽略掉的可能就越多，」他說，「有時我會想彼得對我們的信任可能超越了我們的自信心。他真的把我們逼到

超越極限，攝影機接近的程度也比我們所預料的還要近的多了！」

這樣一來，既然有了數位替身，誰還需要演員呢？「演員現在還不需要擔心，」強笑著說，「要等我們能夠作特寫鏡頭的時候才需要傷腦筋！」

在初期的好奇之後，「魔戒三部曲」的演員們開始創造數位替身所必要的動作捕捉，動作捕捉監製葛雷格·艾倫（Greg Allen）回憶道：「其實滿有趣的，但是對演員來說很辛苦。因為他們必須要想像出適當的環境和身上的戲服來才行。我們給約翰·瑞斯·戴維斯腳上綁了重物，模仿他沈重的靴子。而伊恩·麥克連則必須要想像自己拉起長袍來跑步的樣子！除了這些以外，他們也必須要模擬該角色對於四周環境的回應：在空地上奔跑（四周只有黑色的地板和燈光），我們還要大喊：『你看，背後有隻炎魔！』」

不過，演員在道具上倒是有一些優勢，動作捕捉部門的道具設計師法蘭克·考瑞克自傲的拿出一系列塗上黑色顏料和膠帶，上面有黃色標記的刀劍。

像是失物招領一樣堆在架上的是金靂的斧頭、

洞穴食人妖的的釘頭錘和哈比人的伸縮配劍。這柄劍可以隨著不同的哈比人而調整長度。有些刀劍是用鋁管加上木棒的克難仿製品，但是，由於維果已經習慣了配劍的重量，因此他堅持要攜帶一個真實武器的抹黑版。

盾牌和頭盔更是額外的挑戰：雖然它們必須出現，但這些東西又不能夠遮擋演員緊身衣上的標記。「你得要把它們想成骨架，」法蘭克解釋道：「我們稱呼為空間結構。因此，在我們的部門裡，圓形的盾牌看起來會像是腳踏車輪！」

對伊恩·麥克連來說，他已經習慣了配戴著手杖和配劍；但法蘭克還是替他作了一個帽子的骨架！

動作捕捉在拍攝洞穴食人妖的場景中發揮了很大的工作，動畫設計師藍道·庫克（Randall Cook，簡稱藍迪）在接我去參觀威塔數位的時候解釋道：「彼得想要讓那個食人妖像是瘋狂的犀牛一樣，所以我們想辦法找出犀牛的特性，並且將畫面一格一格的轉化成人形。雖然他不會說話，但我們還是設計了一連串他內心的想法，透過臉孔和身體行動表示出來。當然，他的情感相當有限，畢竟他的腦袋大概只有核桃大，所以每個想法也只有十二個字而已！」

對藍迪來說，動畫就像是演戲一樣都是種藝術。他的作品包括了「突變第三型」、「世界末日」。藍迪接下了洞穴食人妖的表演任務。他建立了一個立體的虛擬場景，戴上讓他可以看見巴林墓穴內部的投影眼罩。藍迪橫衝直撞的讓動作捕捉系統記錄他的行動。然後，彼得·傑克森也戴上投影眼罩，利用「虛擬攝影機」規劃拍攝遠征隊所有行動的攝影機移動路線。

「這場戲是利用手持的攝影機拍攝的，」藍迪說，「所以，感覺就像是你在一個食人妖抓狂的新聞現場！攝影師四處亂跑，閃躲攻擊和跳來跳去，而這個瘋狂的傢伙則是到處攻擊！」

最特別的是咕嚕這個完全虛擬的人物。要創造出這個生物，必須要結合模型設計師、動畫師和演員的眾多才藝才行。對葛雷格·艾倫和動作捕捉技師詹姆士·凡·德·瑞登（James van der Ryden）來說，和配音的安迪·瑟克斯合作真是個難得的經驗。

他們回憶安迪的第一次試拍過程：「真是太厲害了！」葛雷格說，「他四肢著地的趴在地上，四處爬行，跳來跳去，一下子變得兇狠，一下子就變得可憐兮兮！」

「他的對比非常多，」詹姆士補充道。「他會像猴子一樣，然後像青蛙，憤怒、想哭，然後一直發出嘶嘶聲和嗅聞聲！他真的非常的活躍！」

「而且，」葛雷格說，「我們一直在想：『天哪，我們捨不得說卡！』我們想要繼續看著他把這個角色活生生的表演出來！」

安迪·瑟克斯的表演基本上算是人偶操作師的工作：這個生物會隨著演員的動作回應，另外則有一個程式負責補償兩人因為體型不同所造成的差異。這個程式會將咕嚕的身材外型拼貼在安迪被捕捉下來的動作中。所以，如果安迪的手臂比咕嚕短，電腦就會自動讀取這些資料，並且

加以詮釋之後配合咕嚕的體型。一旦這些資料被捕捉之後，咕嚕的影像將可以在電腦內給工程師自由修改。

藍迪‧庫克說：「整個過程在於找到咕嚕和演員之間有重疊的地方，不管是肉體或是靈魂上都一樣。有幾個部分他們會交疊起來，但在什麼地方呢？我們不知道——不過請仔細等，總會等到的！」

我們走路回去威塔數位的辦公室。「基本上來說，」藍迪說，「你將要看到的是幾百個人坐在電腦前面作很酷的事情。」

當視覺效果藝術指導克裡斯提安‧瑞佛斯（Christian Rivers，上方）把這系列電影超過一千五百個特效解釋給我看的時候，我的確只能用很酷來形容。這些的確是創造中土世界的關鍵，但很多時候人們並不會注意到。

舉例來說，很多生物都是用電腦創造的：咕嚕、洞穴食人妖、炎魔、水中監視者、樹鬍和戒靈的飛行座騎。「有許多數位化的怪獸，」克裡斯提安說，「不過只是外皮和骨架而已，因此他們看起來才會假假的，好像塑膠一樣。不過，我們的生物可不是只有面這薄薄一層皮而已！」

整個過程一開始是由雕像的設計開始，這部分的工作在威塔工作室進行，它會是個詳細的立體模型。掃瞄師接著利用立體掃瞄起來記錄下這個模型的表層，並且將它的體型和材質轉換成電腦數據。這樣在製作動畫的時候才能夠啟動它所有雕刻出來的細節，包括了折痕、血管和腫瘤等等。

「每個生物都需要有一個骨架才能讓動畫師進行設計，但是，設計出皮膚底下的肌肉系統才能夠讓它看起來可信，動作合理。」

威塔數位也負責處理那段讓甘道夫和比爾博在袋底洞會面的段落。這裡的技巧包括了簡單的強迫視角攝影法，以及運用大量電腦運算的「複合」技術來結合不同的畫面。

後面這個技術也用來創造許多不同的環境。佛羅多站在瑞文戴爾陽台上的場景，就是由愛隆之屋的靜態照片（克萊格‧波頓（Craig Potten）製作），背景繪製則是視效藝術總監保羅‧拉散尼所繪製，裡面還加入了瀑布流動的畫面。

接下來，克裡斯提安加入了他謙虛的稱之為「幾個小東西」的特效；他所指的是佛羅多臉上映射著戒指文字的畫面、索倫的魔眼、戒靈的世界等。在戒靈的世界中，真實世界變成一團迷霧。勒苟拉斯的箭矢也是數位運算的，以及波羅莫丟出數位運算的小刀等等。

我對甘道夫的煙火一直念念不忘：舞動的蝴蝶、飛射的長矛、俯衝的巨龍……但這其中最大的挑戰反而是讓動畫師們不要把它畫的太像真的龍！「要讓特效發揮功用，」克裡斯提安解釋道：「你不能讓它太過引人注意。如果你沒注意到，就不會有任何東西說服你不要相信它。」

「魔戒三部曲」能夠達成這麼困難的任務，多半都要感謝很多新科技的開發。像是那被稱作「千軍萬馬」的電腦程式讓精靈、人類和半獸人可以彼此作戰。

「我們把書中所寫的所有技巧都用了出來，」克裡斯提安說，「而且還有很多人們根本不知道書裡面有寫的東西！如果你想要知道這影片有多複雜，你看看摩瑞亞逃難的那個畫面就知道了。在這一場戲中，我們有模型、火焰特效、煙霧和落下的岩石，演員、特技替身、尺寸替身和數

位替身。牽扯了這麼多技巧和安排的結果是觀眾也搞不清楚我們到底做了什麼。他們永遠不可能弄清楚，即使他們真的辦到了，那也會是一張很長的清單！」

我實在忍不住要說這其中必定有所謂的魔法；但事實上並沒有。我正在等待彼得·傑克森抵達威塔數位時，視覺特效總監吉姆·萊吉觀察道：「在這樣的組織裡面，通常都會想要把導演擋在外面。他們會說：『不行，別讓他進來，我們還沒弄好！』但是，你擋不住彼得的，而且你也不會想這麼做。表面上看起來片子已經拍完，導演的工作已經結束，但彼得會走進來和所有人一起捲起袖子，繼續他導演的工作！」

彼得赤著腳在階梯上走來走去，從一個部門走到另一個部門，和每個動畫師討論他正在設計的場景。他對故事和人物的記憶不容質疑，而他的指導也精確的不容錯誤，他能夠精準溝通自己看法的能力也讓人大開眼界。

「我們必須記得的是食人妖其實是個發狂的小孩……而且他很累！他是個狀況外的洞穴食人妖！他看著勒苟拉斯，一邊走一邊喘氣……」（彼得模仿喘不過氣來的樣子）「他累斃了！他不能夠相信到底發生了什麼事情……像是這樣：『我本來想要殺死這些傢伙，但我肚子卻被開了一個洞，現在……？』你可以把那喘氣的動作加進去嗎？」

「你可以把一個小框框放在他腦袋上，當勒苟拉斯射出箭之後……他想著：『為什麼我覺得頭痛？為什麼天黑了？』如果你準備要這樣做，那麼請明顯一點，讓我們可以看到他痛苦的樣子……他可以發出一聲哀號，但嘴巴是閉著的……」（彼得模仿出可憐的嗚嗚聲）「讓我們看見那痛苦的樣子……然後你從痛苦轉化成憤怒……他就像小孩一樣：自己覺得不舒服，所以要找人發洩……很酷……差不多了……」

隨著他說個不停，我這才意識到這是魔法的來源：不是那些技巧，而是來自於法師本身。

「千軍萬馬」的成就

「要造一顆腦袋得花上一個月的時間！」這句話聽起來或許像是恐怖片的對白。但事實上，說出這句話的人是史蒂芬・瑞吉勒斯（Stephen Regelous），威塔數位在「魔戒三部曲」中所使用的群眾模擬軟體就是由他開發出來的。一旦史蒂芬的小組將大腦建構出來，這套系統幾乎擁有無窮的潛力。

這一切都是始自於數年前，當時彼得・傑克森要求史蒂芬拼湊出一個供給「魔戒前傳」使用的群眾運算系統。當時該系統的代號為「緩步」（Plod）（目標則是讓動畫人物可以走動），但很快的，它的規模就超越了原先慢條斯理的風格，而被改名為「千軍萬馬」（Massive）。簡單的說（裡面所牽扯到的數學和科技則是一點也不簡單），史蒂芬和工作伙伴們創造的是一系列複雜的人工智慧系統。「千軍萬馬」讓動畫演員（或是在此系統中被稱為電腦人AGENT），

依照著視覺、聽覺的輸入，利用「大腦」判斷自己所處的環境和狀況，並且即時控制超過二百五十種的肢體移動模式。

史蒂芬解釋道：「每一個動作的細節都會和另一個動作結合，其中隱含著複雜的邏輯，定義他們在某個時候可以、或是不可以進行某些行為。這些電腦人即時做出決定，而他們的『思考』流程可以每二十四分之一秒就做出一個變化！」

正如同真實世界中的群眾一樣，某些條件會產生額外的影響；這些電腦人遵照某種規則，這定義他們必須作的事情（發射弓箭、拿刀劍、投擲長矛），以及他們的「個性」。如果他們是精靈，那麼就必須和半獸人對抗，如果他們是半獸人，那就必須殺死精靈！「在這些泛泛的限制下，」史蒂芬露出有些駭人的冷靜表情說，「我們永遠都不知道這些傢伙最後會做出什麼樣的反應！」

在畫面上他用一名半獸人戰士來作示範。半獸人往前移動：左腳在前，刀劍往外伸出；幾秒之後，他可能會遇到另一名精靈戰士，對方會對這攻擊做出反應，以自己的武器還擊。在那個瞬間，半獸人可能利用他的刀劍格擋敵人的攻擊、利用盾牌出擊、蓄力準備發動攻擊，或是踏出右腳、退後一步，轉身逃跑，或者甚至是迎向死亡。

所有的這些電腦人在面對死亡時都會啟動一個被稱為「剛體動力模擬」的應用程式，這讓他們倒地時會隨著地形的不同而做出反應，不管是多岩地形、平地、

陡坡或是懸崖都會有所不同。

「我們有很多種死法，」史蒂芬忍不住要在螢幕上展示一群半獸人被精靈箭矢射死的畫面。一隻半獸人跪倒下來，另一名則是單膝跪地，第三名則是一個後空翻摔倒。「我實在忍不住得說，」史蒂芬笑著說，「這傢伙未免有點太誇張了些！」

在威塔數位進行的創世過程分成兩個部分：建構身體和建構頭腦。所有的身體都是用一個被稱為「半獸人製造系統」（連精靈也是用這個系統作的唷！）的程式來建構的。每個成果都使用一個通用的骨架。不過，這個骨架又隨著種族、身高、體型和站姿以及步距而有所差異。頭腦則是都是由一個被稱為「動作樹」的系統所拼湊出來的。這系統把各種行動和舉止透過節點連結在一起，並且全都輸入到資料中心去。

每個人物移動的模型則是利用動作捕捉技術所建立的。然後，在這一層骨架之外又被補充上所謂的「第二層動力模型」，用來模擬衣服、頭髮在骨架移動時的反應方式。

在啟動「千軍萬馬」系統之後，這些大軍就已經準備好要踏上戰場了。「你按下啟動鈕，」史蒂芬說，「這個程式就會為每一個電腦人運算並且繪製他們的每一個動作。」

究竟最多能有多少電腦人呢？「如果你真的想要，十萬名都不是問題！這就是最棒的地方：你不可能真的找到十萬名演員來拍攝一個鏡頭，但你可以集合十萬名電腦人！事實上，你甚至不需要替這十萬名電腦人繪製動畫，我們所做的是讓他們自己行動！」

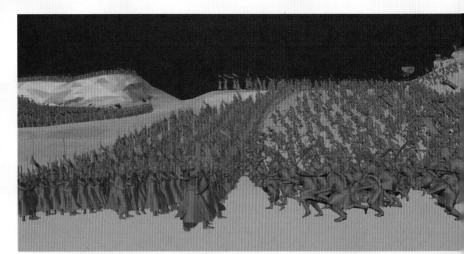

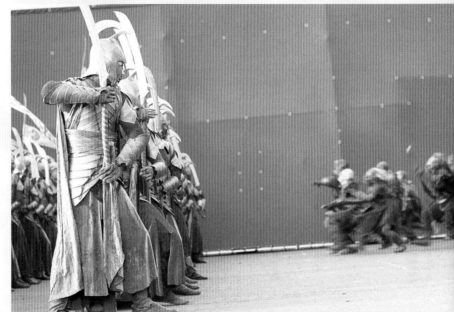

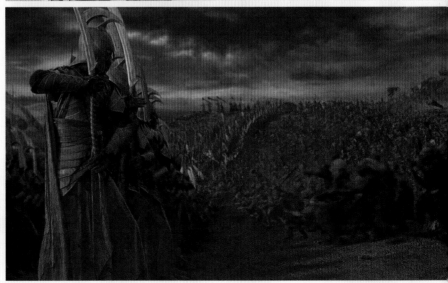

捕捉咕魯的身影

「我用毒癮者的感覺來詮釋咕魯！」安迪·塞克正在描述他對托爾金小說中最讓人印象深刻的人物所做的演繹：「咕魯最值得注意的是他痛恨魔戒，但又很喜愛魔戒。他對自己也是又愛又恨。他是個迫切需要某個東西的上癮者，而這個東西就是魔戒。」

安迪一開始只是應徵替咕魯配音，但是由於演過「上班女郎」、Mojo、AmongGiants、「酣歌暢戲」、「二十四小時搖頭族」的他在唸誦咕魯的台詞時實在太過入戲，導致彼得·傑克森在看過試鏡的片段之後，決定他應該出現在和山姆以及佛羅多互動的場景中扮演咕魯。一方面是讓其它的演員們更能入戲，另一方面則是讓動畫部門能夠用電腦將他的身影以咕魯取代。動畫化的咕魯一開始是個模型（右方照片），然後工程師將它掃進電腦裡面。這個時候，安迪就開始參與了替咕魯接生的工作。

每場戲必須拍攝三次：一次是在現場，安迪和伊利亞·伍德以及西恩·愛斯丁一起對戲，然後是一場去掉安迪的拍攝過程，以便能夠讓數位化的咕魯可以被安插進去。最後，安迪一個人在動作捕捉系統中工作，透過投影眼罩來觀看其它的演員。這樣就可以將整個片段以數位化的方式轉換進去電腦動畫系統中。

安迪說：「真正的挑戰是在銀幕上

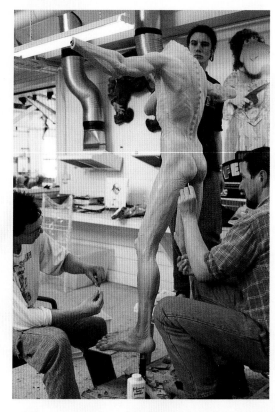

創造一個可信的人物。即使咕魯會以高科技來創造，但彼得決心要讓它的部分由演員主導。這也代表了他認為在這系列電影中，特效絕對不能取代故事、演技和人物。」

雖然安迪曾經在劇場演出過很多次，但他發現這樣的過程有些讓人害怕：「其它人可以用自己的方式演戲，穿著戲服和道具。但是，我就必須在地上爬來爬去，穿著緊身的萊卡衣，只在膝蓋和肩膀部分特別有襯墊。這真的有點暴露！」

不過，這種不設防的感覺也讓安迪對咕魯的詮釋更為真實：「彎腰趴在地上

候，他有機會演出史麥戈如何因為躲入迷霧山脈之中，慢慢的化身成咕魯的過程。這個橋段會在「雙城奇謀」中以回憶的方式播放出來，當然，包括了很大量的特殊化妝，但這的確可以有效的協助演員扮演這個角色。

安迪從書中獲取了大量的靈感：「我有種咕魯總是看著地上、挖著地面、躲藏的感覺。托爾金覺得他有點像是戀物癖：他會收集魚骨頭和小東西，並且放在他的口袋裡面。咕魯也有一些獸性的特質，也因此，我聯想到當他說話的時候，應該會有那種像是小貓要把毛球吐出來的抽搐動作。」

因此，安迪・塞克的咕魯是個毒癮者，是個著迷於魔戒的可憐蟲，安迪非常同情他。「咕魯是人性的黑暗面，但是，我試著不要評斷他的人格。我希望能夠從悲天憫人的角度來看他。我認為，大家可以歧視那些對某些事物著迷的人，但是，如果我們不想要瞭解他們，但我們根本就不算是個真正的人。」

的確讓我的聲音改變了，托爾金告訴我們：很久以前咕魯曾經是個叫作史麥戈的哈比人。他獲得這個新名字的原因是他經常發出的怪聲。我覺得咕魯大部分的痛苦可以用喉嚨來詮釋；他所遭遇的一切事情：包括謀殺他的朋友達戈來奪取魔戒，以及被魔戒魅惑，這些感情都被禁錮在他喉嚨裡。他的身體和聲音就是這樣出現的。」

他的聲音並不只有一個，因為有些時候，這個人物體內會出現兩種性格：戴上戒指前的史麥戈和被徹底污染的咕魯。「史麥戈的聲音比較高，鼻音比較重，」安迪解釋道：「咕魯比較低沈，比較多喉音。從行為上來看，史麥戈比較溫柔，不會那麼邪惡；咕魯則是個被折磨的小傢伙，他生氣自己弄丟了魔戒，自怨自艾。他的身體並沒有改變，差別只是在他對待自己的態度。你可以看見他心中的變化：想要被關愛，想要服侍魔戒持有者。但是，同時他又會洩漏內心的貪婪和嫉妒。」

當安迪在扮演史麥戈這個角色的時

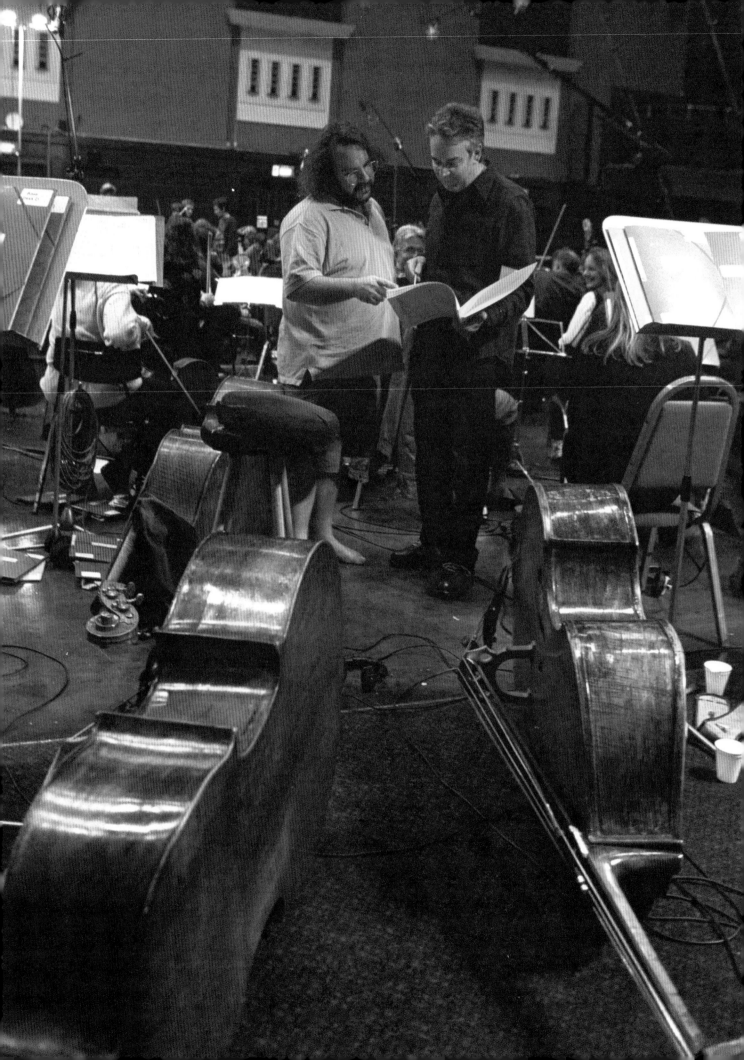

第十二章
魔戒的樂曲
CHAPTER 12: KNOWING THE SCORE

「歌劇。這是我的想法，我在創作一齣歌劇。」霍華・舒爾在「魔戒首部曲」的配樂錄製休息時間中對我說。「這本書撰寫時是單一的一本，後來才被拆散成三本。這部電影描繪的是單一的故事，只不過會以三集的方式來播放。所以，我把它當作一個有三幕的歌劇來詮釋。」

樂師們喝完了茶和咖啡，正準備回到錄音室裡面。霍華・舒爾轉身準備離開；但是，他轉過身露出微笑補充道：「這不過是第一幕而已！一個兩個半小時的第一幕！」

北倫敦的林德賀斯特（Lyndhurst）不是個尋常的地方。如果你不知道內情，看到這裡可能以為它是個教堂。它過去的確是，但現在，它已經成為錄製「神鬼戰士」、「英倫情人」和龐德電影的錄音中心了。

林德賀斯特大廳是由著名的維多利亞時代建築師愛佛瑞・瓦特豪斯（Alfred Waterhouse）所設計的。他所設計的哥德風建築包括了倫敦自然歷史博物館，那讓人印象深刻的史前鳥類和生物都是他的傑作。林德賀斯特外表的古典風格並沒有改變，但內部已經變成了一座先進的錄音室。這是披頭四的傳奇製作人喬治・馬丁（George Martin）爵士所改裝的。

在這裡，還有其他的四座錄音間中（一座在威靈頓，另外三個在倫敦）就是這系列電影的配樂錄製的地方。在控制室內有種忙碌和專注的氣氛。聲音工程師和混音師們坐在裝滿了按鈕和轉盤的控制台

前面：七十二個音軌，擁有自動混音系統和電影播放的設備。製作人和剪接師們忙碌的看著劇本，紀錄相關的錄音和演奏進度。在這音響聖殿的正中央就是彼得・傑克森。

倫敦秋天又冷、又濕，但彼得依舊穿著短褲和T恤，而且還是赤著腳。以一個處在非常緊迫行程中的人來說，他看起來卻很輕鬆。

「我覺得這很放鬆，」他承認道：「霍華的工作比較辛苦……通常，當我在現場拍片的時候，我做的工作和他很像。我必須要決定哪些片段可以用，哪些不行。不管你想不想要繼續拍攝都別無選擇。而且，如果你想要重來，你要改變哪些東西？試這個嗎？或是那個？能夠坐在這裡聽音樂，不需要負擔演奏的壓力很輕鬆啊！」

俯瞰整個錄音間的窗戶說明了這裡

「霍華親手寫下整個配樂，」彼得說，「結果相當讓人興奮。這是個完全連續的音樂篇章，但同時也反應了中土世界的不同文化。這是個非常大的工作。」

「好啦，各位先生女士……」霍華的聲音透過頭上的揚聲器傳過控制室，「讓我們重來一次1G，好嗎？」

四個灰色的電視螢幕突然間亮了起來，在指揮者位置上的那個也是一樣。上面出現的是甘道夫的特寫鏡頭。大家可以清楚的看見他的鬍子、濃密的眉毛、和閃爍的眼睛。眾人正準備開始，不過，在那之後則是一些相關的建議：「風笛似乎有點太大聲了，持續的有些太久……還有，瑞秋，你調整過鼓面的張力了嗎？」

她調過了。演奏的次數紀錄在控制室裡面以供參考。「1G43，第961次……」霍華舉起指揮棒：「來……」

的生活氣氛：畫廊、有些髒污的彩繪玻璃、管風琴。不過，驚人的是表演的空間竟然是六角形的，看起來一點也不像是教堂。倫敦愛樂交響樂團的一百名音樂家在如同叢林的收音麥克風之下準備妥當，霍華·舒爾則是站在指揮家的平台上，研究著樂譜。他深思著，邊前後翻動著樂譜。

他遲疑了片刻，「希望第三小節能更有力……」

然後又停了片刻。「也希望長笛能夠漂亮的出來……」整個管弦樂團正準備開始，但這位作曲家依舊還有一兩件事情要交代：「還有弦樂部：你們可以升高那個小節一點點……升高一點點就好……不要太多……這樣感覺起來我們才會一起抵達高潮……」

控制室的聲音在錄音帶上喃喃唸著：「這還是1G-43，第961次……」

然後：「等等，我又想起一件事情。大提琴：有個地方一次升高一個八度，你不要演奏那一段，不要第三十五小節。喔，還有法國號，不要演奏三十六和三十七，好嗎？好的，我們來試試……」

在銀幕上，甘道夫開始說話，不過現場聽不見任何聲音。只有在這裡，我們會看到一個默片版本的「魔戒三部曲」，只有畫面和音樂。在戲院中沒有人會看到這種去掉音效和對話的版本，但是，在錄音間裡，為了讓大家能夠專注在音樂上，這樣是必須的。不過，也只有透過這樣的方式才能夠完整享受霍華·舒爾的創作。

在接下來的幾個小時，一次又一次，的，我忍不住想起霍華在幾個月之前跟我說的話：「我想要讓這配樂有種古老的感覺，彷彿是在某個保險箱裡面被挖掘出來的。」

一條黃色的線出現，接著一條綠色的線把螢幕歸零，一個點出現在畫面中央，指揮棒一降，音樂就開始了。

照著霍華的指示，這次樂團給了他很多的強調音符。甘道夫駕著馬車沿著狹窄的小路前進，佛羅多坐在他身邊。音樂充滿了節奏趕：長笛的聲音掃過弦樂部的聲音，如同微風吹拂過草地一樣。這音樂有種英國鄉間的風味，它向古代的大師致敬，曲中有種古代凱爾特民族的風味，那是一個更寧靜、更美好的時代。

馬車穿越過夏爾充滿陽光的土地，

前往哈比屯。山坡上是幾個小小的圓門，炊煙從煙囪中冒出，這個鄉下小花園中有著露水的痕跡。音樂現在有種聒噪的感覺，似乎在吸引人們注意到配樂，就有點像是哈比人一樣！

甘道夫走過磨坊旁的一座小橋，繼續前進。一群哈比小孩興奮的在車子旁邊跑著。這是甘道夫，偉大的煙火製造者！一名年老的哈比人看著這些小孩，露出若有所思的神情，彷彿在思考著自己的童年。馬車經過孩童身邊，他們失望的目送車子離開。音樂似乎全部停了下來。然後，隨著煙火在空中爆炸，灑下一連串的火花，音樂又重新跟著出現了！孩子們高興的笑著拍手，弦樂似乎展現的就是甘道夫惡作劇般的笑容。

下一站：袋底洞，這是甘道夫和比爾博重新團聚的時候。隨著兩名老朋友見面，擁抱了片刻之後，哈比人的旋律又出現了，現在卻有點緩慢，有點哀傷。

在袋底洞裡面，音樂描述著一個溫暖、舒適的環境。但是，隨著比爾博跑去拿茶，甘道夫走進書房裡，在一堆古老的書籍之間，找到了一張上面有著山脈和火

龍的舊地圖。不安的弦樂開始切入主旋律中。甘道夫皺起眉頭思索著，因為這張地圖代表著比爾博獲得某個戒指的過程⋯⋯

音樂到達了一個高潮，這也是這段落的結束。樂團鬆了一口氣：一兩個成員小聲交談，另外一個人拿起報紙，開始玩起填字謎遊戲。一個提琴手在閱讀「哈利波特：火盃的考驗」。

霍華思索著。「我們需要第四十九小節的呼嘯聲，讓它變成中強，短笛和黑管也是一樣，你們在第五十小節的最後甚至可以變為強⋯⋯」他哼了那一段。

他們又演奏了一次：「我們不要用馬車越過橋樑來當作參考⋯⋯」然後又是一次。「不知道吉他和豎琴在第五十二小節是否應該繼續急彈。試試看吧，因為那動作似乎停在那邊了⋯⋯」然後又是一次⋯⋯

霍華走進控制室，和彼得一起聽著這些段落配上影片和音效的表現，看看搭配上對話和音效之後的配樂表現如何。

彼得很高興：「聽起來很好。」霍華有些保守：「的確比較好了。」

「我真的沒有什麼導演對配樂的堅持，」彼得告訴霍華。「要求樂團的必須是你。」然後，他看著我的方向說：「我實際上是個音痴，對創造音樂一竅不通。所以，我會把我的建議限制在：『這裡可不可以安靜一點呢？』或是『或許這邊可以再興奮一些，』而霍華會想辦法達成這

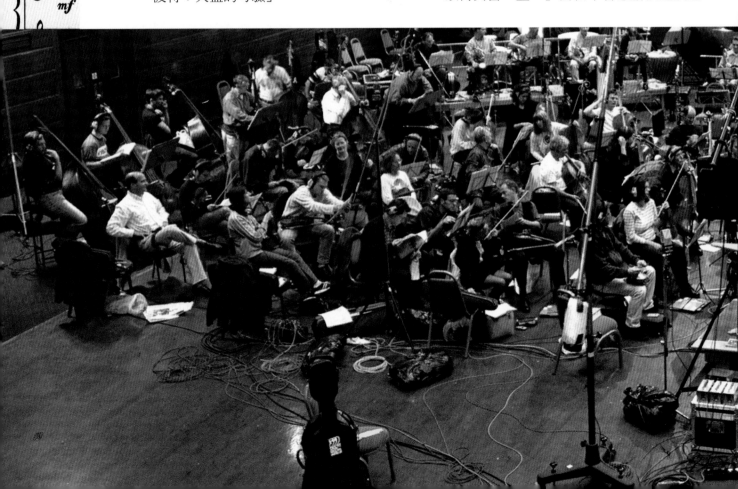

些目標。」

霍華笑了。「我在這個部分可能會額外花上另外半個小時，一旦我搞清楚這裡的動態表現之後。我們必須要強調此處的情感……」

我回想起早先和霍華的一次對話。那是半年前在紐西蘭威靈頓。那是個溫暖的夏末早晨，我們在他位於海濱步道（Marine Parade），俯瞰握色灣（Worser Bay）的公寓聊天。

「這個配樂將會非常多感情，」他告訴我。「當然，這裡面會有熱情和神秘、動作和懸疑。但是，基本上這是情感為主的配樂……」

那時他才剛開始配樂，雖然他在兩千年夏天加入整個計畫之後就一直在構思，但真正的工作那時才展開。「聘請作曲家，」霍華觀察道，「就像是選角一樣。你必須要進行很多研究，這樣才能夠找到擁有適切創作風格的人和導演合作。」

法蘭・華許聽了很多電影配樂。霍華的配樂不只鼓舞了她的想像力，在很多時候更都是搭配那些改編文學作品的電影。像是莎士比亞的「理查三世」威廉・布羅的「裸體午餐」，湯瑪斯・哈裡斯的「沈默的羔羊」和J.G.巴勒的「超速性追緝」等都是他的作品。

最後，法蘭和彼得打電話給這位作曲家：「我們討論了很久，」霍華回憶道：「有關音樂和電影製作。最後，他們問我是否有興趣，當然我有啦！」

一趟前往紐西蘭的旅行肯定了這個看法：「我到這邊來拜訪了伊多拉斯、瑞文戴爾和羅斯洛立安，看見一些正在製作的數位動畫，甚至和哈比人吃午餐！這很顯然會是一個很有挑戰性的工作，但是對我來說是無法抗拒的吸引力：我覺得中土世界將會是一個很好的工作地點。」

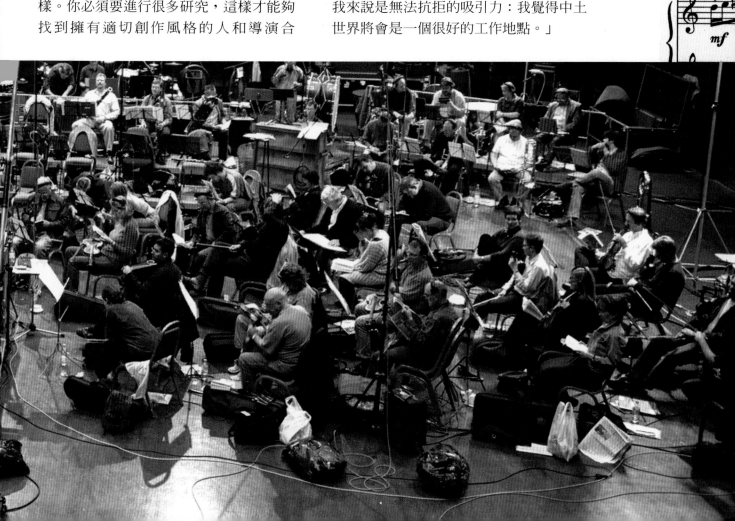

這個工作在黑暗、迷宮般的摩瑞亞礦坑中開始了；他必須先為二零零一年坎城影展先期播放的片段創造一段配樂。

「當你在改編某些文學作品時，你有責任要把一切作對：你是把文字從書中取出，並且把它們轉換成樂曲。這部影片更是如此。我們並不覺得自己在改編這本

書，事實上，音樂和影片都是書的一部份。我們試圖重新創造一個真實的世界，所以觀眾會覺得他們真的身處在哈比屯、瑞文戴爾或是摩瑞亞礦坑。」

桌上散落著很多手稿（霍華不只是作曲，還負責指揮所有演奏部分），以及一本翻的有點舊舊爛爛的《魔戒》。

「當我在工作的時候，這本書一直在我手邊，每當我想要查詢書中的場景或是可以聯想到的音樂時我就可以用。」

霍華在書中找到了非常多給他作曲靈感的段落，特別是在矮人之鄉的那個部分：「摩瑞亞一段有種特別的聲音成分

在：托爾金不停的提到鼓聲，地底的鼓聲，稍後又提到了震撼眾人的敲擊聲。所以，這段的配樂會有鼓聲和人聲，毛利人和薩摩亞人低聲吟唱，矮人的歌聲會有種類似西藏僧侶的感覺。」

六個月之後，這段音樂已經寫好了，由紐西蘭交響樂團演奏。在摩瑞亞的片段於坎城公開的三個月之後，霍華‧舒爾在倫敦錄製「魔戒現身」的配樂。

現在是林德賀斯特的午餐時間（這幾乎已經快是吃晚餐的時間了！），霍華正乖乖的排隊等候取餐，而大部分的樂團成員已經開始在用餐了。

我提醒霍華之前我們討論過有關摩瑞亞的段落，他說：「那其實是個完美的開頭。我在摩瑞亞的地方花了很多時間作研究，這一段所投注的精力正好替我打開了中土世界後面的入口。從摩瑞亞開始是個正確的選擇，因為在該處發生的事情其實是一切的關鍵。遠征隊千里迢迢來到了這裡，在中間所發生的事情又影響當他們之後的行程。這真的是最好的開頭：一旦我創造了這個世界，我就可以自由進出這個國度！」

前往和離開摩瑞亞的過程包括了創造好幾種音樂的「語言」：「他們幾乎都不一樣：摩瑞亞是個以鼓聲為主導的段落，瑞文戴爾更為光明，羅斯洛立安比較神秘。我把瑞文戴爾當作交響樂組曲，但在羅斯洛立安中我使用了更多異國風情的樂器，印度琴和北非笛就是其中的兩個例子。」

對精靈的最後庇護所和黃金森林的描述中也包含了人聲的音樂。「在書中，」霍華提醒我，「充滿了音樂和歌曲。不過，由於時間的限制，我們在電影中沒有機會全都呈現出來。但是，我想要把這些失落的片段用人聲和詠唱的方式都加回去，希望能夠讓人類的聲音成為交響樂中的一部分。」

要創造出這麼複雜的配樂，也讓整

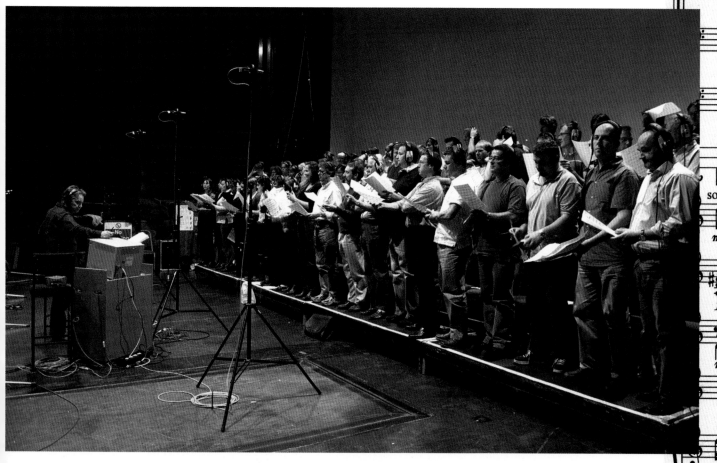

個過程變得非常的勞心勞力：「這眞的是場馬拉松！我試著像運動員一樣調整自己的腳步。我們已經在最後衝刺的階段了……呃，至少是這部電影。」這個「最後衝刺」大概一天要花十六個小時：「我每天早上都在設法寫出這部電影的開場。這很困難，因為我必須同時配合聲音和影像，又必須讓它詳盡的呈現。幸好目前為止還算順利。」他暫停了片刻，一邊的眉毛揚了起來，補充道：「一定得順利才行：我們幾天之內就要錄音了！」其它的時間他都在和這些音樂家合作。「當你在完成一個這麼漫長的工作時，你無法想像自己接下來要作什麼，因為你已經投入了太多的精力和資源在裡面。我唯一和這段工作沒關係的事情可能就是出去走走，讓腦袋清醒一下，但我還是滿腦袋都是魔戒。」

他的確有很多東西要想：「『魔戒現身』的配樂大概是一般電影的兩倍：一部

份因為這電影的長度，而且在影片中我們也比較少完全安靜的片段！」

於是我詢問他，這部影片中到底有多少個「段落」？「段落」？他乾笑了兩聲：「喔，這已經超越了段落的分隔了！我是以組曲的方式來撰寫的，總共我們必須要演奏兩個半小時以上的長度！」

回到控制室之後，霍華·舒爾又和音樂助理製作人麥可·崔曼泰（Michael Tremante）、音樂編輯蘇珊娜·波立刻（Suzana Peric）開始了熱烈的討論。這兩位算是彼得·傑克森和工作伙伴們在這個計畫中的顧問和指導者。他們兩個人負責仔細的一個音符、一個音符的聆聽這段樂曲的錄製。

麥可告訴霍華第二十八小節的最後一次演奏「非常好」，蘇珊娜補充說一到十二小節也非常好。霍華決定從第十一小節重來一次。但是，這裡有一個問題。小

提琴手德蒙特和其它幾個人去散步去了。一名大提琴手去找他們，而一位黑管樂手則是拿出巧克力餅乾遞給大家，另一名小提琴手則是又開始閱讀「哈利波特」。

在這段過程中，我詢問蘇珊娜有關作曲家的一些事情。現今的配樂作曲者有多少人像霍華·舒爾一樣親自指揮：「這幾乎是一種已經失傳的藝術，」她回答道：「特別是在美國，電影配樂的行程表非常的趕，你只好讓別人來幫你處理指揮的部分。但是，世界上依然還有一些作曲家像舒爾一樣堅持要自己來，因為這才是他展現個人意志和創作詮釋的關鍵時刻。我們聽到一段音樂的時候都會認出來，但作曲家對樂曲的詮釋才是真正最權威的。」

德蒙特和朋友們飛奔回錄音間。霍華並沒有動氣：「如果諸位要休息，那麼請在你不需要演奏的時候進行，請不要在這個時候隨意離開。」

德蒙特非常不好意思的道歉。「好吧，」霍華說，「你需要調音嗎？」他需要，在每個人都準備好之後，他又對那提琴手提供了一些建議：「你可

以在第十六小節的第六拍來個花音一些……可以嗎？」他哼了一段，提琴手照作了。「沒錯……」

影片又再度在螢幕上播放，樂團再次開始演奏。最後大家都同意這是非常不錯的表現，特別是德蒙特也獲得了誇讚：「花音那邊非常的好，在第十八節的小變化也相當不錯，幫了我們一個大忙。多謝。」大家並沒有因之前的事件而不愉快。

接著又是一連串追求完美的痛苦工作。外面夜色已經降臨，彩色玻璃已經成了黑色的牆面。現在是晚間九點，樂團在這個段落必須暫時離開，以便讓六十多人的倫敦合唱團和指揮泰利·愛德華（Terry Edwards）進來。

霍華·舒爾一點也沒有不耐煩的樣子：這是另外一

群必須要加以指導的音樂家，以便讓這個複雜的組曲更為完美。在螢幕上是一個還沒完成的飛蛾從地面飛向歐散克塔頂端的靜止畫面。

「這部分只需要女性而已，」霍華解釋道：「這段非常短，只有五個小節……」音樂播放出來讓合唱團聽。「聽到那些高音了嗎？你們要唱的比那低八度。」

接下來的場景是遠征隊離開羅斯洛立安的畫面。合唱團排練了幾次，但有點不對勁，好像少了幾個音節。霍華有些困惑：「我不記得漏掉這些了啊？你可以幫我檢查一下手稿嗎？」他請麥可幫忙：「或許是在印出來的時候漏掉了……」

麥可說他會馬上看，但需要一點時間。「喔喔，」霍華嘆氣道：「那麼我們最好先做別的。」他們接著開始了一段描述半獸人在歐散克塔底下工作的樂曲。這段只需要男聲，第一次聽起來很不錯。但泰利‧愛德華不怎麼高興：「我聽見你們

有些人在第五拍的時候呼吸。」「呼吸？」霍華說，「我們好像不能這樣喔！」

泰利想到了解答：「你們早點呼吸就好了，」然後是另一個更好的答案：「乾脆我幫你們呼吸好了！」大家在哄堂大笑之後又試了一次。「這次很好，」作曲家看著手錶：「不過已經十一點五分了。我們繼續吧……」

眾人繼續演唱。雖然還有很多工作要作，但我們得要搭最後一班火車。彼得‧傑克森則是必須趕去另一個地方觀看一個從紐西蘭寄過來的特效片段。

當我們走出錄音室時，合唱團正在演唱另一個段落。門外是個錄音機器，裡面的母帶正在轉動，一層接一層的把「魔戒現身」的配樂組合起來。這裡就是無數個小時努力的成果，我們停下來看著對方。

「不管怎麼樣，」彼得說，「千萬別按下刪除鈕啊！」

遠征隊主題曲

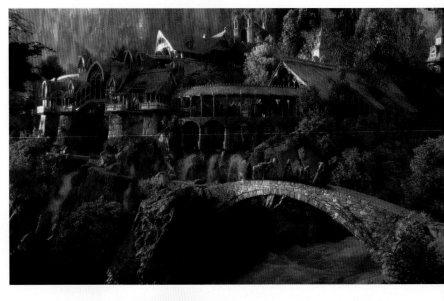

如果有選擇的話，大多數的電影配樂大師會希望能夠為一兩個電影中比較重要的主角來作曲，這樣才能夠創造出比較強而有力的片段來。為了要創造「魔戒現身」的配樂，霍華·舒爾面對的挑戰更大，他面對的主角竟然至少有九個！

「於是我決定，」霍華說，「要製作一個主題曲可以穿插整部片子，代表遠征隊在不同階段的弱點和力量。」

「這個主題曲的片段一開始會出現在山姆和佛羅多踏出哈比屯前往布理的時候：這是他們第一次離開夏爾，他們覺得很害怕，所以這是有點躊躇的感覺。然後他們和梅里與皮聘見面了，由於現在有了四個人，所以配樂變得更樂觀、更歡樂。在抵達布理之後，哈比人覺得非常害怕。但是，在他們遇到神行客之後，遠征隊有了五名成員，主題曲變得更有組織了，不過，它也反映出了他們的疲倦，以及對未來環境和危險的不確定。最後，他們終於抵達瑞文戴爾，雖然他們以為這場冒險終於結束，但卻發

現這只是一切的開端。現在，他們有了更多的協助，甘道夫、波羅莫、勒苟拉斯和金靂，隨著這九人離開的時候，我們聽見了一個充滿英雄氣概、歡樂的主題曲演奏。」

「隨著遠征隊穿越摩瑞亞，其中有幾個不同的詮釋：在擊敗了洞穴食人妖之後，有個勝利的版本。但是，當甘道夫陣亡，波羅莫越來越受到魔戒誘惑時，遠征隊開始四分五裂，主題曲也有同樣的感覺。」

「在波羅莫戰死時，我們聽見嚴肅、哀傷的主題曲版本。隨著佛羅多和山姆孤單離開進入魔多，主題曲變得有點破碎，比較類似一開頭：兩人的遠征隊進入未知的領域⋯

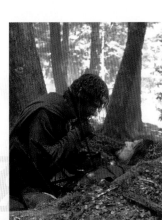

尾聲

一個結束，傳奇的開始
EPILOGUE: AN END AND A BEGINNING

審判之日終於到來。

「魔戒現身」的全球首映派對在二○○一年，十二月十日星期一的晚間開始，一直到第二天的凌晨才結束。等到最後的賓客開始離開倫敦東區的煙草港之後，日報的第一版正好被送上報攤。媒體到底會怎麼看到這個影片呢？

其實根本不需要擔心。在一篇評論中：「每日郵報」描述這部電影擁有：「極端神秘的氣氛和對人類慾望的瞭解，讓『星際大戰』看起來像是小孩的玩意，」「每日電訊報」則是在一篇標題為：「你不喜歡這部片，你以後就不會喜歡任何電影了。」內文宣稱：「它每一分鐘都在描述精采的冒險，讓這些冒險發生在豐美、詳盡和絕險的環境中，從翠綠的草原到極寒的高山。它將每一個人物拍的有血有肉，最先進的科技則是讓所有的事件都顯得栩栩如生。」

幾名評論家把彼得‧傑克森和歷史上的幾個大製片家相提並論，其它的人則是看到了很多其它偉大片子的影子。

在美國的第一波評論則是登上了著名的娛樂週報《綜藝》（Variety）「傑克森描述了中土世界的許多面相，同時也忠實的呈現整部片善惡對抗的主題，有時則是呈現了友誼和團結在面對危險時的力量。而且，整個故事一直順暢的運行，並不會因為插曲或是特效而有所延誤。」

國際版《銀幕》（Screen）雜誌則是描述該片為「驚人的視覺效果，故事內容沈重而回味無窮」，並且宣稱「它不只忠實的呈現原著精神……同時也擁有自己的

獨特詮釋，在眾多好萊塢的片子中顯得獨樹一格。」

「洛杉磯時報」的報導則是和眾多的評論家意見相同：「這部電影的製作融合了想像力、熱情、技巧和智慧，節奏快速，拍攝讓人有種回到古代世界的身歷其境之感。這個三部曲的第一集讓我們身陷其中，一切都不再重要，只有那銀幕上不停進行的情節。」

隨著國際媒體的回應不斷增溫，托爾金的書迷們也給予熱情的鼓勵。雖然如同預料中，書迷們對於改編的部分有些不滿，但大多數人都給予極為正面的評價，網站上也充滿了熱情的影迷回去看第二次、第三次甚至第四次電影的留言。

但是，世界上沒有人比紐西蘭的人們更迫切的等待「魔戒現身」的來臨，特別是威靈頓的居民。之前紐西蘭海關的海

報被重新設計，上面變成了半獸人、食人妖、哈比人和記者！「我們將這個海報放的機場到處都是，」負責這個行銷活動的伊力特・克頓（Elliot Kirton）回憶道：「甚至貼在海關櫃臺後面！一開始，我們希望眞的修改海關上面的招牌。不過，你也知道，這絕對沒有那麼容易的！不過，在首映的期間，我們的確獲准在行李轉台上放了很多有趣的行李，上面寫著『甘道夫的手杖』、『比爾博的魔戒』，還有一捆稻草上面寫著『小馬比爾』！」

紐西蘭的郵局也發行了六張郵票來慶祝電影的上映（面額從四十分到兩元），這是由威塔工作室的沙夏・李斯（Sacha Lees）所設計的。裡面有甘道夫和薩魯曼、佛羅多和山姆、神行客、波羅莫、凱蘭崔爾和瑞文戴爾守護者。這一套郵票也有特別的首日封，上面有著黑騎士和索倫魔眼的標誌。

然後就是首映了。「中土世界大地震昨晚襲擊威靈頓，」「紐西蘭前鋒報」這樣宣稱。他們給了這部電影五顆星，評論繼續道：「如果你的視覺神經正在體驗這場饗宴，那麼你的心臟可能更會因為這部片而跳動不停……幾週之前，傑克森說他很希望有一天大家會覺得自己期望太高，這不過只是一部電影而已。才不會！『魔戒現身』棒極了！趕快把後兩部送上來吧。」

這是十二月十九日，今天就是電影全球上映的日子。當地的晚報很驕傲的說：「忘記倫敦、紐約和洛杉磯吧！『魔

戒』的真正首映是昨天晚上的威靈頓。」雖然天色不好，氣溫很低，一萬五千人還是擠到了「大使戲院」（Embassy Theater）附近的街道上。這裡為了這次的活動已經花了數百萬元改裝，門前則是威塔工作室提供的摩瑞亞洞穴食人妖。它負責歡迎本片的明星和導演來參加巡迴的最後一站。「這太棒了，」彼得‧傑克森說，「可以看到自己的老家變成這樣！」

海倫‧克拉克（Helen Clark）是紐西蘭的首相，她在演講中表示：「這部片子替紐西蘭帶來了驚人的效益。諸位看過的很多片子根本不知道是在哪裡拍攝的……但是，每個人都知道這是在紐西蘭拍攝的。」讀著講稿，我回憶到約翰‧瑞斯—戴維斯說過的一句話：「彼得‧傑克森對紐西蘭觀光業的貢獻甚至會超過庫克船長！」

在首映典禮之後，大使戲院自然就是放映這部電影的地方。很快的，這座八百個座位的戲院就成了每天可以收入三萬紐幣的地方，讓大使戲院的負責人也吃了一驚，「這是我這輩子所有的聖誕節結合在一起的成果！」

事實上，「魔戒現身」對所有參加製作和發行的人來說都是個很好的聖誕禮

物。新線影業回報這部電影在全美三千三百五十九家戲院上映，首映當天收入就有一千八百二十萬美金。美國當週的收入則是高達六千六百萬美金，加上英國的四百七十家戲院也收入了一千一百萬英鎊。在開映一個月之內，這部片子光在美國累積票房就高達兩億兩千八百萬美金，全球收入八億五千萬。

接著一連串的獎項也到來了。美國電影協會給了「魔戒現身」年度最佳電影的獎項，吉姆‧萊吉則是年度最佳數位特效大師。這部電影也在美國影評人協會獲得了最佳製作設計、藝術指導的獎項，同時該會也給予凱特‧布蘭琪最佳女配角獎，並且頒給彼得‧傑克森特殊貢獻獎。

霍華‧舒爾則是獲得了洛杉磯影評人協會的最佳配樂獎，伊恩‧麥克連獲得了演員工會的最佳男配角獎。伊恩同時也獲得了MTV電影獎中的最佳格鬥獎，而克理斯多福‧李則是獲得了票選的最佳壞

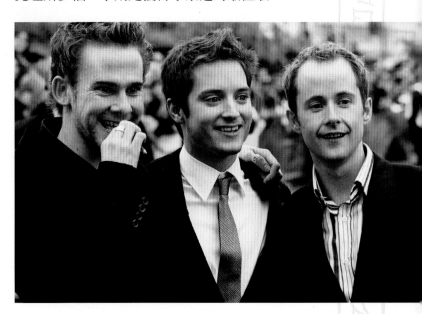

蛋獎,在摩瑞亞礦坑中的墓穴戰鬥則是被票選為最佳動作戲。這部電影被英國電影雜誌《帝國》(Empire)的讀者們票選為最佳電影,伊利亞·伍德則是最佳演員,奧蘭多·布魯(上圖)則是最佳新人。

在三個主要的電影獎項中,「魔戒」獲得了相當多的提名:四個金球獎提名、七個英國電影和電視學院獎提名,以及十三個奧斯卡獎提名。

「魔戒現身」雖然在金球獎中沒有斬獲,但獲得了英國電影和電視學院的五個獎項:最佳影片,最佳觀眾票選獎、最佳特效成就獎(獲獎者是藍道·威廉·庫克、愛力克斯·方克、吉姆·萊吉、馬克·史泰森和理查·泰勒),最佳化妝/髮型(彼得·歐文、彼得·金恩、理查·泰勒)。右邊的照片則是理查·泰勒和妻子坦雅·羅哲的合照。彼得·傑克森則是獲得了大衛·林恩導演獎。

雖然許多影迷為了在奧斯卡獎項中的表現而失望,但這部影片還是獲得了四個獎項:最佳原創配樂(霍華·舒爾)、最佳攝影(安德魯·李斯尼)、最佳特效和視覺效果(獲獎者是庫克、萊吉、史泰森和泰勒),最佳化妝(彼得·歐文和理查·泰勒)。理查除了兩個英國電影和電

視學院獎之外,又有了兩個奧斯卡獎!

除此之外還有其它比較不商業化的獎項:彼得·傑克森在新年時獲得了紐西蘭的榮譽之友稱號,而他的伙伴和一起撰寫劇本的法藍·華許則是成為紐西蘭榮譽會的成員。彼得也被票選為紐西蘭年度風雲人物,「紐西蘭先鋒報」中撰寫的:「你可以說這太明顯了,太媚俗了,或者是太過受到『魔戒』行銷的影響。你可以這麼想,但是,傑克森應該獲獎,正因為這些潮流、這些報導和這些金錢之後,他依舊還是個徹頭徹尾的紐西蘭人。他是我們的光榮。他能夠駕馭自己從兒時就開始拍攝塑膠恐龍的創造力,直到現在控制史上最大規模電影的商業頭腦,這都和佛羅多進入中土世界的冒險一樣……這一切都

問是誰擁有『魔戒三部曲』的版權時……如果那時有人跟我說：『你這個工作未來會到二〇〇三年才能夠結束！』那麼我多半會說：『不！』」

稍後，在第一集電影獲得了無庸置疑的成功之後，我和彼得聊天，他只補充了一句：「以我個人的紀錄，和過去從來沒有拍攝過成功的商業電影的前科，我能夠站在這裡實在讓人很難以置信……不過，這個計畫的重要特點就是打破成規，它的一切都離經叛道，我覺得這樣正好！」

當然，壓力並沒有因此消失。彼得依舊努力工作想要完成整個計畫，就某種程度來說，大眾的期待甚至比過去更高了。但是，在看過了「魔戒現身」之後，觀眾們可能更想要一睹下兩部電影的風貌。不管這聽起來有多麼不可思議，但就像彼得說的，「這樣正好！」

是他在紐西蘭完成的，連哈比人的腳毛都是在這裡完成的。許多年前，他早就可以投身燦爛的好萊塢，但他並沒有。他能夠創造出『魔戒三部曲』的能力，證明了他領先非常多的好萊塢導演。他可以穿著粉紅色T恤和短褲，甚至赤著腳指導這部片子，都代表了我們的紐西蘭精神。」

在「魔戒現身」上映的幾個月之前，在這部片還沒有完成時，我問彼得如果知道現在會面臨的事情，當年會不會還是投入這個計畫？他笑了，想了片刻之後回答道：「如果你問我是不是很享受這段過程，我的答案會是：『當然享受！』但是，如果你可以把時鐘往前調，回到一九九五年十一月的那個早晨。我當時躺在床上，正在考慮要不要打電話給經紀人，並且詢

感謝

THE LORD OF THE RINGS

ACKNOWLEDGMENTS

「我想要讀的是這部電影的幕後介紹！」SFX雜誌的編輯當年正因《魔戒魅影》的出版而訪問我。我有些魯莽的回答他，我下一部作品（也就是這一部）正是如此！

畢竟，要描述一部電影誕生的過程並不困難，因為每部電影都是由許多人的奉獻和努力所構成的。「魔戒三部曲」究竟有多少人的參與，從那最後的十五分鐘工作人員名單就可以看出來了。如果把三部電影都加在一起，這些人數可能還會增加。

我和這其中的許多人見過面，許多我訪問過的人成了我的好友。不過，當我開始寫作的時候，我發現恐怕一本書並不能夠完整的描述整個電影的幕後製作過程和成就，甚至可能需要好幾本書才行。

因此，或許我應該思考是不是撰寫一系列「ＸＸＸ拍片生活寫照」，或者「ＸＸＸ朋友和伙伴訪問記實」這類的作品。

不管你怎麼看，這本書都是因為下面的這些人配合才能夠誕生。他們在忙碌的行程中耐心回答我的問題，給我建議和鼓勵。讀者們必須記得，每一個出現在這書中的訪問，都代表背後還有幾百個人的努力無法完整的呈現出來，他們都對「魔戒三部曲」的誕生作出了重要的貢獻

Janine Abery, Gino Acevedo, Matt Aitken, Greg Allen, Bob Anderson, Dan Arden, Sean Astin, John Baster, Len Baynes, Sean Bean, Warren Beaton, Freyer Blackwood, Jan Blenkin, Orlando Bloom, Richard Bluck, Melissa Booth, Costa Botes, Billy Boyd, Philippa Boyens, Tanya Buchanan, Brent Burge, Jacq Burrell, John Caldwell, Grant Campbell, William Campbell, Jason Canovas, Norman Cates, Annie Collins, Randall William Cook, Claire Cooper, Matthew Cooper, Frank Cowlrick, Carolynne Cunningham, Chris Davison, Ngila Dickson, Jason Docherty, Don Donoghue, Meredith Dooley, Rose Dority, Peter Doyle, Terry Edwards, Dean Evans, Daniel Falconer, Xander Forterie, Megan Fowlds, Alex Funke, Savannah Green, Chris

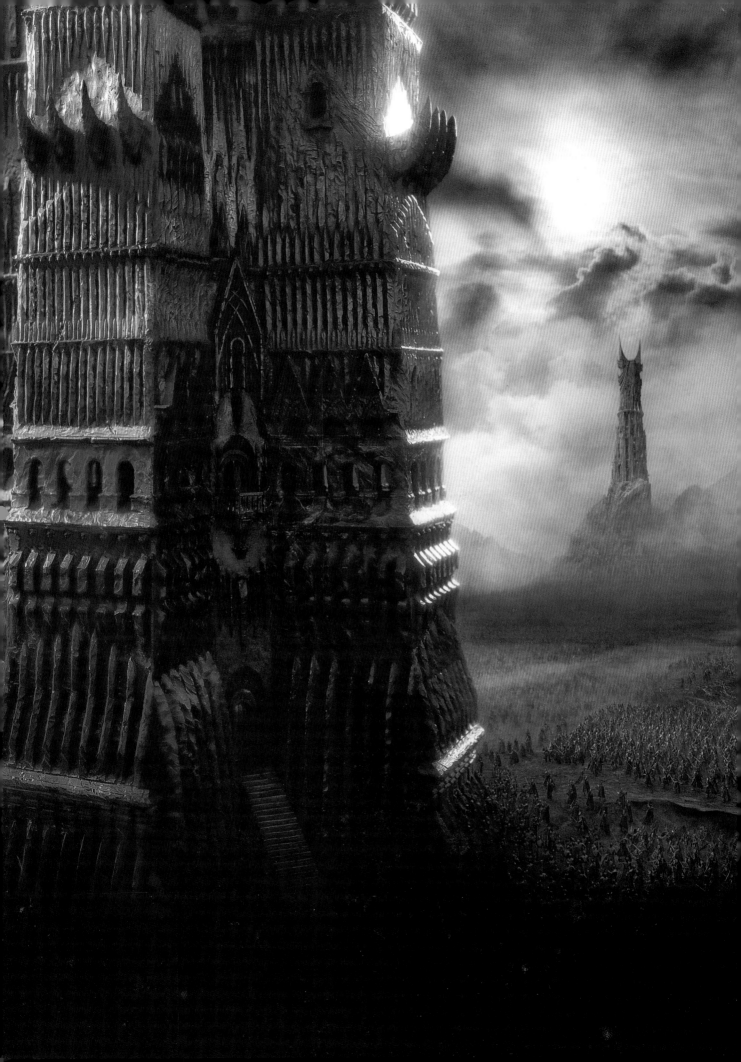

Guise, Winham Hammond, Thorkild Hansen, David Hardberger, Emma Harre, Harry Harrison, Ben Hawker, Luke Hawker, Mark Hawthorne, Chris Hennah, Dan Hennah, Ian Holm, Belindalee Hope, Mike Horton, John Howe, Bill Hunt, Peter Jackson, Stu Johnson, Mark Kinaston-Smith, Peter King, Martin Kwok, Jon Labrie, François Laroche, Alan Lee, Christopher Lee, Virginia Lee, Andrew Lesnie, Xiaohong Liu, Tracy Lorie, Peter Lyon, Janis MacEwan, Mary Maclachlan, Grant Major, Brian Massey, Caroline McKay, John McKay, Ian McKellen, Peter Mills, Dominic Monaghan, Shanon Morati, Viggo Mortensen, John Neill, Tim Nielsen, John Nugent, Stephen Old, Jabez Olssen, Mark Ordesky, Barrie M. Osborne, Miranda Otto, Peter Owen, Craig Parker, Suzana Peric, Rick Porras, Joanna Priest, Daniel Reeve, Stephen Regelous, Pip Reisch, John Rhys-Davies, Christian Rivers, Miranda Rivers, Tania Rodger, Tich Rowney, George Marshall Ruge, Patrick Runyon, Jim Rygiel, Chuck Schuman, Lynne Seaman, Jamie Selkirk, Andy Serkis, Kiran Shah, Richard Sharkey, Howard Shore, Peter Skarratt, Heather Small, Andrew Smith, Wayne Stables, Richard Taylor, Sue Thompson, Craig Tomlinson, Rob Townshend, Michael Tremante, Caroline Turner, Liv Tyler, Karl Urban, Adam Valdez, James van der Reyden, Ethan Van der Ryn, Brian Van't Hul, Jenny Vial, Fran Walsh, Marty Walsh, Chris Ward, Moritz Wassmann, Andrew Wickens, Lisa Wildermoth, Jamie Wilson, Elijah Wood, Katy Wood, Annette Wullems.

雖然我已經在名單中感謝過他，但我還是非常謝謝伊恩‧麥克連能抽出時間來為本書撰寫前言。

我也非常感謝（各種協助、建議和靈感）大衛‧葛得（David Golder）、莎拉‧格林（Sarah Green）和菲爾‧克拉克（Phil Clark，紐西蘭郵報）、米雪兒‧佛洛蒙（Michelle Fromont）、理查‧合力斯（Richard Holliss）、珍‧強斯頓（Jean Johnston，威靈頓市議會投資發展局，電影與電視協調主任），伊力特‧克頓（Elliot Kirton）、珊德拉‧莫瑞（Sandra Murray）和莎拉‧索德（Sarah Sword）。

在哈波‧柯林斯（Harper Collins）書局工作的：大衛‧布朗（DavidBrawn），感謝您投入，並且信任這本書。感謝克力斯‧史密斯（Chris Smith）能讓這本書完成整個出版過程，感謝愛瑪‧庫德（Emma Coode）總是能夠回答我的電話，並且處理我的作者偏執狂。而且，最感謝的就是珍‧強森（Jane Johnson），她是我擁有無比耐心的編輯，時時激勵我，如果沒有她的支持、睿智和友誼，我一定會跌入末日火山之中！

我個人還必須感謝愛瑪‧吉利森（Emma Gillson）辛苦的將長時間的訪問錄音轉成文字，中間還有許多神秘的「魔戒行話」更讓她十分辛苦。還有伊恩‧D‧史密斯（Ian D. Smith），他用如同風王關赫一般的銳利目光幫我校對！還要感謝我的經紀人維維安‧格林（Vivien Green），她協助我時時保持清醒和笑容。而且，還有，感謝我的夥伴大衛‧威克斯（David Weeks），感謝他是在那長呀長的大路上一直擔任我忠心的伴侶⋯⋯